從需求到設計

十週年紀念版

Exploring Requirements

Quality Before Design

如何設計出
客戶想要的產品

Donald C.
Gause

Gerald M.
Weinberg

唐納德・高斯｜著　　　　褚耐安｜譯　　　　傑拉爾德・溫伯格｜著

經營管理 51

從需求到設計：如何設計出客戶想要的產品
（十週年紀念版）

作　　　者　唐納德‧高斯（Donald C. Gause）
　　　　　　傑拉爾德‧溫伯格（Gerald M. Weinberg）
譯　　　者　褚耐安
責 任 編 輯　林博華
行 銷 業 務　劉順眾、顏宏紋、李君宜

發　行　人　涂玉雲
總　編　輯　林博華
出　　　版　經濟新潮社
　　　　　　104台北市中山區民生東路二段141號5樓
　　　　　　電話：(02) 2500-7696　傳真：(02) 2500-1955
　　　　　　經濟新潮社部落格：http://ecocite.pixnet.net
發　　　行　英屬蓋曼群島商家庭傳媒股份有限公司城邦分公司
　　　　　　104台北市中山區民生東路二段141號11樓
　　　　　　客服服務專線：02-25007718；25007719
　　　　　　24小時傳真專線：02-25001990；25001991
　　　　　　服務時間：週一至週五上午09:30~12:00；下午13:30~17:00
　　　　　　劃撥帳號：19863813　戶名：書虫股份有限公司
　　　　　　讀者服務信箱：service@readingclub.com.tw
香港發行所　城邦（香港）出版集團有限公司
　　　　　　香港灣仔駱克道193號東超商業中心1樓
　　　　　　電話：(852) 25086231　傳真：(852) 25789337
　　　　　　E-mail: hkcite@biznetvigator.com
馬新發行所　城邦（馬新）出版集團 Cite (M) Sdn Bhd
　　　　　　41, Jalan Radin Anum, Bandar Baru Sri Petaling,
　　　　　　57000 Kuala Lumpur, Malaysia.
　　　　　　電話：(603) 90578822　傳真：(603) 90576622
　　　　　　E-mail: cite@cite.com.my
印　　　刷　一展彩色製版有限公司
初 版 一 刷　2007年5月1日
二 版 一 刷　2017年10月12日

城邦讀書花園
www.cite.com.tw

ISBN：978-986-95263-2-6

售價：580元

〈出版緣起〉

我們在商業性、全球化的世界中生活

經濟新潮社編輯部

　　跨入二十一世紀，放眼這個世界，不能不感到這是「全球化」及「商業力量無遠弗屆」的時代。隨著資訊科技的進步、網路的普及，我們可以輕鬆地和認識或不認識的朋友交流；同時，企業巨人在我們日常生活中所扮演的角色，也是日益重要，甚至不可或缺。

　　在這樣的背景下，我們可以說，無論是企業或個人，都面臨了巨大的挑戰與無限的機會。

　　本著「以人為本位，在商業性、全球化的世界中生活」為宗旨，我們成立了「經濟新潮社」，以探索未來的經營管理、經濟趨勢、投資理財為目標，使讀者能更快掌握時代的脈動，抓住最新的趨勢，並在全球化的世界裏，過更人性的生活。

　　之所以選擇「經營管理—經濟趨勢—投資理財」為主要目標，其實包含了我們的關注：「經營管理」是企業體（或非營利組織）的成長與永續之道；「投資理財」是個人的安身之道；而「經濟趨勢」則是會影響這兩者的變數。綜合來看，可以涵蓋我們所關注的「個人生活」和「組織生活」這兩個面向。

　　這也可以說明我們命名為「經濟新潮」的緣由——因為經濟狀況

變化萬千，最終還是群眾心理的反映，離不開「人」的因素；這也是我們「以人為本位」的初衷。

　　手機廣告裏有一句名言：「科技始終來自人性。」我們倒期待「商業始終來自人性」，並努力在往後的編輯與出版的過程中實踐。

謹以本書，
獻給全世界千千萬萬的產品設計者與系統設計者。
您們運用無上的智慧、
解決對的問題、
構想出優雅的解決方案，
令我們讚嘆不已。

希望這本書能符合您們的需求。

致台灣讀者

傑拉爾德・溫伯格

2006 年 8 月 14 日

最近，我很榮幸地得知，台灣的經濟新潮社要引進出版拙著的一系列中譯本。身為作者，知道自己的作品將要結識成千上萬的軟體工程師、經理人、測試人員、諮詢顧問，以及其他相信技術能為我們帶來更美好的新世界的人們，我感到非常驚喜。我特別高興我的書能在台灣出版，因為我有個外甥是一位中文學者，他曾旅居台灣，並告訴過我他的許多台灣經驗。

在我早期的職業生涯中，我寫過許多電腦和軟體方面的技術性書籍；但是，隨著經驗的增長，我發現，如果我們在技術應用和建構之時對於其人文面向沒有給予足夠的重視，技術就會變得毫無價值──甚至是危險的。於是，我決定在我的作品中加入人文領域的內容，並希望讀者能注意到這個領域。

在這之後，我出版的第一本書是《程式設計的心理學》（*The Psychology of Computer Programming*）。這是一本研究軟體開發、測試和維護當中關於人的過程。該書現在已經是 25 週年紀念版了，這充分說明人們對於理解其工作中人文部分的渴求。

各國引進翻譯我的一系列作品，讓我有機會將這些選集當作是一

個整體來思考，並發現其中一些共通的主題。自我有記憶開始，我就對於「人們如何思考」產生了濃厚的興趣；當我還很年輕時，全世界僅有的幾台電腦常常被人稱為「巨型大腦」（giant brains）。我當時就想，如果我搞清楚這些巨型大腦的「思考方式」，我或許就可以更深入地瞭解人們是如何思考的。這就是我為什麼一開始先成為一個電腦程式設計師，而後又與電腦共處了50年；我學到了許多關於人們如何思考的知識，但是目前所知的還遠遠不夠。

我對於思考的興趣都呈現在我的書裏，而在以下三本特別明顯：《系統化思考入門》（*An Introduction to General Systems Thinking*，這本書已是25週年紀念版了）；它的姊妹作《系統設計的一般原理》（*General Principles of Systems Design*，這本書是與我太太Dani合著的，她是一位人類學家）；還有一本就是《你想通了嗎？》（*Are Your Lights On?: How to Figure Out What the Problem Really Is*，這本書是與 Donald Gause 合著的）；一本《從需求到設計》（*Exploring Requirements: Quality Before Design*，也是和Donald Gause合著，談的是人們如何去思考他們在系統中的價值）。

我對於思考的興趣，很自然地延伸到如何去幫助別人清晰思考的方法上，於是我又寫了其他三本書：《顧問成功的祕密》（*The Secrets of Consulting: A Guide to Giving and Getting Advice Successfully*）；《More Secrets of Consulting: The Consultant's Tool Kit*》；《*The Handbook of Walkthroughs, Inspections, and Technical Reviews: Evaluating Programs, Projects, and Products*》（這本書已是第三版了）。就在不久前，我寫了《溫伯格談寫作》（*Weinberg on Writing: The Fieldstone Method*）一書，幫助人們如何更清楚地傳達想法給別人。

隨著年齡的增長，我逐漸意識到清晰的思考並不是獲得技術成功

的唯一要件。就算是思維最清楚的人，也還是需要一些道德和情感方面的領導能力，因此我寫了《領導者，該想什麼？》（*Becoming a Technical Leader: An Organic Problem-Solving Approach*）；隨後我又出版了四卷《溫伯格的軟體管理學》（*Quality Software Management*），其內容涵蓋了系統化思考（Systems Thinking）、第一級評量（First-Order Measurement）、全面關照的管理作為（Congruent Action）和擁抱變革（Anticipating Change），所有這些都是技術性專案獲得成功的關鍵。還有，我開始寫作一系列小說（第一本是《*The Aremac Project*》）是關於專案及其成員如何處理他們碰到的問題——根據我半個世紀的專案實務經驗所衍生出來的虛構故事。

在與各譯者的合作過程中，透過他們不同的文化視野來審視我的作品，我的思考和寫作功力都提升不少。我最希望的就是這些譯作同樣也能幫助你們——我的讀者朋友——讓你的專案、甚至你的整個人生更成功。最後，感謝你們的閱讀。

〔推薦序〕

從需求到設計，解析消費者的需求

陳禧冠

前台灣飛利浦設計中心總監、現任仁寶創新設計本部副總經理

　　台灣產業從OEM代工逐漸轉型為ODM設計代工，而最終目的無不希望可以走向品牌經營的OBM。如果我們從企業運作的機制與架構來看，代工模式與自營品牌的企業當然有許多的差異點，而其中最大的差別，是對終端消費者（end users）的認知，也就是對市場最前線的訊息之掌握！如果無法精確地掌控市場之人本資料，便無法有效制定出符合潮流（或甚至創造潮流！）的產品規格與策略藍圖，更無法嗅出潛在市場的商機；充其量只能做為跟隨者（follower）的角色，分食著領導品牌較無意願推展的低價低利潤市場。

　　因此我們可以說，從事品牌經營的首要重大任務，是徹頭徹尾地研究及解析所欲進軍市場之終端消費者——從最根本的「個人價值觀」到「購買前三十秒之思維行為」分析，品牌企業必須認真地認識你的衣食父母，對掏腰包者的消費行為要有敏銳及一針見血的洞察力！

　　然而解析市場消費行為，可以說是知易行難的艱鉅任務！從代工者的商業運作模式來看，因為「客戶」每案只有一個，就是發訂單的

業主，因此要摸清客戶的偏好與要求便相形容易得多，接單的成功機率相對地高。但當企業的「客戶」是廣大的普羅大眾，甚至是全球六十億人口的極大市場時，如何運用對的機制與方法來從事大市場消費行為的研究與了解，幾乎可說是品牌與產品致勝的重要元素！

本書的作者從「方法論」的角度，提供了許多機制與思考切入點，來對問題的本源作「治本」的釐清與分析。在整個產品開發的過程裏，最重要的功課莫過於「案前市場解析」與「創意開展階段」，而這兩個流程也是最需要精緻細密的研究機制來對複雜市場訊息做抽絲剝繭的探討，及膽大果斷的直覺來策動創意開展的方向。如同本書原文書名Exploring Requirements所示，作者的目的在提供一套探討需求的系統機制，而這個判斷機器，幾乎就是決定產品成功與否的關鍵！從最基本卻也最容易出差錯的「問問題」開始——我們知道怎樣問對的問題嗎!?以及如何有效溝通、解決盲點……進而探討如何挑選對的樣本進行除錯工程、如何進行一個effective & efficient的討論會議；如何回到「原點」去思考真正潛在的問題癥結點；如何摸清客戶的期望值與偏好……作者甚至提供了不少評估與審查的測試工具與解決重點，並透過許多實際的案例來驗證工具的實質運作功效。

工業設計其實並不只是物件創造的活動而已，更精確地說，其實是一種對於人類感官認知與接受度的創意試驗過程與結果。一個成功產品的創意產生過程之所以會異常艱難，不是因為研發設計人員對於物件或科技規格的陌生，而是因為對「人」的矇矓認知與不理解。市場是一大群人的集結，因此要瞭解一個族群的文化背景與特質屬性，就更顯得困難重重！但也正是因為對市場潛藏資訊的解讀是如此的不易，於是擁有能判讀市場的「文化詮釋權」正是世界級品牌商所欲求

的獨門武器！一個百年品牌商不一定需要擁有自己的製造工廠，不一定需要班底健全的研發軍團（很多的工作現今透過成熟的製造供應鏈生態，技術性的研發活動均可以委外開發），但卻一定要擁有自己的市場團隊及品牌策略推展團隊！簡言之，誰能擁有市場訊息解碼能力，便能擁有主導甚至創造潮流的編碼能力與詮釋權。而這個能力與權力的碁石，便是對「人」這個深奧課題的掌握與操作能力！

　　離開你的電腦繪圖工具，學著走入人群及市場最前線，去開始體會及洞察真正物件創造過程的變數與動態吧!!

編輯說明：

本書中出現的關鍵字 requirements，在工程領域為常用字眼，例如 requirements analysis（需求分析）、requirements engineering（需求工程）等等用法。

本書為避免此 requirements 與一般做為名詞的「需求」混淆，在翻譯時，統一將 requirements 譯為「需求要件」，兼取「需求」與「必要條件」之意。準此，requirements work 為「需求要件作業」，requirements documents 為「需求要件文件」。盼讀者知悉。

目錄

前言

「如果你不了解自己所說的事物，即便你遣詞用字精確，也毫無意義。」

——馮紐曼（*John von Neumann*）

產品開發的工作就是：將某人的想望（desires），轉化為能夠滿足這個想望的產品的過程。本書要討論的是需求要件作業程序（requirements process）——也就是開發過程中，人們試圖發掘什麼是人們想要的（people attempt to discover what is desired）的過程。

為了了解這個程序，讀者們必須注意五個關鍵詞：想望、產品、人、試圖、發掘。

首先，考量「想望」（desire）這個詞。有些讀者比較喜歡說成「試圖發掘什麼是人們需要的（needed）」。但是相對於人們想要的，我們更不知道如何找出人們的需要。此外，人們並非總是購買他們需要的東西，但總是想望他們所購買的東西，雖然想望是會改變的。我們發現，藉由釐清他們的想望，人們可以釐清他們真正需要的，以及不需要的是什麼。

「產品」（product）這個詞，我們指的是，可以滿足一套複雜想望的產品。想望複雜的原因之一是，它們是許多人的想望的集合。當

我們製作一項可滿足自己想望的產品——譬如一個花園，或一個書架——通常不需要進行明確的探索需求作業。我們只需動手做出來，檢查一下，然後修改到我們自己滿意就行。

但「人」（people）可能包括許多不同的人。發掘他們究竟是哪些人，是需求要件作業的主要部分。如果參與的人很多——而且產品巨大——逐一發掘每個人的需求，顯然是一項冗長、昂貴、高風險的工作。

「試圖」（attempt）又是什麼呢？如果我們寫一本書，不是應該對其內容相當有把握嗎？不是應該保證它行得通嗎？我們曾經用這本書提到的需求要件作業技巧，協助客戶開發多種產品——電腦軟體、電腦硬體、汽車、家具、大樓、新的消費性產品、書籍、影片、組織架構、訓練課程，以及研究計畫。迄目前為止，還沒有客戶要求退費，但我們無法保證將來會不會有客戶要求退費，因為我們不知道如何使產品的開發程序，成為一門精確的技術。

許多客戶在與我們合作之前，都希望產品開發程序是一門精確的技術。這些客戶大都是電腦軟體業者——他們一直抱有不切實際的幻想，以為產品開發是一門精確的技術。所以我們引用馮紐曼的名言，以提醒業者注意：「如果你不了解自己所說的事物，即便你遣詞用字精確，也毫無意義。」

如果人們不知道自己的想望，沒有一種開發方法——不論這方法如何精確，如何聰明，如何有效率——可以滿足他們。這就是為什麼我們必須進行需求要件作業——這樣，我們才不至於設計出人們不想要的系統。

有效性永遠優先於效率。即便你相當重視效率，希望達成高效率的開發，你也要先剔除那些沒有人想要的產品的開發案。我們也可以

換個方式表達：

不值得做的事，就不值得把它做好。

這句話引出「發掘」（discover）這個最重要的詞彙。本書的目的，即是協助讀者發掘真正值得做的事。

艾森豪（Dwight Eisenhower）曾說：「計畫書不重要；訂定計畫的過程才重要。」我們同意他的看法，並延伸這句話的意義至探索需求要件的程序上：

產品不重要，重要的是過程。

或是換一個方式表達：

發現什麼不重要，重要的是發現（探索）的過程。

這句話也適當詮釋了本書的書名Exploring Requirements。

譬如，資料字典（data dictionary）是保存資料定義的方法之一。這部字典是運用本書所提到的一些方法，千辛萬苦編製而成。事實上，幾乎沒有人讀過資料字典，或沒有任何人曾在探索需求的階段運用資料字典。或許有人憂心這個現象，但我們不憂心，因為我們相信：

文件不重要，重要的是建立文件這件事。

如果你觀察工程師們開發新系統的真實狀況，你將發現，探索需求的工作事實上就是建立一個團隊，而且成員們：

1.　了解需求要件

2. （大多數都）貫徹始終參與專案

3. 知道如何使團隊有效運作

我們相信，如果其中一個條件不符合，專案就很可能失敗。當然，導致專案失敗的原因還有很多，坊間也有許多書討論如何避開地雷。本書的重點在於，進行探索需求要件的程序時，下列三項很重要但被忽略的關於人的因素：

1. 使所有團隊成員對於需求要件的了解一致

2. 使成員希望以團隊的方式進行專案

3. 使成員具備必要的技巧和工具，以團隊作業方式，有效地界定出需求要件

許多討論系統開發的書籍和文章，大都忽略這些主題，因此這本書可以用來補強你目前使用的探索需求要件程序，不論是正式或非正式的。本書大多數篇章都是獨立的，每章討論一項或數項工具或方法，可以強化你的需求要件作業。你可以從頭到尾讀一遍，也可以只讀你最需要加強的篇章。不論你用哪一種方式，本書都可以讓你更了解自己所說的事物。

第一部
先有一點共識

花時間讀一本書之前，你一定想要知道從這本書能獲得哪些知識。本書的內容是討論產品或系統的開發專案，而且重點在於專案的早期階段，至少是關於早期階段的作業內容。

同樣地，於開發專案的早期階段，在你願意投入時間精力之前，你會想要知道這個專案能獲得什麼實質成果。所以，除非你知道自己想要什麼，否則你不知道你將獲得什麼。

如果你聘用他人幫你開發你想要的東西，你就必須向他們描述你要他們做些什麼。這種描述稱為問題陳述（problem statement）或一組需求要件（a set of requirements），也就是本書要討論的。顯然，需求要件非常地重要。如果你不知道自己想要什麼，或無法陳述出來，你的願望獲得滿足的機會就會降低許多。

多年前，我們曾進行一項實驗，以測試客戶的需求對電腦程式設計師的影響[1]。這項實驗非常簡單，但顯示了需求對於開發工作具有

[1] Weinberg, Gerald M., and E.L. Schulman, "Goals and Performance in Computer Programming," *Human Factors*, Vol. 16, No. 1 (1974), pp. 70-77. Reprinted in Bill Curtis, ed. *Tutorial: Human Factors in Software Development* (Los Angeles: IEEE Computer Society, 1981).

導引的功能：

• 　如果你說出你想要的，你就很可能得到它。

• 　如果你沒說出你想要的，你就不太可能得到它。

在這個實驗中，五組程式設計師都被告知同樣的需求要件，其中只有一句話不同。某一組被要求程式的運作時間必須盡量短；一組被要求用最少行的程式；一組被要求運用最少的記憶元；一組被要求設計出最簡明的程式；最後一組則被要求輸出結果必須最簡明。實驗結果如圖1-1所示。

優先需求要件	優先需求要件排名
最少記憶元	1
輸出結果最簡明	1
程式最簡明	1-2
用最少行的程式	1
程式運作時間最短	1

圖I-1　實驗顯示，程式設計師的工作成果與所賦予的需求要件密切相關。

簡單地說，每一組都設計出準確符合需求的程式，而不去滿足未被告知的需求。之前，我們常聽到購買電腦軟體的客戶抱怨，程式設計師設計的程式不符合他們想要的。做了這個實驗之後，我們才明白，程式不符合需求，大都是因為客戶沒有清楚告知程式設計師他們想要什麼。

　　多年來，我們在全世界許多軟體開發組織裏，證實了這一點。而且我們發現，客戶很難說清楚需求要件的情況，不僅在軟體開發領域發生，在每一個為他人設計或建造產品的場合都會發生。身為作者的

我們，花了六十多年時間，試圖克服這個問題。我們研究出許多技巧，以協助客戶表達出他們想要什麼，而且別人能了解。如果你希望學會這些技巧，那麼這本書就是最適合你了。

1
光有方法，還不夠

有些讀者同意我們的看法，認為需求陳述曖昧（ambiguity）的問題必須解決，但他們認為問題不在於技術，而是在於人。他們指出，要獲得清楚而明確的需求要件（requirements），必須去除人的因素，而且使用特定的方法（methodology）。事實上，他們指的是完全自動化（automated）的方法——在開發過程中完全不需要人。

我們1958年開始教授軟體開發時，幾乎沒有一家公司發展出特定的開發方法。現在，套裝的開發方法充斥市場。幾乎每一個做軟體設計的人，手上都有幾套開發方法。目前，電腦輔助軟體工程（CASE）和電腦輔助設計（CAD）很熱門，兩者都宣稱在開發時無須使用人力。所以，為什麼我們還需要靠人去弄清楚需求要件呢？為什麼還有人需要看討論「人性化設計」的書？CASE和CAD不是已經保證，任何人都可以正確無誤地獲得正確無誤的需求要件嗎？我們可不這麼認為。而且，蟑螂必殺器（Guaranteed Cockroach Killer）的例子，可以充分說明為什麼。

1.1　CASE、CAD，和蟑螂必殺器

多年來，有個住在紐約的人，靠著刊登分類廣告販賣蟑螂必殺器。你寄給他一張五元支票，他兌現支票後，就會寄一組如圖1-1所示的工具給你。

他在說明書上寫著：

1.　把蟑螂放在A鐵板上。
2.　用B鐵板打蟑螂。

如果你按照說明書操作，必能殺死蟑螂。不過，說明書上還應該再加一項：

3.　清除屍體。

但是，似乎沒有人用到第三項說明——因為沒有人能把蟑螂抓到A鐵板上。

那麼，蟑螂必殺器和CASE和CAD又有什麼關係？某個CASE的說明書上寫著，CASE工具包括三項基本的應用開發技術：

1.　分析以及設計工作站，俾能抓取需求規格。
2.　檢索功能，以管理並控制需求規格訊息。

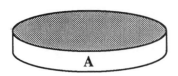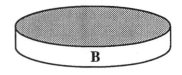

圖1-1　蟑螂必殺器。你只需捕獲蟑螂放在鐵板A上，然後用鐵板B擊打蟑螂。

3. 產出功能，將需求規格轉化為程式碼和文件。

根據我們的經驗，「分析及設計工作站」就類似蟑螂必殺器的A鐵板。「檢索功能」則類似蟑螂必殺器的B鐵板。如果你能想出需求規格，工作站即能「抓取」它們，檢索功能則能「管理」它們。這兩個步驟完成之後，產出功能即能清理雜亂，獲臻成果。

　　如果你能完成你那部分的工作，CASE和CAD保證能發揮它們的功能。本書的內容，即是你應該做的那個部分：把蟑螂抓到A鐵板上，而且讓它在鐵板上靜止不動一段時間，好讓你重重一擊。

　　不論是蟑螂或需求，最困難的部分是抓到它們，而且讓他們靜止不動。產出程式碼和清除蟑螂屍體一樣，是一件瑣碎工作，與前兩個步驟迥然不同。因此我們認為，除了運用保證有效的CASE和CAD這兩種工具之外，你還需要本書所提供的工具。而且，你使用的CASE和CAD功能愈佳，你愈需要我們的工具。讓我們來看看為什麼。

1.2　方法改變了問題

毫無疑問地，正規方法——尤其是自動化的正規方法——已改變系統設計工作的本質。1958年必須耗費數星期才能完成的系統設計工作，現在只花幾個鐘頭就可以大功告成。運用現有的超級工具和方法，現在系統設計師能做1958年無法想像的事。但是，即便有些系統只需一點點時間即完成設計，仍有許多系統設計案須耗費多年才能完成。

　　不僅如此，在一個系統內，正規方法最容易處理的問題，可以迅速被解決，但剩下來的瑣碎（messy）問題，則無法運用正規方法來解決。基於上述兩種效應，問題的本質已然有所改變，如圖1-2所示。

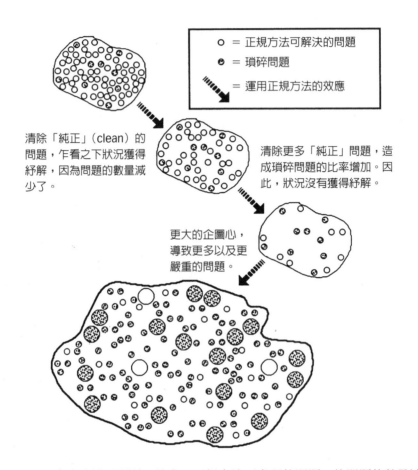

圖1-2　方法改變了問題：首先，正規方法可處理的問題，使問題的數量減
　　　　少，導致瑣碎問題的比率增高。然後，由於正規方法原先的承諾，以
　　　　及更大的企圖心，衍生更多更複雜的問題。

　　從事產品設計和系統設計多年的人，在他們的日常工作中，已發
現到這個問題。他們覺得，用於處理技術性工作的時間愈來愈少，用
於處理人與人之間關係的時間愈來愈多；用於細微末節工作的時間愈
來愈少，大問題則似乎永遠處理不完。本書的主旨，即是處理正規方
法未碰觸到的「瑣碎」問題，以及對於正規方法期望過高所導致的企

圖心太大的問題。

1.3 圖表和表示法

我們的方法，曾經與多種CASE和CAD，以及其他多種設計方式聯合運用。我們曾經與多種資訊系統方法如Warnier-Orr、Jackson、Ross的SADT、Yourdon-Constantine，以及Gane-Sarson等配合。我們也曾運用我們這項工具於傳統工程領域，如電子工程、機械工程、建築和城市規畫。

任何一種系統設計方法，其中最重要的是表示法（notation），也就是系統概念它自己的符號化方式。用我們的術語來說，就好像是，有許多種繪圖的系統。做城市規畫的時候，有許多傳統地圖很容易判讀。在建築工程方面，平面圖和外觀圖也很容易看得懂，但管線圖和材料表則比較抽象。描繪機械和零件的固然是圖，表示材料強度的表格也是圖。

圖1-3和圖1-4是同一個程序（寫信）的兩種表示法。圖1-3運用圖示，很容易一目了然。圖1-4雖然不能被多數人快速判讀，但不容易產生誤解。

譬如，圖1-3的打字機是人工打字機，圖1-4卻沒有明確指出打字機是哪一種。如果這個程序使用電動打字機非常重要，圖1-4應該指明是電動打字機，圖1-3則應該畫一台電動打字機。哪一種表示法比較好？雖然CASE的支持者可以為這個問題爭論不休，但它並沒有正確答案，因為兩張圖各以不同的方式呈現程序。因此，兩張圖各有功能，甚至都必要。

一個好的表示法的重要特質是容易修改，而且不影響需求要件作

圖1-3　寫信程序圖。這種繪圖方式可以使人一目了然；但程序發生變化的時
　　　候，卻很難改圖。

業的順暢度。我們不希望圖表的應用過於僵硬，以至於更改圖表變得
非常麻煩。這也是CASE和CAD的最大優點：我們隨時能看到呈現目
前狀況的圖表。

1.4 確認圖表可以被每個人看懂

圖表所運用的特殊符號，其實沒有想像中重要。每一種表示法各有其
優缺點，及一些可用的工具，但運用圖表最重要的工具是人類的頭
腦。所以，一張圖最重要的特質，即是讓每個人都可以看得懂。

　　每一種表示法的支持者都認為，他們繪製的圖表是「直覺式
的」，而且「容易看懂」，就好比說中國文字是直覺式的——對於住在
北京的中國人而言。事實上，如果某人花了許多時間製作圖表，這張

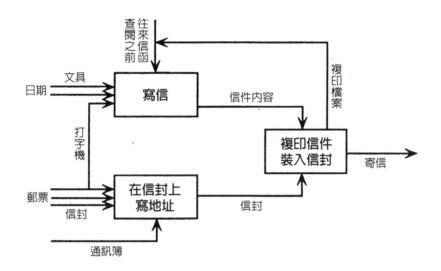

圖 1-4　寫信程序的另一種圖表。比較不容易一目了然，但程序變化時容易修改。

圖對他而言就是直覺式的。但是在需求要件作業階段，由於參與工作的人大部分都不是專業的需求文件製作者，或許也是第一次使用這種圖表，因此很難依直覺了解這類圖表的內容。

　　由於多數參與設計工作的人都是「專業人士」，至少有些圖表無須專業訓練就能看懂。運用某些特殊圖表時，必須預留一段使工作人員熟悉圖表的時間。為了讓工作人員熟悉圖表，必須做以下各項動作：

1. 每一張圖，由不熟悉這張圖的人負責解說。這種方式不但能彰顯圖表本身的語意曖昧之處，也能彰顯圖表功能的曖昧之處。

2. 由於每一種圖表各有優缺點，最好每一個工作人員都有繪製數種圖表的能力。為了達成這個目的，可以要求工作人員將某圖表轉

繪為另一種圖表。圖1-3轉繪為圖1-4之時,轉繪者可能認為,打信件和打信封使用同一部打字機。這個假設值得討論,並引發如何準備信紙和信封的假設的討論。

3. 更好的方式為,運用具有數種繪圖功能的CASE或CAD,而且具備即時轉繪圖表為另一種圖表的功能。這套系統,能將一張圖以不同的方式呈現,使各個工作人員都能看到自己熟悉的圖表。但是,這種全自動化的方法,無法取代方法1和方法2。因為這兩種方法能使工作人員更深入了解圖表,因而學得更多。

4. 為了使每個工作人員都熟悉圖表,最常使用的方法為,先讓成員上一堂讀圖課,然後再進行需求要件作業。重視讀圖問題固然值得嘉許,但發現問題再補習卻不足採。如果已安排好每個成員的工作進度表,為了讀圖的問題,必須重新訂定進度表,將降低成員的工作士氣。因此,讀圖課程應列為討論需求要件會議的一部分,並以擬設計之系統的相關圖表為實例,進行教學。

1.5 需求要件圖表並非需求要件本身

探索需求要件時,設計者根據的是需求要件圖表(maps of requirements),而非需求要件本身。有一次,我們和一位瑞典客戶合作,他告訴我們,瑞典軍人有一項非常重要的原則:

地圖和實況不符合時,以實況為準。

工作人員常囿於正規設計系統(尤其是使用自動繪圖工具時),因此常以為地圖就是實況,而忘了另有實況存在。譬如判讀圖1-3,你可能不自覺地認為執行程序的是個女人,因為人形符號畫的似乎是女

性。你也可能認為，整個程序都由同一個女人操作，因為圖中的人形
符號都相同。

或者，解讀圖1-4時，你可能認為複印檔案和裝入信封是同時進
行。這個認定必須假設，有一種機器可以複印文件——譬如碳粉影印
機或雷射印表機。圖1-5的繪圖方式與圖1-4相同，但內容不同。在圖
1-5中，影印和寫信同時進行。

圖1-6是圖1-5的另一版本，用另一種也很常用的表示法。有些人
認為，圖1-6比圖1-5容易判讀；有些人則認為，圖1-5比圖1-6容易判
讀。我們認為這是個人偏好的問題，而且與個人習慣哪一種表示法有
關。最重要的是使用圖表的目的——使用哪一種圖表，必須根據我們
手頭上的工作屬於哪一類型，以及我們希望避免哪一類錯誤。

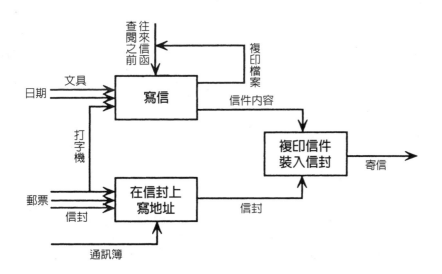

圖1-5　寫信程序的另一種圖表，繪圖方式與圖1-4相同，但複印檔案這個程
　　　序不同。由於沒有明確說明檔案儲存方式，兩張圖都還可以再精確一
　　　些。

圖 1-6 與圖1-5相同，但是用不同的表示法。在這張圖中，沒有明確指出寫信的工具，如打字機。有些人喜歡用曲線，有些人喜歡用直線，但直線或曲線其實並不重要。

1.6 心得與建議

- 開發專案複雜度高的另一個原因，是因為希望非專業人士也參與產品的設計工作。多數使用者希望，於產品設計階段能盡量不參與，但也希望釐清需求要件階段的成果，能符合他們的期望。由於使用者希望盡量不參與產品設計，工作人員繪製的圖表就變得非常重要。而且，使用者讀圖表的時候有許多問題，必須釐清。解決這個問題有一個方法，即是派專人指導使用者，使他由專業白痴變成這方面的專家——但如果使用者不肯努力學習，仍將徒勞無功。

- 客戶不願意參與設計程序的原因之一，是因為專業設計者自視甚高。務必記住，客戶只是不懂設計程序，他們在自己的領域裏可是專家（而專業設計者通常不是）。因此，客戶的參與是必要的。如果我們能營造出分享專業知識的氛圍，客戶將樂於參與設計工作。

- 設計專家常低估解讀圖表的困難度，他們認為圖表應該是「直覺式的」。為了讓專家們了解什麼叫做「直覺式」圖表，可以考慮讓他們設計全世界通用的路標看看。

- 當兩組專家共同參與一個需求要件作業，對於哪一種圖表是直覺式的，常發生爭論。在巴黎長大的小孩，認為法文是直覺式的；在蒙特婁長大的小孩，認為法文和英文都是直覺式的。同樣的道理，專家對於圖表都有「初戀症候群」。

 這種偏執是可以避免的。譬如我們對兒童施予雙語教育，即能避免他們偏執於某一語言。教導他人繪圖或製圖，必須同時教導兩種方式。每一張圖都以兩種方式繪製，然後比較哪一種方式表達得較清楚。

- 在探索需求要件的程序中，嫻熟圖表的人將取得主導地位，並排擠不熟悉圖表的人。如果你不希望工作團隊形成派系，就必須致力於泯除語言隔閡。試著採用瑞士模式：每一個工作成員的「初戀」圖表，都是釐清需求要件階段的「官方」語言。在這個階段完成之前，每一份正式文件，都必須用每一種官方語言表述。

 瑞士模式的多種語言方式，看起來很繁複，但只要執行時基本精神正確，運作成效相當良好。事實上，在瑞士開會的時候，如果

某種語言為大多數人使用（即「主流」語言），則表述意見時通常會使用「第二」語言，以表示對少數參與族群的尊重，並明白表示重視少數族群的價值。根據我們自己的經驗，運用多種語言的方式，總是能夠更精確界定出需求要件，並使所有的參與者更積極參與。

- 我們的同事艾立克‧明屈（Erick Minch）建議一個理論模式，即對於設計內容的所有描述——包括各個需求要件及滿足需求要件的方法、限制和決策、最後的實作說明——都可以視為是不同「語言」的表述。換句話說，我們不認為這些內容是運用單一語言做不同表述，而是以多種語言表述同一內容。因此，整個設計工作就包括找出一個語言轉換方式，而最後的產出即是這個轉換方式。

 這個構想讓我們注意到，「翻譯」並不是我們通常認為的一字對應一字模式。有些翻譯工作本身即是一種藝術。下列愛德華‧費茲傑羅（Edward FitzGerald）英譯的奧瑪‧卡嚴（Omar Khayyám）四行詩，即是一個很好的說明範例：

> 大樹下，一本書，
> 一壺酒，一塊麵包——還有你
> 　　野地裏，你在我身邊歌唱——
> 喔，野外成為真正的天堂。

奧瑪是十一世紀波斯的帳棚製造匠，也是天文學家和數學家。費茲傑羅是十九世紀英國索沃克郡（Suffolk）的紳士。上述詩句，有多少是奧瑪的原意，有多少是費茲傑羅添加（或刪減）的？你

我朗誦時，又添加或刪減了多少？

使用最終產品的時候，我們不在乎它是否被正確轉化，只在乎我們是不是喜歡這項產品。也就是說，在開發產品的過程中，任何一個階段都可能增益其價值，需求要件只是指示方向罷了。需求要件應該被逐句遵守，但也不要矯枉過正。條條大路通天堂。

- 我們在IBM的同事肯恩‧拉溫尼（Ken de Lavigne）曾說過一段話，與上述觀點直接相關：「你對於圖表的討論，引導出『逐步修正法』（stepwise refinement）最大的問題——雖然使用逐步修正法的人宣稱，他們延遲決策至必須做決定的時候，事實上，卻是最遠端的決定最先做成，而且是在相關資訊最少的時候。」

你必須隨時做好準備，當進行需求要件作業時，若發現在決策樹的高處有一根錯誤的枝枒，就要立即回頭修正「譯本」或「圖表」。因此，我們必須摒除「只有一條正確道路」或「完美翻譯」的觀念。

1.7　摘要

為什麼？

「探索」（exploring）是根據需求要件圖表，而不是根據需求要件本身。我們進行探索，以繪製地圖，並終於繪製出以「實用」為目的，並接近實況的地圖。

何時？

作業的時候，務必根據圖表，而不是根據實際狀況。因此，務必致力於讓眾人了解所使用的圖表。如果問他人：「你能說明你的圖表嗎？」

這是在釐清需求要件階段必然會問的問題。問這個問題的時候，無須覺得自己太蠢，或是在向他人挑釁。

如何？

製圖固然是一項重要程序，但更重要的是，製圖代表了解並確信清楚溝通的重要性，以及願意致力於清晰溝通。為了避免溝通發生問題，請參考下列各項：

1. 不可將困難的部分留給他人處理，如蟑螂必殺器的例子。
2. 隨時準備好，運用新方法可能導致的變動。有些人很難適應新方法和新圖表，不可低估這方面的效應。
3. 了解每一個人都不同，因此，各個人對各種圖表的解讀不同。務必接受不同的解讀而不要求齊一意見，或嘲笑他人「愚蠢」。
4. 確認每一個人在每一個階段都能判讀圖表，因而不排擠任何人。
5. 如果你發現圖表與實際狀況有差異，務必記住，圖表並非就是實際狀況，而且世界上沒有十全十美的翻譯。

誰？

即便每個人都使用圖表，但並非每個人對某一套表示法都同樣嫻熟。對於圖表較嫻熟的人，有義務協助較不嫻熟的人，而且不可認為自己高人一等。

2
需求要件語意曖昧

如果你使用工具時忽略了人的因素，將導致陳述需求要件不完整，並造成語意曖昧（ambiguity）。然後，意義曖昧將導致同一需求要件有多種解讀。

2.1 語意曖昧的實例

我們先來看看下列這段語意曖昧的敘述：

> 設計出一個使一小群人免於大自然災害的方法。

於是，不同的設計者根據這句敘述，分別設計出圖1-1、圖1-2、圖1-3，三種迥然不同的構造體。

首先，這三個構造體都能有效解決這句話呈現的問題，但解決方式全然不同。檢視解決方案的不同點，我們可以據以找出需求要件的語意曖昧之處。

2.1.1 遺漏的需求要件

有時候，若干需求要件被遺漏了。在這個例子裏，並沒有關於建築材

49

圖2-1 愛斯基摩雪屋——土著就地取材建成的屋子。

圖2-2 巴伐利亞城堡——向鄰人炫耀的建築物。

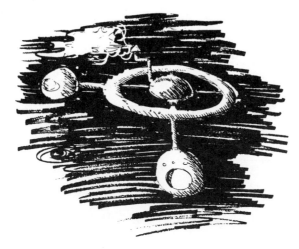

圖2-3　太空站──景觀良好的移動房屋。

料特性的需求要件，譬如，是否可以在當地取得、耐久性、成本等等。因此，三個解決方案使用的建材迥然不同。

　　敘述問題的句子中，對於建物結構的描述也曖昧不清，或是對於建材的描述曖昧不清。因此，我們不知道建物理想的形狀、大小、重量或耐久年限。

　　敘述問題的語句也沒有提及建物內部應具備的功能。因此，是否應該設置火爐、傭人房、交誼廳等，並不明確。

　　此外，陳述問題的語句也沒有提及建物所在的實質環境，也就是沒有說明，建物在海上、陸上、空中、冰原或外太空。因此，我們對於保護居民必須設置的設施，一無所知。

　　這個敘述有沒有提及社會或文化方面的資訊呢？這一小群人是一個家庭嗎？如果是的話，在特定文化氛圍中家庭成員的狀況為何？或許這一群人是個工作團隊，譬如狩獵團或探油工程隊；或一個休閒團體，譬如橋牌俱樂部或土風舞社。

2.1.2 語意曖昧的字詞

即便需求要件陳述得很清楚，仍然可能使用語意曖昧的字詞。譬如，「小」這個字並沒有明確指出這個團體的規模。陳述問題時，務必小心使用比較式字眼，如「小」或「不昂貴」。如果考慮內布拉斯加大學橄欖球主場賽事，25,000個觀眾可能是「小」團體；那麼，設計一個新的巨蛋體育館就可滿足此需求。

這個敘述語句裏另一個危險字眼是「群」，表示這些人有互動關係，但我們不知道他們如何互動。一起演出《費加洛婚禮》（*Marriage of Figaro*）的演員們之間的互動關係，跟在費加洛咖啡館（Figaro Cafe）裏客人之間的互動關係，兩者顯然不同。為某團體設計的建物，其他團體不一定適用。

「建物」這個詞也曖昧不明。有些讀者直覺認為，「建物」必然是堅硬的、耐久的、實質的、不透光的，而且可能很沉重。如果我們不自覺地自囿於這些觀念，認為解決問題必須使用傳統材料，即有畫地自限的可能。

2.1.3 衍生的問題

如果我們仔細研究陳述問題語句的每一個字，就可避免語意曖昧的問題，但無法避免另一個問題。「建物」這個字，並沒有出現在陳述問題的語句中，卻在不知不覺中潛入我們的討論內容，陳述語句只有說「設計出一個方法」，並沒有提到「設計一個建物」。

有些語意曖昧的問題非常明顯，因此客戶和設計者在實際設計工作開始之前，就會討論出一個結果。但是有些更隱微的語意曖昧問題，設計者可能不自覺地就予以排除了。在這個例子裏，設計一個保護一小群人的、創新的、非結構體的「方法」，可能被忽略了。譬

如，設計者可以：

1. 以靜電電擊雨滴，使他們不掉下來。即是以電場反制下雨。
2. 面對躍躍欲戰的群眾，可以警告他們「動手會傷人，動口不傷身。」或「誰敢動手我就不客氣！」，以避免爆發流血衝突。
3. 冬天時南遷避寒，夏天時北移避暑。

2.2 語意曖昧的代價

需求要件的語意曖昧，將衍生嚴重問題。上述幾個例子即是明證。每年，我們都虛擲數十億美元在不符合需求的商品，主要原因即是沒有明確了解需求要件。

　　譬如，Boehm[1] 分析了63個在 IBM、GTE、TRW等公司開發的電腦軟體，發現在釐清需求要件階段發生的錯誤，於後續階段被發現必須改正，花費的成本相當龐大。（請參閱表2-1及圖2-4）

表2-1　修正錯誤花費成本的比較表

發現錯誤的階段	成本比率(%)
需求要件作業階段	1
設計階段	3-6
寫程式階段	10
開發測試階段	15-40
驗收測試階段	30-70
實際運作階段	40-1000

[1] Barry W. Boehm, *Software Engineering Economics* (Englewood Cliffs, N.J.: Prentice-Hall, 1981).

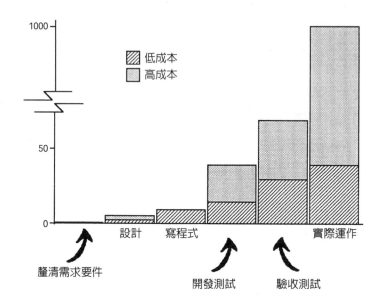

圖2-4 Boehm的專案成本分析圖

　　表2-1顯示,在需求要件作業階段釐清曖昧的語意非常重要,但這個表呈現的數字事實上相當保守,因為Boehm的研究對象,只限於已完成的軟體開發案。根據估計,大約有三分之一的軟體開發案中途夭折。而且,大多數夭折的軟體開發案,都是因為需求要件不明確。

　　如果我們再加計,基於錯誤假設的錯誤設計所造成的災情,情況將更嚴重。福特汽車於1970年代推出的斑馬跑車(Pinto),就是一個顯著的例子。當時設計師們認為,汽車不可能從背後被撞擊,因此將油箱接管設置在後方。最後,這個假設被證明是錯誤的。根據福特汽車自己的估計,因為這個問題耗費的訴訟費用和召回改裝費用,大約一億美元。而那些無價的人命還沒有計算在內。

　　我們再來看另外一個例子。瓊斯‧曼維拉公司(Johns-Manville)決定開發、生產、銷售石綿建材,是基於下列假設:他們產製的石綿

建材，不會危害人體健康。該公司的石綿建材種類繁多，都是基於這項錯誤的假設。根據麻州劍橋市的流行病學資源中心（Epidemiology Resources, Inc.）的統計，因石綿建材引起的訴訟案件共有52,000件，賠償金額高達二十億美元。瓊斯‧曼維拉公司將全部的資源用於開發石綿建材產品，終於破產，重組後改名為曼維拉（Manville）。

2.3　去除語意曖昧

過去三十年來，我們協助許多人避免昂貴的錯誤，避免專案失敗，避免釀成災情。這些案件，大都屬於需求要件語意曖昧。本書的目的，即是教導你如何探索需求要件，以去除語意曖昧問題。我們提示的方法具有普遍性，幾乎適用於每一種設計案，包括在巴伐利亞建城堡，設計即時資訊系統、實質產品、廣告，或規畫一次紐西蘭單車之旅。

2.3.1　需求要件圖

圖2-5告訴我們需求要件（requirements）是什麼。有些古代人認

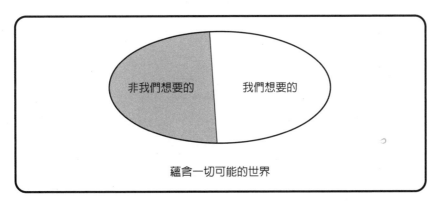

圖2-5　需求要件圖

為，世界是從一個大蛋裏蹦出來的，所以我們用「蛋」來表徵蘊含一切可能的世界。我們在蛋中央畫一條線，以區分我們想要的與不想要的。如果我們能畫出這條線，或定義這條線，即表示我們能完美陳述出需求要件。

圖2-6則顯示探索需求要件的意義。第一個蛋的分割線表示對需求要件的第一次認知，波動幅度很大。這條波動較大的線，表示對問

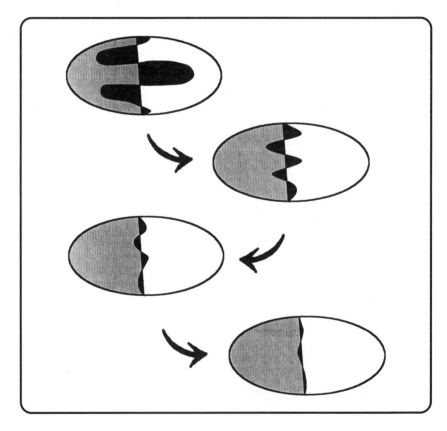

圖2-6　探索需求要件：每個蛋中顏色較深部分，代表我們想要但是沒說出來，或是我們做了陳述但並不想要的部分。藉由一次次的釐清需求要件，這些部分將縮小，使結果接近我們想要的，也只包括我們想要的。

題的第一次模糊陳述。第二個蛋表示初步探索的結果，分割線仍然有波動，表示陳述問題的語句中仍有非我們想要的要素。不過，比較大的錯誤（距分割線較遠的部分）已被去除。

　　每一個新蛋，表示進一步釐清需求要件的結果，而分割線也愈來愈接近真正的需求要件線。不幸地，分割線永遠不會與真正的需求要件線吻合，因為在真實生活中不可能達臻處處密合的結果。經過層層探索，設計者試圖將分割線拉直，以免日後付出巨大代價。

2.3.2 *探索的模式*

　　拉直波浪線的過程即是探索，猶如馬可波羅（Marco Polo）、哥倫布（Columbus）、路易斯和克拉克（Lewis and Clark）（譯者註：兩人於十八世紀末連袂探險，發現了路易斯安那。）概略地說，探索者必須做下列動作：

1.　朝某個方向前進。
2.　觀察他們發現的事物。
3.　記下發現的事物。
4.　以先前對於目的地預設的觀點，分析所發現的事物。
5.　運用所記錄的資料和分析的結果，選定新方向。
6.　回到步驟 1，繼續探索。

　　探索需求要件，我們也遵循同樣的程序。本書即依據這個程序。

2.4 心得與建議

* 　我們的同事肯恩・拉溫尼說，戴明（Edwards Deming）撰寫的

《轉危為安》（*Out of the Crisis*）[2]書中，列舉了若干因需求要件語意曖昧導致嚴重後果的實例。

- 研究他人，不如檢討自己。下一次你不滿意自己製作的產品，問問自己：「是什麼樣的需求要件，導致什麼樣的產製方法，而產製出這個產品？」

2.5 摘要

為什麼？

語意曖昧將浪費成本。我們必須去除語意曖昧！

何時？

及早清除需求要件的曖昧之處。如果在後續階段才進行清除，必須進行修改工作，成本將非常非常高。

如何？

如何去除需求要件的語意曖昧，是整本書的重要主題。但是，請用遊戲的心態閱讀本書——探索應該充滿了樂趣！

誰？

當然是你！

[2] W. Edwards Deming, *Out of the Crisis* (Cambridge, Mass.: MIT Center for Advanced Engineering Study, 1986).

3
語意曖昧的原因

並非所有語意曖昧的原因都相同。一旦發現需求要件語意曖昧，你就必須找出原因。為了協助你分辨語意曖昧的類型，我們暫停一下，「參加」一個與語意曖昧有關的實驗。為了達臻這個實驗的最佳效果，請想像你實際處於我們敘述的情境中。

3.1 一個實例：收斂性設計程序研討會

你在交通尖峰時段，開了23英哩的車，前往參加唐納德・高斯教授（Donald C. Gause）主持的「收斂性設計程序，或清除語意曖昧」專業研討會。你希望能和其他學員分享設計經驗，度過愉快的一天；除此之外，你不知道還能希望什麼。你對於主講人的期望不高，但是如果運氣好的話，高斯教授可能不會太愚蠢。或許你可以獲得一點新觀念，畢竟，研討會的廣告宣稱可以協助你找出並界定進行設計時真正的問題。

你的設計意識高漲，舒服地坐進可以摺疊的塑膠椅（為了節省飯店的儲存空間而設計），而且你從你的Ralph Lauren名錶（為了彰顯尊貴身分而設計）注意到，現在是早上八點五十五分。你的手握著泡沫

滿溢的熱咖啡（為了最低消費額而設計），邊緣還有一些很像是咖啡沫的東東（為了緩和稍後將發作的咖啡癮而設計）。就在你正想再瞄一眼手錶的時候，一個穿著深藍套裝、紅色領結的美麗女士走到講桌旁，簡單說明洗手間和逃生口的位置，以及休息時間、午餐等事項。然後她吹捧介紹高斯教授，但是你決定稍後再由自己對高斯教授下評論。

你第一個注意到高斯教授的是，他的穿著不像司儀那樣得體，也不像司儀那樣讓人覺得有精神。說具體一點，你覺得他很邋遢。他穿著起皺的哈禮斯羊毛夾克、健走鞋，以及昨天晚上看網球比賽轉播時穿的長褲，顯然他是穿著這條長褲睡覺。他的態度相當輕鬆，顯得胸有成竹，除了——

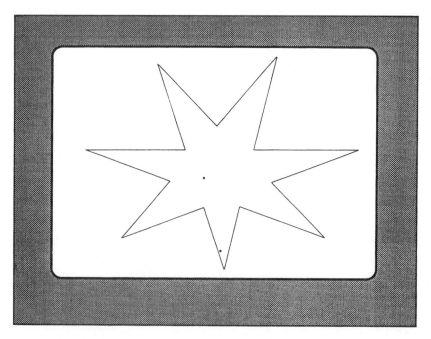

圖3-1　焦點投影片

　　他仔細研究投影機，彷彿那是一部金星死光投影機（Venusian Death Ray Project）。他專心研究投影機，頭也不抬地說：「今天來這裏很愉快！」於是他放上投影片，講台背後的大螢幕立刻顯示影像。

　　你注意到投影片的影像有點失焦，讓人眼睛不舒服，但還不至於讓人發言抗議。高斯教授沒有回頭看螢幕，手離開投影機說：「這張就是我們的焦點投影片（focus slide）。」

　　你彎下腰繫緊鞋帶，再抬頭時，你注意到他已經換了一張投影片。他情緒高昂地開始講課：「這是一個收斂性設計研討會。我定義為『有意識且明確地辨識、界定，以及移除語意曖昧』。」

　　這時候，高斯教授轉頭，發現投影片失焦。顯然他對投影機相當內行，熟練地調整投影片的焦距。嘩！太棒了！眼珠子不必痛苦一整

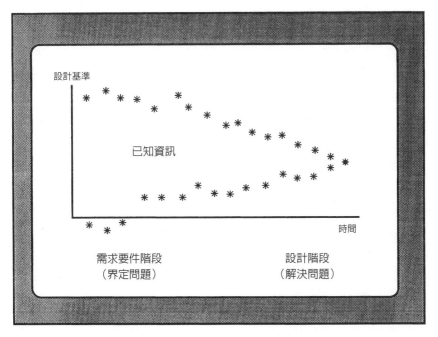

圖3-2　收斂性受計程序投影片

天了！如果一堂設計課，講師對自己設計的設計品毫不關心，那就糟了。

　　高斯教授用一個交通設計案為實例，解說如何訂定語意曖昧基準（metric）。你靠上椅背聆聽，認為一切順利進行。然後，教授將學員分為幾個組，進行實例演練——這是一個拉長一整天課程的快樂方式。你注意到自己這一組初次估算交通設計案的成本，界於 $1.00 美元與 $1,000,000 美元之間。然後，每一組分別回答高斯教授提出的十個問題，於是你這一組的成本估算縮小為 $49.95 至 $1,000,000 美元之間。

　　你覺得相當愉快，而且主講人提出的辨識語意曖昧方法似乎相當合理；但是，高斯開始講解霧失樓台、月迷津渡的設計理論時，情況似乎反轉直下。然後你聽到：「休息時間到了，而且我們總是遵循這項需求，畢竟，品質就是符合需求，不是嗎？」

　　休息時間，你和其他學員閒聊，於是知道每一個人都稱主講人為「唐」。你覺得十五分鐘差不多到了的時候，唐說：「你們的休息時間已百分之百完成。你們希望照表操課嗎？」大家都同意，於是唐宣布：「現在，我們轉進新方向。」

3.2 測驗

學員們回到座位坐好，唐要求大家回答下一張投影片上的問題。「每個人都必須獨立作答，」他說：「在紙上寫下你們估算的數量，而且牢記在心。不要聽了其他學員提出的數量，就忘了自己原先估算的數量。」投影片上的問題是：

這場研討會焦點投影片上的星星，有幾個角？

讀者們：為了達臻這個練習的最大效益，請寫下自己的答案；而且不要回頭翻看星星圖案。

你覺得這個問題很狡詐，而且對無法確定正確答案，但是你決定作答。唐換了一張空白投影片，說：「這個問題與設計的每一個環節都有關。譬如，你可能認為這是在模擬，正確的答案將導致關鍵的設計決策。你可能遭遇過類似狀況，即某重大事件發生當時，你並不知道它很重要。但事後每個人都必須盡可能重新回想那個重要事件。你們寫下答案之後，」他允諾：「我會舉出幾個實例。現在，請你們寫下答案。」

你在紙上寫下答案後，唐依約舉出實例：「記得退伍軍人症（Legionnaires' Disease）的案例嗎？眾多參加在費城貝樂維史翠佛德旅館（Philadelphia's Bellevue Stratford Hotel）舉行的退伍軍人大會的人，回家之後都罹病。這個病症在被辨識並確認之前，死了許多人。這件重大醫學事件發生之時，沒有人知道它的重要性，都是在稍後才明白——就像你們不曾發覺焦點投影片很重要。事後我們發覺它的重要性，只能盡可能重建事件全貌，以找出原因，研究治療方法，並避免再度發生。」

「還有許多其他事例，」唐繼續說：「譬如建築物倒踢、安全系統被侵入，或其他意外事件。設計者無法完全複製已發生的事件，但他們必須了解事件，並避免新設計重蹈覆轍。事實上，沒有人願意回到貝樂維史翠佛德旅館，最後這棟建築物被整個拆除。這就是為什麼我不再放那張星星圖投影片，而要求你們盡自己的能力作答。」

測驗題

讀者們：你們已經上完四堂研討課的第一堂兩小時課程。為了加
　　　　深你們的印象，請回答下列問題，而且不要回頭或往前
　　　　翻找本書的內容。一次回答一個問題。盡你的能力答完
　　　　一題，才能看下一個題目。

1. 你認為投影片上的問題的正確答案是什麼？
2. 研討會共有一百名學員。你認為學員們第一次作答的答案有多
　 少種？
3. 你認為造成答案不同的原因是什麼？
4. 發揮你的最佳記憶力，逐字寫下本欄第1題的問題內容。
5. 你認為其他學員，會將本欄第4題的答案寫成什麼模樣？請寫
　 下來。

3.3　叢狀分布

或許你已經猜到，這個研討會確實曾經舉辦過。我們提供若干相關資
料，以便你了解語意曖昧的數項原因。

1.　你認為投影片上的問題的正確答案是什麼？只有你知道正確答
　　案，但請記在心裏，我們稍後將討論研討會達臻的實際結果。

2.　研討會共有一百名學員。你認為學員們第一次作答的答案有多少
　　種？一百個學員共提出十八種答案，如圖3-3所示。

3.　你認為造成答案不同的原因是什麼？你可以理解，為什麼有些人
　　的答案和你的答案相同或差不多；但看見圖3-3這麼多種答案，

你可能相當吃驚。了解他人心中想法的方法之一,即是將答案分成好幾叢,以柱狀圖顯示(參見圖3-4)。根據我們的經驗,造成多種答案的原因有四:觀察錯誤、記憶錯誤、解讀錯誤,以及題目語意曖昧。

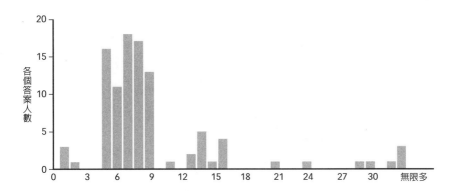

圖3-3 「有幾個角?」各個答案人數柱狀圖

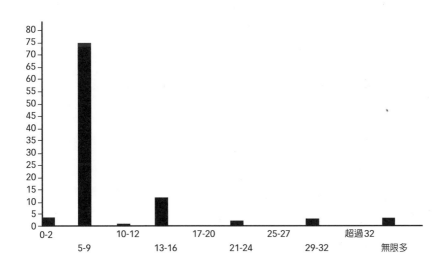

圖3-4 「有幾個角?」叢群答案人數柱狀圖

3.3.1 觀察錯誤和記憶錯誤

對於同一件事物，不會有任何兩個人認知的內容完全相同（觀察錯誤）
或完整無誤地保存所觀察到的內容（記憶錯誤）。如果你不是很自以
為是的人，你可能認為是自己發生錯誤，或者是與你同屬一個叢群
（cluster）但與你答案不同的人發生錯誤。你應該記得，那張星星投影
片是突然顯現，而且在眾人沒有注意的狀況下，只持續了不到一分
鐘。你也應該記得，在星星投影片顯示以及問題投影片之間，有許多
不相干的活動，包括十五分鐘休息時間，以及演講和實例討論。沒有
人會想到，這張星星圖會被重新拿出來討論。

3.3.2 解讀錯誤

上述兩種錯誤，足以解釋為什麼與你同一叢群的學員，答案內容與你
不盡相同。但是，我們如何解釋那些極端不同的答案？如果你屬於最
多數叢群，即星星的角在五個至九個之間。或許你輕易就能判定星星
有五個角，但是星星圖事實上雜亂而且不對稱。或許你本來就認為星
星至少應該有五個角，或頂多再加三、五個角。為什麼其他那些有知
識、頭腦清楚的學員，會認為星星只有一個角，或兩個角，或29、
30、32個角？顯然唐故意玩一些把戲。

　　是否學員對於唐提出的問題，有不同的解讀？有三個學員認為星
星有無限多個角。他們一定認為星星圖由一組連續線構成。高中幾何
老師教我們，一條連續線是由無限個點組成。基於這個解釋，這三位
學員的答案是正確而且可以被理解的。（譯者註：「角」的原文為point，
兼有「點」的意思。）

　　每一個叢群代表一種解讀問題的方式。除了觀察錯誤和記憶錯誤

之外，解讀錯誤是語意曖昧的第三個原因。如果一百個學員的答案都
落在同一叢群，表示沒有解讀錯誤的問題。眾多答案分散於各個叢
群，表示各叢群各有解讀問題的方式。

　　同樣地，如果星星圖投影片沒有失焦，而且當時大家都相當注意
這張圖，那麼，學員如果寫出不同答案，表示觀察沒有錯誤，而是記
憶錯誤或解讀錯誤。如果投影片顯示在螢幕上的時候問它有幾個角，
答案不同就是因為解讀不同，柱狀圖的每一叢群將只有單一個答案。

　　換句話說，解讀錯誤產生不同的叢群，觀察錯誤和回憶錯誤則產
生叢群中的不同答案。因此，我們可以用叢群柱狀圖，分辨語意曖昧
發生的原因，而不只是計算語意曖昧的數量。

3.3.3 *混合錯誤*

當然，這種詮釋叢群的方法並非絕對正確。因為區分叢群的方法是直
覺的、視覺的；因此在界定叢群界線時可能發生錯誤。某位學員認為
星星有十一個角，於是我們將這個答案單獨成立一個叢群，因為沒有
十和十二這兩種答案。這位仁兄解讀問題的方式，或許與5-9叢群或
13-16叢群相同，但因為他的觀察或記憶與其他人相差太遠，導致差
距太大。

　　另一方面，兩種解讀方式的答案可能落在同一叢群，因為這兩種
解讀方式固然不同，但估算方法相同。運用叢群法無法區分這兩種解
讀方式的不同，但稍後第二次作答時，兩者的不同即顯現，令我們大
吃一驚。

　　因此，叢群法可以被視為辨識語意曖昧的指標，而不是保證有效
界定語意曖昧並找出其原因的精確科學方法。

3.3.4 人際互動的效應

在研討會中，我們可以詢問學員，他們回答每一個問題時心中的想法。但真正進行設計工作時，不是可不可以的問題，而是一定要問。統計學員的答案，做成柱狀圖，主要的目的不是製作柱狀圖本身，而是依據柱狀圖進行後續討論：譬如，討論兩種柱狀圖形成的原因之後，我們進行第二次作答。新答案的分布如圖3-5所示。

　　第一次作答的時候，學員遵守教授的指示獨立作答，雖然我們對全然獨立思考這個概念有點疑慮。有些學員或許在休息時間曾與其他人討論星星圖，有些人或許偷瞄別人的答案。但依據研討會的狀況，參考他人意見的機會事實上非常少。

　　不僅如此，一旦柱狀圖製作出來而且被詳細討論過，依據再次作答內容繪製而成的柱狀圖，即圖3-5，顯然已有若干改變。最顯著的是，第一次作答人數最多的5-9叢群，人數明顯減少；而兩個極端叢

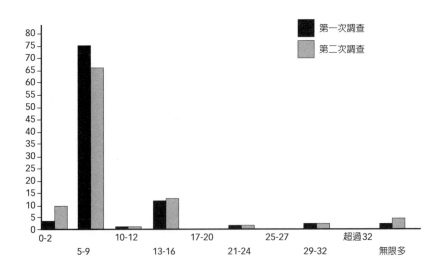

圖3-5　第一次與第二次答案分布比較圖

群（0-2，無限多）人數卻明顯增加。詢問改變答案的原因，學員們說，因為他們用不同的方式解讀問題。也就是說，改變答案是因為解讀問題的方式不同，而不是因為進一步觀察的結果或記憶不同。請問讀者們，閱讀至此，你是否想改變解讀問題的方式？

3.4　題目語意曖昧

現在，我們回到第四個問題：

4. 發揮你的最佳記憶力，逐字寫下本欄第 1 題的問題內容。同樣地，只有你知道你自己寫的是什麼。將答案擺在面前，我們將與第五題一起討論。

5. 你認為其他學員，會將本欄第 4 題的答案寫成什麼模樣？請寫下來。你是否記得，當這個問題的投影片被移開的時候，高斯教授要求學員：「現在，請你們寫下剛才螢幕上問題的答案。」唐沒有明確指出，卻點出還有另一個語意曖昧原因：題目語意曖昧。

我們很容易想像，沒有題目可供參看，將使學員們在不同的問題上下功夫。直到被問到第四題，尤其是第五題，學員們才發現題目語意曖昧這個問題。每一個學員都全力投入作答，有些學員甚至捍衛自己答案的可能缺點──全然不知道他們在回答不同的題目。

我們蒐集研討會學員對第四題的答案，通常有下列各種：

- 星星有幾個角？
- 第一張投影片有幾個角？
- 第一張投影片上的星星有幾個角？

- 焦點投影片上的星星有幾個角？
- 這場研討會第一張投影片上的星星有幾個角？
- 這場研討會開始時的焦點星星有幾個角？
- 用來做為焦點的星星有幾個角？
- 這場研討會開始時做為焦點的星星有幾個角？
- 我用來做為焦點的星星有幾個（外部）角？
- 用來做為焦點投影片的每一個星星各有幾個角？
- 做為焦點投影片上的星星有幾個角？
- 這堂課開始時做為焦點的星星有幾個角？
- 用來調整焦距的星星投影片有幾個角？
- 焦點投影片星星有幾個角？
- 星星圖有幾個角，投影片上的？
- 投影片上的星星有幾個角？
- 題目裏的星星顯現幾個角？
- 用來做焦點投影片的星星有幾個角？
- 這場投影片研討會開始時用來調整焦距的投影片上的星星有幾個角？
- 這場說明會開始時顯現的星星圖有幾個角？
- 判別這場投影片說明會早先顯示的星星有幾個角？
- 用來調整片子焦距的原片有幾個角？
- 演講開始時顯示的星星圖有幾個角？
- 焦點投影片上的星星有幾個角？
- 第一張投影片顯示的星星有幾個角？

或許你認為，上述問句與原來的問句事實上大同小異。當然，在

研討課裏，我們可以認為這些問句的差異無關緊要，但如果我們將這個練習視為實況模擬——真實存在的案例——那麼，我們就無法對問題的遣詞用字掉以輕心。面對退伍軍人症這樣的真實案例，由於狀況非常嚴重，所使用的問句必然相當複雜。做練習的時候，我們顯然低估了真實世界語意曖昧發生的數量和嚴重性。

我們使用的問句務必精確，更動任何一個字，都將導致問題的意義更動，進而引起解決方式的更動。在真實世界中，細微的文字變動，足以成就一個偉大開發案，或造成一場大災難。

3.5 心得與建議

- 研究需求要件時，直接運用啟發式記憶法。也就是說，取走敘述需求要件的文字資料，要求參與者根據記憶，寫出需求要件內容。記憶內容不同之處，即是原始資料的語意曖昧之處。這個步驟非常重要，因為幾乎沒有人邊看需求要件資料邊作業，而是根據對於資料的記憶進行作業。因此，容易正確記憶的資料，發生設計錯誤的機率較小。

- 於需求要件作業初期，運用星星有幾個角的練習，使參與者認知語意曖昧這個問題，並了解參與者在其中扮演的角色。

3.6 摘要

為什麼？

將學員的作答內容製成表，然後繪製柱狀分布圖，目的在於進行討

論，以找出語意曖昧發生的原因。對於問題的不同解讀，導致分散狀態的叢群；而觀察不同與記憶不同，則導致叢群內部的相異答案。

回憶需求要件或逐字寫出原題目，將顯現原題目的語意曖昧之處。我們必須將這些曖昧語意移除，以清楚呈現需求要件。

何時？

運用叢群法，解析根據曖昧語意作答的因素；其目的並不是計算語意曖昧的數量，而是找出造成語意曖昧的原因。

如何？

1. 詢問參與者對於需求要件文句的解讀方式，並將結果分為叢群狀。

2. 詢問參與者作答時心中的想法，以分析叢群分布型態。

3. 區分觀察錯誤，即參與者看見不同的事物內容；以及記憶錯誤，即參與者保存在腦海中的內容，與所見的內容不同；這些錯誤即是叢群內部答案相異的原因。

4. 解析叢群分布狀態，必須要求參與者不看原始資料，以回憶方式寫下原題目。這個方法可以清楚呈現解讀方式曖昧。

5. 經過討論之後，學員將改變解讀方式，但不會改變記憶內容或觀察內容。

誰？

必須了解需求要件的人，或必須了解需求要件的各相關單位代表，可以運用本章敘述的練習方法，找出語意曖昧的原因。

4
直接詢問法的侷限

閱讀至此，或許你會對於本書的主旨產生懷疑。「的確，」你可能認為：「對於一項成功的商品而言，釐清語意曖昧相當重要，而且至為重要。但我已經知道如何釐清語意曖昧：研究白紙黑字的需求要件，然後當面詢問客戶較深入的問題。如果客戶不容易見面，我也可以將問題傳送給他，獲得書面答覆。所以，這種直接詢問方式有什麼不妥？為什麼我需要運用其他技巧？」

答案非常簡單：直接詢問沒有什麼不恰當。事實上，如果你希望成為一個能力高強的設計者，最好嫻熟直接詢問法，以及直接觀察法，以及一般的問答技巧。這些技巧，在其他書籍中有詳盡討論[1]。因此，我們將以實例說明，如果不運用直接詢問法之外的工具和技巧，你將永遠無法獲臻正確的需求要件內容。

4.1 決策樹

補充直接詢問法的工具之一為決策樹模型（decision tree model）。將

[1] 關於此主題的更多資訊，請參考Gerald M. Weinberg, *Rethinking Systems Analysis & Design* (New York: Dorset House Publishing, 1988), pp.43-86.

設計過程繪製成「樹枝狀」可能性分布模式，可以協助你解決問題。

　　如圖4-1所示，樹根代表第一個含混的問題敘述句子，這也是我們開始探索的起點。每一樹枝代表一個決策，每一片樹葉代表一個可能的解決方案。探索的終點即是某片樹葉。你選取某個樹枝，即是減少問題的曖昧，最後終於達臻解決方案，即某片樹葉。

　　沿著決策樹下去，語意曖昧的數量逐漸減少。達臻最後解決方案（樹葉）之時，所有的設計決策（樹枝）都已完成，而且不殘留任何語意曖昧。但是對客戶而言，這個解決方案可能不是正確的解決方案。如果你做任何一個錯誤假設（就客戶的觀點而言），或任何一個不正確的決策，即是錯誤解答問題。

　　實際的設計工作，當然不像模型那麼單純。設計過程中，我們常犯錯（選擇錯誤的枝枒），但稍後發現錯誤並加以改正（回頭選擇正

圖4-1　決策樹有時繪製成樹根（語意曖昧的問題陳述）在上，樹葉（解決方案）在下。

確的枝枒）。在這個模型中，錯誤的假設並不必然導致錯誤的解決方案（錯誤的樹葉），但是將造成設計工作缺乏效率（行經不必要的枝枒）。藉由提升解決語意曖昧的能力，我們得以減少設計錯誤，至少可以提升設計工作的效率。

　　根據決策樹模式，選擇任何一片客戶期望之外的樹葉，即是設計錯誤。更一般性的解釋為，決策樹上的每一片樹葉都是正確的解決方案，但大多數樹葉都是對於錯誤問題的正確解答。換句話說，每一片樹葉都是一個解決方案，但大多數樹葉是不被接受的解決方案。

4.1.1 問題的次序

我們都知道，真正的設計工作並不是非黑即白。事實上，各種不被接受的解決方案之中，有些被接受的程度較高，有些則較低。如果客戶的需求是一輛綠色腳踏車；則一輛紫色腳踏車，顯然比一個綠色滑板更能被接受。這種情況下，「什麼顏色？」應該是稍後才提出來的問題。「腳踏車或滑板？」則是應該及早提出來的問題。

　　這個例子顯示，提出問題的次序，與問題本身同等重要。合理的次序安排，能導致近乎「完美」的解決方案，並能減少不正確假設的數量。

　　這個論點也解答了質疑者的第二個問題：「為什麼我需要運用其他技巧？」你不只需要直接詢問問題，還必須以其他技巧輔助，以幫助你依照正確的次序問問題。

　　不幸的是，導致錯誤設計決策的錯誤假設，通常集中於樹根部位，但卻是在靠近葉片時才容易被發現。這就是為什麼我們在設計程序的初始階段，即必須致力於解決語意曖昧問題；套用專業術語來說，我們需要更多的先期努力，而不只是需要更多努力。

事實上，再多的先期努力也無法完全避免錯誤假設。因此，進行設計工作時，我們需要運用若干技巧，以簡化改正錯誤的工作。當我們投資時間、金錢和精力，卻發現自己沿著錯誤的枝枒攀爬，而必須改正錯誤，當然會導致人事紛爭、財務困難和心理上憤怒。如果我們運用釐清語意曖昧的技巧，即能減少這些挫折。

4.1.2 攀爬決策樹：一個實例

為了進一步說明，減少語意曖昧的技巧可以補充直接詢問法的不足，我們來討論一個語意非常曖昧的需求要件陳述。想像我們成立一家設計公司，第一個客戶給我們的第一個需求要件陳述為：

設計一種交通工具。

這個初始陳述位於決策樹的根部。讓我們追溯，我們公司如何經由一系列直接詢問，沿著決策樹攀爬至某片樹葉，也就是達臻某個解決方案。每獲知一個資訊，我們即在決策樹上顯示我們抵達的位置。

我們從根部出發，首先界定這個設計的主題是「交通工具」：

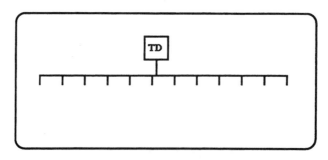

圖4-2 「設計一種交通工具（TD）」樹根，衍生多種可能枝枒。

設計者：何時需要達成解決方案？

客　戶：十八個月內（18）。

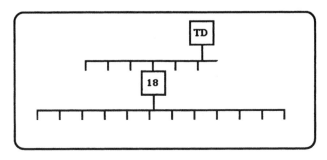

圖4-3 「何時需要達成解決方案？」的答案，選擇決策樹的其中一個枝枒，
　　　並衍生多個可能枝枒。

設計者：載運的內容是什麼？

客　戶：人（P）。

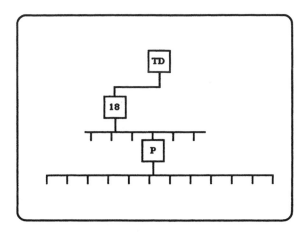

圖4-4 「載運的內容是什麼？」的答案，選擇其中一個枝枒，並衍生多個可
　　　能枝枒。

設計者：一次預定載運多少人？

客　戶：一個人（1）。

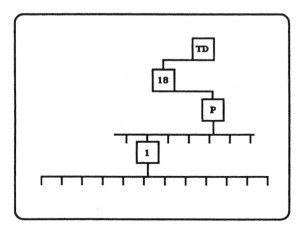

圖4-5 「一次預定載運多少人？」的答案，選擇其中一個枝枒，決策樹更深
　　　入一層。

設計者：這個交通工具的動力為何？

客　戶：只能由被載運者自己供給動力，而且限於既有的自然動力。
　　　　也就是「乘客驅動」（PP）。

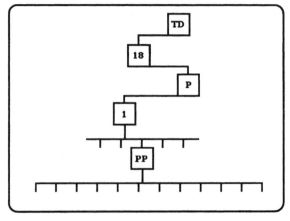

圖4-6 「這個交通工具的動力為何？」的答案，使決策樹更深一層。

設計者：這種交通工具在哪一種平面或情境行駛？
客　戶：在堅硬、平坦的表面上行駛（FS）。

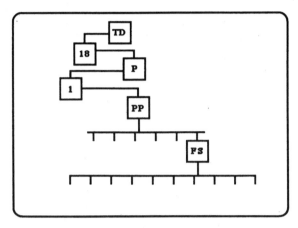

圖4-7　「這種交通工具在哪一種平面或情境行駛？」的答案為：「在堅硬、
　　　平坦的表面上行駛（FS）。」

設計者：載運的距離多長？
客　戶：超過 1.2 英哩（1.2）。

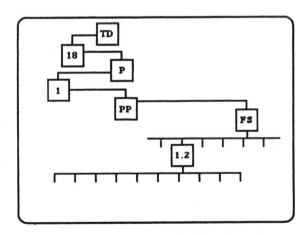

圖4-8　「載運的距離多長？」的答案為：「超過1.2英哩（1.2）。」

設計者：這個交通工具的速度預計為多少？

客　戶：至少時速0.25英哩（0.25 mph）。

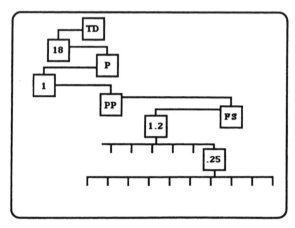

圖4-9　「這個交通工具的速度預計為多少？」的答案為：「至少時速0.25英哩
　　　　（0.25 mph）。」

設計者：這個交通工具的可靠性為何？

客　戶：每行駛一千英哩故障不得超過一次，而且發生故障時不能危
　　　　及乘客安全（1/1000, or .001）。

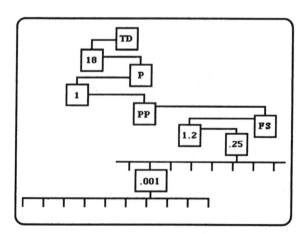

圖4-10　「這個交通工具的可靠性為何？」的答案為：「每行駛一千英哩故障
　　　　不得超過一次。」

設計者：是否有成本限制？

客　戶：加總這項交通工具的設計、開發和製造，每次載運成本應該
　　　　低於三百瑞士法郎（Sfr300）。

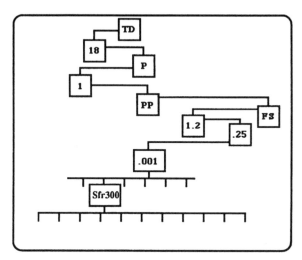

圖4-11　「是否有成本限制？」的答案為：「每次載運成本應該低於三百瑞士
　　　　法郎（Sfr300）。」

4.2　語意曖昧的結果

這一連串問題問得好嗎？應該不錯！因為工程師們一開始聽到「一種
交通工具」時，由於語意曖昧不明，工程師們估算的價格界於 $10美
元與 $15,000,000,000美元之間。

　　經過這一系列問與答之後，專業設計者們再度估算價格，結果價
格間距縮小為界於 $20美元與 $10,000美元之間。顯然這一連串問
題，已相當程度減少需求要件的語意曖昧。

　　這些專家已準備好動手設計了嗎？問到這個問題的時候，專家們

回答：「繼續對話。」

　　我們再進一步詢問：「現在你們對這個問題，已經了解到什麼程度？」多數人都非常有自信，認為已經確實掌握問題。於是我們請他們估算產製成本，結果發現估算值分為兩個主要叢群：$40美元至$100美元之間，以及$700美元至$1,200美元之間。預估較低生產成本的工程師指出，他們以類似滑板或滾輪溜冰鞋的東西，做為估算依據。預估較高生產成本的工程師則指出，他們以類似腳踏車或三輪車的東西，做為估算依據。我們將這兩個叢群定名為小輪子與大輪子。

　　根據我們推測，工程師估算的產製成本間距縮小，是因為他們認為這項產品將大量生產，可以分攤巨額設計費和開發費。但我們未曾討論過產製數量的問題，而且各個工程師之間並沒有聯絡；因此，他們顯然是各自解決數量含混的問題。

　　雖然大多數設計師都認為產品將有輪子，但輪子這個需求要件並沒有被提出來討論過。我們訪談工程師發現，在堅硬平坦的表面上通行這個需求要件，排除了船隻。有些工程師也排除飛機，但少數工程師認為，飛越表面也是一種交通方式。但考慮到自行供給動力這個需求要件，於是他們排除了飛機；雖然人力飛機（human-powered airplanes）[2]最近越來越風行了。

　　一旦飛機被排除，在堅硬平坦的表面上行駛，顯然非用輪子不可；雖然工程師們都知道，人類已使用冰刀鞋和雪撬數個世紀之久。上述被忽略的細節，充分解答了質疑者的第二個問題：「為什麼我需要運用其他技巧？」

2　關於人力飛機的歷史等等，請參考M. Grosser, *Gossamer Odyssey* (Boston: Houghton Mifflin, 1981).

因為，我們了解某件事，並不表示我們能將手上的需求要件，與那件事相連結。

4.3 哪裏可能出錯？

由於所有的設計者都自信滿滿，認為已經確實了解需求要件，因此我們想像我們的小公司也一樣，而且著手進行設計。假設我們循決策樹攀爬，終於抵達樹葉。最後的設計成果繪在紙上，生產程序啟動，第一件產品滾出生產線。那是一個小巧、重量極輕、摺疊式三輪車，可以放進休閒褲的後口袋。

走到這一步，我們初試啼聲的小設計公司，可以向自己說聲恭喜，它已然完成第一項設計，而且相當成功。這輛小巧的摺疊三輪車，不但符合原本的問題陳述，也完全符合一連串問與答的內容。我們估計，這項產品可以 $49.95 美元販售，而且有利可圖；並於此後五年，每年售出 100,000 部。根據市場調查，達成上述銷售量不成問題。事實上，這個產品將像剛出爐的蛋糕一樣熱賣！多麼完美的設計成果！

但是，這項設計是不是客戶原始問題的完美解決方案？於是我們與這兩位客戶見面，他們是瑞士葛林德華德村（Grindelwald）以及維根村（Wengen）的村長。我們向兩位村長展示摺疊三輪車。他們很高興這輛三輪車可以隨身攜帶，雖然我們不曾明確問及產品是否可以隨身攜帶的問題。我們恭喜自己做了一個聰明的假設。

但我們高興得太早，葛林德華德村村長突然說：「我們很高興這項設計可以隨身攜帶，但請你說明，我們如何用這個東西救援愛格山（Eiger Mountain）北峰的山難？」

很顯然地,我們忽略了若干細節。

我們的客戶解釋:他們需要的是一種山難救援設備,因為葛林德華德村和維根村以旅遊業,尤其是登山活動,為主要經濟收入來源。為了確保登山者的安全以及發展當地旅遊事業,該村的專屬導遊必須負責山難救援行動。然而,要找到願意冒險以拯救粗心大意的登山者的合格導遊,已經愈來愈困難。這兩個村莊的經濟已面臨嚴重威脅,除非他們能找出一個良好的解決方案。

因此,村長希望我們設計一種救援設備,要求每一個攀登五千公尺高的北峰登山者,必須隨身攜帶。如果登山者因為天候惡劣、體力耗盡、受傷、恐懼、或物資不足,即可利用這項設備下降至堅硬、平坦的地面。登山者可以在這兩個村莊租用這項設備,並於每次租用後做安全檢查。如果每次租用的價格為500瑞士法朗,粗估可以賺200瑞士法朗,當然,還可以救命。

真糟!我們的完美解決方案方向錯誤。我們完成的設計品為:輕便、可隨身攜帶,能通過堅硬、平坦表面的水平運輸工具。我們的設計品與客戶的需求要件只差九十度:輕便、可隨身攜帶,能下降至堅硬、平坦表面的垂直運輸工具。

4.4 真實世界比我們想像的還要真實

當然,這是一個比較特殊的例子。這世界上有多少個村落擁有千丈絕壁,吸引成千上萬登山者?雖然這個例子是為了考驗研習課堂裏的學員,但是卻能代表真實生活裏充斥語意曖昧的情形。真正進行產品設計時,語意曖昧的情形也許不這麼特殊,但是數量龐雜。

一份「普通」的員工薪資明細表,其需求要件可能潛藏千萬個假

設。審查銀行付款系統裏一份八頁厚的薪資表，我們發現 121 個疑義。對於每個疑點，不同的審查者至少有兩個以上的解讀方式。而這八頁厚的薪資表僅是 886 份中的一份。據此推算，審查者審查整個付款系統，必須做 107,206 個設計決策——顯然是一棵非常巨大的決策樹。如果不釐清需求要件，達臻正確的決策葉片必須猜測 107,206 次。那麼，猜對的機率是多少？

連續猜對 107,206 次的機率幾乎是零，這個例子，足以回答質疑者的第二個問題：「為什麼我需要運用其他技巧？」我們的「設計師」推論，這項運輸工具應該水平移動，或有限度地上下坡。這項假設在決策樹的根部附近已形成，導致爾後的錯誤決策或不相干決策。如果我們真的經營一家設計公司，顯然已經浪費了許多時間和精力，並失去眾多客戶。

簡要地說，我們只是普通人，不容易看見我們忽略的問題，因此我們需要其他的工具和技巧，以減少語意曖昧。基於某些理由，許多設計者受困於下列心理事實：譬如，人們沒有戴上輔助眼鏡就看不到 X 光，就不怕 X 光對身體造成傷害；沒有戴上輔助聽具，就聽不到微細的聲音，就不會被那些聲音干擾。這些情形，如同徒手釘鐵釘。運用任何新工具之前，我們必須接受一個觀念：完美之人也有能力不足之處。

總而言之，為了確保直接詢問法能成功運作，詢問者必須在決策樹的根部即確實了解問題。如果直接詢問法是我們的主要工具，仍然必須以其他方式輔助。如此這般，我們已說明了本書的主要目的，接下來，讀者們可以準備獲得本書的協助了。

4.5 心得與建議

- 設計者會犯的一個重大錯誤，即是試圖給予客戶需要的東西，而不是客戶想要的東西。如果你覺得自己比客戶更了解客戶的需要，別以為自己就比客戶聰明。相反地，你應該說服客戶，他們需要你認為他們需要的東西。如果你無法說服客戶，你有兩條路走：一是製作客戶想要的東西；一是拒絕這個客戶，另外找其他客戶。如果你為某人工作又與他的想法不同，不會有完美結局。

- 如果你心中已有某項產品，卻不知道客戶在哪裏，你就不可能在討論需求要件階段說服客戶需求這項產品——因為客戶看不見這項產品，而你也不知道這些客戶是何方神聖。你應該將「說服客戶需求這項產品」列為需求要件之一。如果客戶覺得這項需求要件沒有必要，你必須先說服他們。

- 詢問問題以確認需求要件時，直接運用決策樹。如我們先前示範的，將客戶的答案註記在決策樹上，並且讓他們看。然後再問：「你說的就是這個意思嗎？」於是你將發現令人訝異的語意曖昧之處。

- 我們曾經運用本章的交通工具實例，以及其他例子，使許多質疑者相信，直接詢問法有其侷限。當你運用直接詢問法以外的其他輔助方式釐清需求要件時，對方常會抱怨你浪費時間，這時候你必須說服他們。你必須蒐集數個錯誤攀爬決策樹的實例，以說服客戶讓你使用輔助工具。真實案例最有說服力，尤其是發生於客戶公司，但是與客戶個人無關的失敗案例。

4.6 摘要

為什麼？

你需要其他工具和技巧，以補足直接詢問法的不足；因為唯有超完美人類，才可能只使用直接詢問法就達到目標。

何時？

使用直接詢問法時，必須運用其他工具，協助你選擇具有意義的問題，並檢驗問題的答案。

如何？

決策樹模型即是一項輔助直接詢問法的優良工具。鮮活的實例，則是說服客戶讓你使用輔助方法的好技巧。（我們將在後續章節介紹其他技巧）

誰？

使用直接詢問法的問與答雙方，都必須了解人的能力有限；而且了解除了直接詢問法之外，還有其他獲得資訊的方法。

第二部
起步的方式

BLT設計公司的芭芭拉、賴利和泰德,從來沒有見過長成這個樣子的會議室。它不像是間會議室,比較像一個洞穴;牆上浮雕著從蘇格拉底(Socrates)到沙根(Carl Sagan)等知名教育家的雕像。四邊牆上各掛著一張大黑板——說得更恰當一點,是四個方向各掛著一張黑板,因為圓形洞窟並沒有邊。主人之一的拜倫請他們坐下,以便開始進行會議,另外兩位主人薇瑪和約翰也坐定。

拜倫:我們聚在一起的目的,是要開發一項新產品,我稱之為「超級粉筆」。約翰將以使用者的觀點協助我們,他在綜合中學教幾何學和籃球。薇瑪擔負了雙重角色——她是州立大學的材料學教授,所以她是粉筆材料專家,也是粉筆使用者。有沒有問題?

芭芭拉:約翰,我們應該在一個粉筆盒裏,放各種顏色的超級粉筆嗎?

約翰:這個,我不知道。但我認為這樣做對幾何學的教學有點幫助。

賴利:籃球課與幾何課的需求要件不同嗎?

約翰:我不曾真正思考過這個問題。現階段我不認為有什麼不同,但讓我仔細想想。

芭芭拉：這樣很好，我們不希望草率做假設。

　泰德：薇瑪，到底是大學生還是高中生比較會偷粉筆？

　薇瑪：（驕傲地）我的學生不偷粉筆！

　泰德：我曾經讀過資料，指粉筆含有迷幻藥成分，還有，最近大學
　　　　生似乎很流行用粉筆在皮膚上彩繪。

　約翰：事實上，據我了解，用粉筆彩繪的情形，比拿它當迷幻藥吸
　　　　食的情形還多。我們的學生似乎很喜歡模仿澳洲土著。

　泰德：我們的超級粉筆，是不是應該設計成無法用於身體彩繪？譬
　　　　如，我們在粉筆裏添加一種物質，畫在皮膚上就會刺痛。

芭芭拉：會引起刺痛的東西應該上色。你認為這樣有用嗎，約翰？

　約翰：我不清楚。但是，我上課的時候會刺痛我的手嗎？

　拜倫：女士先生們，這是很有趣的粉筆閒聊。但我們能不能開始討
　　　　論我們公司的問題？

芭芭拉、賴利、泰德齊聲說：哦，我們不是已經開始了嗎？

5
開始

如果你即將進行一項偉大的開發案——譬如設計超級粉筆——起步可能是最困難的。所有的需求要件作業進行之前,都會先有某種萌發程序(initiation process):某人興起一個概念(點子,idea),想要設計或建造某個東西。不論這個概念由何而來,這個概念即是需求要件作業程序的起點。

不幸地,由於每個人的思維方式不同,對於概念的形式與內容解讀也不同,以致可能衍生不同的起點。對於需求要件作業而言,這種現象確實麻煩。

如果我們不小心,萌發概念的形式將無效率地啟動整個需求要件作業程序,並繼續進行下去,而且無法挽救。如果參與者在開始思考時無法協調一致,那麼在你還沒有獲得他們真正參與之前,你就會失去他們。如同宣道人所說的,你必須「因材宣教」。你將他們召入帳棚,才有可能施以教化。

我們將在本章討論最通用的概念形式(idea form),以及它們引發的不同起點;並討論如何從一開始,就讓通用起點的需要以及全部參與者的需要取得平衡。

圖5-1 「問題」的最佳定義為，你的期望和你的感受之間的落差。

5.1 一個共通的起點

我們如何將眾多可能的起點，減約至一個穩固的平台，以釐清需求要件？可能的解決方式之一，就是將設計案視為要解決某個問題，然後將眾多起點減約至一個陳述問題的共通形式。

我們將「問題」定義為：

你的期望和你的感受之間的落差[1]

這個定義可以做為評估各個概念的樣板。如果某個概念不符合這個定義，我們可以和這個概念的萌發人一起努力，將概念共通化，直到符合樣板為止。

5.2 將眾多起點共通化

我們將詳細說明，共通化程序如何將以下六種不同的起點，簡約至一個陳述問題的共通形式。

5.2.1 *解決方案概念*

我們最常見到的起點或許是：還沒有陳述該解決的問題（也就是某人所感受到的和所期望的），就開始思考解決方案。請參考下列實例。

　　某業務經理告訴某系統分析師：「我們的銷售力報告，需要更鮮明的碳粉影本。」系統分析師並沒有立即去找使碳粉更鮮明的方法，而問說：「鮮明碳粉能幫你解決什麼問題？」經理解釋：目前的碳粉無法印出優質影本，業務員看報告很吃力。「所以，」分析師說：「你希望每一個業務員都有一份清晰的報告。而且，你目前將我們給你的報告，影印許多份？」經過這番問與答，問題被重新界定：業務經理的需求是，他的四百個業務員，每人都能準時獲得一份清晰的報告——這是一件非常簡單的事，只需將現有的內部網路查詢系統略做

1　對於問題的定義之詳細討論，參見Donald C. Gause and Gerald M. Weinberg, *Are Your Lights On? How to Know What the Problem Really Is*, 2nd ed. (New York: Dorset House Publishing, 1989). 中譯本《你想通了嗎？》經濟新潮社出版。

修改。這個問題的最後解決方案與鮮明碳粉無關，甚至與紙張無關。

　　另一個例子是，某大學校長說：「我們必須研究出一個吸引更多學生的方法。」但校長先生並沒有說為什麼需要更多學生，於是教職員們各自發揮想像力。有些人認為，「更多學生」是指更多傑出的學生。有些人認為，「更多學生」的目的是為了增加某些系所的助教職位。另有一些人認為，「更多學生」的目的是讓宿舍能住滿學生。

　　經過數個月討論，教職員終於明白校長真正的意圖：藉由增加申請入學人數，以降低錄取比率，使州議會對本大學嚴謹辦學印象深刻，以增加對本大學的經費補助。了解真正目的之後，教職員們提出數個辦法，但沒有一個與增加入學人數有關。

5.2.2　科技概念

有時候，我們腦袋裏並沒有任何問題，卻有一個解決方案在手——也就是說，已經存在解決方案，現在要找這個解決方案可解決的問題。你在撕去電腦報表紙兩側的洞洞條時，有沒有想過這些洞洞紙條應該有用途？洞洞紙條就是解決方案，問題則是：「我們應該如何利用它？」經過三十年研究，有一天，傑瑞（本書作者之一）買了一隻小德國牧羊犬蜜糖，突然發現這個解決方案可解決的問題。電腦報表紙兩邊的洞洞條，最適合舖在狗窩，給狗狗當床舖。

　　新科技的發明，常常就是先有解決方案，再找問題。3M公司發明的便利貼，就是最顯著的例子。這個只能部分黏著的紙片，原本是開發貼紙過程中的一個失敗品。3M公司的員工並沒有將這個失敗品丟棄，而認為這個部分黏著的東東是一個解決方案，並積極尋找這個解決方案可解決的問題。於是，他們發明了便利貼——但解決方案尋找問題的程序尚未結束。每當辦公室裏出現便利貼的時候，人們就知

道他們有問題得去處理了。

　　與我們合作的若干高科技公司，即是以先有解決方案再找問題的方式，做為開發案的起點。實際運作時，他們的問題分為兩種形式：

- 感受：我們擁有一種獨門科技，但他人不願意投資。譬如，拜倫的粉筆公司已發明出一種具有超級純度和強度的粉筆。但是對多數人而言，粉筆只是粉筆而已。
- 期望：他人願意支付我們大筆金錢，以使用這項獨門科技。譬如，拜倫可以在眾人心目中創造超級粉筆的概念，於是新粉筆的純度和強度成為一種有價值的資產。

上述兩種陳述問題的方式，使新科技成為一顆種子，得以萌發多種新產品。如果沒有陳述問題這個程序，科技公司將誤以為「新科技可以自我行銷」。雖然這個觀念有時候未必錯誤，但通常是事後諸葛型的聰明。一般而言，解決方案找到它能解決的問題，必須經過許多釐清需求要件的程序和設計工作——譬如，讓教師們相信，使用超級粉筆能使教學更有效率。

5.2.3 比喻法

許多產品的開發程序起始於各種比喻式思維方式——明喻或比較。譬如，某人說：「製造一個類似這個的東西。」雖然客戶強調「這個」，但釐清需求要件的程序則是界定「類似」的意義。

　　譬如，軟體設計主管莫琳告訴她的團隊，她希望設計出一個「類似小狗」的使用者介面。「首先，」她進一步說明：「人們看見小狗，立刻被它吸引，想拍拍它，和它玩。小狗可能會抓人，也可能會咬人，但是人們不怕小狗，因為小狗不會咬傷人，也不曾抓死任何

人。而且，和小狗玩也不太會弄傷小狗。」

　　這番說明雖然不足以使她的團隊，設計出符合需求要件的介面，但引發團隊成員進一步詢問。

　　「是不是應該訓練小狗不隨地大小便，以及服從命令？」某團隊成員問。

　　莫琳想了一下，說：「這個介面應該可以被訓練，以服從你的命令。它就是你養的小狗。」

　　「好，」另一個成員問：「它會不會長大，還是永遠是一隻小狗？」

　　「這個問題容易，」莫琳說：「如果你希望它不長大，它就永遠是一隻小狗。但是，如果你喜歡，它也可以長大成一隻會做事的狗，你說什麼，它就做什麼。」

　　「做哪一類事情？」

　　「譬如警戒，有危機產生時，它會對你發出警訊。」

　　另一個成員也參加討論：「可不可以變成一隻牧羊犬，幫你趕羊進柵欄，而且擔任守衛，防止任何人來偷羊。」

　　討論熱烈進行，團隊成員個個像敏捷的獵犬，進行釐清需求要件程序，雖然追逐的路線不必然是直線。某人問：「它的皮毛是什麼樣子？長毛還是短毛？」沒有人理解這個問題的真正意義，但他們仍然據此討論觸控式螢幕，以及之前未使用過的各種硬體介面。最後，毛皮問題被暫時擱置，因為某人說：「我們的狗尾巴已經開始搖來搖去了。」

　　比喻法是很好的激發概念工具，但團隊成員最後必須將眾多概念進行篩選，也就是說，我們需要可以刪減概念的工具。比喻法有時就像狗耳朵一樣靈敏，能激發眾多概念。但我們寧可讓比喻法的運作略

微超過合理界限，以確保能萌發足夠的概念。

5.2.4 基準法

許多人認為自己不是很擅長運用比喻法，而是以較具體的方式進行思考。在釐清需求要件的程序中，他們會說：「這是一張椅子。請設計一張更好的椅子。」或「這是普通粉筆，請設計超級粉筆。」事實上，基準（norm）也是一種比喻，而且所期望的產品實質上「接近」基準品。運用基準法的最大危險是：一旦我們確認顧客期望的是何種產品，設計者的思維就會受限制。

　　另一個危險是，思維邏輯一下子就跳到最後結論。為了避免這種危險，我們應該由基準起步，一點一滴前進，以免犯重大錯誤。譬如，萊特（Wright）兄弟原本的專業是製造腳踏車，他們運用製造腳踏車的諸多基準，終於成功製造出貓鷹飛機（kitty Hawk）。

　　第三個危險為根據錯誤的基準開始作業，以致我們無法跨出最關鍵的一步。萊特兄弟曾經利用軌道來推進他們的飛機，但他們不曾在火車頭裝翅膀，想讓它飛起來（參考圖5-2）。

圖5-2　不要讓基準限制了形式。如果萊特兄弟的專業是製造火車，他們開發的飛機可能如本圖所示，雖然滑行的路徑正確，要飛起來恐怕很難。

5.2.5　模型法

如果我們決定以一張椅子做為基準，但是，你腦海中呈現的椅子，與我腦海中呈現的椅子，極可能迥然不同。模型法（mockup），即製造實體模型，可以避免這種語意曖昧。而且，模型可以在產品實際產製之前，用來進行說明、研究以及測試。

　　不論我們已經有基準或沒有基準，模型都可以當成基準。因此，模型法具有基準法的各項優點和缺點。模型也具有幻想式產品的各項優點和缺點。製作模型並不受既有實物的限制，因此我們製作的模型可能無法產製為實品。

　　模型可用圖形方式，在紙張上或電腦螢幕上顯示。客戶和使用者可以指著模型圖說：「對，這就是我要的東西。」或「不對，這是什麼東東？」事實上，模型是用來測試客戶的反應──即偵知客戶的期望。模型彷彿代設計者發言：「我們認為產品應該長成這個樣子，讓我們看看你作何反應。」

5.2.6　名稱法

許多設計案的概念起始於一個名稱：製造超級粉筆、一張桌子、一張椅子、一枝鉛筆、一個時鐘、一部電梯、一個駕駛方向盤、一個計速表，或一輛腳踏車。給予名稱固然可以使設計者迅速掌握重點，卻也有引發不相干聯想的風險。如我們先前所說明，一個詞彙能引發千種圖像，一個名稱的各種聯想也可能引發各種內在假設。

　　譬如，傑瑞花了三十年研究電腦報表紙側條的用途，即是受限於它的名稱。我們的同事吉姆・衛瑟發現，他的四歲女兒絲毫不受名稱的限制。她將電腦報表紙側邊的洞洞條減成小片，稱它們為「車

票」。我們應該向這個四歲小女孩學習，能夠不受既有名稱的限制，為新產品命名。

5.3 存在之假設

我們討論設計案的共通起點，迄今為止有什麼收穫？我們已探討解決方案概念、科技概念、比喻法、基準法、模型法以及名稱法，似乎離主題愈來愈遠。但回頭檢視這些不同的起點，我們發現它們都有一個共同點——假設解決方案存在。

　　進行一項開發案，最基本的假設為，我們設計的產品目前雖然不存在，但必然將存在。所以，這些相異的起點有何共同之處？它們都是某項成功商品將會成真的各種方式。任何一個設計者，必先假設至少有一個解決方案存在，才可能動手進行設計。

　　再重複一次。我們定義共通的起點為（圖5-3）：

所有的開發案皆起始於，假設對某問題的解決方案存在。

其他的需求要件作業，則可以視為釐清這項假設的工作。我們將在後續章節，介紹一系列以「可能成真」——即假設存在——為起點的工具和技巧，然後一次釐清一個假設，終於達臻「成真」——即真正存在。

5.4 電梯的實例

我們在此以一個單一產品開發案為例，而且我們將在後續章節，繼續使用這個案例。我們將利用這個設計案的早期階段，說明釐清需求要

圖5-3　所有的開發案皆起始於，假設對某問題的解決方案存在。

件的真正意義：

- 想像你被選派參加一個為期兩天的會議，主題為尋找控制技術、
 資訊發展以及展示科技的新方向。這兩天的會議，將盡量發掘並
 清除語意曖昧，成果將集結為實質的需求要件文件。
- 在這兩天之內，你們應該形成相關概念，以開發一種用於電梯的
 控制及資訊展示裝置，而且適用於十層至兩百層的高樓。這項裝
 置要能夠提供各樓層的資訊，而且能加以控制，以符合大樓管理
 單位的需求。
- 這項裝置應該運用最先進的感應、控制、資訊轉換、資訊展示科
 技，並在六個月之內製作出實體原型。這項裝置必須在十八個月

內，由設備完善的工廠穩定產製出來。這項裝置必須具有獨特功能，以在可預見的未來，掌控電梯控制及資訊展示裝置市場。

5.4.1 為設計案命名

我們必須為我們的設計案，取一個明確不曖昧的名字。我們將在第十二章詳細說明命名法。現在，我們先運用這個方法，因為如果我們不為設計案命名，別人將會取而代之。稍後我將說明，命名法為什麼有效，以及為什麼具有價值。

假設我們想到的第一個名字是「電梯控制裝置」。下列理由將說明為什麼這不是一個好名字：

- 除了控制電梯之外，這項裝置還有其他功能。
- 除了控制電梯之外，我們還希望控制其他事項。我們希望控制進出電梯的人，或控制電梯的環境。
- 這個名字並沒有涵蓋資訊展示。但依據問題的陳述，資訊展示是這項裝置的重要功能之一。

考慮這些缺點之後，我們提出第二個名字「電梯展示裝置」。這個名字有下列缺點：

- 這個名字意味著資訊的視覺傳達，但我們不希望這麼早就限制思維方向。我們可能希望能以各種感官接收得到的方式，譬如聲音或味道，來傳播訊息。
- 「展示」這個詞，似乎意味著傳統的「螢幕」方式。
- 根據問題的陳述，這項裝置能使資訊由電梯內向外傳遞（展示），也能由電梯外向內傳遞（控制）。

結合這兩個名字想要表達的內容，於是我們以「電梯資訊裝置」
為名。我們可以試著再找更好的名字，但我們急著開始研究需求要
件。研讀後續章節，請注意你對於「電梯資訊裝置設計案」的了解，
如何透過各個探索方式而轉變。至第十二章討論命名法時，請試著運
用你的了解，取一個更好的名字。

5.5 心得與建議

- 當你發覺某項開發案開始進行的時候，通常已錯過它的起點。你
 發現自己開始著手開發某事物時，暫停，盡可能回溯記憶導致這
 個開始的每一件事，並寫下來。然後訪談其他人，記下他們的回
 溯記憶。開發案開始之前的思維，正是形成大前提的要素。

- 不論你以何種方式開始設計案，良好的方法可以擔負「重新開始」
 的功能。譬如，你運用命名法、模型法、比喻法、基準法，即是
 重新開始進行這個設計案。

- 所有的開發案皆起始於，假設對某問題的解決方案存在。但這種
 按照字面的解釋並不完全真確；因為研究計畫通常冠上「開發」
 （development）的字眼，以爭取經費。或許這就是研究與開發的
 真正差異所在──開發案假設必有實質產品做為成果，研究案則
 無此假設。當然，這只是一個假設；因為根據實際統計，約有三
 分之一弱的開發案沒有獲臻實質產品。所以你應該花一點時間思
 考，你手上的案子是研究案還是開發案。

- 有些案子起始於「可行性研究」（feasibility study），以檢驗解決

方案存在的假設。可行性研究應該包括，對於決策樹根部以及初
期枝枒的研究。所以，可行性研究事實上是「初步界定需求要件」
的另一種說法。

5.6 摘要

為什麼？

我們應該特別重視任一開發案的起點，因為那是決策樹的根部。起點
是最容易做重大錯誤假設的地方，因此，你應該養成在起點小心翼翼
的習慣。

何時？

仔細檢查起點永不嫌早。事實上，你發現自己已經開始開發時，真正
的開始階段已然結束。你如何知道開始階段已然結束？就在你認為必
然存在某個解決方案之時。

如何？

我們的基本概念為，延緩起步，檢查需求要件，思考構成要件；猶如
禪學大師的教誨：盡可能長保「赤子之心」。秉持赤子之心，則眾物
平等、事事新奇、似幻還真。

誰？

開發案起步時，為每一個參與者定位。

6
開放式問題

現在，我們已有起點和開發案的名字，下一個步驟必然是詢問一些開放式問題（context-free questions）。這些高層次問題的目的，在於使我們於開發案早期，即能獲臻設計以及潛在解決方案的宏觀訊息。開放式問題適用於任何一種產品設計，包括汽車、飛機、船隻、房屋、一分鐘口香糖電視廣告中的鈴聲、永遠不會壞的電燈泡，或尼泊爾的牛車。

就決策樹而言，開放式問題可以幫助你選定某棵樹，而不是選擇某個枝枒。因為開放式問題與個別設計案無關，而是設計者的一種工具，以避免設計者陷入過於龐雜的細節。

6.1 程序性開放式問題

有些開放式問題與設計程序有關，與產品的相關性較小。以下是程序性開放式問題的提問範例，我們以電梯資訊裝置專案為例，列出可能答案。不論你設計的產品是什麼，這些問題永遠都適用。你可以目前手上的開發案，譬如「尼泊爾的牛車」，試著回答這些問題。

問：電梯資訊裝置的客戶是誰？

答：客戶是世界上最大的創意公司，HAL公司的特殊產品部門。

問：成功的解決方案對客戶有何價值？

答：成功的解決方案，可以使該公司在五年至十年之內，每年獲利一千萬美元至一億美元。估計這項產品可以在兩年之後開始獲利。

問：（如果對於上一個問題的答案不明確，才問這個問題）必須解決這個問題的真正原因為何？

答：電梯資訊裝置開發案，是眾多商業（也可能擴及家庭或個人）資訊傳播裝置的領航案子。如果我們在開發和早期行銷階段獲臻成功，估計這個開發案能為單一公司每年創造二十億美元營收，為期七年。

問：我們應該由一個團隊，或數個團隊，進行開發工作？團隊成員應該包括哪些人？

答：開發團隊的結構不拘，但團隊成員必須包括懂得傳統電梯技術的人，以及懂得大樓經營管理的人。

問：我們有多少時間做這個案子？時間和價值的相對關係為何？

答：由於我們的行銷工作還沒有準備好，所以你們有兩年的時間。但是兩年之後，每延遲一年，市場占有率即可能遞減一半。

問：是否能從其他地方，得到這個問題的解決方案？我們可以拷貝已存在的成果嗎？

答：據我們所知，第一個問題的答案是沒有。雖然目前有各種電梯控制及資訊展示板，但我們希望開發最先進的可偵測、控制以及展示資訊的裝置，因此拷貝不太合適。如果你們拷貝現有的東西的功能，我們不反對，但是你們必須注意這個領域裏的最新發展，並超越他們。

6.2 開放式問題的潛在威力

開放式問題真的如此重要？而且為什麼必須這麼早提問？讓我們以實例說明上一個小節的第二個問題：「成功的解決方案對客戶有何價值？」

　　某日凌晨三點鐘，一個穿著髒兮兮牛仔裝和牛仔馬靴的男子，出現在一家大型電腦製造廠的客戶服務中心前。門已經上鎖了，但這男子要求租用他們最大的電腦三個小時。就在值班員工想拒絕牛仔之前，一位職員說：「好的，一小時八百元，三小時共兩千四百元。」

　　「沒問題，」牛仔說著，從口袋裏掏出一厚疊百元大鈔，隔著玻璃門招搖，似乎急著要用電腦。職員打開門讓牛仔進去，收了錢，讓他使用電腦。最後大家終於明白，這位牛仔擁有數個油井，經過他實際操作電腦，以及職員的殷勤接待，牛仔決定購買三部這款大型電腦，總價一千萬美元。如果值班員工根據他髒兮兮的牛仔打扮，推斷他的購買能力，這筆生意將不可能做成（參見圖6-1）。

6.3 實質性開放式問題

有些開放式問題與程序較不相關，但與實質產品密切相關。以下是實質性開放式問題的提問範例，我們以電梯資訊裝置專案為例，列出可能答案。不論開發的程序或產品為何，這些問題都可以用來提問。

問：這項裝置能解決什麼問題？
答：這項裝置能使電梯乘客愉快、安全，並獲得資訊。它能使乘客到達想要去的樓層，並使乘客在到達前做好準備。這項裝置並能降

圖6-1　馬靴上的牛糞可能使城市人反感，但是釐清需求要件時，切勿以貌取人。

低利用電梯進行的非法活動和犯罪，如強盜、偷竊、傷害，以及騷擾，譬如挨家挨戶推銷雜誌。

問：這項裝置可能引發什麼問題？

答：如果我們不小心，這項裝置可能使得許多人為了找樂子，或安全因素，或為了獲取資訊而搭乘電梯，因而使得乘客增加，必須加大電梯空間。如果我們提供錯誤的重大資訊給乘客，將造成法律訴訟。如果乘客對於資訊的數量和品質的需求增加，我們的成本也會隨著增加。

問：這項裝置適用於哪些環境？

答：這項裝置可以安裝在單一用途的建築物，如辦公大樓、住宅大樓、旅館；也可以安裝在多用途建築物，如「全方位生活大

樓」，裏頭有住宅、商店、辦公室、醫院，以及其他的生活相關
設施。這項裝置可以用於載人電梯和載貨電梯，而且由目前的電
梯操作員負責操作。

電梯資訊裝置也可以用於施工中大樓。這時候，只有建築工人和
佩帶證件的人，可以使用電梯。這些證件將隨著施工進度，進入
不同樓層必須使用不同證件。

由於電梯可能被不正常使用，因此搭載狀況將隨時被監控，遇有
超重情形，將發出警報並有處置動作。

問：你們希望產品達臻什麼樣的精確度？

答：提供資訊的精確度要求較低，控制方面要求的精確度較高。如果
　　提供錯誤資訊的比率低於百分之一，可以被接受。但是，牽涉公
　　共安全的控制方面，錯誤率應該低於萬分之一。

6.4　後設問題

第三類開放式問題稱為後設問題（metaquestions），也就是對於所提問
問題的問題。以下是後設開放式問題的範例，我們以電梯資訊裝置專
案為例，列出可能答案。

問：我問的問題太多嗎？

答：目前為止還好，但我還有其他工作。如果我必須暫停，會讓你知
　　道。

問：我提的問題適當嗎？

答：大多數恰當。（如果答案是否定的，你應該繼續問：哪一個問題
　　不恰當？為什麼？這兩個問題可以揭示問與答雙方觀念歧異之

處。）

問：你是回答這些問題的最適當人選嗎？你的回答具有正式效力嗎？

答：我是公司裏最了解這項事務的人；但我的上司簽字後，我的回答
　　才具有正式效力。（這裏必須特別小心。許多人對這個問題的答
　　覆並不準確。想一想你被問到是否具有權力或資格時，你是怎麼
　　回答的？）

問：為了確認我們溝通無誤，我希望把談話內容寫下來，利用空閒時
　　間研究。我可以把你的回答寫下來，並且給你一份影本，以供你
　　研讀並認可嗎？

答：事實上，我喜歡由我來寫，然後給你認可，這樣做好嗎？（對某
　　些人而言，這個問題相當敏感。由誰記錄並不重要，重要的是一
　　定要有人把談話內容寫成白紙黑字，交給對方複查，以確認溝通
　　清楚。）

問：（如果你們已經有談話紀錄，才問這個問題。）我們的談話紀錄
　　很有用，但如果我們能夠面對面討論，我可以更了解問題。我們
　　可不可以約個地方見面，釐清一些觀點？

答：當然可以。明天中午一起吃飯好嗎，然後在我的辦公室討論。

問：是否有其他人可以給我一些更有用的資料？

答：明天午餐以後，我介紹幾個我們公司的專家和你見面。他們可以
　　給你一些更詳盡的資料。

問：我們可否去看看預備安裝這種裝置的場所？

答：我們的辦公大樓就是最適當的安裝場所。我們明天就來進行這件
　　事，你幾點鐘會到？

問：我是不是還有其他事項應該詢問你？

答：沒錯，確實還有許多細節需要討論，但我認為可以稍後再處理。

（每一次見面將結束之時，你都可以問這個問題。）

問：你有沒有任何問題要問我？

答：我希望對你們公司多了解一點。也希望對你的背景多了解一點，
　　以便了解你知道些什麼，不知道些什麼。當然還有其他事項，我
　　想一想再問你。（這個問題，也是在每一次見面將結束之時
　　問。）

問：如果我發現這次談話有遺漏之處，可不可以再打電話給你？（參
　　見圖6-2）

答：當然，這是我的電話號碼。但是每個星期一上午和星期五下午，
　　你應該找不到我。（這個問題，你務必在每一次見面將結束之時
　　問。）

圖6-2　或許最重要的問題是：「如果我發現這次談話有遺漏之處，可不可以
　　　　再打電話給你？」

6.5 開放式問題的優點

從開放式問題的範例，我們可以發現，對方的回答使我們對於電梯資訊裝置開發案更加了解。當然，這其中必須花一點心思。開放式問題的基本優點之一，即是我們對於開發案還不甚了解時，也可以事先準備好問題。此外，開放式問題能幫助我們，處理新開發案開始時不知從何著手的窘境，以及紓緩建立新關係時的尷尬。

　　開放式問題的後半部分，應該以產品的宏觀面，以及設計程序本身，這兩個方面為重點。後設問題的答案，則能確保雙方循正確軌跡釐清需求要件。後設問題可凸顯許多原本以為無須說明的事項，而這些事項正是問題的曖昧之處。眾多傳統產業如印刷、房屋建築、高速公路建築，後設問題如果未經彰顯，則可以因循傳統方式。因此，如果你沒有明確提出這些後設問題，等到開發案完成時，很可能客戶會說：「歐，我們以為你們已經知道。我們向來這樣做。」（參見圖6-3）

圖6-3　開放式問題能讓你不會聽到客戶說：「歐，我們以為你們已經知道。我們向來這樣做。」

6.6 心得與建議

* 下列程序性開放式問題，可以廣泛應用：

 客戶是誰？

 成功的解決方案對客戶有何價值？

 必須解決這個問題的真正原因為何？

 我們應該由一個團隊，或數個團隊，進行開發工作？

 團隊成員應該包括哪些人？

 我們有多少時間做這個案子？

 時間和價值的相對關係為何？

 是否能從其他地方，得到這個問題的解決方案？

 我們可以拷貝已存在的成果嗎？

* 下列則是可以應用的實質開放式問題：

 這項產品能解決什麼問題？

 這項產品可能引發什麼問題？

 這項產品適用哪些環境？

 你們希望產品達臻什麼樣的精確度？

* 下列後設問題非常有用：

 我問的問題太多嗎？

 我提的問題適當嗎？

 你是回答這些問題的最適當人選嗎？

 你的回答具有正式效力嗎？

 為了確認我們溝通無誤，我希望把談話內容寫下來，利用空閒時間研究。我可以把你的回答寫下來，並且給你一份影本，以供你

研讀並認可嗎？

- 如果你有談話紀錄，可以運用下列問題：

 我們的談話紀錄很有用，但如果我們能夠面對面討論，我可以更了解問題。我們可不可以約個地方見面，釐清一些觀點？

 是否有其他人可以給我一些更有用的資料？

 我們可否去看看預備安裝這個產品的場所？

- 下列問題，應該在每一次見面將結束之時問。

 我是不是還有其他事項應該詢問你？

 你有沒有任何問題要問我？

 如果我發現這次談話有遺漏之處，可不可以再打電話給你？

- 開放式問題可以使最關鍵的假設，獲臻有價值的訊息。我們很容易忽略對方非語言反應透露的訊息，如猶豫、困惑、高興、覺得有趣、生氣；其他肢體語言也有同樣效果。提問開放式問題的時候，最好兩人一組，一個問問題，另一個觀察對方的非語言反應。觀察者可以問對方類似下述後設問題：我注意到回答那個問題之前，你考慮了很久。是否有任何我們應該知道的事項？

- 不同單位對開放式問題的相異答案，能彰顯這些單位的假設互相衝突。因為你事先準備問題，因此可以比較答案；而且你也應該進行比較。然後你提問：

 我們問 X 小姐這個問題，她的答覆是 Y。你認為她為什麼回答 Y？

- 最簡單的比較答案方式，即是同時訪談兩個或更多人。如果他們的假設相異，就會在現場反映。然後你可以提問下述後設問題：

我注意到你對這個答覆並不贊同。你願意進一步說明嗎？

- 如果訪談的對象有兩個人以上，你必須注意，其中一個人的答覆可能阻礙另一個人的答覆。這類阻礙將使開發案進展困難，因此你必須及早掌握機會提問：

 你對於我們進行的程序還滿意嗎？

 為什麼你覺得你不能自由作答？

 當然，如果他覺得不滿意，很可能他也不方便說出來。察覺這種情況時，不妨私下問他上述兩個問題。

- 這些問題並導致另一組相當重要的後設問題，但並非常常可以直接提問：

 你是否能告訴我，你對於這個開發案的其他成員有什麼看法？

 你對於我們團隊其他成員有什麼看法？

 我們的團隊是否還需要其他成員？

 我們的團隊有哪些人是不必要的？

 如果直接詢問不妥，可以利用提問其他問題時，觀察對方的反應，以發掘上述問題的答案。如果某人提到另外一個人，務必在談話紀錄上註記，或許還可以問：

 可否多告訴我們關於這個人的事？

6.7 摘要

為什麼？

開放式問題強迫你檢視設計程序的宏觀面，能使你選擇正確的決策樹。由於這類問題適用任何設計案，你可以事先準備，並重複使用。

何時？

開放式問題用於需求要件作業的初期階段，於任何特定決策形成之前。

如何？

遵循下列程序：

1. 一旦互信和熟稔的氣氛形成，立即向對方說明，你希望問一些一般性的問題。解釋這些問題的重要性，並讓對方肯定問答程序的價值。

2. 有時對方無法理解，這種一般性問題有何效用。必要的話，將過程放慢。逐一提問問題，獲得完整答覆，然後向對方說明，這些資訊為什麼對你有用。

誰？

如果對方對於既有產品，以及擬開發產品的需求要件有相當了解，那麼對於這個人提問開放式問題，效果更佳。務必告知對方，他擁有的知識相當重要；因為他自己可能不知道。

7

找到對的人參與

開發工作最常犯的錯誤，或許就是沒有網羅到適當人選參加開發團隊。這就是為什麼開放式問題包括了幾個關於人的問題：

客戶是誰？

團隊成員應該包括哪些人？

這項產品能解決什麼問題（意思是，為誰解決問題）？

你是回答這些問題的最適當人選嗎？

7.1 尋找適當人選

最後一個問題最為重要，但是很少有人能回答所有的問題。因此，我們必須運用一些方法，尋找、確認、並網羅必要的適當人選參與開發工作。

7.1.1 客戶與使用者

開放式問題的第一題永遠是：「客戶是誰？」（有些狀況我們使用「顧客」，本書將視狀況交替使用這兩個詞彙。）為什麼這是第一個問

題？因為客戶支付我們經費以進行需求要件作業。沒有人支付經費，就沒有開發工作。

沒有客戶就沒有開發工作，但你可能是自己的客戶。也就是說，你可能是志願者或企業家，自行支付開發經費。不論是哪一種情形，客戶就是付錢的人，也是最後決策者。

使用者則是受產品影響或影響產品的人。以超級粉筆開發案而言，BLT設計公司並沒有明確區分使用者和顧客，導致第一次開會發生若干問題。公司總裁拜倫就是顧客。拜倫邀請薇瑪和約翰參加會議，因為這兩位是老師，代表使用者。薇瑪並且是另一類使用者——她是材料專家——因為她對於製造粉筆的材料有專業知識。

顧客就是使用者，因為購買產品必然影響他們銀行戶頭裏的數字。但使用者不一定是顧客，譬如玩具。1945年，傑瑞的父親哈利在西北大學（Northwestern University）對數百個兒童進行測試後，決定投資生產木製玩具。很不幸地，1945年的時代，孩子們固然是玩具的使用者，卻不是購買玩具的顧客，導致這項投資血本無歸。那個年代的父母親不僅付錢買玩具，而且為孩子們選擇玩具。哈利錯誤假設使用者就是顧客，導致木製玩具事業一敗塗地。

兩個世代之後，情況徹底改變了。孩子們買玩具的時候，仍然由父母親付錢，因此父母親仍然是顧客；但父母親不再為孩子們選玩具。孩子們選擇玩具時，受到兩大因素影響：電視廣告與父母親的允許。因此孩子們不只是使用者，也是顧客。許多玩具製造商沒有發覺，顧客／使用者的關係已然改變，導致生意一蹶不振。

7.1.2 為什麼使用者必須參與？

我們必須先確認客戶的理由很清楚；因為客戶會做出外部決策，譬如

產品價值多少。至少，客戶會雇用設計者，或與設計者解約。但是，進行需求要件作業時，為什麼使用者必須參與？如果你將你認為最適合使用者的東西給使用者，事情不是比較單純嗎？

沒錯，過程會比較單純——至少在產品實際使用之前。使用者是消費產品或破壞產品的人。譬如，根據我們的調查，70%的軟體產品被購買後，從來不曾被使用。此外，被使用的軟體，通常只由一個人或一個小組使用，雖然購買這個軟體的是一家大公司。

根據我們的經驗，造成這種浪費金錢的情形，原因即是使用者沒有參與需求要件作業。結果，不只軟體不符合需求要件，更因為使用者沒有參與感，因此不願意試用新軟體。如果這個例子不夠生動，想一想那些被送來送去的聖誕禮物，往往不曾被打開包裝。

7.1.3 鐵道的矛盾

尋找使用者的時候，務必小心以免陷入鐵道的矛盾（Railroad Paradox）[1]之陷阱。某鐵道公司接獲申請案，要求某列車增加某個停站點，於是他們「研究需求要件」，於特定時間派一個人前往該地方，查看那個時間是否有人在那裏等火車。由於這班列車還沒有排定要停在這個火車站，當然沒有人等火車，於是鐵道公司駁回設置新車站的申請，理由是沒有需求。（參見圖7-1）

鐵道的矛盾會出現在其他產品的情況，其發展狀況如下：

1. 使用者對產品不滿意。

2. 因為第1項，潛在使用者不使用產品。

[1] 關於鐵道的矛盾更完整的敘述，請參見Gerald M. Weinberg, *Rethinking Systems Analysis & Design* (New York: Dorset House Publishing, 1988), pp. 56-59.

圖7-1 鐵道的矛盾：火車不停站，當然沒有人等火車。

3. 潛在使用者要求改良產品。

4. 由於第2項，此要求被拒絕。

由於產品不符合某些使用者的需求，因此他們不被認為是改良後商品的潛在使用者，於是不向他們諮詢，於是產品仍然不符合他們的需求。

7.1.4 產品創造使用者

鐵道的矛盾的衍生意義在於，產品能創造新使用者。例如為了節省能源，於是限制汽車的時速不能超過五十五英哩，卻衍生車禍死亡率降低的附帶效應。之前，民眾對於限制汽車時速漠不關心，現在為了生命安全的理由，熱烈支持繼續限制汽車時速。

　　即便是不好的制度,也有若干使用者希望這個不好的制度繼續存在。譬如,曼哈頓島(Manhattan Island)開始實施單向收費,以取代之前的雙向收費辦法。每個人都認為這是一個「完美無缺」的方式:沒有人因而受害,而且有些人可受惠。但是,收費員和拖吊車業者,可不認為這個辦法完美。在收費站前,向排隊等候的汽車兜售冰淇淋和報紙的小販,也不認為這是個完美的制度。

　　經濟學家帕累托(Pareto)是第一位討論這個現象的學者。所謂帕累托最佳化理論(Pareto Optimization),是指一項變動沒有人因而受害,而且有些人可受惠的情況。但另一位經濟學家韋伯倫(Veblen)則指出,任何一項變動——不管是最好的或最糟的——必有某些人因而受惠,某些人因而受害。根據實際經驗,我們認為帕累托是一個夢想家,韋伯倫則比較實際。(參見圖7-2)

圖7-2　韋伯倫原則:再糟的變動,也有人因而受惠。再好的變動,也有人因而受害。

7.1.5 受害者是使用者嗎？

根據韋伯倫原則，我們認為，使用者不僅是產品的受惠者，還包括每一個受產品影響的人。誰是新制度的輸家（loser）？他們的損失是什麼？如果我們不先考慮受害者，他們將在稍後現身，而且大力反對，甚至獲臻勝利。單向收費制因為收費員工會的抵制，延遲實施。在某些路段提高限速至每小時六十五英裏的措施，遭致嚴重反對。

我們常聽說「對使用者友善」的產品，但是若干產品，我們卻故意對使用者「不友善」。譬如，一般的瓶蓋小朋友不容易打開——為了保護兒童，小朋友是這項產品的「輸家」。有時候，我們為了保護某些人的利益，必須先確認產品的輸家。譬如，醫療紀錄、人事資料、信用紀錄，都必須防止被不當使用。因此，我們設計資訊系統時，必須先確認誰是輸家，並設置特殊需求要件，使系統對於不當使用者「不友善」。

某些狀況，我們甚至希望輸家不知道產品存在。譬如保全系統，如果入侵者不知道系統存在，保全效果將更佳。一般人不容易知道世界上存在許多專業工具，譬如鎖匠的萬能鎖，因為我們是這些產品的輸家。

7.2　使用者參與

我們的職責不僅是確認使用者，還必須決定與使用者接觸的方法——友善，不友善，漠視，或其他。

7.2.1 列出使用者名單

為了避免遺漏使用者，我們應該運用腦力激盪術，列出所有的可能使用者組群的名單。有時候我們可以列出個人名單 —— 譬如某公司總裁 —— 但通常只能列出組群類別。我們以電梯資訊裝置案為例，進行腦力激盪，獲臻下列組群名單：

學生	經理人	專業人士
兒童	殘障人士	電腦工程師
資本家	男人	女人
電工	股票投資人	購物者
店主	遊客	警察
外國人	國會議員	律師
家庭主婦	教師	建築工人
機械技師	敵國軍隊	恐怖份子
醫生	蘇俄間諜	商業間諜
狗	盲人與狗	消防員
閒逛者	父母親	銀髮族
教會人士	警衛	衝浪者
賭徒	運動員	搬家工人
股票經紀人	商店扒手	小孩
上班族	電梯操作員	建築物維修人員
救難人員	強盜	快遞員
愛護動物者	人與寵物	設備操作員
傳染病患者	沮喪者	沒耐心的人
破壞藝術品者	雕刻藝術家	不喜歡雕刻品的人

藝術愛好者	聯絡人	乘客
自閉症患者	鄰居	建築師
建物所有人	電梯檢查員	清潔員
電力公司人員	產物保險員	電梯設計師
資訊設計師	妓女	電梯音樂作曲家
搬運工人	沒帶狗的盲人	聽障人
坐輪椅的人	不懂英語的人	文盲
首次搭電梯者	曾搭過電梯者	第一次使用者
癮君子	陌生人	孤獨者

我們在設計程序的早期階段，運用腦力激盪出這些使用者名單，有助於我們創新產品的特點和功能。這份名單有許多「不可思議」的組群，譬如「妓女」和「股票投資人」，能激發我們之前未曾想到的特點和功能。

7.2.2 整理使用者名單

列出電梯資訊裝置的潛在使用者名單，固然能激發許多構想，卻不表示我們能滿足名單中的每一個組群。我們幾乎列出一百個使用者組群，但我們不認為，能設計出滿足一百種組群的產品。我們該怎麼辦？

首先，某些組群有重疊現象。孤獨者可能是一個視障、男性、沒耐心、愛好藝術的股票經紀人。他因為太孤獨，所以到這棟大樓來買一隻寵物。

第二，乘客類型並非與這項裝置的最終解決方案無關。以建築工人和運動員為主要乘客的設計成果，必須犧牲便利殘障人士的功能。

　　為了處理這些衝突，設計者必須承認並接受這句古老諺語：天下沒有白吃的午餐，因此必須犧牲某些組群。方法之一即是運用使用者分類法。

　　使用者分類法的第一步，即是列出使用組群清單。我們已經完成這個步驟。第二步則是根據產品對待使用者的態度，將各使用者組群劃分為三類：

F　　對乘客非常友善（Friendly）

I　　漠視（Ignore）乘客

U　　對乘客非常不友善（Unfriendly）

　　如果我們有一百種使用者組群，就有3^{100}種分類法。每個分類法代表某使用者組群被對待的方式。乘方的結果是四十八位數，每一個代表一個設計目標，如此龐大的數字顯然無法獲臻最後設計成果。

　　舉個例來說，假設除了電腦工程師、電梯設計者、資訊設計者、電梯音樂作曲者之外，其他使用者都歸類於被漠視者。於是這項裝置將變成為藝術而藝術的傑作，但必須犧牲殘障人士和產險業務員的便利性。而且，這項裝置也不能防範恐怖份子、間諜、扒手、強盜和閒逛者。雖然我們的設計，對待這些歹徒應該是不友善的。

　　運用使用者歸類法，我們也可以設計出，對於受歡迎的乘客不友善的裝置。譬如，對於施工階段的大樓電梯，我們可以設計防止兒童或盲人操作的裝置。我們可以貼上不友善的標語，如「兒童需由家長陪同」。

　　幾乎每一個設計者都會確認使用者是哪些人，但幾乎沒有設計者做使用者分類工作，他們想當然爾地做設計決策。想當然爾最後變成不當然，進行修正的費用相當驚人。譬如，有些設施左撇子無法使

用，有些交通工具坐輪椅的人無法使用，有些大樓很容易被強盜或強姦犯入侵。

7.3　參與

並非所有的使用者都被平等對待，而且，並非所有的使用者都同等影響產品，或同等被產品影響。而且，並非所有的使用者都以同樣方式參與產品開發。為規畫使用者參與開發產品，我們設計一個三面向分類法（參見圖7-3）：

1. 何人：選取代理人，選取樣本，還是全員參與？
2. 何時：全程參與或間歇參與？
3. 如何：根據以往經驗或根據實驗結果？

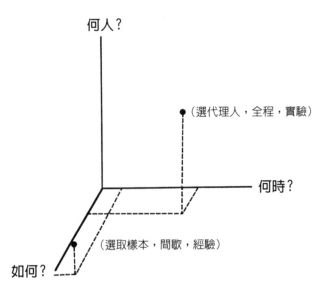

圖7-3　使用者參與的三面向分類法

7.3.1 何人參與？

最理想的狀況為，每一個已知和潛在使用者，都參與釐清需求要件作業。某些產品，譬如個人資訊系統，或為客人設計房屋，全員參與是可能的，而且應該這麼做。其他產品，全員參與的最佳結果是耗盡精力，最壞結果也是耗盡精力。

節省時間和精力的最佳方式為，選取潛在使用者的樣本。極端方式之一是採用精密的統計學取樣法；極端之二是隨機取樣。通常，介於兩者之間的方式最恰當，但重要原則為：

1. 進行取樣的時候務必小心。
2. 小心你使用的取樣法。

為避免違反第一項原則，設計者一定不可說：「我們已經和每一個人談過。」與每一個使用者談一項新產品是不可能的事，因為必須大肆規畫並耗費許多精力執行——事實上，比取樣法耗費更多時間和精力。美國調查統計局（The United States Census Bureau）指出，一個不漏地詢問每一個人的意見，將耗費千百萬美元；而且所獲得結果的可信度，低於精心取樣調查的結果。「我們已經和每一個人談過。」可以解釋為：「我們沒有給訪談過的人任何意見，但我們已經與每一個碰巧出現的人談過。」

每一種尋找使用者的方法，就是一種取樣方法。每一種取樣方法，都針對以不同方式使用產品的不同族群。譬如，一組建築師在目前使用中的辦公大樓大廳，放置一個新辦公大樓的模型圖。他們在模型旁進行問卷調查，請「每一個人」對新模型表示意見。但「每一個」使用現在這棟辦公大樓的人，不見得都經過大廳。因此這個取樣方

式，排除了使用側門進出的人，也排除目前不使用這棟辦公大樓，但將使用新辦公大樓的人。

在大廳放置模型的取樣方法並沒有錯——事實上，這個主意相當棒。錯誤點在於，建築師們誤以為，一個不漏地獲取使用者的意見是可能辦到的，因此不使用取樣法。由於這個錯誤觀念，建築師不知道他們正在使用某種取樣法，更無法知道這種取樣法的缺點，因而無法獲得若干重要使用者組群的意見。

另一個常犯的錯誤為，為了了解某個組群，即貿然選用某個代理人。代理人不是真正的使用者，而是替身。行銷人員常扮演代理人的角色，代表潛在購買者，因為設計者常無法直接與購買者接觸。問題在於，行銷人員常忘了他們只是代理人，而誤認為自己就是使用者。這也是所有重大行銷錯誤的起點。

7.3.2 何時參與？

使用者參與的第二個考量面向為時間。使用者或代理人，可以全程或間歇參與需求要件釐清作業。全程參與，他們就是團隊成員；間歇參與，即他們受召喚才參與。

某個專案，如果已先確定使用者，而且使用者人數很少，他們通常全程參與，成為設計團隊成員。即便使用者成為團隊成員，也很少出現全部使用者都參與的狀況。你應該謹記，你的團隊成員是樣本，而非已包括所有使用者。要求不屬於團隊成員的使用者表達確切的看法，確實相當麻煩；但你務必讓參與團隊的使用者知道，你將會這麼做。

使用者間歇參與的方式較常被運用，但常淪為沒有參與。使用者被訪談一次之後，即被遺忘。或許設計團隊認為，使用者不想被打

擾；事實上這個想法是錯誤的。

　　為了克服使用者全程參與或間歇參與的困難抉擇，設計團隊常採用密集作業方式，但一次只進行一星期左右。設計團隊根據開發案的規模和複雜程度，決定何人代表使用者，然後全體前往某個處所，進行一星期或數星期全時段作業。經過這番密集作業，完成蒐集使用者意見的工作，接下來就是測試、修改以及整合需求要件。

7.3.3　如何獲取使用者的意見

多數狀況下，使用者根據他們對於需求要件的認知做判斷。我們先前已說明，使用者有時候按照需求要件進行實驗，或運用模型或原型進行實驗。譬如，現在建築師已能運用電腦模擬方式，帶領使用者逛遍虛擬建築物或購物中心或整個社區。

　　我們再一次強調，最重要的事情是，了解你獲得的訊息是使用者的個人判斷還是實際實驗的結果。如果是實驗結果，與真實情況相似的程度如何？建築師製作建築物模型時，會突顯某些面向並隱藏某些面向，這就是許多建築物耗費鉅資美化屋頂的原因。紐約的克萊斯勒（Chrysler）大樓美輪美奐，但走在街道上，沒有人會注意到它屋頂的華麗造型。

7.4　擬定徵召使用者計畫

對於任何一個需求要件作業而言，任何一種使用者參與方式都是可行的。我們可以請行銷部門代表全程參與，輔以每個月一次的大規模問卷調查，再加上少數樣本使用者的間歇性實驗。我們不能讓上述程序在沒有章法的狀況下進行，而必須進行使用者歸類——明確區分友善

對待組群與不友善對待組群。

　　只訂定使用者歸類方式還不夠，我們必須確實執行。決定哪些使用者必須參與，以獲得哪一種訊息，是一回事；這些使用者同意參與，則是另一回事。某些開發案，找到使用者即是一件非常困難的事。

　　我們經常向客戶推薦廣播法（broadcasting），以徵召使用者。進行需求要件作業時，我們運用客戶公司的佈告欄、消息傳遞管道、依媚兒等工具散播訊息，告知我們的開發內容，並廣徵意見。我們獲得的回應數量雖然少，但都很有價值，有助於需求要件作業。

　　有一次，某家大企業委託我們規畫採購系統。我們運用廣播法廣為宣傳，只獲得一則回應。這位回應者屬於該企業的督察部門，不在我們諮詢名單之中。他說這個專案建基於不被督察的假設，因此不能被接受。最後，這個專案搞砸了！開發團隊相當失望。如果這個專案於系統建置完成之後才被廢棄，開發團隊可能更失望——因為這套系統價值兩千萬美元！

7.5　心得與建議

* 有些顧問公司提供短期、密集的需求要件討論會套裝服務。許多我們的客戶參加這類討論會有慘痛的經驗。

* 與不友善對待的使用者組群對話時，你必須判斷他們說的是真話還是假話。如果對方是代理人，那麼，一個不是小偷或強盜的人，能提供多少有價值的訊息？有些公司為了獲取可信度高的訊息，會聘用曾入侵他們公司系統的人。這些入侵者無須坐牢，並成為最佳的測試系統人選。

- 為了避免和罪犯打交通，有些公司舉辦合法的入侵系統競賽，並發給巨額獎金，以獲知不友善使用者的手法。這種方式取得的訊息可信度更高。

- 最有效的代理人做法即是人類學家使用的「參與式觀察」。研究需求要件的團隊成員，與使用者在一起一段時間，進行觀察，並帶回所需資訊。這個方法值得一試。[2]

- 遇到下列狀況時，立即使用韋伯倫原則。聽見某人說：「沒有人會因為這項產品而受害。」的時候，立即召開「找出受害者」的腦力激盪會議。

7.6 摘要

為什麼？

訂定明確的徵召使用者計畫，執行與所有使用者組群對話的計畫。

何時？

做任何設計決策之前，先徵召使用者；而且愈早進行愈好。

如何？

1. 徵求需求要件作業團隊成員同意，讓你主導徵召使用者工作，而不是「任其自由發展」。

2　有一本介紹參與式觀察的好書——沒有任何社會科學背景也能看得懂，請參考 James P. Spradley, *Participant Observation* (New York: Holt, Rinehart & Winston, 1980).

2.　運用腦力激盪，列出潛在使用者名單。

3.　將使用者名單分類為：友善、漠視、不友善。

4.　運用參與三面向法，訂定各個使用者組群參與的方法。

5.　執行徵召計畫，運用你的想像力和各種策略，徵召使用者參與。

誰？

徵召使用者計畫的全部目的，即在找出「是誰」。

8
有效率的會議

開發工作有兩種型態。第一種是單打獨鬥，自己一個人面對問題，靠自己的天分和解決問題的能力，逐一解決危機。第二種是團隊合作，一組人共同面對問題。眾人發揮天分和觀點，固然能製造乘數效果；但享受乘數效果的代價，則是多人共事引發的紛擾。

從小學時代開始，我們就被灌輸單獨開發的觀念；多人合作被視為「作弊」。許多企業鼓勵員工「相互競爭」，獎勵表現傑出的個人，更加深多人合作的負面形象。

任何大型開發案，只憑單獨一人的力量顯然無法完成。如果我們想獲臻團隊力量的優勢，就必須犧牲英雄式的幻想，並付出與他人共事的代價。人際成本最高的部分就是開會。本章將探討開會的功能，以及如何使會議更有效率，而且不造成麻煩。

8.1 會議：令人又愛又恨的工具

開會可以是非常恐怖的事。或許我們都曾說過：我這輩子再也不參加任何會議！因為會議冗長、枯燥、偏離主題，除了令人痛苦之外，不能達成任何目的。然後，我們再給它一次機會，因為不開會事情沒辦

法做。會議是一種工具——一種社交工具——不開會無法開發出任何一項產品。

　　進行討論之前，我們先來觀察一場恐怖會議，看看它哪裏出錯。

8.1.1　一場恐怖但典型的會議

（傑克和拉羅於早上九點零五分來到 1470B 室，發現裏頭一片漆黑。傑克扭亮燈光，看他的手錶。）

傑克：大夥到哪裏去了？會議五分鐘前就應該開始了。

拉羅：更糟糕的是，咖啡呢？丹尼酥呢？我趕著來開會，沒吃早餐。
　　　我去看看到底發生了什麼事？

傑克：等一下，別離開……

（傑克坐下來看他的信件。九點十二分，席德帶著一個棕色公事包和一堆信件走進來。他拿出一杯咖啡和一個塗滿果醬的甜甜圈，坐下來開始吃他的早餐，沒向傑克打一聲招呼。九點十七分，瑪莎和瑪莉喬走進來，都帶著咖啡。）

瑪莎：哈囉傑克！哈囉席德！抱歉我們遲到了，咖啡機前大排長龍。
　　　大夥到哪裏去了？

傑克：拉羅去找咖啡和丹尼酥。真不曉得奈德和莉莎在搞什麼鬼……
　　　我不知道你也參加這次會議，瑪莉喬。

瑪莉喬：歐，我不必參加。但是剛才我排咖啡隊的時候遇到瑪莎，她
　　　　說我可能對這次會議有興趣。

傑克：你有訪談任何使用者嗎？

瑪莉喬：奧，沒有，因為我不知道我會來開會。

瑪莎：沒關係，瑪莉喬。我也沒有做任何訪談。

傑克：（看他的手錶，碎碎唸，）已經九點二十五分了，我十點鐘還
　　　有另外一個會。我們最好現在就開始。其他人來的時候應該可
　　　以進入狀況。席德，請你把信件放下來好嗎？

席德：＠＃＄＊

傑克：什麼？

（席德喃喃抱怨，將他的資料夾合起來，大聲摔在桌上。傑克走到白
板前，拿起一枝綠色麥克筆。他開始在白板上寫字，但麥克筆沒水
了。他再試另一枝僅有的麥克筆，是紅色的，但也沒水。）

傑克：誑！有人有可以寫字的麥克筆嗎？

瑪莎：我知道哪裏有麥克筆。我去拿來。（她邊說著，邊站起來走出
　　　去。）

傑克：等一下！歐，沒關係，我們先開始吧。席德，你做記錄好嗎？

席德：＠＃＄＊

瑪莉喬：我們有議程表嗎？

傑克：奈德負責議程表，但他還沒有到。這樣吧，這次會議的目的，
　　　是確認使用者對於需求要件的意見。嗨，奈德來了，終於！

（奈德和拉羅走進來，奈德捧著一大壺咖啡，拉羅端著一大鋁盤丹尼
酥，上頭還裹著保鮮膜。傑克懷疑地看看自己的手錶。）

傑克：奈德，現在已經九點三十五分了。

奈德：我知道。但是我們得和餐點供應處交涉。如果拉羅不去那裏，
　　　他們就把咖啡擺在櫃檯上，不會送過來。還好，拉羅從餐點供
　　　應處走出來的時候碰到我，要不然她就得跑兩趟。

拉羅：奈德，謝謝你，感激不盡。

（拉羅撕不開保鮮膜，席德放下手上的信件，走過去幫她。數分鐘後，他們終於將保鮮膜弄破一個角，席德拿了兩塊起士口味的丹尼酥，回到自己的座位繼續看信件。）

拉羅：大家快來吧！趁熱吃！

傑克：我們可以開始了嗎？我們先說明議程。

奈德：為什麼？議程表我已經做好了。

傑克：（生氣）沒錯！但是你現在才到！

奈德：你要吵這個嗎？我不是已經來了嗎？

傑克：（冷靜下來）好，我們言歸正傳。我剛才告訴瑪莉喬，我們開會的目的是報告訪談使用者的結果，以及使用者對目前的需求要件的滿意度。

奈德：那是你認為的。但是，我們這次開會的目的是，確認我們交付給使用者需求要件之前，是否已經減少其中的語意曖昧。

拉羅：你的意思是說，我不應該把需求要件文件交給使用者？

奈德：你這個笨蛋！你的意思是說，妳已經把那堆垃圾交給他們了？妳就不能做點對的事嗎？

拉羅：我以為那些是正式版。你認為呢，席德？

席德：＠＃＄＊

拉羅：看吧！

傑克：不要再吵了，繼續開會。所以，我們有兩個主題——使用者的滿意度，以及語意曖昧評量。還有其他的嗎？

瑪莉喬：如果有時間的話，我希望報告聯合勸募事項。大概不會超過五分鐘，或許十分鐘。

傑克：（敲敲他的手錶）我們還剩下二十分鐘，而且我連一枝能用的
　　　麥克筆也沒有！

瑪莉喬：抱歉，我不負責麥克筆。你不認為聯合勸募是個好方法嗎？
　　　　想想看那些必須靠補助才有午餐吃的貧苦兒童，還有那些靠
　　　　別人推輪椅才能行動的老人，還得每隔一陣子就需要別人抱
　　　　他們離開輪椅。就因為你是少數的得天獨厚者，你不需要別
　　　　人代勞！

傑克：好！好！你有十分鐘。或許你報告完的時候，大家都還在這
　　　裏。

（瑪莉喬開始報告。七分鐘後，瑪莎握著一把麥克筆走進來。十二分
鐘後，傑克開始敲桌面。十五分鐘後，席德收好他的信件，站起來，
再拿兩塊丹尼酥，碎碎唸著：「沒有起士口味的了，」然後走出去。
十點鐘，門打開了，蜜莉探頭進來。）

蜜莉：你們快結束了嗎？我們十點鐘要在這個房間開會。

傑克：（嘆氣）當然，我們馬上結束。進來吧。

蜜莉：謝謝。歐，小夥子，我可以吃你們的咖啡和蛋捲嗎？

傑克：當然，不必客氣。

（眾人陸續起身離開。）

蜜莉：嗨，瑪莎，別把麥克筆帶走。

瑪莎：沒關係，白板那邊還有一枝紅色和一枝綠色的。

（瑪莎走出去。蜜莉坐下來挑一塊草莓口味的丹尼酥，邊看她的手錶
……）

> 讀者們：閱讀至此，請指出傑克等人違反了哪些效率開會的原
> 　　　　則，他們應該怎麼做才正確。

8.1.2　會議是一項指標

會議原本的目的是完成工作，但是剛才那一場會議簡直就是搞笑劇，展現多樣化的人類情緒。開會是一種社交工具。就像任何一種工具一樣，依據擬完成的任務，它可以有各種形狀和大小尺寸。每一個會議都可以完成的任務為，衡量會議的需求要件作業程序的健康程度。

如果會議很恐怖，就是你的程序有毛病。

觀察會議的錯誤處，可以協助你診斷程序的錯誤處，並提出對症下藥的處方。

8.2　參與與安全感

會議最常發生的錯誤為，應該參加會議的人外出，無法參加開會；以及人在會場，心卻神馳方外。這些狀況不僅造成困擾，而且顯示不安全感徵候群（symptom of an unsafe climate）。

這些症狀顯示，團隊成員並未全心投入會議的需求要件作業。為了讓成員全心投入，會議必須讓人安心。但如何達成？

每個人的感受不同。同一件事物，這個人樂在其中，那個人卻覺得反胃。所以，為了讓每個參加開會的人都舒適愉快，討論實質問題之前，對於會議規則先取得共識。討論議事規則的時候，最容易發現人們不喜歡開會的原因。

8.2.1 *不得打岔*

譬如,許多人喜歡打斷他人發言,而發言被打斷使發言者覺得非常不舒服。我們發現,多數人並不希望中斷他人的發言,而且也不喜歡自己的發言被打斷。因此,不得打斷他人發言的會議規則,很容易獲得眾人同意。此外,眾人也將贊同這項規則適用於任何人。不得打斷他人發言的議事規則成立之後,會議主席即可禮貌地要求打岔者閉嘴。

8.2.2 *限制發言時間*

限制發言時間也具有同樣效果。事實上,限制發言時間是不得打岔的先決條件。打岔的原因之一是某人一直占著麥克風。如果眾人同意每個人發言不得超過兩分鐘,主席即可強制執行。於是,喜歡打岔的人將不會有打岔的機會,進而使其他人覺得開會氣氛較舒適。

8.2.3 *禁止人身攻擊和侮辱他人*

另一項重要的規則為,禁止人身攻擊或侮辱他人。或許眾人在剛開始開會的冷靜階段,都能遵守這項規則;但隨著討論愈來愈熱烈,有人將違反這項規則。開會之前,眾人先取得不得進行人身攻擊的共識,使主席得以控制會場,以免會議淪為殺戮戰場。(參見圖8-1)

8.2.4 *減少壓力*

雖然有些人壓力愈大,精神愈好,但像鍋爐般的會議,足以閉塞每個人的思緒。因此,開會必須訂定離場機制。其中相當重要的一個機制為暫時離場,也就是說,每個與會者都可以隨時要求暫時離開會場一分鐘或五分鐘,而且無須說明理由。或許這人必須取得更豐富的資

圖8-1 訂定禁止人身攻擊和侮辱他人的規則,以免會場成為殺戮戰場。

料,或需要思考,或打通電話回家好讓自己安心,或只是為了上廁所。事先規定參加開會的人能暫時離場數次,可以避免會場成為高壓鍋。

8.2.5 充分討論,但準時結束會議

另一個降低壓力的方法為,給予與會者充分時間討論,以達成開會的目的——但並非一定要在今天的會議達成。換句話說,會議必然在預定的時間結束,但有需要的話,預訂下次開會時間繼續討論。

判定眾人是否已充分發表意見的方法為,詢問與會者:「大家的意見是否已充分表達?」我們的一位客戶說:「我喜歡主席問這個問

題。我的意見並非每次都獲得採納，但如果我覺得沒有獲得充分發言機會的話，我會非常希望下次會議時進一步說明。」

8.2.6 處理相關事項

如果參加會議的人，提出與會議主題無關的事務，應該怎麼辦？遇到這種狀況，可以用相關事項的名目處理。會議開始時，即要求與會者同意，如果與會者提出的事務與會議主題無關，即列入旁邊一張標示「相關事項」的空白海報。

　　當與會者提出不相干事務時，主席可以詢問眾人：「這次會議適合處理這個問題嗎？」這個問句將實質問題轉移為程序問題，讓眾人決定是否在這次會議討論這項事務。

　　這樣一來，提出不相干議題的人心裏會覺得較舒服，因為他的問題已經被記錄了──而且「相關事項」海報並不是垃圾桶。會議結束之前，務必將各相關事項交給相關人員處理。

8.2.7 修改規則

不論哪一種會議規則，務必在會議開始時由與會人員確認同意，以免第一個犯規者覺得自己是殺雞儆猴的可憐雞仔。不幸地，意料之外的狀況總是會發生。這時候，主席必須公正處理，並要求眾人同意增添或修改規則。

　　因此，會議開始時，主席可以徵求眾人意見，可以在必要時由眾人議決修改規則。如果會議開始時眾人即決議不可修改規則，未嘗不是好方法；畢竟少數必須服從多數。

8.3 不去開會，也有安全感

會議的規模愈小愈好。許多人經常抱怨參加開會的人太多 —— 與會議內容不相干的人也被召來開會。這似乎也是所有會議最容易解決的問題。究竟為什麼，某人要參加與自己毫不相干的會議呢？

　　答案是，多數人寧可忍受枯燥無聊，以獲得安全感。人們不願意缺席某個會議，因為這個會議可能討論與自己的工作有關的事務。因此，他們去參加與自己無關的會議，以免錯失會議中討論與他們密切相關的事務。

　　換句話說，不相干的人參加開會，表示會議的需求要件作業程序不確定。為了讓不參加會議的人有安全感，我們必須運用一些方法，去除會議內容的不確定性。下列四個方法相當有效。

8.3.1 公布議程，遵守議程

第一個讓人有安全感的方法為：事先公布議程，並確實遵守議程。萬一會議偏離主題，也可能進行得很順暢，卻對於沒有參加會議的人造成風險；因為可能影響他們的利益（參見圖8-2）。下一次開會，他們不再相信議程，全部跑來開會以策安全。

8.3.2 排除臨時動議

如果你不希望懲罰相信公告議程的人，就必須有處理臨時動議的方法，以免沒參加會議的人受傷害。

　　這個方法就是排除臨時動議。需求要件作業階段應該很少發生緊急狀況，不能夠延至下次會議再討論的；而且必須列入公告議程後再討論。如果你發現自己開會時經常處理臨時動議，就表示你應該徹底

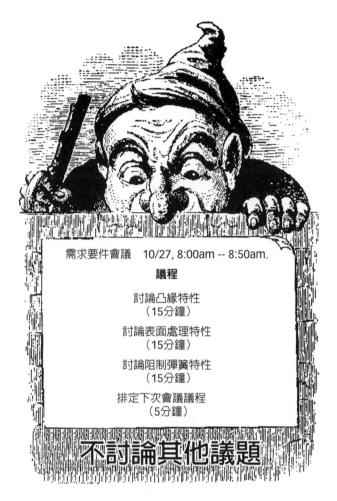

需求要件會議 10/27, 8:00am -- 8:50am.

議程

討論凸緣特性
（15分鐘）

討論表面處理特性
（15分鐘）

討論阻制彈簧特性
（15分鐘）

排定下次會議議程
（5分鐘）

不討論其他議題

圖8-2 事先公布議程──並且確實遵守──以免不相干人員來參加會議。

查明背後的真正原因。任何一個開發案在需求要件作業階段時常發生緊急狀況，通常表示這個案子最後將無法交付產品。

8.3.3 處理不速之客

即便你事先公布議程，而且謹守議程，仍然會有不相干人員前來參加

會議。或許他們在別個會議不能暢所欲言，於是到處找機會，希望能夠一抒己見。為了避免這種現象發生，務必讓每個與會者有充分表達意見的機會。（參見8.2.5小節）

　　如果不相干人士前來開會，別假裝沒看到，也不能期望他們不會干擾會議。立即處理而且小心處理。會議開始之前請他們離開，是最適當也是最不傷人情面的時機。如果他已經坐了一陣子，很難讓他承認他跑錯地方，而且，他會開始積極參與，以「證明」他來開會是正確的。

8.3.4　邀請適當的與會人員

有些人參加與自己不相干的會議，是因為他們沒有獲邀參加應該參加的會議。會議成功的第一個原則為，邀請適當人員參加開會，詳情請參考第七章。

8.4　規畫會議

運用上述原則於任何類型會議，可以營造開發案順暢進行的氛圍。但除了使開發案順暢進行的氛圍之外，針對手上的工作，你仍然必須量身訂做適當的會議形式。規畫會議的目的，在於營造適當氣氛，使會議順暢運作並有效率。

　　每個會議各有目的，譬如公布消息、蒐集資訊、激勵士氣、激發更多概念、刪減概念——針對不同目的，各個會議各有結構、步調和節奏。期望達臻兩個目的的會議，通常一事無成；即便會議的結構正確，也會因為有兩個主題而擴增規模，如圖8-3所示。

　　規畫會議的第一原則是，一次會議只有一個主題。如果你需要激

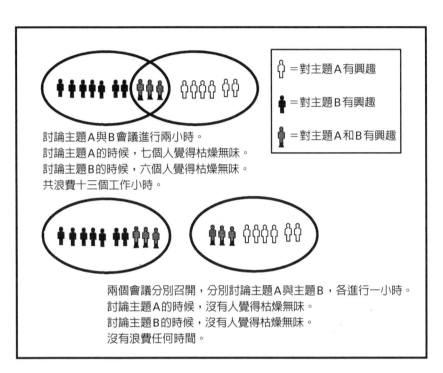

討論主題A與B會議進行兩小時。
討論主題A的時候，七個人覺得枯燥無味。
討論主題B的時候，六個人覺得枯燥無味。
共浪費十三個工作小時。

＝對主題A有興趣

＝對主題B有興趣

＝對主題A和B有興趣

兩個會議分別召開，分別討論主題A與主題B，各進行一小時。
討論主題A的時候，沒有人覺得枯燥無味。
討論主題B的時候，沒有人覺得枯燥無味。
沒有浪費任何時間。

圖8-3　只有一個主題的會議，可使會議短、小，而且與所有與會者相關。

勵士氣和討論技術問題，務必開兩次會。如果兩個會議相接續，而且參加開會的人一樣，務必以休息時間區隔，並更換會議室；至少更換座位。

　　會議成功的最後一個原則，與童子軍信條一樣：充分準備。99%失敗的會議，肇因於沒有充分準備；會議還沒開始已注定要失敗。所有的行政事務都必須列在一張檢查表上，譬如準備麥克筆，並逐項做好準備。檢查表必須具體，第一項檢查事項為：

　　你是否已妥善規畫這次會議？

8.5 心得與建議

* 我們依據《如何有效開會》（*How to Make Meetings Work*）[1]這本書為指南，規畫各種會議，成效相當好。這本書並不貴，我們也常影印部分內容給專案的成員參考，確實物超所值。

* 如果一個開發案必須開許多會，可能表示團隊冗員過多，或是專案的權責劃分不清，以致幾乎每個人的作為都會影響到其他人。

* 任何一個會議，你都可以藉由觀察他人行為，獲知許多關於開發案的資訊。我們將在第十三章進一步討論這個主題。

* 變更會議時間具有漣漪效應，導致更多會議必須變更時間，然後再導致更多會議必須變更時間，擴散不已。時常取消會議或變更會議時間，表示規畫不當，或工作超量，或開發案已處於失控狀態。

8.6 摘要

為什麼？

由於會議在需求要件作業中具有關鍵功能，我們必須將會議視為一種工具：精心規畫，謹慎選擇會議方式，教導團隊成員開會方法，加上練習、練習、再練習。會議也可以做為衡量開發案健康狀況的指標。

[1] Michael Doyle and David Straus, *How to Make Meetings Work: The New Interaction Method* (Chicago: Playboy Press, 1976).

何時？

我們經常在開會。會議可以是事先排定的正式會議，也可以是臨時在走廊交換意見的會談。

如何？

謹記下列事項：

1. 務必讓所有與會成員覺得舒適順暢。

2. 會議規模愈小愈好。

3. 一個會議只有一種形式，而且是適合你手上的工作的形式。

4. 充分準備。

5. 善用會議技巧。我們將在第十三章進一步討論這個主題。

誰？

每個人都經常參加會議。一場會議或許有五十個人，或許只有兩個人。我們可能隨時被召去開會，因此必須做好準備。選擇適當的人參加會議，排除不相干的人與會，或許是準備工作中最重要的部分。

9
努力減少語意曖昧

需求要件作業最根本的問題即是語意曖昧。如同我們第三章的討論，「星星有幾個角？」這個問題，即是需求要件作業呈現語意曖昧狀況的模擬。你應該還記得，一百個學員中，沒有一個人能一字不差地寫下原先的問題。多數人只記得這個問題有「有幾個角？」這四個字。似乎每個人都記得問題裏有這四個字，然後各自發揮創意寫出整個問句。這個模擬練習顯示，如果我們希望減少問題陳述的語意曖昧，就得運用一些工具以減緩我們的思考速度；也就是說，需要運用一些工具，以避免我們猴急且粗糙地解決問題。本章將討論幾個這類工具和原則，以找出陳述問題語意曖昧的原因。

9.1 運用記憶法

眾多心理學實驗證明，有意義的訊息，比沒有意義的訊息容易記憶。譬如，電腦操作員常記憶編碼，並根據記憶找出錯誤編碼。沒有意義的部分最難記憶，而且最容易發生錯誤。需求要件文句也呈現同樣情形。

關於星星的問題，大多數人記得「有幾個角」，不僅這個部分在

陳述語句的最後面，而且它的意義相當清楚。我們可以運用記憶與意義的關係，建立一個原則，以找出問題陳述文句的語意曖昧。

運用這個原則的方式為，要求開發案成員根據對於問題陳述的記憶回答問題，例如星星有幾個角的練習。多數人記憶模糊的部分，即是意義不清楚的部分，也是造成語意曖昧的根源。

這個原則的另一種應用，即是可運用於陳述不明確的問題。要求開發案成員，列出他們認為整個問題最重要的事項，或最重要的面向。當然，成員必須各自獨立作答，以顯示答案的巨大差異，並進行比較和討論。

經過討論之後，要求成員再一次作答，列出整個問題最重要的事項或面向。然後再一次進行比較，記錄差異。然後運用語意曖昧調查法，評量進步了多少，以及確認哪個地方必須再努力。

9.2 從語意曖昧調查法開始

語意曖昧調查法（ambiguity poll），是顯示問題陳述語意曖昧的另一個有效工具。這項調查能測量某時間點的語意曖昧情形，但持續性調查則能提供語意變化的訊息。譬如我們在研討會中，給學員們看原本的問題陳述：「這個研討會焦點投影片上的星星，有幾個角？」有些學員對於他們無法記憶陳述文句某些字詞，覺得很訝異。再經過討論之後，我們第三次要求學員作答，結果如圖9-1所示。

一百個人之中，只有少數人改變心意，因此我們認為，問題陳述語意曖昧只是次要原因。學員們發現認知錯誤之後，難道還以為他們是正確的嗎？

我們不急著下定論。讓我們先找出，那些看過原始問題之後改變

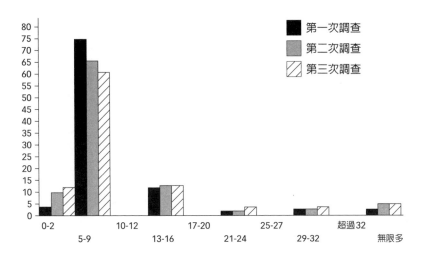

圖9-1　看過原始問題之後，答案變化的情形。

心意的學員，他們的傾向或類型。我們不強迫學員們服從多數，而試著去了解改變心意學員的想法，以發現問題語意曖昧的新面向。

9.3　「瑪莉曾有一隻小羊」的啟示

在現實生活中，很難找到一百個學員讓我們做實驗，因此必須運用其他方法，找出問題陳述的語意曖昧之處。除了記憶法和語意曖昧調查法之外，我們還需要找出，以文字敘述問題時發生的語意曖昧。因為問題成型之後，通常是以文字形式由客戶傳遞至設計者。

　　童謠不適合做為語意曖昧的例子，因為童謠經過數百年傳唱，原始意義早已改變。譬如（Pop goes the weasel）這首童謠，我們現在理解為「爸爸去獵黃鼠狼」，原本的意義卻是「鐵砧拿去典當」。爸爸（pop）這個字原本是典當（pawn），黃鼠狼（weasel）原本指鞋匠用的鐵砧，因為它的形狀酷似黃鼠狼。這首歌的歌詞為：

一便士換一捲線，

　一便士換一根針。

錢就這樣用光了，

　鐵砧只好拿去當。

這首童謠的原始意義為：物價飛漲，鞋匠買工具把錢都花光了，只好把鐵砧拿去典當，才能填飽肚子。

我們即將說明的方法，則是以另一首有名的童謠為例：

瑪莉曾有一隻小羊。（Mary had a little lamb.）

　它的毛純白似雪。

瑪莉走到哪裏，

　小羊就跟到哪裏。

這首童謠是否像黃鼠狼與鐵砧一樣，隱藏其他意義？

如果我們對於第一句逐字檢查，然後整句檢查，很容易就能找到六個不同的意義；如果再努力一點，可以找到三十二個不同的意義。情形如下述：

瑪莉曾有一隻小羊。

（它是瑪莉的小羊，不是湯姆、迪克或哈利的小羊。）

瑪莉曾有一隻小羊。

（瑪莉現在沒有小羊。）

瑪莉曾有一隻小羊。

（她曾只有一隻小羊，不是好幾隻。）

瑪莉曾有一隻小羊。

（它非常小。）

瑪莉曾有一隻小羊。

（瑪莉曾有的不是狗、貓、牛、山羊、鸚鵡。）

瑪莉 *曾* 有一隻小羊。

（約翰現在還有一隻小羊。）

現在，我們檢查整句：

瑪莉 曾 有 一 隻 小 羊。

（與派瑞斯不同，他現在有四隻烏龜。）

你可以嘗試其他的字詞組合方式，當作練習。完成之後，或許你將明白，最難了解的部分即是整個句子的原本意義：

瑪莉曾有一隻小羊。

（你為什麼要告訴我這件事？）

雖然用童謠當例子顯得有點笨拙，但多年來，我們都運用這個方法檢查需求要件文句，而且省下巨額經費。[1]

1 我們首次闡明這個技巧，是在一本談問題定義的小書裏：《你想通了嗎？》（*Are Your Lights On?*，經濟新潮社出版）。關於這個技巧的更多技術性的例子，可參考 Daniel P. Freedman and Gerald Weinberg 所著的 *Handbook of Walkthroughs, Inspection, and Technical Reviews*, 3rd ed. (New York: Dorset House Publishing, 1990) 書中的 "Functional Specifications Review"。

9.4 「瑪莉詐騙股票交易員」

我們再以「瑪莉曾有一隻小羊」，說明另一個減少問題陳述語意曖昧的方法。這個方法即是以同義字取代每個關鍵字。因為，客戶可能在另一個意義脈絡中寫下陳述問題的文句，因而導致語意曖昧。

　　檢視「had」和「lamb」這兩個字，即可發現它們有數種解讀方式。我們根據《韋氏大字典》（*Webster's Seventh New Collegiate Dictionary*），選列數個解讀方式：

had─　　　　have的過去式

have─　　1a：擁有物的所有權

　　　　　　4a：獲得或取得所有權

　　　　　　 c：接受：接受婚姻

　　　　　　5a：被標記（有一頭紅髮）

　　　　　 10a：使他人屈服或處於不利狀態（我們逮到他了）

　　　　　　 b：被詐欺，被愚弄（被合夥人騙了）

　　　　　　12：生產（生孩子）

　　　　　　13：吃喝（吃晚餐）

　　　　　　14：行賄（可用某個價錢收買）

lamb─　　1a：特指幼年期的羊：小於一歲或還沒有長恒齒的羊

　　　　　　 b：其他幼年期的羊類（譬如小羚羊）

　　　　　　2a：像小羊一樣柔弱的人

　　　　　　 b：親愛的，小乖乖

　　　　　　 c：容易被騙或被設計的人，特指於股市交易

　　　　　　3a：做為食物的小羊肉

將這些定義以不同方式組合，我們發現「瑪莉曾有一隻小羊」，有多種解讀方式。

have	lamb	解讀
1a	1a	瑪莉曾有一隻不滿一歲或沒有長恆齒的幼羊。
4a	1a	瑪莉曾獲得一隻不滿一歲或沒有長恆齒的幼羊。
5a	1a	瑪莉是曾有一隻不滿一歲或沒有長恆齒的幼羊的人。
10a	1a	瑪莉曾使一隻不滿一歲或沒有長恆齒的幼羊，很弱小容易被欺負。
10b	1a	瑪莉曾欺騙一隻不滿一歲或沒有長恆齒的幼羊。
1a	1b	瑪莉曾有一隻小羚羊。
12	2a	瑪莉是（或曾是）一個小而柔弱的人的母親。
13	3a	瑪莉曾吃了一些小羊肉。
14	2c	瑪莉買賣股票的時候，曾向一個容易被騙的人行賄。

讀者可用其他組合方式，建構這句話的更多解讀。（為了保護小羔羊，我們略去猥褻的定義。）檢查這首童謠的其他歌詞，可以協助我們界定它真正的意義。譬如，第二句：

它的毛純白似雪。（Its fleece was white as snow.）

在字典中，我們找到「fleece」和「snow」的定義：

fleece－v,2：以詐欺或強盜方法，取得金錢或財產

snow－v,2b：俗語：口若懸河地進行欺騙、說服，誘惑

於是，這句話的意義變成：一個能言善道又貪心的人，名叫瑪莉；她欺騙一個弱小、無助、容易被騙的股票交易員，運用詐騙或強奪方

式，取走那人的全部財產。難怪會發生下列情形：

瑪莉走到哪裏，

　小羊就跟到哪裏。

要不然這隻被剝光的小羔羊能怎麼辦？

　　總之，這首童謠可以用來形容目前商場爾虞我詐的情形。一般人認為，這首童謠描寫的是一個天真浪漫的少女，養了一隻忠心的小寵物。但是，聰明的大人可能根據歌詞的需求要件，運用錯誤的解讀，開發出錯誤的產品。

9.5　運用上述兩種方法於星星問題

我們運用上述兩種方法於星星問題，看看天真的開發人員如何輕易節省數百萬美元。星星問題比童謠更真實，足以直接說明這兩種方法。我們尤其希望看看，是否星星問題也能衍生新的且看似合理的解讀方式。

　　我們再次陳述問題：

這個研討會的焦點投影片上的星星，有幾個角？

（How many points were in the star that was used as a focus slide for this presentation?）

首先，我們運用「瑪莉曾有一隻小羊」的方法：

幾個角……

幾個角……

這兩個字都不能衍生新意義，但試試看：

　　幾個角……

我們立刻發現新的可能性。真正的問題陳述語意曖昧處是「角」（point）
這個字。字典上顯示：

point－　1a(1)：一個細節：項目

　　　　　　(2)：特殊細節

　　　　　b　：討論內容或事務的重點（一個笑話的重點）

　　　　　c　：中肯：目的

　　　　4a(1)：幾何元素，兩點決定一條直線

　　　　　(2)：幾何元素，由一組座標決定

　　　　b(1)：具有正確位置的小區域

　　　　　(2)：特定地點：位置

　　　　c(1)：特定時點

　　　　　(2)：特定事件發生前的時段：邊緣（瀕死之際）

　　　　d(1)：事件發展的特殊階段（沸點）

　　　　5a　：物品尾端尖或圓窄的部分：尖端

　　　　6a　：土地的突起

　　　　b(1)：投射物的尖端

　　　　c(1)：鐵路轉換處

　　　　　(2)：弦樂器的弓的尖端

　　　　7　　：樂曲中的小樂句，特指對位法曲式中的樂句

　　　　8a　：很小的記號

　　　　b(1)：標點符號，特指句點

(2)：十進位點

9　　：十六和十七世紀的時候，用來連接衣服各部分
　　　的帶子

10　　：警用盾形徽章九個部分其中的一個部分；代表
　　　管轄區域

11a　：方位盤三十二等分其中之一

14　　：西洋雙陸棋盤上十二個空格之一

15　　：計算單位，如

　a(1)：計算比賽或競賽得分的單位

　(2)：計算一手橋牌強弱度的單位

　b　：計算學業成績的單位

　c　：股票或金融商品的報價單位

　d　：1/72英吋，印刷業使用

16　　：指示動作，如

　a　：獵狗為獵人指示獵物所在處

　b　：舞蹈動作的一種；伸直一腿，只以趾尖觸地

　c　：擊劍的刺擊動作

17　　：運動競賽時比賽者的位置（譬如曲棍球賽）

或許我們已經指出重點（point）；否則我們可以指（point）出其他定
義，並以四十八開（point）的紙張印刷，以指點（point）你方位盤上
的正確點（point）。但因為讀者們太忙，或許不能因而獲得高分
（point）。就這點（point）而言，這份經過篩選的定義表可能無法達臻
目的。但我們來試試看。

　　唐的星星問題，定義5a顯得最恰當。根據這個定義，星星問題變
成：

　　這個研討會焦點投影片上的星星，有幾個尾端尖或圓窄的部分？

但是根據字典，還有幾個其他的合理解讀方式。就投影片是一種視聽設備而言，定義1c也有它的道理：

　　這個研討會焦點投影片上的星星，有幾個目的？

換句話說，顯示這張星星投影片的理由有幾個？我們可以想出，顯示星星投影片有下列數個理由：

1.　調整投影機的焦距
2.　測試學員是否專心
3.　調整投影片，使投射在螢幕的正確位置
4.　維持課堂秩序
5.　引入語意曖昧的主題，及探討其原因

　　這個研討會焦點投影片上的星星，有幾個直線端點？

由於一個角由兩條直線構成，如果星星有七個角，這個解讀方式的答案為十四個直線端點。

　　這個研討會焦點投影片上的星星，有幾個地方或地點？

這個問題應該是針對一張地圖提出的，但星星投影片看起來像地圖嗎？

　　這個研討會焦點投影片上的星星，有幾個特定時點？

教授開始講課是一個特定時點。教授說他「以這張投影片做為焦點投影片」的時候，也是一個特定時點。投影片從螢幕上消失的時候，或再度提及星星投影片的時候，都是特定時點。

這個研討會焦點投影片上的星星，有幾個非常小的記號？

有些學員記得看見小黑點，或星星內部有「非常小的記號」，並根據上述解讀作答。與學員進行討論的時候，我們發現答一個或兩個的組群，即是這樣解讀問題的。此外，根據幾何學定義作答的學員，答案為無限多。

原始陳述問句的其他字，也衍生多種解讀方式：

這個研討會焦點投影片上的星星內，有幾個點？

強調內這個字，使學員認為是記號或黑點。

這個研討會用來調整焦距的投影片星星，有幾個？

哪一個星星用來調整投影機焦距？唐當時說：「我用這張投影片（意思是第一張投影片），做為這場說明會的焦點投影片。」但是當時他沒有調好焦距，放第二張投影片的時候他才調好焦距。第二張投影片（圖3-2）名為「收斂式設計程序」，以許多星星為點，形成兩條曲線。有些人稱它們為星號（asterisks），電腦專業人士則稱之為星星（stars）。

這些星星有幾個角？仔細觀察每個星星，答案是八個角；觀察兩條曲線的交叉，答案是一個角。進行討論的時候，我們發現有些學員認為，第二張投影片才是調整焦距的投影片，因此仔細計算每個星星的角，答案落在29-32叢群。

這個叢群還包括以下列方式解讀的學員：

這個研討會焦點投影片上，有幾個星星？

雖然唐認為，這個練習是說明認知、記憶、解讀問題的巨大力量——

再加上一點因記憶錯誤，導致回答錯誤問題的創意；但他看到這個解讀仍然大吃一驚。

但我們還沒有結束：

這個研討會焦點投影片上的星星，有幾個角？

哪一個研討會？一整天課程？休息喝咖啡之後開始的課程？如果是後者，第一張投影片應該是：

這個研討會焦點投影片上的星星，有幾個角？

這張投影片有一個「目的」（point）。投影片的大小是十二開（point）。對於投影片的討論，引發許多觀點（point）。但是，這張投影片真的是用來做焦點投影片嗎？就吸引研討會學員的注意力，以研究減少陳述問題語意曖昧的角度而言，當然是。

9.6　心得與建議

- 如果學員們抱著「誰在乎這些問題？」的心態，這些方法都將失去效用。道理很簡單，因為「瑪莉曾有一隻小羊」的方法，有時候導致若干荒謬的解讀，使學員們認為這個遊戲很愚蠢。注意學員們的心態，並要求他們有耐心。一旦他們克服第一個語意曖昧的問題，心態即能轉變。

- 另一方面，這些方法需要在遊戲的氛圍中進行，才能奏效。如果過程太嚴肅，效果將打折，因為過程中必然會產生若干荒謬解讀。而且，上課的氣氛也不可太沉悶，以免學員打瞌睡。

9.7 摘要

為什麼？

需求要件作業的基本問題即是語意曖昧，以及減少語意曖昧的各種方法。

何時？

運用各種方法，發掘語意曖昧的來源。語意曖昧的原因是下列程序發生錯誤：

認知：對於事物的視覺認知與聽覺認知不同（叢群內部的不同）

記憶：對於事物的記憶不同（叢群內部的不同）

解讀：對於事物相關重要事項的解讀不同（導致不同的叢群）

了解問題：定義問題的方式不同（導致不同的叢群）

如何？

概括言之，發掘語意曖昧的方法有四種：

1. 語意曖昧調查法：設置具體了解問題的衡量基準（如成效、完成時間、成本）。將陳述問題的文句（需求要件）給予團隊成員，要求他們獨立依據基準進行評量。將結果製成表，然後一起討論。

2. 記憶法：要求每個人根據記憶，陳述原始問題。不容易記憶的部分，即是意義不明確的部分。

 記憶法的變化方式之一，即是要求成員界定問題陳述文句最重要的部分。將每個人界定的成果，綜合起來討論，其中的差異即是語意曖昧之處。

3. 「瑪莉曾有一隻小羊」法：大聲朗讀問題陳述文句數次，每次強調不同的字或詞，直到發現多種不同解讀方式。

4. 「瑪莉詐騙股票交易員」法：找出文句中的關鍵字詞，列出這個字詞的各個字典定義，然後排列組合，以形成更多解讀方式。

誰？

以上述方法，教導每一個負責製作或解讀需求要件的人。

第三部
探索各種可能性

人類不只是探索者，也是工具的發明者和工具的使用者。有些工具是實體，譬如雕刻刀和電腦。有些工具則是非實體，譬如雕刻技巧和電腦程式。「工具」這個詞狹義是指實體工具；但本書採用較廣義的解釋，也包括技術和程式。

人類進行探索活動時，懂得運用工具以加強能力。人類有移動工具，譬如雙腿、美洲駱駝、獨木舟、吉普車、直升機；以及搜尋工具，如眼、耳、鼻、偵察機、望遠鏡、顯微鏡、雷達、間諜衛星。人類也有記錄工具，如記憶力、地圖、筆記本、以及剝樹皮做記號；還有分析和決策工具，如直覺、嚮導、羅盤、手錶、指南手冊、地圖。

本書是要討論各種蒐集需求的工具。這些工具的外觀雖然不同，功能卻相同，都是用來進行探索活動的移動、搜尋、記錄和決策形成工作。大多數工具都是獨立的、可攜帶的。也就是說，我們可以將它們裝在腦袋裏，以探索各種概念。這些工具可以單獨使用，或結合使用，或與其他通常用來探索需求要件的工具一起使用。

圖III-1顯示探索活動的樣態之一。譬如在「概念叢林」中探險，直升機降落叢林的時候，很少直接降落在最終的「正確概念金殿」（Golden Temple of Just the Right Ideas），而是降落在金殿的北方——

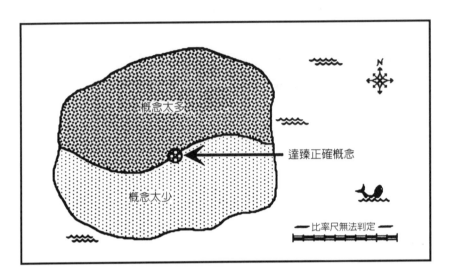

圖III-1 正確概念金殿隱藏於概念叢林中

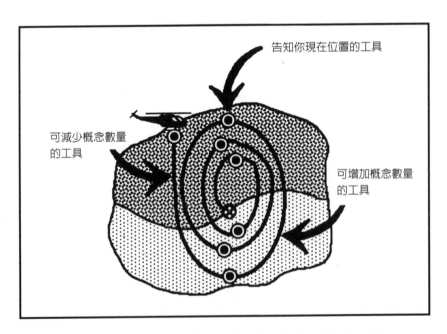

圖III-2 探索螺旋顯示,需求要件作業並非直線前進,而是以目標為中心的
螺旋路徑;理論上,逐步接近目標。

概念太多——或南方——概念太少。因此，探索者必須運用工具找到「金殿」。

　　圖III-2顯示「探索螺旋」（Spiral of Exploration），即探索者逐漸接近金殿的過程。有些工具可以告訴探索者，目前位於金殿的北方或南方；有些工具則能運送探索者循正確方向移動。研讀本書的工具時，請注意這些工具分為三類：告知並記錄你的位置（概念太多、概念太少、達臻正確概念）的工具；載運你往南方移動（減少概念數量）的工具；載運你往北方移動（增加概念數量）的工具。

　　本篇各章將討論各種探索工具，以發現需求要件作業中令人振奮的目標。

10

激發概念的會議

召開激發概念（點子，idea）的會議，除了要動機正確，以及運用一般會議規則之外，還需要更多要素。以激發概念為目的的會議，還必須具備哪些要素？這類會議的基本型態為阿雷克斯·奧斯本（Alex F. Osborne）創發的腦力激盪法（brainstorm），已盛行四十年。許多我們提出的工具，都必須運用腦力激盪法。

　　腦力激盪已然成為流行詞彙，具有多種解讀意義。根據我們的經驗，當某人說：「我們來進行腦力激盪！」結果卻變成「腦力冰風暴」（brainblizzards）——將你的腦袋冰凍，埋在雪堆下，冷得直發抖。我們先來看一場典型的腦力冰風暴，以求突破，俾能設計出較佳的激發概念方式。

10.1 典型的腦力冰風暴

傑克、拉羅、瑪莎、席德、奈德以及莉莎於早上八點五十分，來到1470B室。桌上有一大壺咖啡和一大盤果醬甜甜圈。眾人吃得讚不絕口。九點整，傑克走到房間的前端，拿起數枝麥克筆中的一枝，在白板上寫下議程：請勿打擾專案需求要件之概念。

169

傑克：謝謝各位前來參加開會，而且很準時。我有新麥克筆和可口的
　　　點心，這場會議將會非常成功。哪一位有想法了？

拉羅：「請勿打擾專案」是什麼東東？

傑克：你應該知道，我們正在做一個專案，目的是為客戶的旅館設計
　　　一個方法，使遊客更舒適愉快。

拉羅：哦，不如稱這個專案為「快樂旅客專案」。

瑪莎：歐，你是說麗池飯店（Ritz Hotel）專案嗎？

傑克：專案的名稱不重要。我們不如叫它X客戶的專案。現在大家開
　　　始在紙上寫下一些點子。

瑪莎：好，我認為必須給遊客豪華旅館的印象。

（傑克瞪她一眼，然後在自己的筆記本上寫些東西。）

席德：亮晶晶的銅。

傑克：你的意思是……？

席德：高雅。

瑪莎：我認為他的意思是，亮晶晶的銅給人高雅的感覺。

莉莎：亮晶晶的銅太貴了。

奈德：倒也未必。不比其他金屬貴。我的意思是說，我們可以用金
　　　子，或至少用金盤。

莉莎：對，金子買的時候雖然比較貴；但銅必須每天擦拭，要不然會
　　　生鏽。除了價格之外，你還必須考慮後續的維護成本。

拉羅：很好，我喜歡金子！摸起來很舒服。

席德：橡膠。

傑克：你的意思是……？

瑪莎：我認為他的意思是，金子容易被偷。

莉莎：這一點也必須列入成本估算。

（莉莎站起來走到白板前，開始寫一個計算式。席德也站起來，抓起另一枝麥克筆，在白板上畫一個蓮蓬頭似的東西。）

傑克：我們言歸正傳好嗎？我們的目的是，完成一張請勿打擾專案的點子清單。我希望知道，請勿打擾的牌子應該長什麼樣子。

奈德：何必？除非我們有門把的設計圖樣，要不然沒地方掛牌子。

席德：掛勾。

傑克：我們不討論那個。對於牌子還有什麼意見？

奈德：我認為處於這個階段，我們的討論太瑣碎。畢竟，我們並非設計牌子，只是提供需求要件。所以，我們應該先設計門把，否則我們無法知道牌子是否能掛在門把上。上個星期我去住一家旅館，他們有一種特殊的門把，你知道，很像是歐洲的窗戶門。好，每次我把牌子掛出去，然後我轉動門把關門的時候，牌子就掉下來。結果有一次我洗澡的時候，女服務生闖進來，當時真尷尬，我急著去抓毛巾，而且她不會講英文，她努力想告訴我什麼，但是我一個字也聽不懂……

傑克：我們偏離主題了。你能不能長話短說？

奈德：哦，你會有很多時間說你自己的概念。而且你沒有記錄我說的任何一個字。

拉羅：你知道嗎，每一個房間都應該有自動翻譯機，這樣你才能和女服務生溝通。

奈德：這是個笨主意。女服務生根本不識字；如果她們認識字，就不必在旅館當女服務生了。

拉羅：我們可以裝口語翻譯機那種。

（傑克看手錶，然後敲敲他的筆記本。）

傑克：好，我們已經有了足夠的點子，而且我們已經超過時間了。你
　　　們應該還記得，我們曾保證會議一定準時結束。謝謝各位提出
　　　的好點子。我認為我們的客戶將會喜歡這個請勿打擾專案。再
　　　次謝謝各位！

> 讀者們：請注意傑克和他的同事們，試著為請勿打擾專案激發新
> 點子時，違反了多少個腦力激盪原則？

10.2 腦力激盪的第一部分

奧斯本勾勒出一種特殊方式，但是你無須一板一眼地謹守奧斯本的架
構。你可以運用他的四項規則，做為腦力激盪的基本要素，並依據你
想要激發的概念，重點運用其中一個最適合的原則。

10.2.1 禁止批評或鬥嘴

奧斯本認為，對於任何概念的正反意見可以並存，稍後再做解決。概
念萌生之後，紀錄者必須像列表機一樣逐一記錄。為什麼？以免概念
流失。人們不會批評自己的概念，如果與會者也不批評他人的概念，
會議就不會偏離主題。世界上多數偉大的概念破殼而出時，通常顯得
很「愚蠢」。

　　當然，大多數看起來愚蠢的概念，最後也證明確實愚蠢。而且，
有些人認為，被貼上愚蠢的標籤很不安全。因此，沒有整理過的概念
表不應該外流。開這種會議的時候，議程的編排，應該在腦力激盪完

圖 10-1 禁止批評或吵架

成之後，有一段整理概念的時間。如果與會者知道並相信必有整理概念時段，將會放鬆心情提出許多「愚蠢」的概念，但其中只有一個是表面粗糙的鑽石。

10.2.2 任想像力飛揚

奧斯本認為，概念愈狂野愈好。開會的環境必須安全，使與會者無須擔心被視為愚蠢。如何做到這一點？主席於會議開始時，不妨先提出幾個「笨」概念。於是與會者就像玩傳遞趣味帽遊戲一樣，放下身段投入遊戲。最重要的是，主席必須避免任何過於嚴肅的批評，或嚴重對立。沒有笑聲的會議，不可能是一次成功的會議。

10.2.3 概念愈多愈好

奧斯本認為，概念愈多表示表面粗糙的鑽石愈多，因此腦力激盪所激發的概念愈多愈好。譬如，「不可浪費時間」即是一項可以巧妙變通的原則。如果擔心浪費時間，可限定腦力激盪時間，但要求與會者在時限內，盡可能提出多到數不清的概念。

即便會議已陷入停滯狀態，仍然必須繼續，直到用完既定的會議時間。主席可以試著激發與會者的思維，但對沉默有耐心似乎更恰

圖 10-2　任想像力飛揚

當。突破性概念破殼而出之前，通常歷經一段冗長的沉默。（參見圖
10-3）

10.2.4　變異概念與結合概念

進行腦力激盪時，應該鼓勵參與者，對於他人提出的概念加以變異，
或結合他人的概念，以萌發更多概念。這種「概念改良」並不是對原

圖10-3　概念愈多愈好

概念的批評，而是變化原概念。經過變化的概念也是新概念，必須記錄下來。

　　為了方便變異概念，我們應該將已提出的概念寫在一張大海報上，讓每一個參與者都能看見。必要的話，可以請兩個人擔任記錄，並指派其他人協助張貼。如果主席兼任記錄，腦力激盪會議即控制在一人手上，將影響創發概念。應選擇最能激發靈感的記錄方式，並在必要時改變記錄方式。

10.3　腦力激盪的第二部分

腦力激盪第一部分的目的為增加概念數量；第二部分的目的則是減少

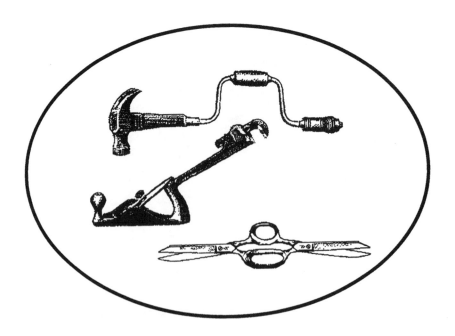

圖 10-4　變異概念與結合概念

概念數量。減少概念數量有許多方法，可以視需要單獨運用或聯合運用。下列五種方法可供參考。

10.3.1 設定門檻投票法

每個參與者都有固定數量的選票，譬如五票，並直接在大海報上勾選投票。每個人對某一概念給票的數量不限，譬如甲可以將五票全部投給某一個概念，以全力支持這個概念被保留，但他的票也用完了。投票之前，先設定入圍門檻，譬如六票，然後將得票超過六票的概念，記錄在另一張新海報上。（參見圖10-5）

圖10-5　門檻投票是可以減少概念數量的方法。本圖是減少需改良的零件項目的實例，門檻票數為六票。

　　必要的時候，再進行一次門檻投票，將概念數目再減少。每一次投票，都可以規定每個人的選票張數以及門檻票數，直到只剩下一個概念。由於每個人都有投票權，因此每個人都有參與感。

10.3.2　投票加解說

這個方法也有投票程序，譬如每人可投三票。任何概念只要獲得一票，就可以保留下來繼續討論；而且由沒有投票支持這個概念的人，解說這個概念一分鐘。對於你沒投贊成票的概念，發表支持的看法，能使你更了解這個概念，而且可以去除減少概念數量過程中的派系因素。發表意見完畢後，參與者可以再運用這個方法或其他方法，再度減少概念數量。

10.3.3　混合概念

這個方法的適用時機為，以他種方法將概念數量減少後，眾人發揮想像力，將保留下來的概念以任何形式混合。但這個方法有一個危險，即是試圖結合概念時，容易發生思維停滯的情形。

10.3.4　基準法

可以在進行腦力激盪之前，先設定若干基準（criteria）；於激發出相當數量的概念後，逐一檢驗，淘汰未符合任一基準的概念。通常進行需求要件作業時，腦力激盪和減少概念數量都必須先設定基準。製作完成的需求要件文件，則是測試各個設計概念的基準。

10.3.5　計分法

比基準法更精細的是計分法，即每項需求都有計分公式，對每一個概

念進行評分，然後加總得分。保留總分最高的概念，淘汰其餘概念。
計分法的工程較浩大，通常只運用於較精細的概念。

10.4 心得與建議

- 腦力激盪並非激發概念的唯一方法。另一種變異方式為腦力書寫
（brainwriting），即要求每個參與者於限定時間內——一分鐘至三
分鐘——在一張大紙上寫出一個概念。將紙張收集起來，重新分
配。然後再要求每個人於限定時間內，以他人的概念為基礎激發
新概念，也寫在紙上。然後再重新分配這些概念紙，繼續寫下概
念。

 五個回合之後，將這些紙貼在牆壁上，讓眾人瀏覽，並以彩色麥
克筆進行票選。

 運用網際網路，不在同一個房間裏或處於不同國家的眾多人，也
能進行線上腦力激盪。網路腦力激盪可以多人同時進行，也可以
擴展至數天甚至數星期。

- 另一個激發概念的方法為召開網路會議。訂定會議主題，讓與會
者能夠下載會議有關資訊。任一與會者可以在任何時間提出任何
意見，並使其他與會者知道。網路會議猶如超級腦力書寫，而且
可能激發過多概念。召開網路會議必須嚴格規定議題範疇，猶如
一般會議只能有單一主題一樣。

10.5 摘要

為什麼？

概念（點子）非常重要，因此召集一群人在短時間內，激發新穎豐富的概念，對於需求要件作業非常重要。

何時？

概念激發程序經常是其他會議的一部分，我們將稍後說明。但是只要有兩個人同意，激發概念的會議隨時可以召開。

如何？

謹記下列原則：

1. 禁止批評和鬥嘴。
2. 任想像力飛揚。
3. 以量取勝。
4. 變異概念與結合概念。
5. 激發概念的階段完成之後，用一個或數個方法，減少概念數量。
6. 根據腦力激盪四大原則，設計你們專屬的腦力激盪法。

誰？

參與腦力激盪的人不能太多。但如果與會者遵守原則，人愈多激發的概念也愈多。事實上，邀請一個陌生人參與腦力激盪會議，往往能推陳出新。

11
運用右腦

為了了解需求要件作業進行到什麼程度,我們需要地圖。大多數地圖都是用看的。如果我們多運用右腦的視覺功能,輔以左腦的語文功能,減少語意曖昧的方法可以增加一倍。

> 讀者們:本章討論右腦的功能。由於「討論」是左腦的活動,因此以閱讀的方式來學習,並不是最恰當的。請準備一套彩色鉛筆或麥克筆或蠟筆,以及一大疊白紙。看完每項技巧,放下書本,關閉左腦,讓右腦開始活動。換句話說,不要當讀者,當一個繪畫者試試看。

11.1 繪圖工具

眾多繪圖工具使我們得以繪製詳盡的地圖。經過不斷地探索,我們製作的地圖愈來愈精細。但我們無法像路易斯・卡洛爾(Lewis Carroll)筆下的德國繪地圖者一樣,製作出超級巨大精細的地圖 —— 要看整張地圖,必須把它攤在所繪製的地表上。下列兩種繪圖法,使我們得以製作出符合我們目的的地圖。因此,一張地圖的使用目的決定了它的

繪製方法。

11.1.1　草圖

建築師和工程師的設計工作起始於繪製草圖,然後一步步加以修正改良。任何實質產品的開發工作,都相當倚賴如地圖般的系列草圖,以記錄開發過程(參見圖11-1)。

　　資訊系統開發者大多數沒有學過繪圖技術,因此他們在開發過程中太早使用過於精確的記述,而深受其害。建築師法蘭克・洛依德・萊特(Frank Lloyd Wright)常抱怨,他的建築物被「劣質室內設計師」──也就是過於重視細節的人──徹底破壞。同樣地,企圖精確繪製設計草圖,也會破壞開發工作。

11.1.2　蠕動線草圖

使用蠕動線(wiggling)是繪製草圖的技巧之一,幾乎可以運用於任何一種視覺記述圖表;蠕動線代表不完全精確的部分。圖11-2為圖1-4的蠕動線圖表(Wiggle Chart)[1]。在這個例子裏,蠕動線部分表示不能確定信件的複印方式。比較圖1-4與圖11-2,我們可以立即發覺

圖11-1　某概念的視覺進化過程,由粗糙而精緻。

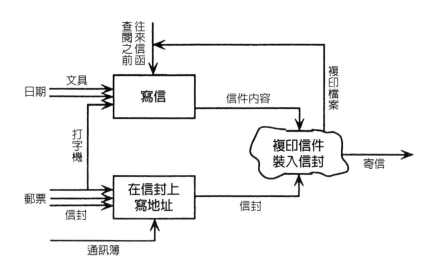

圖11-2　本圖為圖1-4 的蠕動線圖表，顯示如何複印信件與如何裝入信封之語意曖昧。

其中的差異。這種「精確指出不精確部分」，使開發者可以集中注意力於需要進一步界定的部分。

　　圖11-3為根據圖1-6繪製的蠕動線圖表，說明蠕動線可以運用於任何一種圖表記述。在這個例子裏，顯示之前信件的儲存與查閱方法不明確。舊信件的儲存方式可能是文書檔案、電子媒體、微縮影片、光碟，或兩種方式以上。使用蠕動線可以明確表示我們不能確定的部分，而避免在需求要件作業程序中做草率決定。

1　關於蠕動線圖表的完整討論，可參考Gerald M. Weinberg, *Rethinking Systems Analysis & Design* (New York: Dorset House Publishing, 1988), pp.157-61.

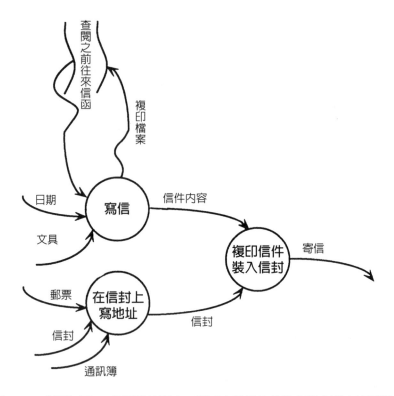

圖 11-3　本圖為圖 1-6 的蠕動線圖表，顯示之前信件的儲存與查閱方法不明
確。

11.2　腦力繪圖

腦力激盪的變異之一即是腦力繪圖（braindrawing）。腦力繪圖與腦力
書寫有許多相似之處，但參與者不使用文字而使用圖。每個參與者都
自行開始繪圖，然後傳交其他人。每個人就他人的圖加油添醋，能激
發或被激發創意概念。

　　圖紙傳交數次之後，完成的圖幾乎像開畫廊一樣多，然後交給不
曾對某張圖加工的人看。這種運用圖的方式，使腦袋的其他部分進入

創發狀態；因此，以文字為主的激發概念方法，如果結合腦力繪圖法，效果相當良好。

11.3 運用右腦的例子

我們幾乎可以將每一種左腦活動，轉化為右腦活動——猶如腦力繪圖是腦力書寫的一種變異。圖11-4即是一個轉化實例，我們要設計一只冰茶杯，要想一些新點子。任何一個喝過冰茶的人都知道，冰茶杯具有若干特性，但餐廳常常沒有注意這些細節。

我們要求繪圖者馬克・魯賓（Marc Rubin），運用其他需求要件作業的變異方式，處理這個問題。這項變異方式的目的在於，將語言程序轉化為視覺程序，也就是將部分思維和概念轉化為影像。因為視覺可以揭露被文字隱藏的語意曖昧。

首先，我們訂出冰茶杯的八種重要特性，然後要求馬克將這些特性畫成圖。

圖11-4的最底層由左至右顯示下列特性：「容易拿」（石頭）、「表面不滴水」（流水）、「內裏冰冷」（冰塊）、「容易喝」（水滴）、「美觀」（女人）、「透明」（大寫T）、「容易儲存」（直線）、「溫暖的手」（散熱器〔radiator〕）。

冰茶杯的八個特性被轉化為視覺影像後，以隨機方式兩兩配成一對，如圖11-4底部第二層所示。然後運用視覺結合法，結合每一對影像成為新影像。結合的唯一原則是，新影像必須表徵原影像的精要。這個過程持續進行，直到八個影像結合成一個影像，而這個影像很可能與我們最初想像的解決概念迥然不同。事實上，以新方式處理問題，可以使我們忘記原先對於問題的處理方式。

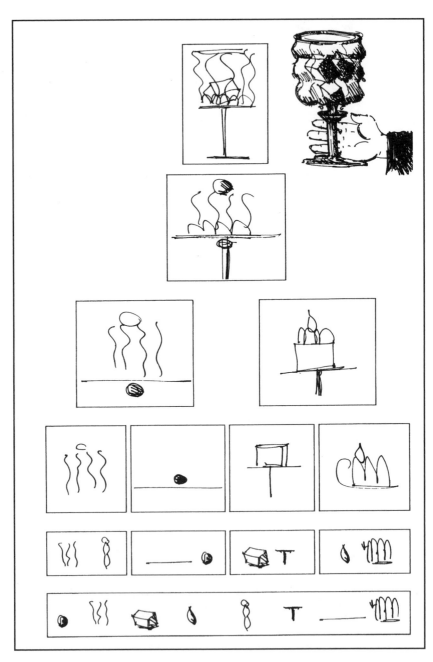

圖11-4　冰茶杯的新概念之視覺創造過程

達臻視覺樹的頂端時，我們告訴自己，這就是問題的解決方案，即新的冰茶杯。然後我們在這個最後影像的呈現的意義範圍內，修改這個影像，使成為實質解決方案。最終解決方案顯示，冰茶杯有一個「溫暖」握把，讓喝茶的人可以舒服地拿杯子。散熱器的視覺概念，具體化為盛裝液體容器底部的握把，以避免手被冰到，並避免握把凝結水滴。

依據上述方法，每一種需求要件作業都可以「右腦化」，以揭露言語預設的概念，刺激新概念的萌發，並讓我們的左腦輕鬆一下，以改變思維方向。

11.4 心得與建議

- 兩組專家參與一項需求要件作業時，為了避免溝通不良，可以多用圖少用語言文字。討論圖案和討論文字相比，意見不同時，後者引發的爭辯較激烈。而且，即便兩組人馬語言不通，也可以經由圖像進行溝通。

- 需求要件作業程序中，草圖法雖然相當重要，卻不能過於概約。在《史奈克狩獵記》（*The Hunting of the Snark*）裏頭，路易斯・卡洛爾筆下的船長（Captain）有一張如圖11-5的海圖。由於這張圖可以表徵任何沒有島嶼的海域，因此適用於眾多海域。但是這張圖並不實用。有用的圖必須包含訊息——這訊息足以供我們研究，但不至於淹沒我們。因此繪圖的時候，我們必須同時考慮上述兩項指標。

海圖

「船長買了一張大海圖，

圖上看不見陸地：

船員們很高興，

因為他們都看得懂。」

圖11-5　《史奈克狩獵記》船長的海圖。[2]

11.5　摘要

為什麼？

開發者進行「探索」，依據的是需求要件圖表，而不是依據需求要件本身。我們進行探索以繪製地圖，並終於繪製出實用且符合實際的地圖。使用視覺工具是進行持續探索的最佳方式。

何時？

我們根據地圖作業，而非根據實際狀況作業。因此，我們必須懂得使用各種地圖的方法。進行需求要件作業時，經常有人要求：「請你解釋圖上記號的意義。」提出這類要求的人，不可被認為愚蠢或不合作。

如何？

地圖的認知和確認功能，大於溝通功能。用以進行溝通的繪圖步驟如下：

1. 不可像蟑螂必殺器一樣，將所有的困難部分交由他人處理。

2. 做好心理準備，以隨時接受新方法，尤其是新表示法。

3. 接受他人的相異想法，不要試著強迫他人接受你的想法，或嘲笑他人「愚蠢」。務必使每一個人於每一個步驟都看得懂圖，以免拒斥他人。

4. 務必記住，遭逢棘手的異文化問題時，提醒自己，地圖是表徵實際狀況，但並非實際狀況本身。換句話說，天下沒有完美無瑕的翻譯。

5. 學習繪製草圖，使每一張圖包含足夠資訊，但不可資訊超載；而且，不應精確描述不確定的部分。

誰?

每個人都會使用地圖,但並非每個人對某種地圖都同樣嫻熟。較嫻熟某種地圖的人,有責任協助他人讀圖,而且態度不可輕蔑。

12

專案的名稱

「別站在那邊自言自語，」蛋人（Humpty Dumpty）說，第一次正眼瞧她：「告訴我妳的名字，還有妳有什麼事。」

「我的名字叫愛麗絲，但是——」

「這個名字有夠拙！」蛋人不耐煩地打斷她：「那是什麼意思？」

「名字一定要有意思嗎？」愛麗絲懷疑地問。

「當然要有，」蛋人笑著說：「我的名字表示了我的形狀——而且還是個漂亮的形狀。像妳的名字，就幾乎任何形狀都有可能。」

——路易斯‧卡洛爾，《鏡中奇緣》（Through the Looking Glass）

或許你像愛麗絲一樣，認為名字是任意取的；但蛋人的觀念才是正確的。適當的名稱可以導引正確的前進方向，錯誤的名稱使人摸不清方向。你對於「蛋人專案」與「產品改良專案」會有相同的反應嗎？

開發案的名稱是人給的，因此也是語意曖昧的來源之一。本章將討論選擇語意不曖昧名稱的方法。

191

12.1　作業名稱、暱稱、正式名稱

不論一個專案如何起始,幾乎立即會有一個作業名稱。好的作業名稱能夠不語意曖昧地界定專案,並且不暗示解決方案。作業名稱相當重要,因為這是人們獲知某專案的方式,而且是在還未了解這個專案的實質內容之前。事實上,聽到某專案的作業名稱,很可能是人們第一次知悉有這項專案存在。

　　一個專案通常有好幾個名稱,如我們在第十章討論的「請勿打擾專案」。有一次,我們和XYZ公司合作,為ABC銀行設計電腦軟體。XYZ公司的人稱這個專案為「銀行系統」,銀行的人則稱這個專案為「XYZ系統」。這個實例顯示,專案沒有正式名稱,表示這兩家公司都不想當這個專案的主子。於是我們針對銀行員工舉行命名比賽,逼使他們面對主權問題——畢竟銀行是這個專案的客戶。

　　即便專案有正式名稱,仍然會有其他暱稱,譬如「黑洞」、「唐的專案」等等。雖然我們可以由專案的暱稱獲知它的概況,卻也容易產生語意曖昧。譬如,某專案的暱稱是「行銷處的專案」,效應之一為公司其他部門不重視這個案子。

　　專案的每一個名字——不論是作業名稱或正式名稱——都是語意曖昧的危險來源,因此選擇名稱務必慎重。選擇專案名稱時,你將發現,對於這項專案的要求,與你選擇的名稱,具有密切關聯。

12.2　名稱的影響

專案的名字,深切影響它的結果,以及參與者的行為。還記得第十章「請勿打擾專案」以及這個專案的其他名字,影響傑克和他的同事

們，在腦力冰風暴中激發概念的情形嗎？參與者各依據自己認定的名稱，以及根據名稱推斷的專案目的，各自萌發概念。為了說明這個現象，我們以下列曾在研討會成功使用的例子證明。

12.2.1 一個命名實例

我們將具有專業設計經驗的學員分為兩大組，各約五十個人。每組各自編成數個四至六人的小隊。他們被告知將進行設計練習，在半個小時內設計出觀念性的解決方案。他們並被告知，將有機會上台對全體學員說明結果。全部學員將依據下列兩項標準，對上台者打分數：

1. 是否確實提出解決問題的方案？
2. 解決方案是否具有高度創新性？

於是，二十個小隊（每組十個小隊）開始作業。但學員們不知道，我們給兩大組的問題陳述內容有些微差異。其中一組（稱為「名稱組」）給的是圖12-1的第一段文字，第二組（稱為「功能組」）則得到第二段文字。

　　請注意，兩段文字只有敘述第三項需求要件的文字不同。第一段使用名稱，第二段則以功能表述。所有小隊完成作業後，我們邀請自願者上台報告。

> 讀者們：繼續閱讀之前，請預測將發生什麼情形。請試著回答下
> 　　　　列三個問題：
> 1. 名稱組隊與功能組隊在作業過程中的社會行為是否呈現差異？
> 2. 兩個大組中，志願上台發表成果的小隊數目是否呈現差異？
> 3. 兩個大組所提出的解決方案，經全部學員評定為具有高度創新
> 　　性的小隊數，是否呈現差異？

圖12-1 兩段略有差異的問題陳述

現在,請你將上述三題的答案,與我們在研討會統計的結果(如圖12-2所示)相比較。

	名稱組	功能組
作業過程的社會行為	激烈爭辯	漫不經心
上台發表的隊數	3	10
解決方案具創新性的隊數	0	3

圖12-2　家具的需求要件設計結果

12.2.2 名稱的功效

家具的需求要件練習顯示，名稱會影響產製過程中人的行為，也影響產品。進行練習時，兩大組分別位於房間的兩側，可以看見對方，但聽不見對方說話。不只兩大組的行為方式不同，而且他們自己在作業的時候，也注意到彼此的行為方式不同。在真實生活中，我們固然受到事物名稱的影響，但沒有對照組可供比較，因此我們不易察覺自己受事物名稱影響。

專案的名稱，或許是進行需求要件作業時第一個見到的名字，但絕對不是最後一個。我們為許多事物命名，包括：陳述需求要件的文件、產品的部件、產品特性、作業階段、專案參與者的角色功能、使用者組群、產品外觀，以及任何我們可以命名的事物。

我們為任何事物取名字的時候，可能粗枝大葉隨便命名；但名字一旦被使用，即表徵若干精確性。因此我們提供下列方法，使讀者能不語意曖昧地為事物取名字。這個方法也可以用來改名字，但改名字的困難度高於第一次就正確命名；因為名字具有黏著性。

12.3 命名法

這個方法包括三個步驟：首先，提出一個名稱；其次，列出三個這名

稱不適當的理由；然後，再提出一個能消除這三個理由的名稱。這三個步驟可以反覆實施，直到獲臻一個實用的名稱。這個方法既簡單又自然，我們曾用來為「電梯資訊裝置專案」命名。

　　既然我們已經知道，事物的名稱具有若干效應，現在讓我們更深入探討這個命名法的效用。假設我們為研討會的家具設計案命名，第一個浮上我們心頭的極可能是「起居室家具組專案」，但下列三個理由反對這個名稱：

1.　我們希望這家具可以在起居室以外的其他房間使用。
2.　「家具組」暗指一件以上的家具，而且是多件相互搭配的家具。
3.　這個名稱並沒有顯示製造方式，但問題陳述清楚指明了製造方式。

　　考量上述缺失之後，我們提出第二個名字「殘障桌／椅專案」，但這個名字有下列缺點：

1.　這個名字指兩件家具，而且強調桌子和椅子的功能，但問題本身並未強調這兩項功能。
2.　「殘障」這個詞可以解讀為：使用者為殘障人士。
3.　這個名字沒有顯示，家具的售價必須低於二十美元。

　　提出兩個有缺點的名字之後，我們可能又想到第三個名字「低價通用功能家具專案」。我們可以繼續進行這項命名作業，但事實上無法找到一個十全十美的名字。在某一點，我們必須停止進行，因為我們的重點並不是名稱本身，而是命名作業。命名法的重點是歷經命名過程，以達臻下列效果：

1.　我們可能獲臻一個較好的名字。

2.　　我們可以藉由命名過程，更深入了解問題。

3.　　我們可以將對於問題的了解，傳達予稍後加入專案的人。

即使人們思考多以圖像方式進行，但人與人之間卻先以名稱進行溝
通。聽到一個名稱，聽者就會重建這個名稱的圖像，因此每一個聽者
心中的圖像，不可能與原始命名者心中的圖像相同（參見圖12-3）。
所以我們說：

　　　一個詞彙抵得上一千個圖像。

圖12-3　一個圖像由原始命名者轉化為一個名稱，聽者依據名稱重建圖像，
　　　　反覆傳遞，衍生多個圖像。因此我們說：「一個詞彙抵得上一千個
　　　　圖像。」

12.4　心得與建議

- 為事物命名固然可以獨自一人左思右想，但三個諸葛亮湊在一起的效果更佳。為了達臻命名的特定目的，面對面討論有許多優點。於專案初期階段，重要成員可以藉由單純的命名作業相互熟悉。如果團隊成員進行命名作業的言行不單純，則能預見暗潮洶湧的人事糾葛。

- 召開命名會議的時候，必須準備一本字典和一本百科全書。百科全書用以激發新名字，字典則用來發掘詞彙的隱含意義。我們通常以個人電腦，現場從網路下載百科全書和字典。

- 舉行命名比賽是一個好方法，但是你必須先想好，參賽作品都不適當該怎麼辦？如果你不選出優勝者，或是宣布：「大家建議的名稱都非常好，我們敬愛的總裁將會決定優勝者。」這時候恐怕會群情激憤。

- 選一個正式名稱再加一個副標題，應該是個好方法。正式名稱應該醒目，可以是幾個詞第一個字母的結合（acronym），也可以是表徵某個圖像。甚至以圖像為名也未嘗不可。而副題應該是作業名稱。譬如，家具專案的名稱為CUFF（Cheap Universal Furniture Function），副題則為：雇用殘障人士專案。

- 結合第一個字母的命名方式不要聰明過頭了。尤其不可先決定結合的字母，再根據字母想詞彙（這叫做backronym）。如果次序顛倒，專案全名的語意將非常曖昧，影響後續作業。

- 但是，backronym這樣的命名法卻可以運用於萌發概念。拿一個不適當的名字，依字頭查閱百科全書，或許可以獲臻恰當的名稱。這種作業方式既好玩又有效果。

12.5 摘要

為什麼？

名字是被反覆使用的，而且可以激發我們的思維。如果名稱容易被誤解或語意曖昧，麻煩就來了。

何時？

開始進行任何一個新專案或附屬專案，或為任何新事物命名，都必須審慎取名，以免被誤解或發生語意曖昧。

如何？

反覆實施下列步驟：

1. 提出一個名稱。
2. 舉出三個這名稱不適當的理由。
3. 提出另一個名稱以消除上述三個理由。
4. 重複上述步驟，直到獲臻一個可用的名稱。
5. 不可無止盡進行命名作業，因為世界上沒有十全十美的名稱。

誰？

命名作業可以單獨一個人進行；但專案的重要成員齊聚一堂商量，效果較佳。

13
調和衝突

所有偉大的探險影片，幾乎都會遭遇兩個或多個原則相互衝突的狀況。他們是否應該放棄獨木舟，徒步前進？他們是否應該返回森林，拯救被大猩猩抓走的芬莉？他們是否應該冒著永世被詛咒的危險，盜取神像頭上的寶石？

這些都是關鍵的戲劇性時刻；但是在真實生活中，你不會希望面臨類似的抉擇。不幸地，不論你已做了多麼萬全的準備，專案仍然會發生激烈衝突。這類衝突可能不會非常嚴重，但如果你沒有正確處理，將會對專案的成果造成不良影響。

失控的衝突對專案的傷害相當大，因為這些衝突會減少探索可能性的動力。譬如在叢林中探險，大多數人發現衝突的徵兆，會拔腿就跑，而不會留下來看看可能會發生什麼事。發生衝突的時刻，你需要另一種工具：一個技術良好的協調者（facilitator）。技術高超的協調者，不僅能處理衝突，還能將衝突轉化為新可能性的來源。

13.1 處理不重要的衝突

協調者的首要工作為，判斷衝突是否重要。重要的衝突於此時，與這

201

個專案有關，而且與團隊成員有關。

　　某個衝突如果與本專案無關，或此時與本專案無關，或與本專案的參與成員無關，就是不重要的衝突。協調者只需向參與者說明這個衝突的不相干性，即能化解不重要衝突。重要性消除之後，通常衝突自然化解於無形。如果仍有衝突存在，協調者可發揮溝通技巧進行化解；我們將在13.3.3小節討論這個議題。要說明化解不重要衝突的最好方法，即是舉實例解說。

13.1.1 用錯時間，用錯專案

傑瑞曾經主持某需求要件會議，其中，與會的成員有模里斯和艾琳，兩人在一提及某個程式設計的技術時皆表達強烈反對的意見。

　　「這種技術我們已經用過好幾次了，」模里斯說。他的口氣彷彿在場其他人都是笨蛋。

　　「沒錯，」艾琳附和：「這種技術我們試用的結果是問題一大堆。」

　　「說的更白一點，」模里斯說：「那真是一場大災難，幾乎毀了整個專案。」

　　「好，」傑瑞說，試著讓兩人恢復冷靜，不致離題太遠：「這樣的話，對這場災難我們想要有多一點的了解。那是發生在什麼時候？哪些專案上？」

　　模里斯帶著探詢的眼光看著艾琳：「如果我記得沒錯，有三四個應用系統的專案就遇到這樣的情形，艾琳妳說是不是？」

　　「沒錯，我記得的少說也有四個。」

　　「我們現在討論的這個專案與那些應用系統專案類似嗎？」傑瑞問。

「不!」模里斯驕傲地說:「現在的這個專案是一個系統程式專案,比應用系統專案要難多了。」

「為什麼比較難?」

「因為,」艾琳說:「譬如,這個專案我們不能用COBOL語言,而得用C語言和組合程式(Assembler)來寫。」

「那些專案都是用COBOL嗎?」

「當然!」模里斯說:「我們所有的應用系統都是用COBOL寫的。」

「那麼,是不是因為COBOL的某些特性使得我們正在討論的這種技術不能使用?」

「歐,是啊!是COBOL造成的。」

瞬時,會議上每個人都明白了,不論問題出在哪裏,也絕不會出在不能與COBOL搭配使用的那個技術身上。一旦把他們兩人拉回現時現地的問題,即不難找出真正的衝突點,並加以解決。

13.1.2 人的對立

錯誤的人、時、地之中,最常見的是人的對立 —— 兩個人碰上就要互槓,演變成對人不對事。如果兩個人長久以來相處不睦,很容易陷入混淆過去與現在的錯誤。協調者必須判斷,是否兩人以前的恩怨還沒有解決。如果爭辯時有人說:「你總是……」或「你從不……」,即可確認這是宿怨的延續。

如果協調者詢問他們,爭論的內容是否與此時此事有關;通常他們會冷靜下來,另外找時間地點解決他們的舊仇。如果你覺得,這種狀況真的發生時並不好處理,那是因為你沒有見過技術高超的協調者。

　　如果爭論雙方沒有宿仇，你可以確認衝突起於誤會——或是，說得更恰當些，兩個誤認。雙方都誤以為對方「很像」他們以前曾遇過的人，或現在、未來將遇見的人。這時應該釐清問題的本質並進行冷靜的面對面溝通，以消除誤認引起的衝突。遇到較嚴重的狀況，最好請心理分析專家來協助。

　　如果協調者選邊站，雙方對立的情況將更惡化。此外，如果沒有人有辦法將兩個世仇帶回此時此事，只好請其中一人離開團隊。如果擁有相當權力的人，邀對立雙方坐下來，並且說：「如果走出這個房間之前，你們不能解決雙方之間的問題，只好請你們兩個都離開這個團隊。」這個方法通常很有效。

13.1.3　不可或缺的人

威脅要某個人離開開發團隊，不能只是說說而已。如果對立雙方在這個專案中都不可或缺，該怎麼辦？答案非常簡單：兩個都開除。

圖13-1　專案不可或缺的兩人呈現對立態勢，就兩個都開除。

　　如果某專案全仰賴某個人，這人又總是控制不住情緒，則這個案子必然失敗。認為某個案子非某人不足以成事，將使你持續被情緒失控的人勒索。

　　處理人員對立的祕訣在於勇氣。愈早面對問題，成功的機率愈高。根據我們的經驗，於專案的早期階段，沒有人是無可取代的。拖延將使可解決的問題變成無法解決。

　　這種對立通常反映出需求要件作業的管理方式有瑕疵，這導致你不願意去面對人員對立的問題。如果你真的認為某人不可或缺，不妨看看你的地圖和你使用的模式，找出為什麼每一個人都無法理解這個人的想法。

13.1.4 *組群之間的偏見*

另一種時間和地點錯誤的例子為，組群之間的屬性衝突。譬如技術人員和行銷人員之間，會計人員和查帳人員之間，警衛與所有的非警衛人員之間。工程師和行銷人員之間經常發生衝突，而且經常是雙方早已結下樑子。他們經歷過類似衝突，了解過程不愉快，結果不美妙，因此心裏不希望再發生衝突。但是只要這兩種人碰在一起，即便成員不同，專案不同，時間不同──雙方都會搶著在對方那些「混蛋」動口之前，率先挑起衝突。

　　防止組群偏見衝突的最佳方式為，於兩組人馬各自發揮專業共事之前，也就是專案的早期階段，給予兩組人馬多次機會，讓他們以通常人對通常人的方式相處。譬如共進披薩午餐、休息時間共享爆玉米花，甚至開一個派對──也就是說，在團隊成員還沒有形成派系之前，先進行聯誼。更好的方法是在專案開始之際，安排以建立團隊合作為目的的活動。固然許多需求要件作業方式，都具有建立團隊合作

的功能，但這些作業方式可能稍晚才被運用，以致無法紓緩組群衝突。

建立團隊合作的活動，無法防止所有的組群衝突。某人可能在毫無預警的狀況下，冒出下列廢話：「你們這些工程師都一個模樣！非弄到十全十美不肯罷休。」或「如果不是你們這些行銷市儈急著想賺錢，我們就可以弄出不必行銷就能大賣的高品質產品。」

團隊成員對於彼此的認識，如果建基於一般的人際關係，而不是根據對方的專業角色，主事者就比較容易帶領成員們專注於此時此事。譬如主事者可以問：「你們是說鮑伯嗎？還是你們以前認識的其他工程師？」或「柯莉說了什麼，使你們覺得他對高品質產品沒興趣？」

13.1.5 層級衝突

組織裏的不同層級也容易發生類似衝突。如果層級和層級的看法不同，中間層級的人常會根據哪一個層級的人出席會議，而倒向哪一邊。有些人認為，開會時會場中只有同一層級的人，即可避免這種衝突。這個想法真是大錯特錯。齊聚不同層級的人在一起討論，是解決層級衝突最有效的方法。團隊成員都隸屬於同一公司，而且有同一最終目標；只有其他層級成員不在場時，大家才會忘了這一點。

13.2 專心一意

你有沒有過被鐵鎚敲到大拇指？用電鑽鑽牆壁的時候鑽破水管？工具就是這樣，如果你使用的時候不專心，不僅工作沒做好，還可能傷到自己。調和人際關係的工具也類似，雖然不會傷到你的大拇指，卻可

能造成心理創傷,使專案無法成功。

　　一個優秀的主事者,必須專心一意於成員的互動。當然,沒有人可以無時無刻全神關注——偶爾心不在焉是無可避免的。但是,主事者的職責即是注意會議何時偏離正軌,並採取因應措施。因此主事者必須:

1.　可以自由觀察每一件事,而且對於某些事情不能假裝沒看到。

2.　可以自由詢問任何有疑慮的事情。

3.　可以自由陳述每一件事,尤其是對於自己採行的因應措施。

4.　覺得自己沒有上述三項自由時,可以自由陳述自己欠缺上述各項自由的情形。

圖13-2　問:一個六百磅重的會議主席,可以問哪些問題?答:任何事都可以問!一個優秀的會議主席,必須具有專心一意的能力——得以自由觀察、自由詢問、自由發表評論——但必須比大猩猩溫柔。

　　有這些自由權，你大可以說：「我發現約翰在玩填字遊戲，而且我發現他這樣做使我分心，因為我不知道約翰為什麼玩填字遊戲。約翰，你願意讓我們知道，為什麼你開會的時候玩填字遊戲嗎？」這段話就是告知與會者，你無法專心；並且告知與會者，約翰不專心於討論。

　　專心一意的主事者，也可以提出類似下列的說明：

- 　「雖然我應該保持中立，但我較支持 A 專案，因為我手上沒有 B 專案的文字資料。」
- 　「我想休息五分鐘，做一個綜合思考。」
- 　「現在我非常生氣。我想暫停兩個鐘頭，讓自己冷靜下來。」
- 　「如果一個以上的人同時發言，我無法讓會議繼續進行下去。」
- 　「吵雜的小鳥們！我希望你們每一個人都可以暢所欲言，但我不知道瑪莉蓮開始發言前，你們是否已經把該說的都說完了？」

13.3　處理重要衝突

如果你希望會議是一個有效的工具，會議主席必須採用眾人想要的模式。專心一意可以避免無關緊要的衝突，但專心一意的主席如何處理重要衝突呢？

13.3.1　磨合個性衝突

最常見的重要衝突類型之一，就是「個性衝突」。這種衝突不僅存在於兩個人之間，也存在於兩組人之間；最通常的形式為，每個與會者都選邊站。這類衝突並不肇因於不同組群專業功能的對立，而是不同

個性的對立；即便同一專業組群之中也會發生個性對立的狀況。因此，滿足某人的需求，很可能威脅到他人。

　　譬如，某些人天性較他人樂觀；有些人一絲不苟，有些人粗枝大葉；有些人希望立功獲賞，有些人只希望過關不受罰；有些希望掌控全局，有些人希望由他人帶領。

　　處理這類重要的個性衝突，主事者必須告知眾人目前的狀況，並努力讓每一個組群都接受下列觀念：每個人都有權利追求自己想要的，但並非每個人想要的都可以獲得滿足（圖13-3）。參與者接受這個觀念的意義為，任何人都不可以對他人惡意攻訐。這個原則務必先說清楚，並且獲得眾人同意。如果對立雙方都能正面解讀對方的意圖──即便對方的意見不正確，也是出於善意而且是合理的──就表示

圖13-3　如果與會者都認知，每個人都有權追求自己想要的──雖然不一定能獲得滿足──則會議的進行將比較順利。

參與者能接受你提出的原則。主事者修正衝突的方法為：「我聽說有一組人希望確定文件內容，以節省時間；也聽說另一組人希望不要確定文件內容，以防萬一。我這樣說對嗎？」

如果你將衝突修正為雙方都可接受的狀況，即可除去惡意攻訐，並使雙方承認對方具有表達意見的權利。於是，你可以提出第三方案——使雙方都認為自己的期望可獲得確保的折衷方案。譬如，雙方都同意確認文件內容，但附加修正程序，以防萬一。不過，修正程序應該設計為不可輕易啟動，以免使用浮濫。

13.3.2 溝通

有效率的主事者必須具備良好的溝通技巧，以領導溝通技巧不足的團隊成員。譬如，某服務單位與客戶開會討論的內容是：「樂觀者」（客戶）認為，他們輸入的資料不可能出錯，因此不願意支付錯誤排除程式的費用。「悲觀者」（服務部門）則無法接受客戶的說法。

這時雙方無法達成共識，於是協調者指出：「你們在爭論一個事實，而這個事實的真相於未來才可能了解。你們雙方各自根據以前的經驗，對於輸入錯誤的看法雖然不同，但都是正確的。但唯有系統建置完成之後，才能知道真相。」這種說法能使雙方停止爭論，轉向協調者尋求解決之道。

如果你指出問題的癥結，對立雙方仍然不轉向你尋求解決之道，表示你不是一個優秀的協調者。根據我們曾經協調的需求要件作業程序的經驗，至少存在一個爭論，是關於未來的真相。我們認為，協調者應該這麼說：「因為我們不知道會發生多少錯誤，不如我們先設定，每發生一次錯誤應該付給服務單位的價格。譬如，既然客戶認為不可能輸入錯誤，我們就設定一個更正錯誤後重新跑程式的價格。」

由於客戶無法肯定將會發生多少錯誤輸入，覺得可能會付出相當龐大的重跑程式費用，於是同意服務部門的建議，一起研究錯誤發生的原因。最後，客戶同意支付自動排除五個常見錯誤的程式費用，並同意對其他錯誤支付重跑程式的費用。

在這個實例裏，協調者的第一項工作為釐清並測試雙方的假設。有時候這樣做會激怒當事人，但如果當事人稍後發現他們的假設是錯誤的，將更憤怒。多年來，我們樂於處理這類問題，因為我們使用的方法能釐清相互牴觸的假設。當然，如果我們不懂得處理這些問題，就不樂於見到這些問題。

13.3.3 *處理價值衝突*

即便你已去除個性不同的問題，以及資訊來源不同的問題，仍然必須面對每個專案必有的價值衝突問題。這類衝突的典型內容為：

- 品質與既定開發時間的衝突
- 成本與既定開發時間的衝突
- 品質成本與既定開發時間的衝突
- 專案效益與實際開發時間的衝突
- 安全性與便利性的衝突
- 功能齊全與可靠性的衝突

進行需求要件作業時遭逢上述衝突，千萬不要沮喪。事實上，如果你沒有遭遇這些衝突，表示你並不真正了解問題。於需求要件作業階段遭逢這些衝突，主事者處理起來相對容易。事實上，處理方法分為兩個部分：

1. 告知團隊成員，這類衝突本來就會有，讓他們冷靜下來。
2. 說服團隊成員，於設計階段就解決這些衝突。

　　這類衝突的解決應該是設計階段的工作，而不是在需求要件作業階段。需求要件作業階段的主要工作，在於決定品質水準以及訂定開發所需時間。產品設計完成之時，或許這些衝突已不存在，因此不宜在需求要件作業階段浪費寶貴的時間解決這些衝突。即便於需求要件作業階段時，某人於這類衝突中占上風，但因為最終需求要件文件裏省略了他真正的期望，因此先前對於品質的妥協毫無必要。任何於需求要件作業階段達成的妥協，對於創新設計者都不具意義。

13.4　心得與建議

* 有時候，開發團隊雇用專業協調者，能發揮多種效益。經驗豐富的協調者有眾多實戰經驗，處理衝突的技術純熟，而且對於任何一方的意見都沒有利害關係──因此他們不容易捲入雙方的衝突。專業協調者也可以擔任公司內部協調者的訓練師。公司內部的協調者通常能力強，但經驗不足。

* 雖然我們兩位作者都是專業協調者，但我們參與的協調工作，幾乎都兼具訓練內部協調者的功能。因為公司內部的協調者比起外聘的協調者，前者的優點較多。其中最重要的優點為，內部協調者能自始至終參與開發案，而且臨時召集會議時也能到場。事實上，臨時性的會議最需要協調者，因為這個專案顯然欠缺規畫，而且會議容易陷入情緒化。因此，外聘協調者之時，務必乘機訓練公司內部的協調者。

我們鼓勵我們的客戶「囤積」協調者。他們先挑出公司裏具有協調天賦的人，而且無須考慮他的技術專業程度。協調者的技術專業知識並不重要，有時候，沒有技術專業知識反而更好。如果協調者具有專案的技術專業知識，很容易捲入衝突或選邊站──許多重要的衝突都戴著技術衝突的假面具。

然後我們在客戶的公司成立一個協調支援隊，成員盡可能遍及公司各部門和層級。這些自願擔任協調工作的隊員，接受外部訓練，互相觀摩評比，分享彼此的經驗，然後自願擔任協調工作。在極短的時間內，自願協調者即發生供不應求的現象；因為眾人一旦體會優秀協調者的巨大效益，即不願意浪費時間和精力於沒有協調者的會議。

- 優秀的協調者就像優秀的警察。優質的協調工作，幾乎不落痕跡，眾人未曾注意之際，輕舟已過萬重山。如果接受協調的人之中有受過協調訓練的人，協調者運作起來會更輕鬆，因為受過訓練的人較重視協調工作，也較願意與協調者合作。

13.5 摘要

為什麼？

任何一個專案都必然有衝突。欠缺協調的專案不容易成功。有些專案幸運地擁有「業餘」協調者，於必要的時候擔負協調工作。如果你不希望靠運氣做事，就應該組織一個協調支援隊。

何時？

沒有協調者的需求要件作業會議，隨時可能爆發緊張對峙情勢。優秀

的協調者懂得避免無關緊要的衝突,並縮小重要衝突。

如何?

本章的目的在於突顯協調工作的重要性,而不是訓練你成為一個技術純熟的協調者。坊間另有許多討論協調工作的書籍。[1]

誰?

每一個團隊成員都應擔負協調會議的責任,其中少數人應該受過專業訓練,能執行專業協調工作。協調工作是一項高度專業的技術。

[1] 我們最喜歡的兩本是: Virginia Satir, *Making Contact* (Berkeley, Calif.: Celestial Arts, 1976); David Kiersey and Marilyn Bates, *Please Understand Me: Character & Temperament Types*, 4th ed. (Del Mar, Calif.: Prometheus Nemesis Book Co., 1984).

第四部
釐清客戶的期望

超級粉筆專案第一次會議不久之後某天，BLT設計公司的設計團隊芭芭拉、賴利和泰德又來到白堊洞穴，與拜倫、薇瑪和約翰進一步討論。現在 BLT設計公司的團隊已了解，拜倫是低價粉筆公司（Cheap Chalk Corporation, CCC）的總裁，也是他們的客戶；約翰和薇瑪則分別代表兩個不同的使用者族群，他們了解拜倫預備花多少錢，也知道這項專案的緣由，是因為低價粉筆公司發現了一個超級純度白堊礦，希望以新而獨特的方式進行行銷。

　　賴利：拜倫，你應該很了解，BLT公司是全球設計書寫工具的龍頭。
　　拜倫：當然，這就是我請你們設計超級粉筆的原因。
　　賴利：好，在需求要件作業階段，我們必須找出你對於超級粉筆的
　　　　　真正期望。BLT設計公司根據多年設計書寫工具的經驗，製
　　　　　作了一張適用於任何書寫工具的特性表。

（賴利打開一張圖表，貼在白板上，然後拿出一枝觸感式麥克筆。拜倫似乎震驚了一下，但沒有說什麼。）

　　賴利：這就是我們製作的表格。任何一種書寫工具必須對使用者友

善、可獲利、可製造、容易銷售、創新、獨特、強固、可靠、安全、無毒性、不會造成過敏、乾淨、包裝容易、用途廣泛、容易擦拭，再加上書寫的文字容易閱讀。你同意嗎？

拜倫：嗯。

芭芭拉：很好。薇瑪，你認為呢？

薇瑪：聽起來很棒。

約翰：我看不出有任何遺漏。

芭芭拉：很好，我們都同意這些特性。

泰德：我迫不及待想開始做這項設計了！

14
功能

B LT設計公司已準備好著手設計產品，但如果他們對於低價粉筆
公司期望的超級粉筆，沒有更清楚準確的概念，麻煩就大了。
設計團隊必須依序獲取下列資訊：功能（functions）、特性（attributes）、
限制（constraints）、偏好（preferences）、期望（expectations）。我們
將在下列五章分別討論。

14.1 界定功能

通常，獲取資訊的第一步為界定功能。功能即產品是「什麼」，也就
是產品能達成什麼工作。功能就像是動詞，而產品是主詞，功能表示
產品能執行的行為。

14.1.1 *存在功能*

任何產品的第一項功能為存在；但在早期階段，這不是一個確認，而
是一個假設。[1]根據我們的了解，這個假設位於決策樹的根部。譬
如，客戶說：

- 我們期望超級粉筆存在。
- 我們期望電梯資訊裝置存在。

問題陳述起始於這個存在功能，然後推進至產品存在對於客戶的效用。譬如，「有了超級粉筆，就能在石板上書寫並使我們的顧客滿意」。「存在」這項功能衍生「能在石板上書寫」及「使我們的顧客滿意」這兩個超級粉筆被期望具有的功能。

14.1.2 哪些是功能

測試某需求要件是否為功能的方法很簡單，只需將「我們期望這項產品……」放在需求要件之前。另一個方法為：「這項產品應該……」。譬如，先前的陳述可以改為：

- 超級粉筆應該可以在石板上書寫。
- 超級粉筆應該可以滿足我們的顧客。

再以電梯資訊裝置為例，「顯示現在到幾樓」也是一項功能。因為我們可以這樣說：

> 「電梯資訊裝置應該可以顯示現在到幾樓。」

「紫色」則不是一項功能。因為我們不可能說：

> 「電梯資訊裝置應該可以紫色。」

1 系統設計的許多深層原理，的確都源於存活（survival）的必要。請參考 Gerald M. Weinberg and Daniela Weinberg, *General Principles of Systems Design* (New York: Dorset House Publishing, 1988).

使這句話具有意義的說法為：

「電梯資訊裝置應該是紫色。」

或

「電梯資訊裝置的底板應該是紫色。」

所以，「紫色」不是一項功能。它可能是一種特性，或某功能的特性。我們將在第十五章進一步討論這個主題。

14.2 掌握所有的功能需求

坊間已有許多談論需求的書籍，教導我們如何準確且清楚地描述產品功能。因此，本書致力於討論下列三種方法：

1.　掌握客戶期望的所有功能。
2.　了解這些功能。
3.　不可誤植客戶不期望的功能。

14.2.1 掌握所有潛在功能

這個方法的第一步為，讓客戶運用腦力激盪，想出產品必須執行的每一項功能。設計者於這個階段不宜提出概念，而是激發客戶的想像力。下列數個問題適用於先期的腦力激盪：

- 你（客戶）希望如何使用這項產品？
- 這項產品的目的為何？
- 其他人將如何使用這項產品？（提供給客戶使用者名單）

- 無須考慮成本的情況下，你對產品有什麼期望？

- 無須考慮能否設計成功，你對產品有什麼期望？

運用這種腦力激盪方式，客戶想出電梯資訊裝置的下列功能：

1. 顯示現在到幾樓

2. 顯示將停哪幾個樓層

3. 顯示外面的天氣概況

4. 提供本地二十四小時內的天氣預報

5. 顯示乘客選擇的樓層

6. 對於保全樓層進行保全檢查

7. 對於錯誤選擇可以重新選擇

8. 具有超載警示裝置

9. 遇緊急狀況時，提供乘客適當資訊

10. 顯示導引資訊

11. 提供搬家公司和快遞員方向指示

12. 對於遭逢緊急狀況的乘客，給予即時資訊

13. 乘客遭遇攻擊時會發出警報

14. 阻斷入侵者逃脫的裝置

15. 警告潛在入侵者將無法逃脫

16. 提供重要資訊予大樓住戶：

　　－個人備忘錄

　　－股票和債券的即時報價

　　－運動競賽得分現況

　　－熱門新聞

　　－與房東雙向聯繫

　　－大樓用戶的廣告板

　　－今天的日期和現在時間

　　－歷史上的今天

　　－保健警語

　　－可以偵測乘客是否健康狀況不佳，並提出警告

17. 乘客於必要時可以控制電梯門

18. 可以預約一部電梯供特殊用途，譬如搬家

19. 電梯地板有可控制的斜坡裝置（往上往下），以搬運重物

20. 提供電梯檢查的相關資訊，譬如

　　－上次檢查電梯的日期

　　－每部電梯依規定必須檢查的日期

　　－其他異常狀況

21. 顯示將停留的樓層以及所需時間

14.2.2 *顯著功能、隱藏功能、附帶功能*

列出產品功能表之後，接著區分為三類：

E　代表顯著（Evident）功能

H　代表隱藏（Hidden）功能

F　代表附帶（Frill）功能

顯著功能即是使用者可以偵知，或彰顯於外的功能，譬如客戶可以看得見；隱藏功能即是使用者無法偵知的功能；附帶功能則是客戶於不增加成本的情況下，某功能兼有或併有的其他功能。

　　我們以茶壺為例，說明顯著功能、隱藏功能、附帶功能三者的不同。傳統的茶壺設計，問題重點在於將水加熱至沸騰。只要茶壺能在

最短時間將水加熱，我們不在乎茶壺如何將水加熱，因此將水加熱是隱藏功能。但我們希望知道茶壺裏的水何時沸騰，因此告知我們水已沸騰是顯著功能。

　　茶壺設計的第三個功能是美觀。我們不可能購買在貨架上不美觀的茶壺，因此在不使用茶壺的情況下，美觀是另一項顯著功能。依據這三項功能，傳統茶壺（圖14-1）可描述如下：

茶壺#1

將水加熱（H）

告知水已沸騰（E）

潛在購買者認為美觀（E）

圖 14-1　傳統茶壺 #1的功能配置

上述這些功能都屬於傳統型。如果我們做另一種功能配置：

茶壺#2

將水加熱（H）

告知水已沸騰（E）

潛在購買者認為美觀（F）

圖 14-2　商用茶壺 #2 的功能配置

茶壺 #2 的需求要件不包括美觀，而且可能是商用茶壺，即公家機關煮開水用的（圖 14-2）。事實上，如果不使用它的加熱功能，茶壺 #2 可能不存在；譬如把它捲成一個小球，放在徒步旅行者的背包裏。

　　第三種功能配置可能為：

茶壺 #3

將水加熱（E）

告知水已沸騰（E）

潛在購買者認為美觀（F）

圖14-3　土氣的金龜子似的茶壺 #3 的功能配置

這種功能配置導致迥然不同的設計概念。譬如,我們可能設計出一個土氣的金龜子似的茶壺(圖14-3)──一個精巧的玻璃製品,以炫目的方式顯示它將水加熱的狀況。這個設計的目的似乎在說:「大家看,我正在為水加熱!很炫吧?」另一方面,不使用的時候它毫不起眼。

　　第四種功能配置可能為:

茶壺 #4

將水加熱(H)

告知水已沸騰(H)

潛在購買者認為美觀(H)

圖14-4 這種功能配置使產品幾乎不像茶壺。有時候被認為是一種「辦公室用茶壺」(#4)

茶壺#4可能是辦公室用茶壺（圖14-4）。它無須告知我們水已沸騰，因為我們希望水永遠處於沸騰狀態，或我們需要時能立即沸騰。它無須美觀，而且不論它是否在煮水，我們都不希望它打擾我們的工作。茶壺 #4 也可能是一個微波爐。

14.2.3 找出被忽略的功能

將產品的功能區分為顯著功能和隱藏功能，可以幫助我們找出被忽略的功能；因為許多重要功能被認為是理所當然。譬如，自動電梯取代電梯操作員之前，幾乎沒有人認為電梯必須具備告知功能。

　　舊式的人工操作電梯，電梯員執行許多我們認為理所當然的功能。我們的電梯資訊裝置例子，即是重建這些隱藏功能。我們來看看功能表上的一些項目：

- 顯示導引資訊：我們可以問電梯操作員，茶水間或廁所在哪裏，或某人是否在大樓裏；而且電梯操作員會自動更新資訊，因此，

你可以知道桂格布希先生是否在這棟大樓裏，或是可以去十四樓拜會某人。

- 提供電梯檢查的相關資訊：檢查電梯的技師，必然先問電梯操作員，是否有任何異常狀況。

- 乘客遭遇攻擊時會發出「警報」：仔細想想，有電梯操作員的時代，似乎不曾發生過電梯搶案。直到電梯操作員被取代了，才有人想到電梯員的「防範強盜」功能。

- 提供各種資訊予大樓住戶：年紀大的人，必然相當懷念他們住所或辦公室的活動資訊站——電梯操作員雷夫。雷夫不但告訴我們現在的天氣概況，還預報氣象，告訴我們運動競賽的得分狀況，以及重要的股市消息。雷夫也是供應報紙的活動圖書館（上班族搭電梯進辦公室前，把他們在火車上看過的報紙送給雷夫）。如果你沒有時間看報紙，雷夫也能在你搭乘電梯的短短幾分鐘內，背誦重要的標題給你聽。如果房東有事情要告知房客，雷夫是當然的傳達人。如果你有事情要告知房東，當然也拜託雷夫。

如電梯資訊裝置的例子所顯示，列出隱藏功能，客戶即會考量他們先前認為理所當然的功能。否則，產品設計完成後，客戶可能會質問：「為什麼不能……？」或「我以為這項產品應該能……」

完成功能分類之後，你可能希望進行第二次腦力激盪，以擴增功能表。這一次增加的功能，以第一次視為理所當然的隱藏功能為主。

14.2.4 避免暗示解決方案

另一個常常被忽略的現象為，對於某功能的描述暗示了特定解決方案。當我們列出「顯示現在到幾樓」這個功能，我們並不強調以視覺

形式顯示，但多數人卻解讀為以視覺形式顯示。如果我們以「指出現在到幾樓」取代「顯示現在到幾樓」，將使設計者不囿限於視覺顯示。如果我們不聰明，用了「顯示」而不是用「指出」，還有一個補救辦法，即是進一步詢問：「顯示現在到幾樓」此一隱藏功能，有什麼意義？

　　功能分類使我們得以思考，電梯資訊裝置可以使用潛意識或下意識傳達訊息，而不是以傳統的意識方式（通常是視覺）傳達訊息。於是，我們就有了許多創新點子，例如：

- 電梯軌道發出不同類型的輕微震動
- 不同的氣流
- 香味（「歐，這是爆米花喔！」）
- 顏色
- 音調
- 音樂
- 結合數種訊號

明確指出功能並進行分類，即能解決語意曖昧並顯示潛藏的解決方式。然後隨著概念萌發，繼續修正功能表。表徵概念的功能表，就彷彿雕捏陶土，終於雕捏出最終的功能表。

　　避免暗示解決方案真的這麼重要，值得我們大費周章嗎？畢竟，我們在設計過程中，不是必須解決所有的語意曖昧嗎？當然，所有的語意曖昧最後都必須獲得解決。你在設計過程中就會去處理語意曖昧，然後在客戶未參與的情況下，根據你自己的經驗、偏見、以及先前的認知，獲臻解決方案。但這種方式獲臻的結果代價較高，對應客戶的需求程度較低，而且較缺乏想像力。就如同我們常見到的廣告詞：

「立即付款或稍後付款均可。」（但是，稍後付出的款項比立即付款多出許多。）

14.2.5 「盡力達成」功能表

我們要求設計者與客戶一起進行腦力激盪，以界定產品功能之時，通常會遭致激烈反對。有經驗的設計者都知道，多增加一項需求功能，即多增加一分設計的困難度。因此，設計者自然不希望客戶想出太多功能，又不願意支付額外功能的費用。

另一方面，有經驗的設計者也知道：如果他們企圖壓抑客戶的期望，這些被壓抑的期望稍後將回頭反擊。較好的方式應該是盡早獲臻所有的期望，雖然這樣做不太容易。

運用腦力激盪列出所有的功能，要求客戶選出哪些是附帶功能。這些附帶功能轉列入另一張表，稱為「盡力達成」功能表，成為最終需求要件文件的一部分。「盡力達成」功能表標題下面應說明：

設計者應隨時注意能達臻這些功能的機會，但不得犧牲其他功能或特性。

還有一個令人驚訝的方法，即是將附帶功能列為期望事項表，以免附帶功能引發保留或捨棄某概念的爭議，而這個概念正好是某人最想要的。

14.3 心得與建議

* 運用腦力激盪列出產品功能之前，務必確定每個人都了解「功能」的真正意義。一旦開始進行腦力激盪，不可中途間斷，指陳他人

提出的概念並非功能，而是特性。我們可以將這個概念記下來，不列入功能表，而做為腦力激盪產品特性的起始點。

- 圖14-5為一組我們常用的活動板手。請注意，握把的長度是選擇板手的顯著依據，也具有防止扭力過大的隱藏功能。握把的角度則屬於一種半透明（translucent）功能：人們不知道它為什麼做成這個角度，但這個角度使用起來非常順手。人的手掌了解它為什麼會是這個角度，但人的大腦不了解。有些產品，你會希望它具有第四種功能，即半透明功能。

- 不透明（opaque）功能是指一部分使用者無須知道此項功能存在。譬如，保全系統和國防系統即具有這種不透明功能。比較有趣的例子是信用卡辨識系統。這項功能必須二十四小時運作，但

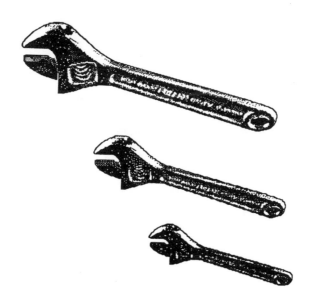

圖14-5　這一組板手的握把長度，兼具顯著功能和隱藏功能；而握把的角度具有半透明功能。

有時候系統會當機或進行維修，以致無法使用。信用卡辨識系統的不透明功能，就是要不讓任何人知道系統當機，以免發生信用卡詐騙事件。

這種不透明系統，可以用一個可模擬真實系統的附加系統，在真實系統停止運作時，使所有的刷卡都順利過關。由於沒有人知道辨識系統是否仍在運作，歹徒就不會貿然刷偽卡，真正的持卡人也不會被拒絕交易。或許你希望在功能類別中，增加「不透明」功能。

- 我們的同事肯恩‧拉溫尼，看到功能表中以香味指示電梯到第幾層樓時，感慨地說：「除非我們不接低價案子，否則我們永遠不會嘗試這類創新。」這句話印證了一句中國諺語：

 「至善者，善之敵。」
 （The best is the enemy of the good.）

 試圖將產品的某個面向做到完美——不論是成本、速度、或尺寸——很可能會犧牲掉創新所帶來的「比完美更好」的解決方案。因此，務必留意「追求完美」的語句，並聽從建議，放慢腳步聞一聞爆米花的香味。

14.4 摘要

為什麼？

運用功能列表法，發掘真正期望的功能，減少忽略重要功能的可能性，增加新功能，正確認知新功能，並協調各項功能。

何時？

每一次修飾，都使用功能列表法。也就是說，每次將某項功能分解為更精細的功能時，都使用功能列表法。第一次，就是你對於「存在」功能進行分解，界定產品如何能存在。

如何？

與客戶一起執行下列步驟：

1. 運用腦力激盪，列出潛在功能的最初名單。
2. 區分各功能為顯著、隱藏或附帶功能。
3. 運用功能分類法，試圖找出更多隱藏功能，運用腦力激盪法亦可。
4. 進行分類的時候，找出暗示或限制解決方案的字詞，並轉化為問句形式，而不是陳述解決方案的形式。
5. 將附帶功能製成「盡力達成」功能表。

15
特性

產品特性（attributes）即是客戶期望產品具有的特色；可以想像成是形容詞或副詞。兩項產品可能具有完全相同的功能，但不同的特性卻使他們成為迥然不同的商品。勞斯萊斯汽車可能與福特汽車的功能大同小異，卻有許多相異的特性。

15.1 特性表

於設計程序的早期階段，就要引導客戶進行腦力激盪，以製作期望的特性表。特性表與功能表一樣，無須在這個階段考量某項特性能否達成，也無須考量各特性是否相互衝突。

　　BLT設計公司並沒有與低價粉筆公司一起進行腦力激盪，而是由設計者根據自己設計書寫工具的經驗，逕自提出特性表給顧客。這張特性表包括：

對使用者友善	可獲利	可產製
容易銷售	創新	獨特
強固	可靠	安全

無毒性	不會造成過敏	乾淨
包裝容易	用途廣泛	容易擦拭
書寫的文字容易閱讀		

這張特性表看來不錯，但 BLT設計公司的麻煩可大了。他們不是優秀的聆聽者，而且不耐煩地把客戶甩在一旁，自己開始進行設計工作。經驗豐富的專業設計團隊，碰上缺乏設計經驗的客戶，經常會發生上述狀況。當然，BLT設計公司的團隊對於書寫工具設計非常了解，但對客戶一點也不了解。他們必須學習設計產品的首要原則：

> 不論你曾服務過多少客戶，下一個客戶總是不一樣。

這就是為什麼，由客戶親自進行腦力激盪並做出特性表，是比較理想的方式。如果客戶遺漏了你認為重要的特性，你可以在腦力激盪之後，建議增加這項特性。否則，客戶可能在初期噤不敢言，直到開發案進入萬劫不復的窘境，才提出他們真正的期望（圖15-1）。

以下即是電梯資訊裝置，經過腦力激盪之後製成的特性表：

圖15-1 不論你曾服務過多少客戶，下一個客戶總是不一樣。

顯示資訊具彈性	選擇資訊容易	多種感知
單一感知	價格不昂貴	使用容易
選項少	可攜帶	持續運作
高度可靠性	棕色	容易操作
提供高價值資訊	容易了解	可固定
柔軟	簡明	重量輕
附有求助功能	零風險	使用者可進行修改
娛樂性	防水	有浮力
多種語言	反應快速	反應慢
耗電少	維修簡易	壽命長
自給自足	單體的	容易安裝
說明清楚	外觀明顯	防火
防鹽水	容易冷卻	粗糙
可靠	安靜	人類環境改造學的
容易聽	容易嚐	感覺有趣
美觀	性感	芬芳
具有可攜式能源供應	防盜	可使用多種動力
彩色的	昂貴	安全
合法	敏銳	小
大	可拆除	傻瓜也會使用
可防止塗改的	不當機	有效率
自我檢測	用途廣	適應性強
高度創新	表現穩健	

15.2 將特性表加以轉化

顯然我們已列出任何人希望電梯資訊裝置應具備的每一項特質。在腦力激盪的過程中，我們無須非常精細準確。表單製作出來之後，我們再進行減量，刪除沒有價值的特性，只保留我們認為電梯資訊裝置真正應有的特性。但進行這項工作之前，我們必須先了解各個特性的真正意義，並除去所有的語意曖昧。

15.2.1 區別特性和特性的細目

不論是經由腦力激盪或詢問或自製，任何一張特性表，都是特性以及特性的細目的混合體。特性具有範圍，所以我們說，「壽命長」是一種特性。

特性的細目則是範圍裏的一個點，或一組點。「十年」以及「比電梯的壽命更長」是「壽命長」這個特性範圍裏兩個可能的細目。（「十年」是一個單一價值，「比電梯的壽命更長」則表徵一個價值範圍，但兩者都是「壽命長」這個特性的細目。）

此外，「顏色」可以是一個特性，並包括「棕色、黑色、紅色、白色」等細目。如果心理學家發現，某些顏色可減少電梯內的暴力行為，則「壽命長」和「顏色」之間可能具有某種關係。因此，不同的特性可能相關或相互依存。有時候，各個特性之間的關係會讓我們大吃一驚。

15.2.2 找出特性的語意曖昧

特性以及特性的細目，都可能包含隱微的語意曖昧，我們必須小心去除。譬如乍看之下，「維修簡易」此一特性的細目應該相當清楚。但

這個特性究竟包括哪些細目？是「維修費用」？還是「維修時間」？還是「因維修損失的運作時間」？

　　雖然我們都聽過底線思考（bottom-line thinking），並假設每一個人都了解「費用」這個詞彙的意義，但它或許是語意最曖昧的特性。這個特性表示「製造費用」、「每單位時間運作費用」、「每次交易的運作費用」、「以現時貨幣價值計算的整個生命期費用」、「使用者X的個人費用」、「製造者Y個人生命期的費用」、「替代成本」，或其他？我們不可任意假設，而是必須更深入了解，直到完全去除「費用」這個特性的語意曖昧。

15.2.3 *編輯特性表*

深入了解各個特性的一個方法是，將腦力激盪製成的特性表，依照下列兩個步驟進行轉化：

1. 如果某項目為特性的細目，寫出它所屬的特性。
2. 如果某項目為特性，列出它的各個細目。

所有的特性和特性細目都完成對應後，將他們編成下列格式：

　　特性＝（特性細目表）

譬如，BLT設計公司與低價粉筆公司的老闆拜倫，運用我們的方法，將超級粉筆的特性刪減為三項，並列出各個特性的細目：

　　可產製＝（圓柱型、純白堊）
　　對使用者友善＝（無毒性、可靠、不會造成過敏、安全、乾淨、容易擦拭、用途廣泛、書寫的文字容易閱讀）

可獲利＝（創新、容易銷售、包裝容易）

對於拜倫而言，「可產製」這個特性包括兩個特性細目，即圓柱型和純白堊；但BLT設計公司不會考慮到這兩項細目（圖15-2）。因為低價粉筆公司的機器無法使用白堊以外的材料，而且只能製造圓柱型粉筆。BLT設計公司不懂得產製粉筆，但界定特性此一程序可協助設計者快速學會。

　　我們也運用腦力激盪法，為電梯資訊裝置界定數項特性：

感知方式的數量＝（多種感知、單一感知）

費用＝（不昂貴）

反應時間＝（快、慢）

耗電情形＝（耗電少）

使用容易＝（顯示資訊具彈性、選擇資訊容易、適應性強、容易聽、容易嚐、說明清楚、外觀明顯、容易了解、使用容易、選項少、附有求助功能、傻瓜也會使用）

圖15-2　滿足超級粉筆可產製的特性，必須以純白堊為材料，而且產品呈圓柱型。這三種圖形都能滿足此一特性。

15.2.4 轉化後的特性表能發現新認知

編輯特性表的過程能導衍許多新認知。譬如,「使用容易」這一特性有許多細目,而「費用」僅有一個細目。這種情形表示這套裝置強調「容易使用」,或者是客戶還沒有仔細思考「費用」問題。

　　經過編輯整理之後的特性表,經常使參與成員發現先前未注意的語意曖昧之處。譬如,當我們在「使用容易」這項特性下增添「選項少」這一細目,有人可能認為,如果這套裝置具有「多個選項」,將更容易使用。最後,成員可能達臻共識,「使用容易」特性的細目應為「選項數目適當」。

　　運用這種方式界定產品特性,參與成員通常都會增添特性細目。譬如,看見:

　　　反應時間＝(快、慢)

有位成員就堅持增加「反應具一致性」細目,另一位成員則增添「心理學上的適當反應」細目,使這項特性更加完備。

　　　反應時間＝(快、慢、反應具一致性、心理學上的適當反應)

15.3 配置特性於功能

特性並非獨立存有,而是形容一項或多項功能。譬如,超級粉筆的「可產製」特性,即形容它的存在功能。同樣地,電梯資訊裝置的「費用」或「安全」特性,也不能單獨成立。它們是整個產品的各個特性,因此屬於產品的各項功能。

15.3.1 將特性歸屬於功能

某些特性只能適用於某項功能。「顏色」可能是「顯示導引資訊」功能的特性，但或許不是「乘客遭遇攻擊時會發出警報」功能的特性。

同一特性可能適用於多項功能。「可靠」是一項特性，能同時應用於「顯示導引資訊」功能，和「提供電梯檢查的相關資訊」，以及「乘客遭遇攻擊時會發出警報」功能。

總而言之，我們必須再次修正特性表，使每一項特性與功能相關。格式如下：

功能 F 的特性 A ＝（特性細目）

譬如，我們可以將「可靠」此一特性分解為三種性質，每一種性質配置於電梯資訊裝置的不同功能：

顯示導引資訊功能的可靠性＝（不常發生錯誤資訊，……）
提供電梯檢查相關資訊功能的可靠性＝（防止塗改、高感度、……）
乘客遭遇攻擊時會發出警報功能的可靠性＝（防止塗改、誤發警報的程度中等、持續運作、不當機、……）

15.3.2 新格式獲臻新認知

特性一旦轉化為這種格式，即產生新的認知。譬如，看見「乘客遭遇攻擊時會發出警報」此一功能的可靠特性，我們就會想到腦力激盪時未曾想到的特性細目。加入這些新發現的細目，特性的意義更完備：

乘客遭遇攻擊時會發出警報功能的可靠性＝（防止塗改、誤發警報的程度中等、持續運作、不當機、正確發警報的比率很高、減少電梯搶案 80% ……）

15.4 刪除一些特性

作業至這個階段，一個特性可能衍生多個特性，特性表一再擴增。但是表中的特性仍有相互衝突、重疊的情形，某些特性更呈現語意曖昧。當然，設計者將在設計程序中解決上述問題。但為了節省時間和金錢，你必須盡早解決這些問題。最好在需求要件作業階段，將這些問題全部解決。

15.4.1 *將特性分為必須具備、期望具備、可以不予理會*

首先，設計者和客戶可將各個特性區分為以下三類之一：

M　客戶認為必須（Must）具備的特性

W　客戶期望（Want）具備的特性

I　設計者認為可以不予理會（Ignore）的特性

譬如，拜倫可以將超級粉筆的各項特性配置如下：

（M）**可產製**＝（圓柱型、純白堊）

（W）**可獲利**＝（創新、容易銷售、包裝容易）

（I）**對使用者友善**＝（無毒性、可靠、不會造成過敏、安全、乾淨、容易擦拭、用途廣泛、書寫的文字容易閱讀）

這個分類顯示，拜倫心目中的產品，不似 BLT 設計公司的設計團隊想像的花俏。或許設計團隊被專案的名稱「超級粉筆」誤導，以為拜倫期望很花俏的產品（圖15-3）。

　　「超級粉筆」這個名稱事實上是行銷花招，目的在於隱藏新粉筆與舊粉筆大同小異的事實。其中的小異為，低價粉筆公司將以他們新

圖15-3　將特性加以釐清並分類，使團隊成員不致於被花俏的名稱誤導。

取得的高純度白堊礦進行生產。拜倫真正關心的事情是，低價粉筆公司能運用現有的設備進行生產，而且這些機器只能生產圓柱型粉筆。

15.4.2　偷偷刪減 vs. 公開刪減

雖然 BLT設計公司超級粉筆專案的特性表，比電梯資訊裝置的特性表規模小了許多，但設計者的工作卻輕鬆許多。電梯資訊裝置的三百項特性必須區分為三類，也就是說有3^{300}種可能配置方式，而且每一種配置方式的設計方法都不同。

　　有些專案的客戶說，每一項特性都是必須具備的特性。顯然這樣的客戶想享受白吃的午餐，而且對於任何一種設計成果都不滿意；他們在真實生活中當然沒有受過刪除特性的訓練。

　　基於事實上的需要，你必須努力刪除必須具備以及期望具備的特性，以去除對於客戶沒有實質價值的特性。如果你不這樣做，設計費用將達天文數字，因此設計者常憑直覺或偷偷刪除千百個特性。

　　留存下來的特性即是設計工作的動力。設計者的直覺通常很準確，但偷偷刪除的特性卻常常排除掉真正的創新思維。現階段被刪除的特性，極少有機會敗部復活；即便絕處逢生，通常為時已晚。

　　因此我們必須在幻想和可能性的園地中，盡可能激發大量特性——即不考慮是否能達成，列出所有想到的特性。唯有這樣做，才能讓我們心安理得進行公開的刪減特性程序，製作出真正的功能表和特性表，以進入下一個階段——設置限制。

15.5 心得與建議

- 構思產品特性，宜採用遊戲的心態。如果這個程序太嚴肅，表示參與者沒有敞開思緒。

- 如果構思產品特性的過程不夠遊戲化，提醒參與者後續還有刪減程序，以鼓勵參與者提出「荒謬」特性。參與者知道確實荒謬的特性將被刪除，心情就可以放鬆。

- 事實上，有些「荒謬」特性能開啟新路徑，以創新設計。因此，務必提醒參與者，任何一個能增添產品一分價值的概念，都抵得過「浪費」於諸多「荒謬」概念的時間。

- 務必記住，客戶非常期望進行公開刪減特性的程序。還有，構思特性時無須考慮是否能達成。事實上，如果你在這個階段就確定你提出的特性可達成，顯然這一定不是創新之作。你必須將構思特性的程序，導引至各特性相互衝突的狀況。這點也是真正設計工作的起點。

- 為了減少記錄特性的數量，可以先將功能分類，並將相關特性歸屬於相關功能類。這樣，只有不同的特性才需要記錄下來。務必小心，不可為了減少記錄數量，將不同的特性認為相同。

15.6 摘要

為什麼？

清楚界定產品的特性，使設計者和客戶得以衡量輕重，決定取捨。運用多種方式轉化特性表，能導衍出新概念，得到成功的設計。

何時？

第一次列出功能表之後，立即對產品特性進行歸類，以確定哪一個特性適合於哪一項功能。隨著設計工作的進行，逐次修改特性表，逐次歸類特性。

如何？

依據下列步驟修正特性表：

1. 運用腦力激盪，想出所有可能的特性。
2. 區分特性與特性細目。列出特性的各個特性細目，還有各個特性細目所屬的特性。
3. 配置每一個特性於某項或數項功能。
4. 區分特性為必須具備、期望具備、可以不予理會三類。
5. 記載必須具備和期望具備的特性，以進行下一步。

誰？

經由設計者和客戶代表的引導，由客戶最後定奪應具有的特性。

16
限制

現在，所有的特性都已確認，並歸屬於各功能，並加以分類，於是我們進入下一個需求要件釐清階段。如果稍後發現新的特性或需求要件，我們只需暫時回溯先前的程序，把新的需求要件或特性列入表單中即可。

假設所有的功能和特性都已確認，所有的需求要件都已釐清，產品已然設計完成；我們是否還需要有進一步的釐清動作？設計者如何知道工作已然完成？如何知道產品是否符合期望？當所有的功能都具備——也就是說，所有的功能都已經囊括了必須具備的特性（M）——設計者即知道產品已完成。否則，一定有某些並非由需求要件界定的功能，被誤植於產品。

你如何知道某項特性已被植入產品？某項必須具備的特性（M），必須能滿足這項特性的所有限制（constraints）。否則，這項特性可能只是一個近似的特性，而非真正期望的特性。我們將在本章討論限制的本質，以及界定限制的程序。

16.1　界定限制

限制即是對於某項必須具備的特性（M）的強制指示。每一項限制都
滿足之後，設計出來的產品才能被接受。因此，每一項限制都必須清
楚界定，使參與者能客觀審查產品是否符合這項限制。

　　每一項必須具備的特性（M），都必須設置限制。譬如，超級粉
筆必須可產製，也就是說必須是純白堊而且是圓柱型。圓柱體有長度
和直徑；決定粉筆多長，直徑多少，即是圓柱型此一特性的限制。白
堊純度的限制，則必須以樣本為標準，進行化學分析。

　　於電梯資訊裝置設計案中，「選擇資訊容易」特性可以被歸屬於
「提供重要資訊予大樓住戶」功能。我們對於這一特性必須設置幾項
限制：

1.　要求協助的次數（經驗豐富的乘客）：這項限制的定義為，經驗
　　豐富的乘客[1]第一次使用本裝置，要求協助的平均次數[2] —— 即乘
　　客希望這項裝置提供相關資訊時，要求外部協助[3]的次數。為了
　　測試產品是否符合這項限制，我們將以隨機取樣方式，對中曼哈
　　頓（mid-Manhattan）地區一百名經驗豐富的電梯乘客，進行實地
　　測試。每一乘客要求外部協助的平均次數應該低於1。

[1]　運用這類詞彙定義限制時務必小心，以免引發產品是否確實滿足此限制的爭
　　議。我們建議對於這些定義以加註腳方式加以說明，以呈現限制的規範性。
　　譬如，「經驗豐富的電梯乘客」的定義為：過去一年，曾搭乘自助式電梯前
　　往十樓以上樓層四百次以上的人。

[2]　「平均」應該定義為：運用確實的實驗，統計出來的平均值。

[3]　「外部協助」的定義為：使用者必須參考簡易指南之類的書面資料，因為使
　　用者無法直接由這項裝置獲知選擇所需資訊的方法。

2. 取得資訊所需時間：這項限制的定義為，經驗豐富的電梯乘客，每次要求提供資訊到獲得資訊平均所需時間。這項時間限制應該少於1.75秒。

3. 操作錯誤：這項限制的定義為，經驗豐富的電梯乘客，操作這項裝置錯誤的平均次數。這個數字應該低於0.9。

16.2 限制即是疆界

為了將限制的意義視覺化，想像一個N維空間，其中每一維空間即是需求要件的一個特性。通常我們稱這個空間為狀態空間（state space），因為它包含所有的可能解決方案──也就是特性細目的綜合體。當然，大多數人無法將三維以上的空間視覺化，而且有些人也無法處理三維空間問題，因此我們以二維空間進行比喻式解說。由於許多重要的設計問題都能單一次以二維空間表示，因此這種比喻方式問題不大。

譬如，圖16-1即以二維狀態空間，表徵一枝超級粉筆的長度和直徑特性。我們根據實物以及低價粉筆公司的機器產能，在這個空間裏，以橫軸和縱軸指示下列限制：

a. 長度不能為負值

b. 直徑不能為負值

c. 長度不能超過十二英吋

d. 直徑不能超過三英吋

限制線即是疆界線，以界定一個封閉（斜線區域）空間，稱為解決方案空間（solution space）。任何解決方案都必須符合限制，因此任何解決方案都必須在解決方案空間內。在這個例子裏，粉筆的長度必

圖16-1　兩項特性決定一個二維空間,限制決定疆界,斜線區域代表可接受
　　　　的解決方案。

須大於零,小於十二英吋;粉筆的直徑必須大於零,小於三英吋。如
果需求要件只有這兩項限制,那麼斜線區域裏的任何一點,都是超級
粉筆問題可接受的解決方案。

　　圖16-2顯示狀態空間概念應用於電梯資訊裝置的兩項特性。這兩
項特性屬於「提供重要資訊予大樓住戶」功能:

1.　取得資訊所需時間

2.　操作錯誤

　　如果加上第三項限制,解決方案空間將成為一個立體圖。這個立
體空間裏的每一點,都是可接受的解決方案。當然,迄目前為止,我

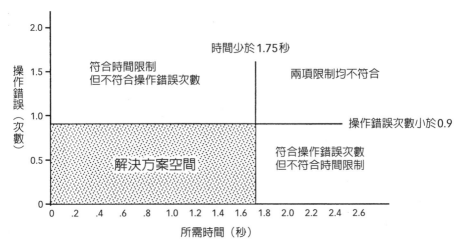

圖16-2 「提供重要資訊予大樓住戶」功能的兩項特性。同樣地，限制決定疆界。

們還不知道解決方案空間裏是否有可達成的點——這將由設計程序決定。但我們可以看出，限制愈多而且愈嚴格，解決方案空間的範圍將愈小。因此，除了真正必要的之外，不應任意設置限制。

16.3 測試限制

解決方案空間模型，使我們得以測試限制是否太嚴苛，或太寬鬆。

16.3.1 太嚴苛？

如果是與一群使用者合作，你可以構想一個限制線外的花俏解決方案，然後問使用者：「這個解決方案可行嗎？」譬如，BLT設計公司的設計團隊問拜倫、薇瑪和約翰：「如果粉筆的長度為十四英吋，可以嗎？」如果拜倫想出調整生產機器的方法，那麼答案就是肯定的；即表示長度限制太嚴苛，疆界線可以往上移，擴增解決方案空間的面

圖16-3 放寬限制即是移動疆界線，可增加解決方案空間的面積，並增加解決方案數量。

積（圖16-3）。

16.3.2 太寬鬆？

如果使用者的答案是否定的，表示限制並不嚴苛，而且可能太寬鬆。接著，提出疆界線內的解決方案，詢問是否可行。如果答案是肯定的，即表示這項限制不嚴苛也不寬鬆。如果答案是否定的，就必須加強限制。

　　譬如設計者問：「粉筆的長度半英吋可以嗎？」使用粉筆經驗豐富的約翰回答：「不可行，我的指甲會刮到黑板。」於是你繼續詢問，終於確認一英吋是可接受的最短長度。運用同樣方法，你可以確認直徑小於四分之一英吋的粉筆很難抓牢，因此使用者無法接受。於

圖16-4　緊縮限制並移動疆界線，將減小解決方案空間的面積。

是，你可以調整疆界線如圖16-4所示。

16.3.3 不明確？

有時候，你用這種方式詢問客戶，卻得不到肯定或否定的答覆 —— 客
戶回答也許吧，或一臉茫然，或兩個客戶開始爭論起來。這些反應顯
示，特性或限制的定義不夠明確。如果客戶開始爭論，表示客戶有重
要的意見分歧 —— 如果你希望需求要件程序能順利成功，必須及早溝
通雙方的歧見。

16.3.4 萌發新概念

有時候，畫出解決方案空間，無須詢問任何問題，即可萌發新的限制
概念。譬如，拜倫看著圖16-4的解決方案空間，有了新主意。他指著

解決方案空間中的一個點說：「這就是一般粉筆的位置，對嗎？我不希望超級粉筆看起來像普通粉筆。」表徵一般粉筆的方法，即是在解決方案空間中挖一個「洞」，洞的形狀和大小即是普通粉筆的解決方案空間。（參見圖16-5）

　　一旦完成設置限制的工作，同樣地在解決方案空間中指出幾個點，但這一次問：「這個點優於那個點嗎？」這是偏好測試，我們將在第十七章裏討論。

16.4 相互關聯的限制

有時候，幾個限制互相關聯，會影響解決方案空間的大小。如果你認為有這種狀況，將兩項限制結合在一個問題裏，即可知道真相。譬如，BLT設計公司的設計團隊詢問，粉筆的長度和寬度是否相互關聯。材

圖16-5　某些限制可以在解決方案空間裏挖一個「洞」。在這個例子，洞即是被排除的解決方案空間，也就是普通粉筆。

料科學教授薇瑪可能回答說,這要看粉筆的強度夠不夠;細的粉筆不能太長,否則使用時因為力矩過大可能折斷。薇瑪可能會提出一個公式,用以設置圖16-6的弧形疆界線,進一步縮小解決方案空間。

相互關聯的限制也可能擴增解決方案空間。譬如在電梯資訊裝置專案中,我們可以問:「如果反應時間少於 0.2秒,操作錯誤的次數能否大於 0.9,譬如說 1.8?因為反應快的話,乘客比較容易再查詢一次,以改正先前的錯誤。」

如果這個推論可以被接受,即可動手修改限制,以反映這個相互關聯的效應。或許成為下列敘述:

3. (修正後的)操作錯誤:這項限制的定義為,經驗豐富的電梯乘客,操作這項裝置錯誤的平均次數。若取得資訊所需時間大於 0.2秒,操作錯誤平均值應該低於 0.9。若取得資訊所需時間少於 0.2秒,操作錯誤平均值應該低於1.8。

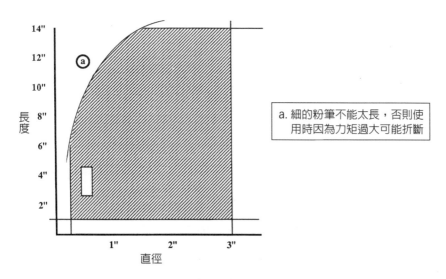

a. 細的粉筆不能太長,否則使用時因為力矩過大可能折斷

圖 16-6　相互關聯的限制形成不規則疆界線。

圖16-7　放寬相互關聯的限制，解決方案空間將擴大，而且呈現不規則形狀。

　　圖16-7顯示修正限制後的解決方案空間，比原先的面積略大，表示設計者有較寬闊的空間找出優良解決方案。換句話說，略微放寬部分限制，其他限制較容易符合。

16.5　限制過度嚴苛

放寬某項限制，可以擴增解決方案空間，因而增加潛在解決方案的數量。相對地，緊縮某項限制，可以縮小解決方案空間，因而導致對於需求要件限制過度嚴苛。在這種情況下，達臻任何可被接受的解決方案將會相當困難，或是幾乎不可能。

　　如果限制相互衝突，當然不可能獲臻任何解決方案。譬如說在超級粉筆專案，其中一項限制為長度應該大於四英吋，另一項限制為長度應該小於三英吋。我們依照這兩項限制繪製解決方案空間，將發現

面積是零。

即便解決方案空間不是零，仍有可能在這個空間內找不到真正的解決方案。當然，除非進入設計階段，否則我們無法發現這個窘境。有經驗的設計者看著解決方案空間逐漸縮小，通常能猜到發生了什麼狀況。

如果解決方案空間內並沒有可能的解決方案，你必須放寬其中一項限制。如果你沒有能力做到這一點，就必須放棄這個專案。於需求要件作業階段放棄專案，雖然很令人沮喪，但還有更糟的，即是在實作完成之後才放棄專案。因此，你必須對空的解決方案空間說不；而且應該在確認專案限制過度嚴苛之時，大膽提出終止作業的建議。

進行上述事項的時機和方法相當重要。有時候，團隊成員意識到專案將發生限制過度嚴苛的現象，因而悄悄地在限制條件上動手腳。譬如，他們不說出對產品的真正期望，或企圖壓制他人提出的主意。

愛因斯坦（Einstein）曾說：「一個理論應該盡可能簡單，到無法再簡單的地步。」我們可以模仿愛因斯坦的說法：

需求要件應該盡可能加以限制，到無法再限制的地步。

同樣的道理，我們也可以說：「解決方案空間應該盡可能大，到不能再加大的地步。」運用這個原則，公開討論需求要件的限制，應該是個較好的主意。

16.6 限制的心理學

根據數學原理，我們知道限制過度嚴苛將侷限解決方案空間，但更糟的是，限制過度嚴苛也會在心理面侷限我們。

16.6.1 *捶打理論*

如果你觀察人們玩彈珠遊戲（pinball），你會發現有些人喜歡捶打彈珠檯。常常捶打彈珠檯的人一定技術不佳，因為他們無法抑制自己；但是從不捶打彈珠檯的人也很糟糕，因為他們太過於抑制自己。這就是捶打理論：

如果你從不捶打彈珠檯，表示你沒有盡力。

設計者通常對於限制有畏懼感。某人說：「這項資料是機密。」於是我們停下腳步，不再探究可能對一項優良設計相當重要的資料。某人指著堆滿七呎高書架的規格標準書說：「這不符合規格。」於是我們放棄某項重要概念。某人皺起眉頭說：「老闆絕不會批准這個東西。」於是我們退縮，再換一個方法。

多數人喜歡在距疆界線有相當距離的地方作業，這是一個心理事實，因為我們害怕衝撞規範。因此，我們只在自我限縮的解決方案空間裏作業，而沒有人在整個解決方案空間裏找答案，如圖16-8所示。

16.6.2 *突破限制*

你可以禮貌但堅定地探索實情，以突破限制。有一次，傑瑞某個客戶的研究團隊說，產品必須在十一月一日以前設計完成。傑瑞認為這是個不可能達成的嚴苛限制，於是問：「這個日期是誰決定的？」會議室裏的人似乎都嚇了一跳，不敢出聲，終於有人說：「老闆說的。」

如果傑瑞不了解捶打理論，或許他會像其他人一樣嚇一跳，並放棄這個專案。但他是外聘人員，因此他要求暫停會議，自己跑去向老闆問清楚。「會議室裏似乎有不能確定的事項，」他說：「你訂定這

= 安全區域

= 大膽設計者的作業區域

= 膽小設計者的作業區域

圖16-8　多數設計者不在整個解決方案空間裏找答案，而基於對限制的畏懼，自我限縮解決方案空間。

個專案的完成期限是哪一天？」

「十一月一日。」

傑瑞可能就此打住，但捶打理論鼓勵他繼續。「這似乎是個過度嚴苛的限制，你能解釋為什麼嗎？」

老闆有點迷惘。「限制？我並沒有限制完成期限的意思。他們問我什麼時候要成果，我回答最好在十一月一日以前。我不希望遲過十一月一日，以免影響我們的年終作業；但元月十五日以後也很好。事實上，六月以前完成設計都沒有問題。」換句話說，解決方案空間裏有一個缺口，即十一月一日至元月十五日之間。除了這個缺口之外，還有很寬闊的解決方案空間。

傑瑞回到會議室，成員們聽到這個消息又嚇了一跳。「你一定是個談判高手。」成員們露出讚賞的表情。

「我不是，但我是個彈珠檯高手。」

16.6.3 低度自我評價的惡性循環

因此我們可以認為，需求要件作業的品質，與需求要件作業團隊成員的個性有關，也與工作是否獲得妥善保障有關。一個自我評價甚低的團隊，不敢對於限制進行檢驗，導致設計工作更加困難。而由於設計工作比較困難，這個團隊無法發揮原有的實力，交出優良成果。結果，他們對於自己的評價更低，下一個專案的表現更差。唯有外聘一個高手參與，才能化解低度自我評價與不良設計的惡性循環。

16.7 限制創造自由

我們萬萬不可認為，限制對於設計不利，或認為限制對設計者有心理上的不良影響。需求要件作業的主要目的，即是白紙黑字列出限制，而且列出所有限制；除了列出限制之外，需求要件作業不包括其他成果。如果限制過於嚴苛，解決方案將了無新意；如果限制過於寬鬆，解決方案將不是解決方案──因為產品無法落在真正的解決方案空間之中。

此外，「限制過於寬鬆」本身即是一個限制。人類的智慧有限，因此你無法搜遍整個解決方案空間。因此，如果解決方案空間非常大，你將耗費許多時間搜尋並不存在真正解決方案的區域。即便你終於進入真正的解決方案空間，你已沒有足夠的時間仔細搜尋。

16.7.1 標準化

標準化即是化解某些限制的絕佳例子。設計一輛腳踏車，如果我們將

所有的螺絲統一規格，將發現得到很大的解放。規格統一的螺絲，不但節省成本，而且能簡化與零件供應商的交易。因此，緊縮這項限制能放寬其他限制，擴增解決方案空間。

　　當然，必然會有某個接頭，不使用標準規格螺絲的效果更好。但無須逐一考慮每個螺絲的尺寸，使我們能集中精力於其他事項，或許可以獲臻更優良的設計成果。

16.7.2 語言與其他工具

設計資訊系統時，常見到限制過於寬鬆造成的限制。許多程式設計師發現，既有的千萬種程式語言，沒有一種完全適用於他們的開發案。因此，他們先進行前置作業，即先設計程式語言，而不是設計程式。過了兩年，他們仍然在進行前置作業。事實上，運用既有的程式語言之一，極可能產製有用的程式，而且兩年內不會太過時。但就像其中一位程式設計師所說的：「我寧可去設計設計程式的程式，也不願去設計程式。」

　　或許本章可以用一個類似的例子做為結尾。某個產品開發團隊的成員，認為他們需要有新的方法。數年後，這個團隊的上級主管想找出他們一無所成的原因，發現這個團隊的格言已變成：「我們寧可去開發開發產品的產品，也不願去開發產品。」許多專案——以及許多公司——因為牆上的格言而滅亡。

16.8 心得與建議

- 每一項限制的最終定義必須完整、一致、準確，以終結（或避免）產品是否符合限制的爭議。這種準確性不可能由一大堆人討論而

得到。於需求要件作業早期階段，你必須確認所有的限制，以及各個限制衍生的重要事項。然後，草擬限制的工作，可以打散成數個子工作，分配給適當的小團隊處理。初稿完成之後，再匯整起來，由具有代表性的大團隊進行技術審查。

- 如果定義某項限制發生困難，務必記住，對於有關限制的問題的答案永遠只有三個：「是」、「否」、「我們現在不能決定是或否，但我們的工作就是找出兩者之一哪個正確」。

- 為了回答有關限制的問題為是或否，避免使用形容詞。[4]假設我們正在設計一套系統，某人說：「資料傳輸速率必須高。」如果資料傳輸速率是每秒1,200位元，能符合限制嗎？對某些人而言，每秒1,200位元為「高」值，但對某些人而言卻是「低」值。正確的說法應該是：「資料傳輸速率必須大於每秒六百萬位元。」或許這限制不恰當，但至少毫無疑義。專案開始的時候發生爭議，總比在結束時發生爭議還好。

- 雖然每一項限制都必須可度量，有時候開發團隊卻因為度量方法的問題爭纏不決。解決這項糾紛，使需求要件作業能進展的最有效方法，即是要求：「大家是否同意，請我們信任的某個人或某個團隊，想出一個度量方法，以解決這個爭議？」有時候，團隊成員只有兩個人有異議，於是某個成員說：「如果他們同意這樣做，我沒有問題。」

4 想知道蒐集需求要件時有哪些危險字眼，請參考Daniel P. Freedman and Gerald M. Weinberg, *Handbook of Walkthroughs, Inspection, and Technical Reviews*, 3rd ed. (New York: Dorset House Publishing, 1990).

- 另一個解決度量爭議的方法為，由主管單位進行度量。「哪一個人或團體有權決定是否符合這項限制？」有時候政府單位有此能力：「如果聯邦銀行的督察認為這套系統可以執行查帳，那麼這套系統就能符合執行查帳的限制。」有些案子必須經由正式程序：「如果中央標準局檢驗合格，就符合規格限制。」

 當然，任何需要第三者仲裁的度量方法，都將延滯設計工作。如果你已經著手進行設計，可採用近似值法以加快度量程序。

- 提出放棄專案的可能性，有助於放寬限制的討論，但不可語帶威脅。指出放棄專案也是一個選項，然後詢問團隊成員：放棄專案較好，還是放寬某項嚴苛且草率的限制較好。

- 有些公司，標準規格彷彿是需求要件作業的魔咒。每一次你想放寬某項既定的限制，遵守標準規格的鐵律即揮鏟埋葬你的新點子。去除這項魔咒的方法為大膽提出建議：「讓我們假設沒有標準規格，然後進行腦力激盪，看看能有什麼成果；好的壞的都行。」說服團隊成員，這只是一個遊戲，讓大家放鬆心情，思考放寬標準規格是否可行。畢竟，標準規格是人訂定的，當然可以加以改變。

- 專案發生限制過於寬鬆的現象時，也可以運用同樣方法。譬如，對於某項新穎的程式設計案，團隊成員要求設計新的程式語言，或創新軟體建構方法。這時候你可以建議：「假設我們運用舊的程式語言或舊的方法，然後進行腦力激盪，看看能有什麼成果；好的壞的都行。」同樣地，只要你能說服團隊成員這只是一個遊戲，就可能讓大家放鬆心情，思考這項產品是否真的需要創新語言或方法。

16.9 摘要

為什麼？

以公開方式訂定限制，因為限制是認可或否決產品的準繩。沒有人可以根據產品特性，知道產品是否符合限制。唯有客戶能判定限制的準確性。甲擬想的限制與乙擬想的限制，可能迥然不同。

何時？

唯有在特性已確認並分類後，才訂定限制；但必須於進行下一個需求要件作業步驟之前完成。

如何？

根據下列步驟，訂定限制表：

1. 根據必須具備的特性，擬出限制表。
2. 測試限制表的準確性和完備性。
3. 找出可能縮小或擴大解決方案空間的相互關聯限制。
4. 於疆界線的內緣或外緣區域，仔細測試過度嚴苛的限制。
5. 進行溝通，以盡可能擴大解決方案空間，到不能再加大的地步。

誰？

參與訂定限制的人，應包括客戶公司裏所有有權認可或否決最終產品的人，因為他們就是真正設定限制的人。如果設計者擔心限制過於嚴苛，也可以參與。

17
偏好

芭芭拉、賴利和泰德準備前往白堊洞穴，與低價粉筆公司再次開會。「雖然我們的需求要件作業還沒有全部完成，」芭芭拉說：「但我們帶一些設計概念去開會，或許是個不錯的主意⋯⋯」她頓了一下，似乎有些得意，然後繼續說：「⋯⋯可以和拜倫商討一些重點。」

泰德和賴利沒有答話，芭芭拉繼續說：「總結目前我們知道的，我畫出前一次會議訂定的解決方案空間（圖17-1）。我認為，A點和B點是超級粉筆兩個可能較有意義的設計。你們認為呢？」

> 讀者們：繼續閱讀之前，試著選擇圖17-1中的A點和B點，哪一個點是超級粉筆的較佳形體，並說明原因。

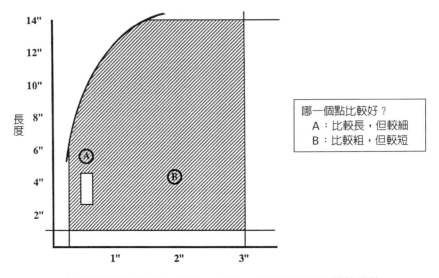

圖 17-1　超級粉筆的解決方案空間。A點和B點表徵兩個可能的設計。

「我認為A點比較好，」泰德說：「它比較細，因此耗用的材料較少，可以降低生產成本。」

「不，我認為B點比較好，」賴利反駁：「粗的粉筆看起來比較『超級』，可以賣得更好，創造更多利潤。」

「不見得，」泰德說：「利潤是營收減去成本。即便營收增加，也可能被高成本吃掉。」

「我認為你不了解粉筆這門生意，」賴利說：「光說一件事。包裝占了成本的一大部分，而細的粉筆容易折斷，造成損失。增加一點材料只增加一點成本，但是不容易折斷，也就是說退貨率會比較低，利潤會比較高。」

泰德望向芭芭拉，似乎有些沮喪：「芭芭拉，妳是資深設計者，妳認為呢？」

「我認為，」芭芭拉說：「你們兩個都需要再上一堂需求要件課

程，課程名稱是偏好。」

「什麼是偏好？」

「我來解釋可能不夠清楚，」她說：「這是一本高斯和溫伯格合作的新書。請在我們下一次和拜倫開會之前，讀完這本書的第十七章。」

17.1 定義偏好

偏好（preferences）即是選擇性地較喜歡某一項特性。只要是可滿足每一項限制的成果，都是可接受的解決方案；但某項可接受的解決方案比其他方案更受到喜愛。偏好使設計者得以比較各個可接受的解決方案，並選出較好的一個。

我們就像眾多設計者一樣，只要能達臻特定水準，即不願意多花一毛錢改進解決方案。只要我們能不多花額外的錢，我們願意考量每一項已知的偏好。

17.1.1 一個實例

譬如，假設電梯資訊裝置的客戶表示，「彈性提供資訊」是他偏好的特性之一。我們必須以客戶的期望的相同方式，陳述這項偏好，並說明其中的數量關係。譬如：

- 彈性提供資訊：這套系統提供的資訊可以有最多的形式和格式控制。因此，大樓管理單位透過諮詢經常搭乘電梯的人，可以決定並調整這項裝置提供資訊的形式。如此，電梯資訊裝置可以經由專人控制，以提供符合乘客需求、習慣、文化的資訊。

如果沒有這段定義，許多人會以為，所謂彈性，即是任何人都可以改變資訊的格式。這段定義明確指出，不是由客戶，而是由專家來負責為使用者調整資訊。

17.1.2 偏好的來源

現在，我們來考慮芭芭拉問泰德和賴利的問題。A和B兩種超級粉筆，哪一個比較好？於需求要件作業階段，正確的答案是：我們不知道。果然，他們去開會的時候，拜倫表示：他偏愛解決方案空間裏，位於A點和B點上方，界於兩點之間的第三點。

「如果粉筆適用於標準的粉筆套，會有利於行銷。」拜倫解釋：「但如果比普通粉筆稍長一些，可以讓人有『超級』的感覺。」

這段故事的意義非常簡單，而且每一個設計者都必須牢記：

客戶才能有偏好，設計者沒有。

但設計者常常忘記這一點，尤其是客戶經常不知道自己有所偏好——除非設計者提供選項，要求設計者選擇。

17.2 讓偏好可以度量

偏好的效用，在於引導設計者滿足客戶。因此，除非偏好能以數量方式表示，否則設計者無從知道，他們滿足客戶偏好到何程度。

17.2.1 合理的衡量基準

許多文章討論衡量基準（metrics）——即度量某項特性的數量單位——的重要性，卻都沒有觸到要點。請記住，就像我們先前說的：基

準本身並不重要，重要的是「訂定基準」的過程。訂定度量每一項偏好的衡量基準非常重要，因為這個思考過程可以幫助每一個人確實了解，自己到底偏好什麼。

訂定衡量基準時如果遭逢瓶頸，請暫停腳步。首先，檢查是否有兩項或數項偏好混合為一，這種情形將使訂定基準發生混淆。將所有提出的衡量基準各繪製在一張表格上，然後逐張問：「這個基準度量的偏好，名稱是什麼？」你將得到許多相類似的答案，表示其中存在幾個相類似的偏好。如果這樣做還不能解決問題，成立一個獨立工作小組，負責稍後訂定這項基準；然後討論度量下一個偏好的基準。

17.2.2 *讓偏好可以度量*

先前定義的「彈性顯示資訊」，顯然並沒有說明如何度量彈性，因此它不是一個完整的定義，使設計者無法在解決方案空間中選擇解決方案。下列定義則較能度量：

- 以多種感知方式提供資訊：這套系統能以一種以上乘客可以感知的方式，盡可能提供最多資訊。使用多種感知方式的目的，在於使乘客於吵雜狀況中仍能獲得資訊；於一種感知方式失效時，能以另一種感知方式備援；以及對於缺乏某種感知能力的乘客也能提供資訊。這個特性的度量方法為：隨機選擇樣本乘客，使用兩種以上感知方式進行測試，計算能百分之百接收所需資訊的乘客比率。[1]

[1] 如果我們更仔細描述取樣過程以及測試過程，將能使這項偏好的度量更精細。但另一方面，太早就過於精細，可能會妨礙需求要件作業。比較恰當的方法為，將度量內容寫成一段，然後以註腳方式詳細描述其中細節。

　　請注意，於早期階段，你可能無法提供精確的度量方式。事實上，你無須要求過度精確，以免增加需求要件作業的負荷。但是，朝這個方向努力，對於最後的設計成果必有加分效果。度量產品特性使設計者能將彈性提供資訊以及以多種感知方式顯示資訊這兩項偏好極大化，並符合其他各項限制，於解決方案空間內進行探索。

17.3　區分限制與偏好

產品特性一定有限制；對於產品特性的偏好，則是客戶期望解決方案更優質的心態。我們以下列故事，說明這兩個概念的不同：

　　有一次，傑瑞的律師赫伯特（Herbert），開車載他到紐約鬧區去談幾個合約。到達會晤地點，律師將汽車停在「嚴禁停車」的標示牌前。傑瑞指指標示牌，赫伯特聳聳肩說：「我可能會被開罰單，也可能不會被開罰單，機率五五波，而罰款是五十美元。所以我認為，這個停車位的費用是二十五美元。根據這個計算方式，我們倆在這附近都找不到更便宜的停車位了。」

　　對傑瑞而言，「嚴禁停車」是一項限制：他不可以在這裏停車，此事與費用無關。對於赫伯特而言，這卻是個偏好：想辦法將這趟出門的總費用降至最低，包括停車費與律師鐘點費。特性本身不會告訴我們，它是一項限制或一項偏好。

**　　唯有客戶的恐懼或期望的強度，能判定是限制或偏好。**

17.3.1　進度表是不是限制？

為了顯示區別限制與偏好的重要性，我們再一次複習，上一章提到的

完成系統設計的最後期限的例子。對團隊成員而言，十一月一日是一項限制；對老闆而言，卻只是一項偏好，而且是溫和的偏好。

如果我們說，某些開發案的完成期限是限制，但其他專案的完成期限是偏好，恐怕有許多人會大吃一驚。但有些時候，完成期限既不是限制也不是偏好。讓我們來看看，如果判斷錯誤會發生什麼後果。

一套統計美國總統選票並公布結果的電腦系統，必須於兩年後十一月第一個星期一之後的第一個星期二之前，完成作業準備。如果不能按照期限完成，就要再等四年。這個例子裏，符合完成期限顯然是一項限制。

一套提供每月營業額的電腦系統，如果能在下個月之前完成，很好；但並沒有要求在下個月完成。如果我們三十年來不曾使用這套系統，業務仍然蒸蒸日上，那麼多等一、兩個月顯然無關生死；但有些人卻認為這是生死大事。

許多開發案因為無法區分，進度表究竟是限制還是偏好，因而飽受驚嚇。如果團隊成員誤以為最後期限是一項限制，於是因為趕工犧牲了品質，最後，這項品質低劣的成果無法通過測試，專案因而「延遲」。然後，他們發現最後期限並不是限制，因為客戶同意「延遲」交貨。

大學實驗室裏正在設計一套自動取得資料的電腦系統，雖然有進度表，但既不是限制也不是偏好。某研究生被指派這項開發工作，而且做多少算多少；如果研究生畢業以前無法完成這套系統，他的成績單上就不會有關於這項開發案的任何紀錄。大學仍然用老方法取得資料，直到某個研究生接手這工作，並完成系統設計。

許多畢業於較散漫大學的程式設計師或電腦工程師，通常難以區分進度表是限制，或偏好，或僅僅是裝飾品。他們進入社會後仍然保

持散漫的習慣，使得許多公司的經理人相當沮喪——沮喪的後果是，經理人將每一個專案的完成期限都列為限制。如果經理人能與這些社會新鮮人充分溝通，明確告訴他們專案的完成期限是限制或偏好或裝飾品，就不會那麼沮喪了。

17.4 受限制的偏好

限制使你能夠區分解決方案與非解決方案。你可能獲得符合限制的解決方案，或找不到解決方案。相對地，偏好則是你永遠覺得不夠。因此，偏好有一個最大的危險：貪心。

如果有一件事比設定不恰當的時限還糟糕，那就是設定不恰當的偏好時限。譬如，你被告知必須在七月一日完成系統設計。於是你擬定計畫，動手設計。但之後你又被告知，你必須愈快完成愈好。這種設定期限方式，你如何判定自己的工作成效？如果你在六月一日完成系統設計，或許你也能在五月十五日……或八日……或七日就完工。

顧問永遠有辦法辨識，專案是否緣起於未受限制的偏好的情境：只要觀察是否有極度驚恐的氣氛。如果你希望擺脫驚恐，至少某些時刻，你必須學會如何對客戶的偏好設置限制。我們以下列例子做說明：

- 以多種感知方式提供資訊（受限制的）：這套系統能以一種以上乘客可以感知的方式，盡可能提供最多資訊。使用多種感知方式的目的，在於使乘客於吵雜狀況中仍能獲得資訊；於一種感知方式失效時，能以另一種感知方式備援；以及對於缺乏某種感知能力的乘客也能提供資訊。這個特性的度量方法為：隨機選擇樣本

乘客，使用兩種以上感知方式進行測試，計算能百分之百接收所
需資訊的乘客比率。

我們要求這套系統，能使取樣人數中至少百分之三十，以多種感
知方式接收資訊。我們希望效果能更好，但不指望比率超過百分
之九十。

運用解決方案空間圖，與客戶討論限制的目的，成效會相當好。
方法是由你指出解決方案空間內的幾個點，並與客戶討論他們對這些
點的感覺。聆聽他們的感覺，你將能繪出他們不願意搏命達臻的解決
方案空間區塊。圖17-2顯示，BLT設計公司與拜倫討論之後，繪製的
解決方案空間圖。

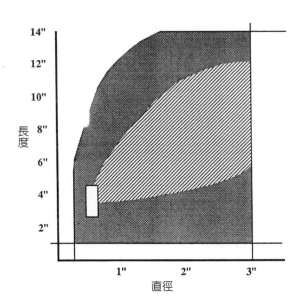

圖17-2　圖中的深黑色部分，即是與客戶討論解決方案空間之後，所描繪的
　　　　客戶並不那麼偏好的區塊。

17.4.1 *所值幾何圖*

另一個限制偏好的更好方法是，用一個函數，說明偏好水準與對應於此偏好水準必須支付的代價。我們稱為*所值幾何*（what's-it-worth?）函數，或所值幾何圖。圖17-3即顯示「我們要求這套系統，能使取樣人數中至少百分之三十，以多種感知方式接收資訊。我們希望效果能更好，但不指望比率超過百分之九十。」這個陳述的兩種可能的函數。

　　圖17-3的兩條線都符合文字敘述，但兩者迥然不同。偏好#1表示，於百分之三十這個點，多種感知特性突然變得有價值，但百分比繼續增加，這項特性的價值卻增加不多。偏好#2表示，多種感知資訊於百分之三十這一點的價值很小，但此後迅速增值。

圖17-3　所值幾何圖顯示，對於受限制的多種感知資訊之偏好，其文字陳述呈現語意曖昧。這兩條線都符合「我們要求這套系統，能使取樣人數中至少百分之三十，以多種感知方式接收資訊。我們希望效果能更好，但不指望比率超過百分之九十」這個陳述。

　　按照偏好#1設計，與按照偏好#2設計，兩者強調的重點不同。如果不繪製所值幾何圖，以釐清顧客對這項偏好的評價的話，設計者只好用猜的。由於這兩條偏好函數，只是千萬個可能評價方式其中之二，猜對的可能性可說是微乎其微。

17.4.2　完成期限圖

有一種特別重要的所值幾何圖可以描述對於進度的偏好，那就是完成期限（when-do-you-need-it?）圖。圖17-4和圖17-5分別表徵「七月一日之後愈快愈好」這個進度偏好的陳述。兩條線都顯示，設計的系統於七月一日之前無法使用，因此在七月一日之前完成，兩條線的價值都為零。

　　但圖17-4的文字意義為：「七月一日以前，我們還沒有準備好使

圖17-4　交付日期的所值幾何圖，表徵「七月一日之後愈快愈好」這個偏好陳述。

圖17-5　交付日期的所值幾何圖，表徵「七月一日之後愈快愈好」這個偏好
　　　　陳述，但結果迴然不同。

用這項系統。如果我們在七月一日獲得這套系統，我們就可以利用；
如果日期往後延，它仍然有價值。但我們不能無限期地等下去，因為
每延遲一個月，我們就損失使用它一個月的價值。」

　　另一方面，圖17-5的文字意義為：「我們必須在九月一日之前獲
得這項系統，否則將價值全失。七月一日以前，我們還沒有準備好使
用這項系統，但如果七月一日之後獲得這套系統，我們就有機會在九
月一日之前使用它，這對我們有若干價值。」即便這個專案的其餘條
件都相同，光是這兩條偏好線不同，設計成果將迴然不同。

17.5　重塑限制使成為偏好

所值幾何圖是化解貪心的特效藥。不畫這張圖，設計者可能會犧牲其

他偏好，以盡可能滿足單項偏好。盡力滿足單一項偏好的企圖發揮到極致，就成為設計者最可怕的毛病：力求完美徵候群（optimitis）[2]。

17.5.1 在偏好中作取捨

要治療力求完美徵候群需要方法，如取捨圖（trade-off chart）或所值幾何圖。這兩種圖表提醒設計者，天下沒有白吃的午餐。努力滿足單項偏好短時間內看似無須支付代價，但終究會開始損及其他偏好。至少，在疆界線的邊緣作業，將減少設計工作的彈性。

賽車即是必須加以取捨的絕佳例子。通常，能跑完印第安那波里汽車競速賽（Indianapolis Motor Speedway）的車，不到所有參賽車的三分之一，因為追求極速就必須犧牲可靠性。在競賽跑道上奔馳，你如果時速慢個兩英哩，可能就會錯失冠軍杯。因此，所值幾何圖的價值量在去年冠軍車的時速點陡直下降。另一個垂直下降點，出現在去年的入圍時速。這麼重要的賽事，能夠入圍就具有若干價值；但如果你沒辦法入圍，你的價值將是負值（參見圖17-6）。

由圖17-6可知，為什麼賽車設計者願意犧牲可靠性的偏好，以超越關鍵時速點。但是為了加快速度，設計者可能必須使用較新、風險較高的科技。圖17-7顯示，一輛去年沒有入圍的車，今年面對的取捨情形。他們使用新的燃料噴射系統，可以增快速度，但有若干失敗的風險。承擔這項風險，將使他們有入圍機會，因此新燃料噴射系統失效的代價是值得的。

2 關於更徹底討論力求完美徵候群及其治療方法，請參考Gerald M. Weinberg, *Rethinking Systems Analysis & Design* (New York: Dorset House Publishing, 1988), pp.111ff. 另外還有Gerald M. Weinberg, *The Secrets of Consulting*, pp. 22-28. 中譯本《顧問成功的祕密》，第62-70頁，經濟新潮社出版。

圖17-6　印第安那波里汽車競速賽，車子極速的所值幾何圖。

　　但圖17-7也顯示，新燃料噴射系統無法使他們獲得冠軍。那麼，他們是否應該安裝這項有失效風險的新噴油嘴？他們必須根據對於各種後果的認知價值，做出決定。

　　圖17-8列出兩張表，分別列出各種結果：贏得冠軍；未贏得冠軍，但名列前矛；入圍，但沒有機會名列前矛；未入圍。於狀況A，由於參賽者認為贏得冠軍的價值很高，即便有無法完成賽事的風險，設計者仍然必須冒險安裝新噴油嘴。於狀況B，由於參賽者認為贏得冠軍的價值不甚高，安裝新噴油嘴的風險不值得一搏。

　　賽車場上，有些車主認為，除了冠軍杯以外其他獎項都不值一文。於是贏得冠軍成為一項限制——「不計代價贏得冠軍」——對於這類偏好，取捨分析就無用武之地了。如果賽車的目的是為了獲臻最大利益，於是限制轉化為偏好，即可對某些偏好——譬如極速——設

圖17-7　印第安那波里汽車競速賽，車子的極速與完成賽事可能性的關係。

置限制。換句話說，所有的需求要件最後都決定於客戶的價值體系。因此，需求要件作業就是了解客戶價值體系的程序。

17.5.2 產品開發第零定律

你現在應該很容易了解，區別限制與偏好為什麼如此重要。當所有的功能—特性限制都已獲得滿足，才能考慮偏好。換句話說，當我們已處於解決方案空間中，才能開始進行關於偏好的作業。偏好指出，在解決方案空間裏，哪些方案較受喜愛。如果贏得冠軍是一項限制，那麼就不需要考慮：我們的車是否在預賽中跑得最快，或大多數時間領先，或擁有最多贊助者。

　　如果無須贏得冠軍杯，設計賽車的工作就簡單多了。這就是產品開發第零定律：

	時速	認知價值	入圍以及跑完全程的可能性	期望價值	淨期望價值
去年未入圍	180	0	0	0	-200
入圍，但沒有機會得冠軍	182	100	.75	75	-125
名列前矛	184	500	.60	300	+100
贏得冠軍	186	10000	.20	2000	+1800

狀況A：老闆認為贏得冠軍的價值很高（10,000），因此願意冒著無法跑完全程的風險，安裝新噴油嘴。

	時速	認知價值	入圍以及跑完全程的可能性	期望價值	淨期望價值
去年未入圍	180	0	0	0	-200
入圍，但沒有機會得冠軍	182	100	.75	75	-125
名列前矛	184	500	.60	300	+100
贏得冠軍	186	1000	.20	200	0

狀況B：老闆認為贏得冠軍的價值較低（1,000），因此不願意冒著無法跑完全程的風險，安裝新噴油嘴。

圖 17-8　印第安那波里汽車競速賽中，對贏得冠軍的評價影響到設計決策。

如果無須符合客戶指定的限制，則產品可以滿足其他任何需求要件。

如果某電腦系統無須執行客戶指定的功能，則可以使用任何程式語言，可以跑得非常快，而且製作成本非常便宜。由於它不符合限制，就客戶的觀點而言，這個電腦系統毫無用處。它可能只是一個沒有功能選項的輔助器——速度快、便宜、可使用任何程式語言。

第零定律不只用來形容開發電腦軟體，也適用於任何產品開發。切勿讓偏好偷偷變成限制；反之亦然。

17.6 心得與建議

- 如同產品的限制，每一個偏好的最終定義必須完整、一致、準確，以終結（或避免）產品滿足偏好到何種程度的爭議。我們知道，這種準確性不可能由一大堆人在大會議室中討論達成。於需求要件作業早期階段，你必須確認所有的偏好，以及各個偏好衍生的重要事項。然後，草擬偏好的工作，可以打散成幾個子工作，分配給適當的小團隊處理。初稿完成之後，再匯整起來，由具有代表性的大團隊進行技術審查。

- 許多設計案設置的限制過於嚴苛，使得隱含的偏好變成：「找到任何符合限制的解決方案，即大鬆一口氣，結束專案。」限制過於嚴苛的症狀之一，即是草草結束對於偏好的界定。請學會察覺，團隊成員希望草率結束界定偏好的壓力。何謂草率？如果某個專案的開發期間是一整年，花一兩天討論偏好算是相當合理。

- 向客戶提出下列警語：你或許想把所有的特性都說成偏好。由於天下沒有白吃的午餐，設計者就會根據他們自己的隱含偏好做決策。這些偏好隱藏得太好，連設計者自己都無法察覺。最糟的狀況是，設計者告訴你：「沒問題！」然後代你做決定。你可以運用「柳橙汁測驗」[3]，以避免這類暗中做手腳的設計者。「柳橙汁測驗」源自於選擇召開大型會議的飯店，可用以測試旅館業者的服務品質。方法是，你提出一個不合理的要求，聽聽對方的反應。譬如你要求在早上七點鐘，提供七百杯現搾的柳橙汁。如果飯店的人回答：「沒問題！」那就表示他們將讓你大失所望囉。

17.7 摘要

為什麼？

限制會界定被認可的解決方案空間，偏好則引導我們在這個被認可的空間中搜尋。欠缺了偏好，設計者會在找到第一個可被接受（符合所有限制）的解決方案就停步，因為他們欠缺指引，以引導他們去找到客戶認為「較好」的方案。

何時？

限制界定了解決方案空間後，即可開始偏好作業。但由於偏好作業常導致修正限制，界定限制也常導致修正偏好，因此整個過程很容易變成在兜圈子。

[3] 關於「柳橙汁測驗」的詳細解釋，請參考Gerald M. Weinberg, *The Secrets of Consulting*, pp. 32ff. 中譯本《顧問成功的祕密》第76頁，經濟新潮社出版。

如何？

遵循下列步驟：

1.　訂出一張廣泛的偏好表。

2.　試著將每一個偏好轉化為可度量的形式，使設計者可以明確知道
　　如何度量做得好不好。務必記住馮紐曼（von Neumann）的名
　　言：「如果你不了解自己所說的事物，即便你遣詞用字精確，也
　　毫無意義。」此外，不可陷入衡量基準（metrics）的泥沼。

3.　回頭檢視你的限制表，看看是否有些限制事實上是偏好。盡可能
　　將限制轉化為偏好，或有限制的偏好，使設計者有較寬闊的解決
　　方案空間。

4.　為了清楚訂定偏好，可繪製所值幾何圖，以協助解決語意曖昧，
　　尤其是解決究竟是限制還是偏好的疑惑。

誰？

任何可以評斷最後解決方案的人，都必須參與訂定偏好的程序。否
則，缺席者可能會在最後丟出一個令人大吃一驚的「新」偏好。

18
期望

如果你早上走進電梯，要求它提供一杯新鮮柳橙汁，它卻給你一杯冷藏柳丁汁，你會失望嗎？還是因為電梯能提供果汁，所以你很高興？如果你買一盒超級粉筆，發現無法裝進你的粉筆套，你會失望嗎？或是你因為寬的粉筆比較好抓很高興，寧可不用粉筆套？

每一個有經驗的設計者都知道，失望與滿意的差別不在於產品本身，而在於產品是否符合客戶的期望（expectations）。如果我們認為，設計程序即是提供滿意避免失望的方法，那麼，如果我們無法掌控期望，就不可能做出成功的設計。本章要談的是：了解各種期望從何而來，然後說明發現以及限制客戶期望的方法。這個限制期望程序（expectation limitation process）可用以發掘並釐清使用者的期望，並適用於任何使用者組群。

18.1 限制期望的理由

如果先前的步驟都做得很好，理論上限制期望的程序是多餘的。但事實並非如此，所以我們要增加一個限制期望的步驟，因為：

1. 人類無法十全十美。
2. 人類並不理性。
3. 人們對事物有不同的認知。
4. 設計者也是人。

解釋限制期望程序之前，讓我們先簡要說明這四項因素。

18.1.1 人類無法十全十美

人類無法十全十美，根據我們的經驗，我們可以非常確定地告訴你，沒有人每一件事都可以做到十全十美。（我們希望這個看法可以鼓勵你，而不是令你挫折。）限制期望程序，即是在檢查需求要件作業先前階段的不完美之處。於接近尾聲之時執行這項程序，即是向所有參與成員們表示，他們不可能十全十美的。這項表示本身就可以很健康地限制他們的期望。

18.1.2 人類並不理性

就像電影《星艦迷航記》（*Star Trek*）裏史波克先生（Mr. Spock）說的：「人類並不理性。」而且包括本書作者也是。多年前，傑瑞得到一張可在所有假日飯店系列（Holiday Inn）免費住宿一晚的招待券。為了省錢，傑瑞找到一家假日飯店，前往櫃檯登記並出示招待券時，櫃檯人員說，他們不受理這張招待券。「但是，」傑瑞反駁：「招待券上寫著，*所有的*假日飯店都可使用。」

「不是這樣，」櫃檯人員理直氣壯地說：「上面寫著，所有*加入*的假日飯店。本飯店並沒有加入這項促銷活動。」對街的飯店也沒有參加這項促銷活動，但傑瑞仍然穿過馬路去投宿對街的飯店。唐教授

認為，傑瑞責怪假日飯店是不公平的，因為他自己看不懂白話英文。即便如此，傑瑞的負面反應卻是相當典型的客戶反應。就像當客戶收到產品時，才發現需求要件文件裏的「隱形」字眼的真正意義，也會有相同的反應。這些客戶就像傑瑞一樣，懷疑對方刻意誤導。

　　雖然我們曾經隱約指出，需求要件文件將會描述系統全部能執行以及只能執行的事項。但有人可能未說出他的期望，因此文件中沒有這項期望；或整個過程中並沒有討論到這項期望。日常生活中有許多這類例子──我們第一個想到的就是商業合約內容和保險條款。我們對於這些文字的反應充分說明：合邏輯、或合法、或正確，與使用者是否滿意是兩回事。

18.1.3　人們對事物有不同的認知

美國太空總署（NASA）遍布全球的太空追蹤網，是一個非常有趣的專案。每一個追蹤站都是從無到有，有些追蹤站更是位於偏遠地區甚至原始地區，真可說是一切從零開始。許多追蹤站位於沒有電力供應的地區，因此必須自備柴油發電機。

　　這種電力供應系統幾乎都是由雷達人員設計，因為在那個時代，電腦人員對於獨立供電設備毫無經驗。追蹤站開始運作之後，每當備用柴油發電機啟動或關閉，電腦都會當機。追查的結果，發現問題出在變壓器。於是電腦人員驕傲地指著需求要件文件說：「供電系統裏不能裝變壓器，以免影響電子設備的持續運作。」

　　但雷達人員反駁說，他們設計的柴油發電系統，符合需求要件。「供電系統絲毫不影響雷達運作，」他們說：「事實上，設計的時候我們有點畫蛇添足，應該不會造成你們的困擾。」問題的癥結在於，雷達人員與電腦人員的文化不同，他們使用類似的語言但表徵迥然不

同的意義。

　　由於重新設計柴油供電系統已然太遲，因此他們安裝了一個信號系統，使電力人員於電力轉換之前向電腦人員發出警訊；然後電腦立刻關機，並回覆信號給電力站，表示他們可以轉換電源——這個方法雖然很拙，卻是可行的解決方案。

　　有一天，電腦人員想外出午餐，於是將電腦系統關機，以免電力轉換時當機。他們步出追蹤站準備下山時，電力工程師衝出機房大叫：「你們在搞什麼鬼！你們差一點毀了我的飛輪（flywheels）！」

　　「你在說什麼？」電腦人員一臉無辜地說：「我們什麼也沒做。」

　　「有人把電力負載減掉一半，」工程師在馬達怒吼聲中大叫：「我的馬達差點散掉。如果再發生這種事，有人會把我殺掉。」

　　這又是一個不同文化造成的誤會。關閉雷達系統時，電力是階段式遞減；而關閉電腦時，電力則瞬間停止。兩種設備關機造成的電力效應迥然不同，差一點鬧出人命。

　　於是信號系統再次改良，以解決這個問題。但是，於需求要件作業階段發現這個問題並加以解決，應該是較好的方式。不管用什麼方法，歧異的期望最後還是能加以解決；但以明確的方法，事先掌握這些歧異，解決起來會比較容易。

　　進行需求要件作業時，你應該以限制的形式表達想法。這是讓客戶了解特殊細節最簡單的方法。你的工作就是要協助客戶了解這一點，而不是像那些製作信用卡合約、保險條款、或在招待券上寫「加入的假日飯店」這類字句的人，那些人只想保護他們自己的利益——而不是想辦法讓客戶知道例外情形。如果他們試圖協助顧客注意，他們的寫法將會不同。譬如：

注意：並非所有的假日飯店都加入這個活動。訂房時請先查詢。

18.1.4 設計者也是人

當然，設計者也擁有上述的人性特徵。譬如，設計者或許比一般人更熱中於自己的概念，或不留心或抗拒客戶的概念。為了平衡設計者的熱中，他們需要一套警示系統，以在他們被偉大的想法引離主題時，必須停步並考慮限制。這個額外的系統就像調節閥，以免對於自己的想法過於熱情。

18.2 限制期望程序

為了反制上述各項太人性化的因素，我們設計出一套方法，以探知並釐清使用者的期望，稱為限制期望程序；包括下列四個步驟：

18.2.1 製作期望表

首先，製作一份使用者期望表。可以與使用者面對面訪談的方式，或以問卷調查方式，或兩者並用，進行製作。面對面訪談時，我們可用開放式問題誘發使用者思考。譬如：

「你對於這項產品最大的期望是什麼？」

「新產品的哪一個部分對你最有價值？」

這些問題的答案就組成期望表（參見圖18-1）。

當面訪談相當重要，因為你必須仔細聆聽，以便從特殊案例中發掘普遍的期望。譬如，某位使用者可能說：「因為我沒有足夠時間看報紙，搭乘電梯的時候，我希望能獲知重要消息。」為了了解他的期

圖18-1 「你對於這項產品最大的期望是什麼？」從同一枝超級粉筆，有人想
得到全世界，有人希望節省時間、被愛、伸張正義、贏得友誼、升
官、幫助國家、獲得重視。但有些人不知道他們期望什麼。不論答案
為何，這個問題可以反映使用者的期望，並釐清產品的期望限制。

望，我們必須進一步問，他所說的「重要消息」是什麼。或許我們將
驚訝地發現，他看報紙時只看股票價格和時尚版，因為他從事女裝生
意。

18.2.2 電梯資訊裝置的例子

電梯資訊裝置的期望表可能包括下列各項：

1. 「因為我沒有足夠時間看報紙，搭乘電梯的時候，我希望能獲知
 重要消息。」

2. 「我沒有時間量血壓。搭乘電梯很浪費時間,被困在裏頭的時候我希望能同時量血壓。」

3. 「我贊成上一個說法,而且我想知道血壓數值有何意義。我希望知道我是否應該放慢工作步伐。」

4. 「犯罪是這棟大樓的大問題。如果暴力和搶劫事件繼續發生,出租房舍將更困難。對我而言,最重要的功能是辨識罪犯,並讓他們知道,他們在這棟大樓裏無法得逞。」

5. 「我希望電梯不要發生故障。這項裝置必須在電梯不對勁時,向管理員發出多種警訊。」

6. 「我希望電梯能更安靜。我聽到電梯裏有人在吵架,打擾到我的病人。」

7. 「此外,我的病人走出電梯時,幾乎精神崩潰。我必須先花二十分鐘,安撫病患搭電梯造成的緊張。我希望這項裝置能使他們冷靜下來,至少可以分散注意力。」

8. 「你知道的,在電梯將發生故障之前發出警訊,確實很好。但是根據我的經驗,這些警報裝置比電梯本身還容易故障,然後就亂發警訊。我很忙,不能忍受複雜的裝置一再故障。至少不能常常發生。」

9. 「你們沒有掌握到重點。最主要的是,這項裝置必須在尖峰時段能協調電梯的使用,否則住戶們會搞革命。我知道我們可以將電梯的使用效能做得更好。我有一半的時間花在聽取客戶抱怨電梯。」

10. 「沒錯,但電梯正常運作的時候,客戶卻沒感覺。我期望得更高——我希望我們成為商業區最摩登的辦公大樓。我們需要人工智慧功能,讓電梯能辨識乘客,因人提供特別服務,使乘客覺得自

己很特別。這樣我們才能吸引租戶。」

11. 「但我們開始提供特別服務的時候，不能有差別待遇，否則政府會找我們麻煩。」

12. 「包括殘障人在內──我們必須確定每個人都能使用，不論是盲人或聽障。」

13. 「我認為我們弄得太複雜了。世界上有千百萬部電梯，各具有不同的功能。我們要做的只是，使這項裝置與其他大樓的電梯構成聯結，並汲取它們的經驗。怎麼做呢？我不知道。我不是工程師，但他們現在可以用電腦解決任何問題。」

18.2.3 整理期望表

獲知各項特殊期望之後，我們必須加以探討，以發掘使用者的真正期望。使用者的意見，經過修改整理之後呈現下列面貌：

1. 這項裝置應乘客要求，經由北美電話系統和電腦數據機，能提供任何以及所有的現有資訊。項目包括最近天氣概況、股市報價、運動比賽得分現況、以及新聞事件。

2. 這項裝置應乘客要求，可以提供個人簡單的健康相關資訊，如血壓、脈搏以及心理壓力狀況。

3. 這項裝置可以對有潛在病症的乘客，發出警訊。

4. 這項裝置能偵測出想在本棟大樓犯案的乘客，並讓他們知道不會得逞。

5. 這項裝置能偵測出電梯有毛病，並向適當對象發出警訊。

6. 這項裝置能使乘客們安靜，並在行經安靜樓層時控制電梯的聲響。

7. 這項裝置能安撫因搭電梯而焦慮的乘客。

8. 這項裝置能自我診斷，而且保證永不停止運作。它能在不影響功能的狀況下替換損壞的零件，並提醒維修人員更換損壞的零件。

9. 這項裝置能將電梯目前的速度、方向、將停靠樓層等指令資訊，傳送至中央控制系統，並與大樓內其他電梯協調並修改指令，使每一部電梯都發揮「最理想」效能。「最理想效能」由大樓管理人決定，決定的基準包括縮短等候時間、能源耗用、乘客投訴數量等。

10. 這項裝置能辨識經常搭乘的乘客，以及他們的搭乘模式，並告訴他們它「認為」他們將往哪一層，而且毫無錯誤地送他們到目的地。常客錯過樓層時，它會提出警告；而且資料即時更新。這項裝置能學習並檢討自己的作業狀況，以適應環境。

11. 這項裝置能與所有的人類有效互動，不論語言、智識程度、年齡、意圖或殘障程度。

12. 這項裝置提供資訊時，根據乘客的感知能力，至少運用視覺、聽覺、觸覺這三種方式中的任兩種。

但是對於第十三項「與其他大樓的電梯構成聯結」，該怎麼辦？如果你能想出幾個怪點子，應該覺得很高興。因為完成整理的期望表，對於設計創新新奇產品非常有幫助。在這個階段，任何人的任何瘋狂想法都不能被刪除。因為接下來的限制期望程序，將為這些瘋狂的想法設置理性界線。

18.2.4 為期望設定限制

經過整理之後的期望表內各個項目，可以分為三大類：

P 可能（Possibility）現在達成

D 延至（Defer）修正版達成

A 絕對（Absolute）不可能達成，不予考慮

對於各個期望的不同歸類方式，將導致不同的解決方案。我們再次強調，這個程序的優點在於：使設計者公開做決定，而不是偷偷做決定。公開做決定能使最終產品更符合期望——至少可在浪費許多時間和精力之前，就將衝突浮上檯面。

有時候，設計者不肯公開做決策，是因為擔心會造成衝突，但設計工作最重要的部分之一，即是對於爭議點溝通與談判的能力。執行限制期望程序，即是以理性方式，使處理潛在衝突的工作更容易。譬如，如果對於第一項期望有爭議：

1. 這項裝置應乘客要求，經由北美電話系統和電腦數據機，能提供任何以及所有的現有資訊。項目包括最近天氣概況、股市報價、運動比賽得分現況、以及新聞事件。

設計者認為這項期望太寬泛，客戶卻認為太狹隘。雙方開誠佈公溝通，將這項期望修改為：

1. 這項裝置應乘客要求，提供美聯社（AP）、合眾國際社（UPI）、路透社（Reuters）、道瓊（Dow Jones）、CNN以及ESPN的有線傳輸資訊。本裝置初次安裝時，僅提供上述資訊及大樓內部資訊。但設計時應考慮擴充的可能性，使本裝置可與其他資訊來源連線。

18.3　要勇敢地設置限制

為什麼限制期望如此重要？將各個期望歸類為可能現在達成、延至修正版達成、絕對不可能達成，將導致許多不同的解決方案。如果你不開誠佈公進行分類，將錯失許多解決方案，甚至錯失許多解決方案類型。如果你偷偷進行分類，除非你運氣很好，才能與客戶的想法一致。

18.3.1　輪椅的例子

即便你運氣很好，與客戶的想法一致，也必須等到設計程序晚期才能確知是否真的想法一致──或許不用等到最終產品出爐。富有的史邁茲夫人（Mrs. Smythe）捐贈了一千四百萬美元給西南部某城市，興建一棟藝術館。啟用典禮當天，市政府邀請史邁茲夫人在大門口剪綵，卻沒有滑坡道可以讓她的輪椅抵達大門！

　　市長當眾責備建築師，沒有將輪椅坡道歸類為「可能現在達成」。建築師則幽自己一默，說輪椅坡道可歸類為「延至修正版達成」，將稍後進行補救──而且運用史邁茲夫人的第二次捐款。當然，第二次捐款也延遲了。

　　這個故事的一個重點是，與客戶公開討論限制期望的話，將可以早一步突顯對於輪椅坡道的需求。但這只是故事的一個面向而已。真的完全不可能讓史邁茲夫人在啟用典禮當天從輪椅坡道抵達大門嗎？或許千萬富豪的行事風格與我們不同，但多數人寧可事前獲知壞消息，而不是到最後一刻才覺得受騙。不相信的話，試試你自己的感受。

　　電梯資訊裝置的客戶，或許被迫同意，於啟用當天無法獲得全部資訊。但是，與其讓他們收到產品時才大吃一驚，倒不如現在就讓他們失望。

18.3.2 *預留可能性空間*

並非每一項期望都必須設置限制。修改第一項期望時，我們可以明確告知設計者，預留資訊系統未來擴充的可能性。有時候，整個期望項目都可視為一個可能性，現在或日後再加入這個項目均可。譬如，考量第二項期望：

2. 這項裝置應乘客要求，可以提供個人簡單健康相關資訊，如血壓、脈搏以及心理壓力狀況。

這項期望可列為一種可能性，於設計時擴大我們的想像力，考慮使產品具有這項新功能。

18.3.3 *說明設置限制的理由*

當然，隨著設計程序進展，我們將發現，由於法律或經費或醫學的原因，第二項期望無法實現。因此，第二項期望被歸類為「絕對不可能達成」，於是修改這項期望的內容，並說明理由：

2. 由於最便宜的醫學診斷系統，市價超過四十萬美元。本項資訊裝置將不對乘客提供任何健康相關資訊。

當我們逐一考量各項期望之後，將會增加若干新的可能性。同時，其他可能性將被轉化為限制，使設計者和客戶都確認並同意，哪些項目無法達成——並說明理由。否則的話，客戶會誤以為他們的期望將達成。

雖然世事多變化，但是在需求要件作業階段修改期望，與稍後修改期望，兩者並沒有差異。但如果你設置限制時並未說明理由，將會導致這張期望表不可能再更動。假設稍後新穎且便宜的健康資訊系統

問世，如果你先前沒有說明限制第二項期望的原因，就不會有人知道，一個新的可能性已然顯現。

18.4 心得與建議

- 就某種觀點而言，處理雷達／電腦問題，就像將需求要件轉譯為不同的語言和文化一樣。在非英語國家設置追蹤站，某些文件確實必須進行翻譯。翻譯程序意外地能揭露許多隱藏的期望。

 如果你的專案必須於兩個不同的文化情境中執行，相異的文化將衍生諸多問題。從另一個角度看，文化相異卻是一項優點，能使雙方在同一時間，齊聚一室，一起進行需求要件作業。這種方式似乎很拙，但盡早進行代價較低，延後處理則代價非常高。

 此外，如果需求要件必須翻譯，無須等到以一種語言完成需求要件後再翻譯成另一種語言；而是讓需求要件作業與翻譯同步進行。以這種作業方式揭露不同的期望，耗費精力較少；整個翻譯後才揭露不同的期望，耗費精力較多。

- 從假日飯店招待券的例子，以及閱讀眾多合約或保險條款，我們可以知道，需求要件可能會衍生出不正確的期望。（如果你聽從本項建議，而且經常旅行，你將發現本書確實物超所值。否則，你可以向任何參加書店要求退書還錢。）

- 揭露隱藏式期望的最佳練習方法為三件事法則：如果你不能想出三件事，足以使你偉大的想法失敗，表示你還沒有仔細考慮過這個想法。譬如，許多設計者非常熱中於在電梯資訊系統使用顏色傳達資訊，但對於盲人會有什麼效應？色盲的人呢？戴濾色鏡片

的人呢？

- 有些設計者說：「如果客戶現在就知道這項限制，他們會終止這個專案。但如果產品設計出來之後，他們可能會因為非常喜歡其他特性，而不介意某項特性被省略了。他們甚至不會注意到。所以，我們知道有這項限制就好，不用告訴客戶。」我建議你們最好不要相信這個推論。最主要的理由是，這個推論主客易位，最後仍將導致終止專案。

 設計者能做的是，特別留心告知客戶產品存有限制的過程。或許你會大吃一驚——因為或許你並未確實了解客戶的期望，或客戶不如你想像的在意這項期望，或客戶可以接受其他合理的選項。或許，客戶比你更聰明，能想出你從未想到的滿足這項期望的方法。上述結果都有可能解決問題。對限制絕口不提，將造成客戶對你的不信任，進而影響整個專案。

- 有時候，設置限制的程序因為幻想太豐富而陷入泥沼。譬如某人說：「是的，但假設一個盲人以手撐地倒立，而且頭埋入一桶水中，光用他的腳操作電梯；這套裝置就不能運作。」然後某人接著說：「是的，而且如果這人有糖尿病，而且帶著受過訓練的猴子隨時幫他注射胰島素，但系統會辨識出猴子，因此不讓他們進電梯。」

 當然，你不願意壓制任何人的想法，但這種情形將使得你對於任何期望設置限制更加地困難。有時候，你可以運用理性使用原則（Doctrine of Reasonable Use），以避免參與成員的思緒失控。譬如你可以說：「我們無法想像人們會用多麼怪異的方式使用電梯。但我們必須知道，我們想像出來的情況必須合理。（你能想

像你一頭埋入水中嗎？）」

- 理性使用原則的最終源頭是法律。法律問題有時確實是設計的障
礙。如果某個成員認為法律上確實有問題，那就尋求法律意見。
你只須問：「我們應該請律師參與嗎？」團隊成員就會冷靜下來
仔細思考──或許你真的需要請律師。

- 我們的同事艾瑞克・明屈認為「如果你設置限制時並未說明理
由，將導致這張期望表不可能再更動」這個論點，也可以運用於
功能、特性、限制，以及所有對於產品的描述。同時，另一位同
事肯恩・拉溫尼發現，將限制以文字記錄下來的公開程序，與目
前的實務做法截然不同。這樣的公開程序，無異於寫完程式之後
就拋棄所有的設計資料；或是更糟，對這些程式碼置之不理，也
不進行更新。於是肯恩引用「某英國朋友」的話：「真是可憐，許
多公司唯一有說服力的經營策略說明，是用組合語言（assembler
language）寫成的。」
事實上，普遍使用的作業方式不可能立刻改變。這就是為什麼我
們一再強調，以文字敘述限制是一個起點。以文字敘述你為什麼
不如何做，比以文字敘述你為什麼如何做，前者比較令人舒服。
一旦人們嚐到以文字敘述理由的優點，就會將文字敘述方式擴及
其他對產品的描述。

- 我們發現有一種以文字敘述理由的方式很容易被接受而且很有效
──即是設計者與使用者討論時進行錄音。我們之前提及的許多
問題，都可以拿來發問，而且人們似乎很喜歡說明自己的推理過
程。錄音帶可以標註日期並儲存，而且人們通常不會丟棄錄音帶。

18.5 摘要

為什麼？

設計者必須與使用者一起訂定對於使用者期望的限制；因為事先說明限制，將使產品較能被接受。相對地，使用者後來才發現存有限制，會有受騙的感覺。此外，於設計的早期階段，訂定並以文字陳述限制，可協助揭露產品的重要事項。

何時？

當使用者顯露出不滿意時，立即提出關於期望的問題，猶如對使用者進行滿意度調查。如果客戶沒有顯露不滿意，於第一輪需求要件作業將結束之前，進行期望的相關作業。

如何？

根據下列步驟，訂定並以文字陳述期望與限制：

1. 由使用者代表（representative users），列出特殊期望表。
2. 了解並整理每一項期望。
3. 與使用者討論，對於期望設置合理程度的限制，並預留未來產品可能改良的空間；但排除任何不理性的期待。
4. 設置限制時，務必以文字敘述理由；因為今日的限制明日可能變成機會。

誰？

運用多種方式，廣邀各個類型使用者，以充分提供限制期望程序所需的動能。以文字敘述限制，交給每一個使用者，即結束此一過程。

第五部
大幅提升成功機率

BLT 設計公司的芭芭拉、賴利和泰德，又來到白堊洞穴與拜倫、薇瑪、約翰討論。他們在這個洞穴裏與對方多次開會，覺得愈來愈輕鬆愉快，對於超級粉筆的需求要件作業已接近尾聲，有點不捨。

芭芭拉：我們必須討論，結束作業之前還有多少工作。

　拜倫：還有工作？我們不是已經考慮過所有事項了？

　薇瑪：不盡然。我們還沒有討論過，如果某人踩到粉筆，會發生什麼狀況。

　約翰：或是某人企圖吃粉筆。

　賴利：啊，正經一點，約翰，沒有人會那樣做的！

　約翰：那是因為你沒有教過高中生。

　泰德：他說得對。賴利，我們得測試每一件事。

　賴利：測試？我們還在需求要件作業的階段不是嗎。

　泰德：是的，我們必須測試需求要件。

　拜倫：為什麼？我知道何時應該測試產品，甚至產品的設計，但為什麼要測試需求要件呢？

芭芭拉：以確定我們是否已完成作業。

泰德：而且我不認為已經完成。

芭芭拉：為什麼？

泰德：因為我才又看過新的需求要件草稿，而且我可以列出數百個問題。

拜倫：讓我看看！

（拜倫從泰德手中抽出表單，瀏覽一遍，然後交還給泰德。）

拜倫：我要的不是問題清單。我要新的需求要件草稿。還有，你列的表單看起來像錯誤百出的印刷品──逗點和句點太多。

（拜倫拿起需求要件草稿，開始仔細閱讀。）

泰德：逗點和句點非常重要。

拜倫：更重要的是，讓我看看你究竟寫了些什麼。

（趁拜倫說話的時候，賴利輕輕抽走他手上的文件。）

賴利：相信我們，拜倫，乖孩子！相信我們就對了！

19
判斷語意曖昧的基準

與賴利和拜倫的想法相反，需求要件必須要經過測試。至少，如果一個專案想要成功，它的需求要件必須經過測試。我們將在第五部裏，談談測試需求要件的幾項方法。

19.1 度量語意曖昧

需求要件作業的全部目的，即是減少開發過程中的語意曖昧。因此，對於需求要件的最基本測試，即是度量它的語意曖昧。我們曾討論過需求要件語意曖昧，但「語意曖昧」（ambiguity）這個詞彙本身卻語意曖昧。減少「語意曖昧」這個詞彙的語意曖昧的方法很多，但最好的方法就是訂定一個精確度量語意曖昧的基準。畢竟，下列這個需求要件幾乎沒有任何語意曖昧：

A. 用迪克森・提孔德龍格（Dixson Ticonderoga）二號鉛筆，在本頁畫一條直線，長度13.150±.025厘米，寬度.500±.025厘米。這條直線必須與本頁頂緣平行，與頂緣距離2.000±.025厘米，並觸及沒有裝訂那一邊的邊緣。

但是，下列這個需求要件卻存在許多語意曖昧：

B. 設計一個交通工具。

如果「語意曖昧」是需求要件的性質之一，我們的度量方式必須度量出，A陳述的語意曖昧值很小，B陳述的語意曖昧值很大。

19.1.1 以調查統計度量語意曖昧

我們曾以「設計一個交通工具」為實例，訂定一種度量語意曖昧的方法。我們將B陳述給一千個人，要求他們獨立做出解決方案。由於這個陳述欠缺許多要件，我們可以預見每個參與者都會去各自發揮。雖然參與者都受過同樣的設計工作訓練，但令我們大吃一驚的是，竟然沒有任何兩個人的設計成果完全相同。

假設我們將A陳述交給一千個人，要求他們獨立做出解決方案。雖然這個陳述幾乎不欠缺任何要件，但由於設計者不同，我們預測某些人將創造具有特色的解決方案。但是一般而言，大多數解決方案並沒有任何差異。

這個實驗說明，我們可以運用解讀的多樣程度度量語意曖昧。我們曾經以眾多人數為對象，實地進行這項實驗。對於A陳述，我們以實驗對象畫出來的線，度量解讀的多樣程度。每一個實驗對象畫的都是單一條線，使用鉛筆；只有極少數的線長度不同，或在紙張上的位置不同。

對於B陳述的交通工具，我們給每一個人一分鐘構思解決方案。時間終了時，我們要求實驗對象估計這項交通工具的製造成本。如果他們的解決方案相同，所估計的製造成本雖然會有不同，但差異不至於太大。結果，一千個實驗對象估計的製造成本，介於$10與

$15,000,000,000美元之間。1,500,000,000/1的比值，顯示實驗對象對於這個陳述的意義解讀相當分歧。這不就正是我們所說的語意曖昧嗎？

　　實驗對象估計製造成本的比值，可以做為語意曖昧基準（ambiguity metric）──可使我們獲臻準確數值的度量。當然，一個準確的基準可能不會非常精確，但比沒有任何度量標準好太多。事實上，這是一個非常實用的基準，我們實際進行設計工作時常使用它。

19.1.2 實例運用

某個製造精確電子零件的廠商，希望開發出一套自動系統，使客戶能按照目錄提供的資訊下單；但希望先研究這套系統成功的可能性。公司總裁估計研究成本應該介於「適度不昂貴」與「適度昂貴」之間，但不知道該把可能性研究案發包給哪家公司做。我們請十四位具有相當資格的個人，獨立估計研究案費用。估計出來的費用介於$15,000美元與$3,000,000美元之間。公司總裁見到200/1的比值，決定暫停可能性研究案，等到需求要件較不曖昧時再說。

19.1.3 各種不同的指標

「製造成本」只是調查統計語意曖昧的指標之一。我們很容易想到的調查統計指標還包括：

- 設計與開發的全部費用。
- 設計加開發需要費時幾年。
- 解決方案所需的零件總數量。
- 第一個產品出爐需要多久時間。

上述指標可應用於任何一個開發案，但有些指標較特殊，譬如，於交通工具設計案，我們可以要求估計下列事項：

- 功率：使用時每小時平均耗用能源量
- 範圍：行駛距離
- 效能：最大承載重量

19.2 運用基準進行測試

曾有人說，設計工作就是去除語意曖昧的程序。根據這個定義，設計工作應該按照下列步驟進行：創造一個近似設計，測試語意曖昧，去除已發現的語意曖昧，再測試這個新的近似設計。最後，測試的結果認為近似設計已非常接近，於是設計工作完成。

19.2.1 度量三種語意曖昧

根據上述觀點，從認知問題到成果出爐的每一項活動，都可以認為是設計工作，包括：不自覺的、隱微的設計假設；有意識的、明顯的設計決策。極度簡化地說，我們想到三種語意曖昧，必須加以度量和去除，而且每一種語意曖昧，都與設計工作的一個重要部分有關。

1. 問題陳述語意曖昧，如同我們所了解的，即是敘述問題或需求要件語意曖昧（參見圖19-1）。

圖19-1　問題陳述語意曖昧即是訂定需求要件時語意曖昧。這三種設計都符
　　　　合「設計一個交通工具」的需求要件。

2.　設計程序曖昧用以度量設計程序的變異，可用解決方案圖像表示
　　（參見圖19-2）。

圖19-2　設計程序曖昧用以度量產製設計（解決方案的圖像）程序的變異。
　　　　「設計一輛汽車」的三種不同程序，設計出三種不同的汽車。

3.　最終產品曖昧為度量產製程序導致的實質解決方案變異，也就是
　　產品本身（參見圖19-3）。

圖19-3　最終產品曖昧為度量產製程序導致的實質解決方案變異。譬如，雖
　　　　然三輛汽車的規格相同，但任兩輛的接合線都不同。

19.2.2 *解讀調查統計結果*

運用調查統計法度量這三類語意曖昧，你將知道還存在的語意曖昧的
數值，這項數值也表示設計的工作量大小。你也將會知道，各個階段
必須去除的意義曖昧的量。於起始階段，這個度量方法主要在於度
量：淬鍊需求要件（的語意曖昧）需要做多少工作。

　　根據我們的經驗，如果你要求估計「單個產品的產製成本」，由
於每個人對引號內的詞句解讀不同，答案將呈現相當大的差異。有些
人解讀「單個產品的產製成本」為量產狀況下的一單位產品之成本，
於是設計、開發、工具等費用變成毫不重要，因為這些費用將被龐大
的生產量分攤掉。但有些人以為，一共只產製單一個產品，於是設
計、開發、工具等費用成為生產成本的主要部分。

　　這種語意曖昧與產品本身——摩托車、巴士、遊艇、太空梭、滑
板——無關。譬如，兩個人對於同一個摩托車設計案進行估價。如果
兩個人都將「單個產品的產製成本」認為是，量產狀況下的一單位產
品成本，他們估計的費用將介於\$200至\$4,000美元之間，語意曖昧比
值為20/1。如果兩個人都將「單個產品」解讀為，生產一個原型產品
所需的費用，估計值應該介於\$200,000至\$5,000,000美元之間，即語
意曖昧比值為25/1。如果其中一人認為產品為太空梭，另一人認為是
滑板，則比值將高達10,000,000/1。

　　另一方面，有些語意曖昧源自於設計程序曖昧。兩人可能都認為
設計內容是車子，但其中一人認為是一級方程式賽車，另外一人則認
為是南瓜馬車。我們如何分辨？最簡單的方法即是詢問受調查者。

　　問題陳述語句的哪一個部分，導致他們如此推論？這個問題可以
找出問題陳述語意曖昧的部分，使我們知道何者必須釐清，以及怎麼

做和何時做。

19.2.3 *叢群透露的訊息*

調查統計結果的整體分布狀況，不僅能提供我們相關資訊，叢群分布狀況，也透露若干訊息。對於交通工具問題的調查顯示，有三個叢群的估計值人數最多，分別是：$40～$60，$300～$700，以及$8,000～$15,000。這種叢群分布狀況，表示三種最普遍的推論內容。

　　我們訪談受調查者，發現數值集中於叢群與分散於極端的原因，以圖19-4表示。多數受調查者認為，這是一種私人交通工具，而不是如飛機、電車、電梯等大眾運輸工具。多數人並認為，這項設備的市場廣大，因此設計與開發費用對單個產品的成本影響不大。這些推論在問題陳述中並不明確，但受調查者認為，他們如此判斷很適當。

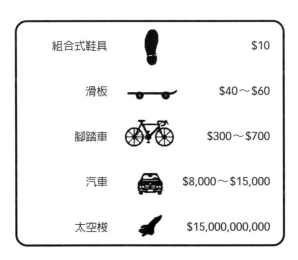

組合式鞋具		$10
滑板		$40～$60
腳踏車		$300～$700
汽車		$8,000～$15,000
太空梭		$15,000,000,000

圖19-4　估計成本的叢群分布，可反映出對於潛在解決方案的假設。

19.2.4 選擇受調查者

這項調查統計的對象為一群專業系統設計師，而且都在電腦軟體或硬體方面有三至四年的設計經驗，絕大多數對象均在美國工作和生活——這足以解釋大多數人都認為產品是一種私人交通工具，如滑板、腳踏車、汽車。調查對象的特性也足以說明，為什麼沒有人認為是一隻駱駝。

這些現象顯示，最有效的語意曖昧調查統計，受調查對象應具有廣泛歧異性。受調查者愈歧異，顯示的解決方案歧異愈大。因此，度量語意曖昧時，受調查者應盡量多樣化，最好是在街頭攔下路人進行調查。

19.3 心得與建議

- 我們的同事肯恩・拉溫尼問：「受調查者的專業程度有關係嗎？」專業知識不足的受調查者，只可能發生估價錯誤的差異，因此我們必須探索最高和最低估價產生的原因。專業知識夠的受調查者可以避免許多錯誤，但或許會損失歧異性——調查對象專業程度愈高，調查結果的同質性愈高。受調查對象最好包括有專業知識的人，但全部的受調查者都是專業人士顯然不恰當。

- 另一方面，即便受調查對象的背景不同，調查結果卻相當一致，不必然表示並無語意曖昧之處。譬如，三個受調查者推斷的交通工具不同，但有可能估計成本都是 $10,000美元。一個高科技、防摔倒、防碰撞、可以水上飄的滑板，價值和一輛汽車相去無幾；此外，奧林匹克比賽用的自行車價格，也和一輛普通房車差

不多。這種估價的收斂效果，說明我們必須多問幾個問題。

- 運用調查統計方法揭露語意曖昧，還有一個重點必須注意：唯有受調查者獨立估價，調查統計結果才有效。如果公司總裁先估價，而且公告週知，然後要求員工公開估價，其結果當然是假象地向總裁的估價值收斂。不論是公然或私下的壓力，都將減少調查結果的歧異性；而歧異愈少，所揭露的語意曖昧愈少。

- 另一位同事艾瑞克・明屈說：「獨立估價的作業方式引發一個大議題：取樣和度量方法的偏見與「錯誤」，也是設計者感興趣的事項。即便我們對個人偏好有完整的了解，我們仍然希望知道，何種社會動態學在群體中運作。也就是說，我們必須剔除單項度量方法中偏見和錯誤的影響。社會科學已發展出一套設計實驗的技巧，從『周詳考慮』（discreet）至『隱密進行』（clandestine），或許適用於此。」

對於艾瑞克的意見，我們的回答是：我們使用的度量方法，都是在能觀察到受調查者進行作業的狀況下進行。而且，就像偉大的社會科學家尤基・貝拉（Yogi Berra）說的：「觀察即能有眾多發現。」我們喜歡由簡單的方法開始，然後才使用較複雜的方法。如果你認為簡單還不夠好，何不看看其他的社會科學著作，而且先從人類學開始。

19.4 摘要

為什麼？

運用語意曖昧調查統計法（ambiguity poll），來估計需求要件語意曖

昧的程度，藉此衡量有多少工作要做，或許還能指點我們應該做到什麼地步。

何時？

當任何一項需求要件工作被認為已「完成」，立刻進行語意曖昧調查統計，以測試是否真的完成。

如何？

根據下列步驟進行調查統計：

1. 召集一群人，針對將接受語意曖昧度量的文件，回答若干問題。
2. 確認受調查者沒有獲臻一致答案的壓力，也沒有任何人可以影響他人。
3. 設計一套問題，而且每個問題都能以數字作答；譬如：

 多快？

 多大？

 多貴？

 效能如何？
4. 比較最高值和最低值，算出語意曖昧比值。
5. 訪談提出最高值和最低值的受調查者，以確定語意曖昧的來源。

誰？

受調查者應該盡可能有歧異性，至少涵蓋受產品影響的各個組群。

20
技術審查

需求要件訊息錯誤的主要方式有兩種：不足夠以及不準確。雖然本書大部分篇幅強調足夠——產製足夠數量的重要概念——但這只是為了平衡我們另一項工作，即準確性——使每一項保留下來的概念具有足夠的品質。

本章將討論技術審查（technical review）會議。這是客戶能在整個需求要件作業程序中使用的重要工具，以測試需求要件是否包含了全部的，而且皆為可信的訊息。[1]

我們在第八章、第十章、第十三章說明的會議通則，也適用於技術審查會議；雖然那些章節的會議另有規範。如果你曾經參加下述的審查會議，即可明白會議規範的必要性。

[1] 為了成功完成需求要件程序，本章只是很簡要地說明必要的技術審查觀念，更詳盡的說明，請見Daniel P. Freedman and Gerald M. Weinberg, *Handbook of Walkthroughs, Inspection, and Technical Reviews*, 3rd ed. (New York: Dorset House Publishing, 1990).

20.1 草率了事的例子

（傑克、拉羅、瑪莎、席德、泰德，以及莉莎於早上八點五十分，來到 1470B 室。桌上有一大壺咖啡和一大盤果醬甜甜圈。眾人吃得讚不絕口。九點整，傑克走到房間的前端，拿起一枝麥克筆，在白板上寫下議程——逐步說明〔walkthrough〕議程：拉羅的請勿打擾掛牌需求要件，出了什麼錯？）

傑克：好，我們大致討論一下，拉羅的掛牌需求要件有哪些錯誤。所以，我們專心一點。

拉羅：我就不能聽聽，我有哪些地方做對嗎？

傑克：當然，如果討論完畢我們還有時間的話。我的意思是說，我們都知道這份結果相當糟糕，你犯了很多錯誤。

拉羅：謝啦。

瑪莎：好，就我個人而言，我不會做一個掛牌，因為掛牌會遺失。我認為，需求要件應該包括，請勿打擾的指示牌內建於房門上。

席德：太重。

傑克：你是指什麼？

席德：遺失。

瑪莎：我認為他的意思是說，重的掛牌不會遺失；或至少旅客不會因為不小心而帶走。

莉莎：殘障人士無法使用。拉羅的需求要件沒有提到殘障人士，但這一點非常重要。

泰德：不盡然。旅館員工會注意殘障人士，而且不會打擾他們。而且，如果請勿打擾牌子掛在門外，而且那位癲癇症房客已兩天

不見人，你不會想進去房間查看一下嗎？

莉莎：如果是內建指示牌，可以用數位倒數計時器，限制時間。時間
　　　到就失效。但是拉羅，你的需求要件沒有提到時間。

拉羅：因為，我希望降低成本。

席德：停車卡。

傑克：什麼？

瑪莎：我認為他的意思是說，掛牌可以裝一個小卡鐘，用來設定門
　　　把。

莉莎：這樣太貴，而且容易被偷。

（莉莎站起來，走到白板前，開始寫字。）

傑克：妳在做什麼，莉莎？我們不是已經同意，只有我能寫下拉羅的
　　　錯誤。

泰德：但是，你什麼也沒寫。

傑克：好，好，我寫。

（傑克從莉莎手上抓走麥克筆，莉莎走回座位坐下，開始看拉羅的需
求要件文件。）

席德：語言。

傑克：能不能等一下，等我寫完。

泰德：你到底在寫什麼？

傑克：我在抄我自己寫的拉羅的錯誤表。然後你們可以加上你們列的
　　　錯誤表。

泰德：嘿，給別人一點機會好嗎？我也列了一張表。事實上，我列了
　　　一張長長的表。我發誓，拉羅，妳在需求要件文件列舉的理

由，是我三十年來所見過最荒謬的。當然，我是對事不對人。

瑪莎：閉嘴，泰德。

泰德：妳不必保護拉羅，她已經是個大女孩了。

（拉羅把茶倒在泰德的褲子上，衝出會議室。）

傑克：好，我想我們的審查會已經開完了。我相信拉羅很快就會平復
　　　心情。自己的工作成果被嚴格審查，總是很難熬的；但我認為
　　　值得。我們會把這份相當棒的錯誤表交給上級。莉莎，請你影
　　　印一份然後打字。

莉莎：哼！

> 讀者們：在研究下列技術審查規範之前，請找出這場逐步說明
> 　　　（walkthrough）拉羅工作成果的會議，有哪些地方出了
> 　　　錯，結果變成「草率了事」（walkover）。

20.2 技術審查的作用

技術審查是一項測試工具，用以評定需求要件作業的進展。技術審查
的方式有許多種，名稱也有許多種，但功能同樣都是管理需求要件作
業，如圖20-1所示。

20.2.1 正式與非正式的審查

　　為了管理需求要件作業，經理人和需求要件文件製作者都需要在
進程中獲得反饋，因此，需求要件文件必須進行審查。由未參與製作
的人審查需求要件文件，即是正式技術審查。由製作需求要件的成員

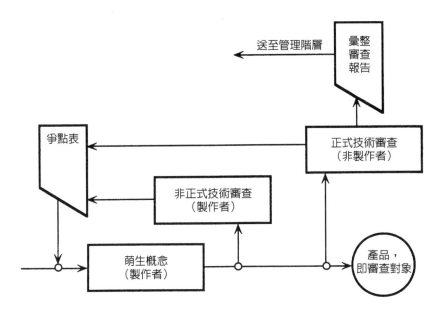

圖20-1　技術審查至少包括兩個功能：製作者獲得反饋，以協助改善產品；
　　　　管理階層獲得反饋，以了解專案的確實進度。

於製作團隊內部進行審查，即是非正式技術審查。

　　我們這裏所謂的「正式」及「非正式」，與會議的形式無關，而
是用來區分審查成果的流向：非正式審查的成果只給參與製作需求要
件文件的成員，但正式的審查成果則交給製作成員以及其他人——客
戶、專案經理，以及任何需要獲知需求要件作業進展的確實訊息的
人。正式與非正式技術審查會議，與他們的名稱無關，事實上，需求
要件「非正式」審查會議，可能比「正式」審查會議正式多了。

　　兩種審查方式的另一項差異為，參與審查者的目的不同。非正式
審查固然是發掘問題的極佳方式，但自我審查卻不容易發現自己的錯
誤和錯誤假設。在請勿打擾專案的簡短會議中，傑克和同事們犯了一
打以上的錯誤，但他們渾然不知。

20.2.2 *技術審查 vs. 專案審查*

　　圖20-2列示技術審查與專案審查的主要差異。專案審查有時候稱為管理階層審查。技術審查是專業審查，而且只討論技術層面的問題。審查需求要件文件時，專家就是客戶或客戶的代表——產品即是為他們而設計。專家的功能為，對於需求要件文件的品質提供意見。需求要件文件製作者根據這些意見進行改良。

　　技術審查的品質意見彙整結果，也送交專案審查會議。經理人於專案審查會議中，參考品質意見以及成本、時限、資源等因素，然後

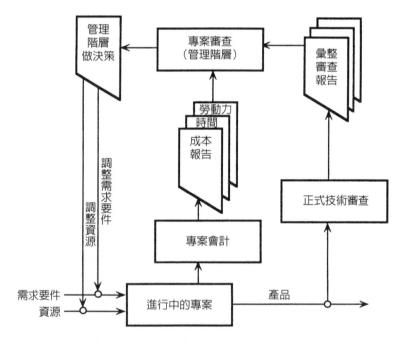

圖20-2　技術審查提供資訊予專案審查。後者並考慮非技術性事項，如是否擁有資源以及耗用資源的情形。技術審查無須涉及管理階層考量的事項，如資源問題。專案審查的結果，可能要求調整需求要件以符合資源狀況，或調整資源以符合需求要件。

做成決策並公告週知。無法控制需求要件品質的結果，大家都耳熟能詳——錯過時限、超過成本、不符合需求要件、效能不彰、產品容易出錯、一再修改產品。唯有技術審查與專案審查密切配合，才能避免這些不良後果。

20.3 審查報告

不論需求要件審查以何種方式進行，它的主要目的在於提供與專案有關的人——顧客，使用者，以及管理階層——下述問題的可靠答案：

> 這個需求要件是否具有它應有的功能？

答案就在審查報告裏。

20.3.1 審查報告的必要性

經過審查並被認可的需求要件，即成為後續需求要件作業的根據。因此，這項文件必須：

1. 完整
2. 正確
3. 可做為相關工作的基礎
4. 可度量以追蹤進度

不進行技術審查，即沒有可靠的方法以度量需求要件作業的進度。有時候需求要件製作者會提供可信的報告，但有時候這樣也靠不住。不論製作者的出發點有多良善，他們的地位，使他們無法對自己負責的產品提出可靠的報告。

　　小而簡單的專案，即便製作者能力優秀、立意良善，如果沒有可靠的度量進度的方法，成功的機會相當有限。規模較大、內容較複雜的專案，如果不進行審查，猶如不帶指南針闖入森林探險。萬一有一份製作者自行製作的過度樂觀報告被誤認為正確，專案將迷失在森林中，永無脫困之日。

　　我們有一個客戶，參加一場效果很差的需求要件審查會後，他說：「這種審查會像『賭馬』。」我們聽不懂，他引用史脫納格上校（Colonel Stoopnagle）在老式廣播節目說的話：「無知將付出代價。」如果你製作的指南針亂指方向，當然會迷路。

　　用「賭馬」的方式管理需求要件作業，當然會迷路；但是，優質的審查報告也不保證需求要件作業成功。為了不偏離正軌，管理階層必須根據需求要件審查報告進行管理，並做成決策。

20.3.2　爭點表

審查會議中，應對於需求要件文件提出爭議點，並記錄下來成為爭點表（issues list）。這張表單相當重要，因為它告知需求要件製作者，為什麼他們的工作成果不能被接受。更理想的狀況為，爭點表詳細說明理由並指出方法，供製作者參考修改。圖20-3即是需求要件審查爭點表的範例。

　　這張爭點表最重要的功能，是做為技術人員之間的溝通工具。由於這張表的對象是技術人員，無須轉譯成通俗文字，只要能表達清楚即可，也無須花俏。

　　若是將爭點表製作成解決方案表，將會徹底破壞審查程序。審查會議的功能只在於指出爭點；解決爭點則是需求要件製作者的工作。由製作單位解決爭點，比由審查會議解決爭點，前者顯然效果較好。

RQ-17.32.3-1　　審查爭點表　　十月二十七日

1. 標準　「使用者介面標準」的意義，似乎與專案其他部分使用這個詞彙的意義不同。

2. 編號資料不正確　參考資料的編號與其他文件不同。正確編號如附件。

3. 解釋不完全　有些審查人認為，敘述放棄C選項的理由不夠充分；因為它沒有指出，嗣後外部供應商的成本發生變動時，應如何變更決策。

4. 圖表不全　有三張圖表只根據資料流程（data flow）繪製，但按照標準程序，應該加上Warnier-Orr圖。其他六張圖固然以上述兩種方法繪製，但資料流程有若干錯誤（請參考附件說明）。

L W
_____　林恩‧瓦貝許（Lynn Wabash），審查主持人

M. C.
_____　麥勒‧巧米爾（Merle Chaumiere），記錄

圖20-3　需求要件審查爭點表。這種表單沒有正式格式，但必須精確寫出爭議點。

即便製作者自我審查工作成果之時，試圖找出解決方案——即萌發概念——同時又提出爭點——即刪除概念——將使會議變成沒有焦點的單程票。

20.3.3　技術審查報告

正式審查會議的成果即是技術審查報告（technical review summary report）。這份報告，是審查小組根據爭點表，對於需求要件作業進行評估的成果，並提交管理階層或客戶。因此，它是審查作業與專案管

理系統的基本連結點。為了使專案管理有效運作，這份報告必須具備三個項目（參見圖20-4）：

1. 審查的對象為何？
2. 由何人執行審查？
3. 結論為何？

雖然非正式審查無須撰寫審查報告，但實務上許多非正式的審查，都指出需求要件作業成果可否被接受，並說明理由及嚴重程度。這個最後結論非常重要，因為沒有人可以光憑爭點表就知道審查結果。

20.4 常用的審查方式

進行審查的方式有多種，格式與目的各異。我們將在本節討論幾種常見的方式。

20.4.1 香草審查法

有些需求要件審查會無須事先訂定議事規範，只須根據受審查的內容調整會議方式——就像在香草冰淇淋上頭加一顆櫻桃或撒上巧克力顆粒，成為DIY的水果聖代。這種「香草審查法」（vanilla review）非常有效率，因為可以視個案調整審查方式。也就是因為這個特性，必須由一個技巧熟練的協調者主持。

專案進行一段時間後，常常會發展出一種氛圍，強調審查作業的某些面向，忽視某些面向；同時培養出技術純熟的審查負責人。不幸地，這些現象通常太晚形成，以致對需求要件作業幫助不大。這就是為什麼進行需求要件作業時，最好能先期規畫技術審查作業方式，以

技術審查報告

審查編號：＿＿＿＿＿＿＿＿　　　開始時間：＿＿＿＿＿＿＿＿

日期：　　＿＿＿＿＿＿＿＿　　　結束時間：＿＿＿＿＿＿＿＿

需求要件編號　RQ－＿＿＿＿＿＿＿＿＿＿＿＿＿＿＿＿＿

製作者：＿＿＿＿＿＿＿＿＿＿＿＿＿＿＿＿＿＿＿＿＿＿＿

內容概述：＿＿＿＿＿＿＿＿＿＿＿＿＿＿＿＿＿＿＿＿＿＿
　　　　　＿＿＿＿＿＿＿＿＿＿＿＿＿＿＿＿＿＿＿＿＿＿

審查使用材料　　　　　　　　**概述**（如有附帶說明，參見附件❒）

＿＿＿＿＿＿＿＿＿＿＿　　＿＿＿＿＿＿＿＿＿＿＿＿
＿＿＿＿＿＿＿＿＿＿＿　　＿＿＿＿＿＿＿＿＿＿＿＿
＿＿＿＿＿＿＿＿＿＿＿　　＿＿＿＿＿＿＿＿＿＿＿＿
＿＿＿＿＿＿＿＿＿＿＿　　＿＿＿＿＿＿＿＿＿＿＿＿
＿＿＿＿＿＿＿＿＿＿＿　　＿＿＿＿＿＿＿＿＿＿＿＿

　參與者　　　　　　　　　**簽名**

1.＿＿＿＿＿＿＿＿＿＿　　＿＿＿＿＿＿＿＿＿＿＿
2.＿＿＿＿＿＿＿＿＿＿　　＿＿＿＿＿＿＿＿＿＿＿
3.＿＿＿＿＿＿＿＿＿＿　　＿＿＿＿＿＿＿＿＿＿＿
4.＿＿＿＿＿＿＿＿＿＿　　＿＿＿＿＿＿＿＿＿＿＿
5.＿＿＿＿＿＿＿＿＿＿　　＿＿＿＿＿＿＿＿＿＿＿
6.＿＿＿＿＿＿＿＿＿＿　　＿＿＿＿＿＿＿＿＿＿＿
7.＿＿＿＿＿＿＿＿＿＿　　＿＿＿＿＿＿＿＿＿＿＿

結論：

認可（無須再審查）　　　　　**不認可**（必須再審查）

❒ 照原文通過　　　　　　　　❒ 必須進行重大修改
❒ 小幅度修改　　　　　　　　❒ 重新製作
　　　　　　　　　　　　　　❒ 審查未完成（說明原因）

附件　　　　　　　　　　　**內容／編號**

❒ 爭點表
❒ 相關爭點表　　　　　　　＿＿＿＿＿＿＿＿＿＿＿
❒ 其他　　　　　　　　　　＿＿＿＿＿＿＿＿＿＿＿

圖20-4　需求要件審查報告表範例。審查報告表最好全部容納於單一頁，以
　　　　便一目瞭然。必要時可增加頁數。

及／或請經驗豐富的協調者領導審查作業。

20.4.2 檢驗法

許多著名的技術審查規範,都試圖涵蓋被審查事物的最大部分內容。譬如,「檢驗法」(inspection)即是運用一套嚴苛且尖銳的問題,以達臻審查成效。有時候,檢驗則是根據一張檢查表,逐項檢討需求要件是否有錯。顯然,這種方式的風險為,有些錯誤檢查表無法發現。這就是為什麼有效的檢驗系統能隨著經驗累積,漸次擴充檢查表。

20.4.3 逐步說明法

「逐步說明」(walkthrough)即是請某個對產品非常熟悉的人,做一次綜合報告——就好像正式的說明會。逐步說明能省略許多細節——這個方法適用於需求要件大方向錯誤,或需求要件錯誤百出的狀況。

　　有些時候,逐步說明法非常像是產品說明會——這其實也是不同審查方式的好處。有時候,對一大群人進行速成教育,就像是逐步說明法的一種變形。但必須一開始就講明,召開會議的目的是教育訓練,而不是刪減概念。

20.4.4 循環審查法

運用逐步說明法,程序是由受審查的產品決定。運用檢驗法,程序則是根據檢查表而定。運用香草審查法,審查程序則是自然開展。相對於上述方法,循環審查法(round robin review)則強調,參與審查會的成員權責均等;每個人都執行相同的功能,擁有相同權力。

　　循環審查法尤其適用於,每個參與成員具有相同的智識水平——但是不必特別高。譬如,由相當大數量的使用者執行審查,而且這些

審查者各有不同背景。循環審查法使得審查者不至於因為缺乏自信，而不敢表達看法；同時能更仔細地逐項檢查需求要件。

20.5 理想與現實

如果你觀察審查會議的實際作業情形，將發現沒有任何一個審查會議遵守它應有的「規範」。因為每一種審查方法，就像任何工具一樣，各有優點和缺點，因此實際作業時經常混合使用。我們以逐步說明法為例，說明為什麼理論與現實大不同。

　　由於說明者事先已做準備，逐步說明法可以快速走過大量的內容。而且，逐步說明法能容納許多人參加審查會，而且每個人都能知曉各個項目。人多貢獻的意見也多。如果聽眾警覺性夠，並貢獻多種技術及觀點，則逐步說明法能以強而有力的統計數字，使產品的缺點無所遁形。

　　使用逐步說明法，無須要求審查者事先準備。多數需求要件審查作業，通常多方徵詢各類使用者的觀點，以廣納各類使用者對於產品的意見。這些使用者來自各個公司、各個組織，難以統一掌控，因此沒有辦法要求他們事先做準備。在這種狀況下，逐步說明法可以使所有參與審查者，完整看一遍需求要件。

　　逐步說明法固然有許多優點，但就像其他審查法一樣，優點衍生問題。由於參與審查者無須事先準備，因此每個人的了解程度不同。那些熟知專案的人，可能覺得枯燥因此不專心；那些第一次看到需求要件的人，則可能趕不上解說的腳步。不論是哪一種情形，都將減弱提出深入看法的能力。

　　為了使參與者專心，主事者可以利用休息時間，逐個徵詢參與者

的意見；於是循環審查法參雜於逐步說明法之中。如果接受審查的事物相當複雜，參與者可以攜帶自己的檢查表，於是又加入了檢驗法。對於這些「花招」無須制止，而是以它們做為強化審查作業的工具。

20.6　心得與建議

- 之前各章說明的開會方法，當然適用於需求要件審查會議。譬如，需求要件審查會議應該預留相關事項報告時間，俾使會議不偏離主題。

- 對於數個技術審查報告進行整體分析，可以獲臻專案的歷史概覽。這種分析可以顯示各階段曾發生的爭議事項，使管理階層明白，曾使用過哪些工具，如何使用，以及專案成員曾接受過哪些訓練。為了便於進行歷史分析，必須建立一個包括各個審查報告以及爭點表的檔案；而且所有的文件都以相同格式製作。但是，不可為了方便做歷史分析，而使格式僵化，以致不能有效進行審查作業。

- 沒有人喜歡被批評。而且，技術審查會很容易使人相信，別人批評的是你，而不是你的工作成果。如果大家事先同意遵守某些原則，將有助於紓解這類尷尬時刻；有天賦的審查會主持人或有經驗的審查者，也能協助化解尷尬。如果需求要件製作者不願意他的成果被審查，或不願意參加審查會，表示你必須再考量審查作業規範，或審查會主持人，或審查者。

20.7 摘要

為什麼？

審查需求要件是必要的，因為沒有人可以永遠不犯錯；而且需求要件製作者本人，比較不能看出自己的錯誤。

何時？

當你需要確認需求要件文件是否達臻預期的目的，就必須進行需求要件審查。

如何？

1. 有許多需求要件審查方法可供選擇。逐一試試，選出你最適用的方法。

2. 給自己學習的時間，對自己的糟糕表現有耐心。

3. 建立反饋機制，使先前審查會議學得的知識，能用於未來的審查作業。最簡單的方法為，成立一個審查會議主持人訓練班。

誰？

根據人際關係技巧成熟度，以及運用審查方法的熟練度，決定審查會議主持人。

選擇審查者，必須考量他們發掘爭點的能力，以及紓解尷尬時刻的能力。顧客和使用者是審查者的首選對象，但必須運用適當技巧和策略，決定邀請哪些人參與審查。尤其是使用者種類龐雜之時，可以考慮分別舉行需求要件審查會議，以免會場成為戰場。

21
測試滿意度

大約有百分之九十的產品開發案是失敗的，其中百分之三十並沒有開發出任何產品，其他的雖然有產品問市，但人們不喜歡，或從來不使用；即便使用了，也是毛病一大堆。

21.1 測試使用者滿意度

避免使用者不滿意的最簡單方法，即是在設計過程中，不停地測試使用者滿意度。設計者也可能是使用者，因此使用者滿意度測試（user satisfaction test）可以是設計者彼此之間的溝通工具，也可以是客戶、終端使用者與設計者之間的溝通工具。

21.1.1 測試法的特性

我們使用的測試方法源自於奧斯古德（Osgood）等人[1]，但做了若干修正。相信奧斯古德不至於非難這些修正。這個測試方法具有下列特色：

[1] 請參考 Charles E. Osgood, George J. Suci, and Percy H. Tannenbaum. *The Measurement of Meaning* (Urbana Il.: University of Illinois Press, 1957).

1. 它能頻繁測試使用者滿意度，因此可以偵測及評價設計過程中的變動。

2. 這個測試法能提醒設計者，現行的設計方法已發生意見歧異。它使設計者能發現，相關人員的意見已呈現重大分歧。這種分歧表示，專案仍有未被發覺的語意曖昧或人事紛爭。

3. 它能使設計者正確定位不滿意的區塊，以採行特定補救方式。

4. 它能使設計者區分出哪一類特殊使用組群不滿意。

5. 它使設計者能確認樣本的統計可信度。這一點非常重要，因為我們不可能對所有的使用者進行問卷調查。

6. 由於使用者希望專案完成，因此問卷調查回覆率很高。

7. 它能使設計者清楚了解，整個設計案將以何種方式被評估。

8. 即便沒有繳回問卷，受測者填答時也能有所得。事實上，設計者製作測試表這個過程，就能提供一些有用的訊息。

9. 這種測試費用低廉、使用容易、非強迫式；而且對於執行測試者和填答者，都有教育功效。

21.1.2 通用的測試表

這種測試法的形式雖然都相同，內容卻因各專案而異。其運作方式為，要求客戶就產品原先擬具有的所有特性之中，選出（六至十個）特性子集合。譬如，使用者對於「請勿打擾專案」，選出下列特性：

多元文化

不昂貴

使用容易

選項少

可靠性高

服務容易

訊息容易了解

根據這個子集合，我們訂定一套兩極配對。每個配對的其中一個極端，表示最滿意的狀況；另一個極端表示最不滿意的狀況。每個配對都以七分點量尺度量，最不滿意的位於左端，最滿意的位於右端，如圖21-1所示。請注意，標示「意見？」的空白處，是測試表最重要的部分。

目前你如何評估「請勿打擾專案」？

多文化								單一文化
昂貴								不昂貴
使用困難								使用容易
眾多功能								功能數目適當
不可靠								可靠
運作困難								運作容易
難以了解								容易了解

意見？

姓名 _____

圖21-1 「請勿打擾專案」的使用者滿意度測試表。

　　測試表初稿完成後，交給客戶看，並詢問：「如果你每個月（或任何時隔）填這張表，能否充分表達你的好惡？」如果客戶的答案是否定的，詢問他們哪些特性可以表示他們對產品的好惡，並據以修正測試表。

　　客戶認可測試表的內容並願意作答，表示這七項特性就是檢驗最終產品最重要的項目。設計者應該將這些特性列為首要考量。

21.2　測試表的效用

使用者滿意度測試表，可以在整個需求要件作業程序中使用，並延伸至專案的其他階段。

21.2.1　優點

設計測試表本身就是一個工具，用以找出產品的最重要和次重要特性。即便測試表從未實際對任何人進行測試，仍然具有上述功能。

　　定期填寫測試表，可以協助客戶參與專案，並注意重要特性。測試表也可以協助設計團隊，確認所使用的各個方法是否符合客戶的期望。

　　測試表也可以做為設計程序的限制。需求要件文件上可能這樣寫：某一類特別使用者至少必須給予所有的特性平均五分以上的分數。但這並不是滿意度測試的主要功能。

　　滿意度測試的最重要目的，不是絕對分數，而是能夠彰顯滿意度的變化。因此，滿意度測試表最重要的兩個事項為變化和意見。我們將分別討論。

21.2.2 畫出趨勢圖

你可以將各個時期調查所得的滿意度，繪製成如圖21-2的圖形。某項特性的滿意度飆升或陡降，表示發生變化。平均滿意度線發生變化，設計者必須進行訪談。有時候，線圖變化只是使用者失望或滿意的情緒表徵，這種情緒的表露沒有什麼不好。有時候線圖變化表示，如果不重視線圖變化，將發生大問題。

　　譬如，圖21-2顯示某電腦輔助設計／電腦輔助製造（CAD/CAM）系統，最近的需求要件作業階段滿意度變化。整體滿意度由5.5下降至5.2。由於取樣人數的關係，我們判斷這個數值變化是顯著的。經過追查，原來是三個工程師的滿意度大幅下降。三位工程師接受訪談時表示：在討論限制的會議中，某項對於他們的工作非常重要的功能，被延緩至日後再修改。

　　三位工程師表示，主持限制會議的人不了解，他們的工作為何與

圖21-2　定期繪圖可以顯示滿意度變化，用以顯示是否必須取得進一步訊息。

其他工程師不同。他們試圖解釋，但會議主持人不理會。那個被延遲的項目，很容易在討論某需求要件時解決，卻錯過時機。進一步詢問，才知道那位協調者在別的會議中也做類似處置，但恰巧相關人員不在滿意度測試的樣本中。於是，這位協調者被邀請參加進階協調技巧訓練。

21.2.3 解讀意見

開會的時候聆聽他人發言，猶如閱讀使用者滿意度測試表的意見欄。人們願意花時間不拘形式地寫一些意見，內容當然重要，但重要的不僅是他們陳述的內容，還包括文字背後的東西。因此，令人困惑的意見必須進行追蹤。

譬如某個人的意見為：「這個格式很爛！」進行訪談時，他說他不喜歡這個格式，因為精細的問題適合面對面討論，不適合寫下來。「這個格式很爛！」轉譯出來的意義為：「我不知道如何運用這個格式，表達我認為重要的想法。請來跟我談！」大多數「酷」意見都別具意義。

21.2.4 感覺就是事實

多年前，我們舉辦一個研討會，名為「測試及增加使用者滿意度」。共有數百位學員參加，而且眾人興致盎然。當我們進行使用者滿意度測試時，百分之三十的學員覺得很生氣，令我們大吃一驚。

由於這是一個使用者滿意與使用者不滿意參雜的實例，我們決定運用我們自己的方法。（當然，我們用一項測試來度量對於研討會的滿意度，並從其中發掘問題，參見圖21-3。）結果發現，大多數不滿意的學員，是將「評量使用者滿意度」與「評量績效」畫上等號。這

目前你如何評估「使用者滿意度研討會」?

枯燥				✔		有趣	
沒有用				✔			有用
不切題			✔			切題	
難以了解				✔		容易了解	
速度不恰當	✔					速度恰當	
錯誤				✔		正確	
內容貧乏			✔			內容豐富	

意見?

我很喜歡那些視聽教材,可惜數量不夠多。
還有,咖啡煮得太焦,唐教授的靴子上有泥巴。
傑瑞的靴子很乾淨,但是他應該說話大聲一點。

姓名 _____

圖21-3　對於研討會的滿意度測試。

種情形在以電腦系統自動評量特性時最明顯,譬如,使用者對於系統回應時間的滿意度測試。

正如一位績效評量者所說:「我何必在乎他們是否說他們對於系統回應時間滿意?他們已簽署同意:如果百分之九十的回應在一秒鐘內完成,他們就滿意啊。我測量的結果就是這個數值。他們沒有理由抱怨。」

或許他們沒有抱怨的正當理由或法律依據,但他們是顧客,他們

的感覺就是事實;就好像一秒鐘內回應的百分比,是一項事實一樣。設計新產品時,主觀反應是最重要的因素;因為這些反應警告我們,我們據以設計的假設與預期不符。

如果你不認為感覺就是事實,而且是重要的事實,不妨問自己下列問題:為什麼顧客甘冒法律風險和罰款風險,對於他們不滿意的產品設計案毀約?為什麼顧客更換上游供應商?

上述電腦回應時間的例子,設計者說話的時候,正好有位使用者站在旁邊。「沒錯,」使用者說:「我們確實同意:百分之九十的回應在一秒鐘內完成,我們就滿意。但我們認為其餘百分之十應該和舊系統差不多──任何狀況下都不會超過三十秒。但是你們這套新系統,有時候等了十分鐘還沒有回應……」

「這不是事實,」設計者打斷她的話:「我們從來沒有測量到回應時間是十分鐘的。」

「我沒有刻意去計算時間,因為我沒想到它會這麼慢。或許事實上沒有十分鐘,但我覺得是十分鐘。無論如何,我們就是不滿意。如果你不修改,我們寧可回頭用舊系統。」

「這不是我的錯,我完全按照需求要件來製作。」

「是你的錯,因為你沒有協助我們寫一份有意義的需求要件。」使用者堅決地轉身,結束討論。

不要忽視使用者滿意度測試表上的「感覺」。如果沒有感覺,沒有人會要求開發新產品。

21.3 滿意度測試的其他功能

使用者滿意度測試除了測試使用者滿意度之外,還具有其他多項功能。

21.3.1 溝通工具

這項測試具有心理學家所說的「表面正確性」（face validity），因此非常適合做為溝通工具。「表面正確性」的意思就是，無須運用玄奧的心理學進行分析。就像任何優質的溝通工具一樣，言語充分表達意義，意義明確彰顯於語言。

　　使用者的平均反應，可以測出滿意度的重大變動。但表面正確性的功能為，即便是單一使用者的反應，也是訊息的來源。圖21-4的虛線和實線分別表徵某段期間的最高和最低滿意度。所有的使用者反應都位於這兩條線之間。只觀察平均線，而漠視這兩條極端線，做起事來比較容易；但這兩條極端線很可能隱藏極多的訊息。

　　你也可以運用大幅度變化，找出許多訊息。譬如，某使用者將容易使用的評分由六降至三，表示這個使用者不再認為這項產品容易使用。如果另一個使用者將可靠性由零分更改為六分，表示他對於系統

圖21-4　最高和最低極端線可能隱藏極多的訊息。

可靠性的疑慮都已消除。遇到上述這兩種情形,都應該進一步詢問使用者,以發掘分數改變的原因。

21.3.2 *持續使用*

使用者滿意度測試的另一項優點為,可以持續使用,而且於產品製成後仍可持續使用。這時測試的結果,可以做為度量使用者學習使用產品的效率,以及產品運作的良窳。測試的結果,也可以做為啟動後續專案的起點。

21.3.3 *嘉惠設計者*

使用者滿意度測試對於團隊還有附帶功能:讓設計者知道,他們的開發成果將以何種方式被評量。沒有這項測試,設計者容易對產品有自己的偏好。由於假設條件有千百萬種,最終產品將與客戶真正的需求不同。

於設計階段,這項測試也可以用來測試設計團隊的滿意度。大型專案的設計者定期運用這項測試,可以測定各個設計者對於癥結問題的認定是否相同。如果設計者看法分歧,表示對某區塊的解讀不同,必須坐下來進行討論。

21.4 其他測試

當然隨著專案進展,還有許多方法可以用來測試使用者滿意度。萬萬不可因為定期以某個方法進行測試,就不運用其他的輔助測試方法。譬如,遇到機會就問使用者:「現在你覺得這套系統如何?」百分之九十的回應都將是:「很好。」但其餘百分之十的答案,則是獲臻訊

息的金礦。

21.4.1 *運用原型進行滿意度測試*

如果產品是漸進式（incrementally）開發的，產品良窳的最佳評量就是產品本身，方法是觀察已開發之產品的使用情形。也就是說，你只須觀察人們是如何使用產品，或逃避它，或修改它。將這些情形記錄下來，以判斷使用者對哪個部分滿意，哪個部分不滿意。這就是運用原型（prototype）來輔助設計的理論基礎：你不但要開發出一個原型，還要去觀察人們實際是如何使用它。

　　當然你可能要到事後才會發現自己所開發的只是一個產品的原型。電腦界最經典的實例，即是第一代FORTRAN編譯器的設計與實際開發工作。雖然如今已沒有幾個人還記得，第一次開發FORTRAN時幾乎有一半的力氣都是耗在FREQUENCY這個指令上。現在的FORTRAN程式設計師幾乎都不知道這件事，但當時的情況確實如此。

　　如果編譯器被設定為要使用IBM 704的兩個算術暫存器（arithmetic register）及三個索引暫存器（index register），就必須在IF指令之後加上FREQUENCY指令。在那個年代，編譯器的潛在使用者都以為編譯後的程式碼是否有效率是最需解決的問題，但是當大家真的使用FORTRAN之後，才發現最沒有效率的倒不是編譯後的程式碼，而是編譯器本身。一般的程式在除錯過程中，需要有十幾二十次的編譯動作，而程式碼的執行則只有一次。經常會遇到的情況是，總共花在編譯動作上的時間是執行最終程式的一百倍。使用者很快就找到原因：編譯器為了得到最佳化的程式碼，大部分時間都花在如何分析FREQUENCY這類的指令上。

　　對第一代的FORTRAN系統進行「功能加強」的第一批做法中，

包括在控制台（console）裝一個「感應開關」，讓使用者可以關掉FREQUENCY最佳化功能。當時，你若想要調查FORTRAN的FREQUENCY最佳化功能的使用者滿意度，你只需去看看「感應開關」最常出現的設定即可。這就是為什麼，你從來沒聽過FREQUENCY這個指令的原因。

如果FORTRAN的開發人員對於如何利用原型來評量使用者滿意度知道得更多的話，首先，他們可能會開發出一個沒有FREQUENCY功能的編譯器，然後，再看看顧客的反應，以免投注過多心力在一個永遠沒有人會用到的功能上。馬後砲說來容易，重要的是要如何才能把這個經驗放在你的下一個開發專案中。

21.5　心得與建議

- 如果客戶為兩個或多個相異組群，就要分別為每個組群製作使用者滿意度測試表。每份測試表的內容不同。某組群如果看見其他組群的測試表，也能增廣思慮。這種方式能使設計者發掘語意曖昧與潛在衝突。

- 開發期間較長的專案，使用者滿意度通常呈現穩定微幅下降現象。隨著時間拉長，人們漸漸覺得無趣，或轉移興趣至其他事物，不再有專案初期的熱情。因此對於這種現象無須過度反應，但是可以考慮做某些重新喚起熱情的措施——但不要動作過大。

- 樣本數量必須足夠，以免被單一個人過度影響。如果某個人真有極大的不滿意，可以從意見欄或個人滿意度驟降而得知。

- 專案進行期間，樣本數量不可縮減。如果有人中途離開，選取適當人員接替，以維持合理的比較基礎。

- 如果你覺得怪異的意見很難處理，可以在使用者滿意度測試表增加一個打勾選項：

 ☐ 我有話要說。請和我見面討論或打電話給我。

- 為了製作具有統計學意義的意見調查，可以請教統計學專家；但你必須先弄清楚，你進行的測試是否必須具有統計學意義。通常，讓訊息充分流通，並針對變化進行進一步訪談，就足夠了。不可自陷於數學泥沼中。你的目的是尋求有用的訊息，不是撰寫論文。

- 肯恩·拉溫尼警告說，如果你真的利用原型做滿意度測試，「別賣掉它！」他是根據他在軟體業的經驗說這句話。但許多產業，譬如航太業，原型所費不貲，就可以充作生產模型。原型不昂貴的產品——譬如設計家具——原型可以當作設計師的原始創作來販售。重要的是，在追求利潤的原則下，不可忘記原型提供訊息的功用。

21.6 摘要

為什麼？

產品讓使用者滿意的最簡單可靠方法為，於設計一開始就進行使用者滿意度測試。開發案如果沒有定期去測試使用者滿意度，後果就像美國人去巴黎的三星級餐廳點一道小牛頭（tête de veau），當看到盤子

裏的小牛頭眼珠瞪著他時，通常的反應是驚呼：「這是什麼東東？」
而不會想去吃它。

何時？

於開發案初期第一次完成特性表之後，立刻製作使用者滿意度測試
表。根據開發案期間長短，定期進行測試。一年期的開發案，每個月
測試一次應該很恰當。

如何？

按照下列程序作業：

1. 運用我們的格式或符合你公司文化的格式，為專案製作使用者滿
 意度測試表。重要的是，務必讓使用者參與到設計工作中。
2. 按照既定計畫，定期進行使用者滿意度測試。
3. 將每一個項目及整體滿意度製成圖表，觀察變化情形。對於變化
 進行追蹤，並找出背後的原因。
4. 特別注意任何書寫意見，尤其是表達強烈感覺的意見。切記，感
 覺就是事實，也是你所設計產品的真正主人認為最重要的事實。
5. 不論你是否運用使用者滿意度測試表，不可忽略其他管道可獲臻
 的使用者滿意與否的訊息；譬如對原型的反應，以及隨口說出的
 意見。

誰？

所有的使用者都應該在樣本中有代表人。有人離開時應立即找人替
補。對設計團隊也必須進行滿意度測試，但圖表應分開處理。如果使
用者與設計者的滿意度差距很大，召集雙方開會以找出原因。

22
測試案例

對於各個期望進行分類,是測試需求要件的方法之一。使用者滿意度測試則是另一個方法——事實上是終極的方法。但由於人類的不完美特質,測試的方法是愈多愈好。令人訝異的是,對某些人而言,測試需求要件最有效的方法是使用測試案例(test cases)——很像那些用以測試整套系統的方式。

22.1 黑箱測試

22.1.1 外部與內部知識

在系統理論中,黑箱(black box, or opaque box)概念是用來研究無法進行內部檢視的系統。[1]由於箱子是「黑色的」,我們只能知道進去和出來的東西:即輸入和輸出。試驗各種輸入要素並檢查輸出結果,你可以知道這個箱子做了什麼,但無法知道它如何進行轉換。或許其中

[1] 關於黑箱的更多資訊,請參考 Gerald M. Weinberg, *Rethinking Systems Analysis & Design* (New York: Dorset House Publishing, 1988).

藏著一組線圈，或一台機器，或一隻松鼠。

我們界定需求要件時，可以運用黑箱概念；因為設計案在這個階段，解決方案確實是個黑箱。還有什麼東西比一個還不存在的箱子更黑呢？經由我們的探索，我們已經對這個箱子有許多了解，包括它的名字、它對於若干開放式問題的答案、使用者是哪些人、以及使用者認為重要的事項。這些了解都是解決方案的外部知識，而不是對於箱子內部運作的了解。因此，我們面對的仍然是一個黑箱。

設計工作即是將黑箱轉變為白箱（或透明箱）——我們能清楚看見這個箱子如何運作。以「刺激—反應」觀點而言，黑箱（需求要件）可以如是形容：「那樣做，就可產生這樣的結果。」（參見圖22-1）

譬如，律師用什麼方式為客戶製作遺囑。你說你要把全部財產給姪兒的孩子，於是律師問：「如果你的姪兒沒有孩子呢？」你不曾想到這個可能性，於是你想了一下，然後告訴律師，如果發生那種情形，你的全部財產都捐給某婦產科醫院。數次詢問之後，律師寫出你所有的願望——有些甚至是你自己都不知道的願望——然後開始撰寫

圖22-1　黑箱是一個想像的、內含最終產品的密封箱。我們置入「如果怎樣」的問題，將產出「這樣的結果」的答案。

（設計）你的遺囑。

　　製作遺囑就像黑箱測試，兩者都與未來事件有關，而且是可能不會發生的事件，譬如你的姪兒有小孩。需求要件就像是這類未來的黑箱。為了測試需求要件，我們必須想像可能發生的事；即便那些事從來不曾發生過。事實上，由於新產品必然與現有產品不同，很可能發生以前不曾發生的情況，因此我們必須以模擬方式進行推理。

22.1.2　建構黑箱測試案例

為了更加了解電梯資訊裝置的黑箱，我們假設這項裝置已經存在，然後輸入幾個測試案例，然後試試看能否描述輸出的結果。我們與客戶一起設計出下列「如果怎樣」的問題：

1. 如果乘客進入電梯後選擇正確指令，將會怎樣？
2. 如果乘客進入電梯後選擇不正確指令，將會怎樣？
3. 未獲授權的人試圖啟動限制類指令，譬如：取得個人資料、導引電梯至警衛樓層、或修正資訊顯示格式，將會怎樣？
4. 如果電梯內發生暴力事件，將會怎樣？
5. 如果大樓斷電，將會怎樣？
6. 如果乘客突然身體不適，將會怎樣？
7. 如果乘客選擇的樓層不安全或狀況極度不佳，將會怎樣？（例如：觀景台天候不佳、搶店舖、搶銀行、乘客大排長龍、樓層施工中）
8. 如果乘客想叫一輛計程車，或要求一些原本由電梯員提供的服務，將會怎樣？
9. 如果乘客有視覺、聽覺、觸覺障礙其中之一，將會怎樣？

10. 如果乘客進入電梯後，不知道要去幾樓，將會怎樣？

11. 如果乘客對複雜的裝置很困惑，將會怎樣？

12. 如果電梯內發生野蠻行為，將會怎樣？

22.1.3　測試一下測試案例

請注意一個測試案例引導出另一個測試案例的情形。即使我們不擬回答測試案例設定的問題，只是運用它們來對於目前的需求要件進行徹底的測試。但我們將試著回答這些問題，因為回答可以協助我們改進需求要件作業。有一點不可忽視，回答這些問題即是對於測試案例進行測試，其重點在於：「我們是否設計了優質且數量足夠的測試案例？」[2] 稍後我們將討論，試圖回答黑箱問題，有助於回答這個問題。

首先，我們希望來測試我們的眾多測試案例是否充分涵蓋重要功能。也就是說，產品的各個功能是否至少被一個測試案例「觸及」？方法很簡單，我們只須列出每一個測試案例擬測試的功能，即可知道是否已涵蓋所有的重要功能。

但充分涵蓋不止於觸及各項功能，而是涵蓋各單項功能的整個運作範圍。也就是說，這些測試題目必須考量：

1. 這項功能的正常使用。

2. 這項功能的不正常使用。

3. 這項功能的不正常及不合理使用。

2 關於檢查測試案例的更多資訊，請參考Daniel P. Freedman and Gerald M. Weinberg, *Handbook of Walkthroughs, Inspection, and Technical Reviews*, 3rd ed. (New York: Dorset House Publishing, 1990).

圖22-2 「正常人不會那樣做。」

　　譬如，在黑板上書寫幾何習題，顯然是超級粉筆的正常使用。用粉筆在衣服上畫圖則是不正常使用，但還算合理。把超級粉筆吃進肚子裏顯然不合理，但設計工作必須考量這個狀況，以避免引起法律訴訟。若有人自信滿滿地說：「正常人不會那樣做。」這將是需求要件作業最嚴重的敗筆，並將引起許多法律訴訟。

　　「不合理」是指正常人不可能做的事。確認你已測試了不合理狀況的最好方式為，聽見他人指責你不應該進行這項測試。

22.2　運用測試案例

設計出一套完整的測試案例問題後，即可著手尋找各個問題的答案。我們可以要求使用者自己提答案；或由我們擬答案，然後交給使用者

仔細檢驗。雙方可以面對面討論，或進行書面問卷調查。

22.2.1 *例子*

答案的格式為：「如果發生 X，產品應該執行 Y。」電梯資訊裝置對於測試案例的答案如下：

1. 如果乘客進電梯後選擇正確指令，系統將立刻回應已了解指令，並顯示系統了解的內容。

2. 如果乘客進電梯後選擇不正確指令，如果系統能偵測到錯誤，將立即回應指令發生錯誤。電梯資訊裝置能偵測到的訊息，應該與曾到過這棟大樓的操作者所知的訊息一樣多。如果乘客想去十四樓，卻發出前往十五樓的指令；除非系統獲得進一步訊息，指出乘客不想去十五樓，否則我們無法期望系統知道乘客不想去十五樓。我們不期望系統能偵測所有的錯誤，因此系統應該允許乘客修改他自己偵知的錯誤。譬如，如果乘客說「十四樓」，然後想起自己事實上想說「十五樓」，他就不應該被強迫停在十四樓。

3. 未獲授權的人試圖啟動限制類指令，譬如：取得個人資料、導引電梯至警衛樓層、或修正資訊顯示格式；這時系統將記錄日期、時間、事件，可能的話，系統還會辨識企圖發出指令的人。未獲授權的指令將不會被執行；發出指令的人將被告知其使用了非法指令，並記錄其過程。

4. 如果電梯內發生暴力事件，系統將偵測到這個行為，立刻發出警訊通知警衛，以錄影帶記錄過程，並以提出警告方式介入事件。電梯將直接前往警衛樓層，而且電梯門只接受電梯外面的人的指令，才能開啟。

5. 如果大樓斷電，系統將立刻連接備援電力，提供電梯內的乘客燈光、新鮮空氣，並告知斷電原因以及乘客應該採行的因應措施。系統並通知安全單位，電梯裏有多少乘客，位置在哪裏。

6. 如果乘客突然身體不適，系統將詢問醫療資訊，提供乘客有用的訊息，通知救護中心人員待命，驅動電梯直達救護樓層。

7. 如果乘客選擇的樓層不安全或狀況極度不佳，系統將通知選擇前往該樓層的乘客，提供其他服務選項；而且，除非有實際危險，將允許該乘客再選擇前往該樓層。遭逢危險狀況時，系統允許再選擇之前，可要求辨識身分並進行安全檢查，使警察、消防人員和其他獲得授權人員，前往災難樓層。

8. 如果乘客想叫輛計程車，或要求一些原本由電梯員提供的服務；系統將通知管理員以適時提供服務。

9. 如果乘客有視覺、聽覺、觸覺障礙其中之一；這位殘障人士將可使用另外兩種知覺功能，與系統進行溝通，並與正常人一樣向系統下達指令。

10. 如果乘客進入電梯後，不知道要去幾樓；乘客可以很容易地向系統查詢資訊，系統將以目錄方式提供所需資訊。

11. 如果乘客對複雜的裝置很困惑；系統將設置一個明顯（甚至對幼兒或殘障人士也很明顯）的求助指令，以提供協助。如果乘客仍然不知所措，無法對電梯下達指令；電梯將自動前往設有服務台的樓層，由人員給予協助。

12. 如果電梯內發生野蠻行為，系統將啟動電梯內和警衛室的警鈴。電梯將直接前往警衛樓層，而且電梯門只接受電梯外面的人的指令，才能開啟。

22.2.2 反覆測試及回答

你認為某些答案不合理嗎？如果你這麼認為，你就像聽到客戶不合理答案的設計者，或聽到設計者不合理答案的客戶。這也是我們推薦運用黑箱法的理由：進行測試引發的新問題，多於獲臻的答案。

　　回答測試案例時，我們心裏會萌生新的測試案例。譬如，回答「9. 如果乘客有視覺、聽覺、觸覺障礙其中之一，將會怎樣？」這個問題，導引出下列需求要件：

9.1. 如果乘客有視覺、聽覺、觸覺障礙其中之一；這位殘障人士將可使用另外兩種知覺功能，與系統進行溝通，並與正常人一樣向系統下達指令。

這個需求要件，又導引出另外兩個問題：

9.1.1. 如果乘客有視覺、聽覺、觸覺其中兩項障礙或更多障礙，將會怎樣？

9.1.2. 如果乘客是文盲，將會怎樣？

這兩個問題的答案分別是：

9.1.1. 如果乘客有視覺、聽覺、觸覺其中兩項障礙或更多障礙；系統不必然能與這類乘客有效互動，但應能使這類乘客迴避危難狀況。

9.1.2. 系統將以目前標準電梯具備的基本控制和資訊系統，為文盲乘客提供服務。

第二個問題又引發另外一個問題：

9.1.2.1. 如果乘客不懂英文，將會怎樣？

這個問題的答案為：

9.1.2.1. 系統對於說英文、法文、德文、西班牙文、中文（普通話）、
日文的人，提供的指令和資訊服務都同等簡易。對於不懂上述幾
種語言的乘客，系統將以目前標準電梯具備的基本控制和資訊系
統，提供服務。

經過幾個回合黑箱探索法，設計者和客戶都更了解合理的期望。

22.2.3 *清楚指明語意曖昧*

有些人批評我們，破壞了設計案的創新可能性，因為我們明確指出，
在所有設想的狀況下系統應該執行的動作，以致過度限制了設計者。
事實上，每一個黑箱問題的答案都是設計者的一個限制，但我們無意
過度限制。如果你注意清楚指明語意曖昧的概念，或不在乎條件，就
不會發生過度限制的情形了。譬如，注意看問題9.1.1的答案：

9.1.1.　　如果乘客有視覺、聽覺、觸覺其中兩項障礙或更多障礙；系
統不必然能與這類乘客有效互動，但應能使這類乘客迴避危
難狀況。

不小心的話，答案可能變成：「系統將不能與這類乘客有效互動，
……」而不是「不必然能」。換句話說，答案清楚指出有效互動並非
需求；但如果有這項功能，客戶不會在乎——也不會反對。因此，需
求要件並沒有限制有創意的設計者，尋找協助多重殘障人士的方法。

　　確認每一個問題的答案之後，開發團隊再次逐一檢查各個答案，最好由至少一位設計者和一位撰文高手從旁協助。對每一個答案，問：「這是不是過度限制？這是否逾越我們真正的意思？」譬如，我們重新檢查第12題：

12.　如果電梯內發生野蠻行為，系統將啟動電梯內和警衛室的警鈴。電梯將直接前往警衛樓層，而且電梯門只接受電梯外面的人的指令，才能開啟。

設計者對於「警鈴」提出問題。警報是否必須能被聽見，還是只限於以聲音提出警報？經過討論，答案修改如下：

12.　如果電梯內發生野蠻行為，系統將啟動電梯內和警衛室的警報（警報的設計必須經過測試，並由安全委員會認可）。電梯將直接前往警衛樓層，而且電梯門只接受電梯外面的人的指令，才能開啟。

22.3　將測試案例做成文件

黑箱案例測試的結果，可成為日後測試系統和產品的基礎。明白這點之後，或許我們會想延緩黑箱測試，而且延緩至正式的產品測試小組成立之後。這是一個錯誤的想法。黑箱測試作業不可以延緩；因為你一旦開始思考完成產品設計的機械式作業，黑箱測試即失去效能──進入這個階段之後，系統測試將陷入系統是否機械式正確運作的模式（設計以及實作測試），而不是系統是否可以做正確的事（需求要件測試）。

相反地，你應該在界定問題階段，就進行黑箱測試；而不是在提出解決方案階段，才進行黑箱測試。也就是在你不必承諾可以達成什麼的時候，盡力先了解客戶想要的是什麼。

於開發案初期階段，設計黑箱問題並提出解答，而且將答案認為是被認可的需求要件，加以存檔。這樣做，一方面可避免設計者說，需求要件已改變，一方面可避免客戶說，產品不符合需求要件。

22.4　心得與建議

* 世界各國的通俗文學都有「三個願望」的故事。故事主人翁的三個願望都實現了，卻沒有帶來美好。黑箱測試是界定問題階段的最後一個測試。請參與成員們想像，如果需求要件所有的願望都實現──所有的限制都被遵守，所有的目的都圓滿達成，所有的期望都符合。然後呢？

* 對於需求要件進行黑箱測試，如同撰寫產品使用說明書。使用說明書無須說明產品內涵，而且也不應該說明；因為「使用者」即是與產品互動而且無須「了解產品內部」的人。了解產品內部的人也可以是使用者，但他們另有「內部」說明書。即便如此，這些內部說明書也不可能讓他們了解內部的每一個細節。使用者分為許多階層，每個階層各有自己的黑箱和透明箱。

 有些公司一直到系統已部分建置完成，才開始撰寫使用說明書。這種做法，顯然已錯失兩個重要的機會點。第一，錯失以使用說明書的使用多進行一次需求要件測試。第二，使用說明書的內容將充斥產品如何完成工作，因為作者撰寫時自己想要弄清楚。如

果產品還在黑箱裏時，就著手撰寫使用說明書，即可避免這種情形發生。

* 有些人反對對於需求要件做黑箱測試。他們認為，這種測試將開啟「針對測試結果進行設計」的危險。他們擔心設計出來的產品或系統，無法超越測試的諸種狀況，因而該產品或系統無法聰明到可以處理之前沒人想到的狀況。好，如果設計者知道其他重要問題以及問題的答案，為什麼不列入測試項目中？列入測試項目的問題，可以接受眾人的嚴格檢驗，而且可以成為產品接受度測試（acceptance test）的一個項目。
 我們當然希望我們的產品或系統很聰明，但它們的聰明從何而來？如果某項產品符合所有的需求要件，我們卻認為它不夠聰明，這表示我們訂定需求要件時不夠聰明。什麼魔法使我們後來變成比較聰明？當然，在設計過程中我們也學得其他新知識；但發生這種情況時，我們應該回溯並將新知識併入需求要件，以免脫離主流而且無法符合客戶的期望。

* 有些人喜歡在需求要件作業的非常早期階段，即進行黑箱測試，以激發產品功能的點子。這樣做並沒有錯，而且可以在需求要件作業至某個階段時，再做一次黑箱測試。

* 觀察其他產品的接受度測試，以獲臻自己的設計案的需求要件黑箱測試項目，這並不是作弊行為。事實上，任何獲臻新概念靈感的方法，都不是作弊。

* 當然，有些行為確實是作弊——譬如深夜闖入競爭對手的辦公室，翻遍他的檔案。自行萌發新概念絕不是作弊，竊取他人的概

念才是作弊。你不可以違反上帝、國家、自然的律法以獲臻概念；但是你可在精神上違反這些律法，看能激發出什麼新概念。譬如，你認為深夜闖入競爭對手的辦公室，將有什麼發現？譬如某人用你的產品進行犯罪行為，將會如何？最好現在就思考這個問題，在犯罪還沒有發生之前！

22.5 摘要

為什麼？

進行黑箱測試，以檢驗需求要件的完整性、精確性、明確性。也可以黑箱測試為基礎，設計稍後對於產品與系統實際測試的內容。

何時？

開始設計解決方案之前，即必須完成黑箱測試。有些開發案在非常早期就進行黑箱測試，以驅動需求要件作業。

如何？

需求要件黑箱測試遵循下列步驟：

1. 想像產品已完成開發，構思一系列測試案例，並以「如果怎樣」的問句表達。
2. 回答測試案例的問題，並與各個相關單位討論答案，努力獲臻眾人同意的答案。
3. 要對於答案達成共識，通常會引導出另外的「如果怎樣」的問題。去找出答案，並重複這個程序，直到測試表穩定下來。
4. 測試表相當穩定後，組成一個包括設計者與撰文高手的團隊，進

行嚴格檢驗。這個團隊偏重於找出答案中是否有過度限制，然後進行修改，俾使設計者有可能的最大設計自由——但不能逾越。

5. 完成修正後，將文件存檔，使成為設計產品以及產品接受度測試的基礎。

誰？

任何對於產品使用、接受、反對有發言權的人，都應該被邀請參加構思測試案例，尤其是參與提出答案。此外，設計者和撰文高手對於撰寫答案非常重要，以避免形成過度限制。

23
研究現有產品

幾乎每一本好的系統分析書籍都會教導讀者,如何從現有產品獲取訊息,以做為需求要件作業的起點。[1]也就是說,我們不是要重複他人已完成的卓越工作,而是將如何利用現有產品視為一個終點。本章將討論,如何運用現有產品來測試需求要件作業的適切性。

23.1 以現有產品為基準

亞里斯多德(Aristotle)曾說:「同一個概念出現在世界上,並非一次或兩次,而是無數次。」經過幾千年,情況仍然一樣,很少「新」產品是全然新的。而且,按照人類的特性,任何你設計出來的產品,都將與已經存在的產品相比較。而且,比較的基準來自於既有產品,而不是新產品。

貝爾(Alexander Graham Bell)是第一個發明電話的人,但他必須忍受無止盡的不公平比較——拿電話和電報比較。我們現在看來,

1 例如,Stephen M. McMenamin and John F. Palmer, *Essential Systems Analysis*. (Englewood Cliffs, N.J.: Prentice-Hall, 1984).

電話在各方面顯然都優於電報，但當時的人卻顯然不這麼認為。電報系統的比較基準是，熟練的通訊員在單一線路上「每分鐘接收到的正確字數」。確實，熟練的電報員每分鐘接收的電報字數，與他們聽最原始的電話然後記錄下來的字數，相差無幾。

　　貝爾知道他的新發明將被人們拿來和電報做比較，因此他花許多精力尋找其他比較基準。幸運的貝爾有一個同事瓦生（Watson）擅唱男高音，於是貝爾請他在電話一端高歌。電報不能傳送歌聲，而瓦生唱的都是大家耳熟能詳的歌——電報員即使聽不清歌詞，也能正確而完整地寫出歌詞。

　　不論你在需求要件作業的開始或結束之時觀察現有產品，新產品

圖23-1　新產品都必須與已經存在的產品相比較，而且比較的基準來自於現
　　　　　有產品，而不是新產品。

都必須通過與現有產品的比較才能存活下來。不論是否恰當，現有產品都被用來做為比較基準，所以你必須運用它們來進行需求要件測試。

23.2 訪談

即便你在需求要件作業時，已對若干使用者進行過訪談，並不表示你在需求要件草稿完成之時，不能再進行訪談。如果你訪談的對象是使用者代表，換一批代表再訪談就是了。換代表也能測試代表性是否適足。即便你前後訪談的對象相同，方法也有很多種，分述如下。

23.2.1 *新產品遺漏的事項*

在現實生活中，人們注意新產品的第一件事情是，它是否遺漏了人們原本期望它應具有的功能。我們曾將這本書的初稿送給同事史太勒斯・羅伯茲（Stiles Roberts）看，他將書評送過來數天後，又打電話來：「我不記得電梯資訊裝置的需求要件中，是否包括顯示電梯將向上或向下的指示。」閱讀草稿時，他沒有注意到這項需求要件（你注意到了嗎？），但是他搭一般電梯的時候，突然發現到這一點。

每一次我們租住新公寓的時候，也懷抱同樣心理：舊公寓有的，新公寓也應該有，否則我們就不租；至少我們事前會這麼想。但是新公寓不太可能具備之前我們租住公寓的所有特點，但會有新特點，於是我們欣然承租。這些新特點，又變成下一次租屋的需求要件。

所以，運用現有產品進行需求要件測試的第一個項目為：檢查是否遺漏任何功能。並非所有遺漏的功能都必須補足；有些功能我們並不希望新產品具有。但我們必須做好準備，解釋為什麼這些功能被省略了，以及沒有這些功能，使用者應該如何做。如果我們沒有做好準

備，使用者必然會抱怨；甚至還沒有注意到新產品的優點，就排斥新產品。

23.2.2 為什麼遺漏？

當然，我們可能發生一些遺漏，然後將它們加入需求要件文件。如果有許多遺漏，我們應該問自己：「我們的需求要件作業有什麼缺失，導致這麼多遺漏？同樣的缺失，是否還會導致其他問題？」

多年前，某出版商委託開發一套資訊系統，以處理作者版權費支付作業。需求要件作業團隊認為他們的工作已完成時，打電話邀傑瑞前往主持技術審查。傑瑞邀請六位目前操作支付系統的員工，審查需求要件文件，並特地與現有系統相比較。他們注意到的第一件事並不是新系統有多棒，而是它沒有任何更正程序。

製作需求要件的系統分析師抗辯說，新系統不會出錯，所以不需要更正程序。員工們則說，他們作業時很少犯錯，但書店送來的原始資料可能有錯，或是對於合約條文解讀錯誤。

於是傑瑞問：「為什麼系統分析師刪除更正程序？」結果答案是，他們只跟一家書店檢討系統介面──而且是出版商自營的書店──而且他們不曾與作者們進行詳細討論。於是需求要件作業重新來過，並增加更正功能。更重要的是，由於系統分析師只和少數幾位作者談過，於是整個版權費明細表重新設計，使每一個人都滿意。

這個根據現有產品進行測試的實例，顯示使用者取樣發生瑕疵。但是，即便使用者樣本相當周全，仍然很容易遺漏許多功能。理由之一是，樣本對象接受訪談時，可能無法想到每一件事。另一個理由是，於開發案的早期階段，訪談人無法充分體會受訪談者答覆內容的重要性。如果你認為「百密必有一疏」這句話有道理，可在需求要件

作業結束前再做一次測試。

23.2.3 *舊產品遺漏的事項*

使用者通常非常了解某項產品的特定惱人缺陷。運用直接詢問法，即可獲臻這方面訊息，例如：

- 現有產品缺乏哪些功能？
- 現有產品對哪些人造成哪些困擾？

另一方面，使用者會去適應產品，以致忘了它的缺失。下列問題可以喚起「被遺忘」的訊息：

- 人們對於現有產品的各個部分，使用時間各為多少？
- 人們對於現有產品的各個部分，耗用金錢各為多少？

23.2.4 *舊的需求要件遺漏哪些事項？*

當然，找出舊產品的缺失還有更簡單的方法：仔細比較舊產品與它的需求要件。進行這項比較時，你將從需求要件轉化為產品這個過程中，學到一些東西。需求要件遭遺漏必有原因；產品具有需求要件未提及的功能，也有它的原因。如果你能找到這些原因，就能學到目前需求要件作業必須的知識。

　　譬如，某個電子郵件系統的需求要件作業接近尾聲之時，我們發現了舊系統的需求要件副本。其中有一項「群發」功能需求——使用者可以將一個訊息發給系統的每一個使用者——顯然被遺漏了。由於有些使用者要求，因此新系統的需求要件草稿中有這麼一項。於是我們詢問一位資深人士，為什麼舊系統沒有這項功能。

「歐，它曾經有這項功能，」他回答：「但是，系統開始運作後數星期，某人群發一個關於系統本身的技術性問題。」

「這聽起來很像我們想要建入的功能。」我們說。

「然後，差不多有二十個人回覆這個問題，而且每個人都使用群發功能發送回覆。但每個答案各有另外二十個人不同意，又運用群發功能發送他們的不同意；接著又有不認同不同意的人⋯⋯。根據我們統計，系統當機之前，因為群發那個原始技術性問題，引發了一萬次以上的訊息傳遞。」

「所以，你們移除群發功能。」

「這麼說好了，我們使它比較嚴格。用戶還是可以使用群發功能，但必須先製作收信人名單，以避免系統超載。」

這次簡短訪談，使我們不至於重蹈覆轍；但是，如果我們沒有發現舊的需求要件文件，就不可能問正確的問題。如果各個公司能保存目前還在使用產品的需求要件文件，顯然是美事一樁。但有時候你必須發揮一點創意，才能從舊需求要件獲臻訊息。我們曾經成功地從下列管道獲得訊息：

1. 「儲藏室」經常有舊需求要件的非正式副本。問一問：「誰負責收東西？」以找出文書的正確位置。有一次傑瑞用這個方法，找到一份二十三年前的需求要件。

2. 舊的新聞稿或文章或內部刊物，常列有功能表，或至少有功能表。公司的圖書館通常都有一整套這類資料。如果公司有圖書館，你蒐集到的資料將會很完整。

3. 舊產品的廣告或行銷資料是另一個管道。較早發布的資料通常根據需求要件，而不是根據產品，因而能發現兩者的差異。

4. 你可以請教資深員工。通常他們的答覆不可靠，除非他們毫不猶豫地答覆。至少試著問他們：「你記得任何應該有卻沒有實現的事項嗎？是否有系統新安裝時具有的功能，後來被拿掉的？」

23.3 以特點取代功能

觀察現有產品，就像打開一個裝滿毛毛蟲的罐子。最糟糕的狀況是，你會傾向於增加向現有產品看齊的功能，而不是你真正想要的功能。這種傾向在行銷人員參與需求要件作業，並提出競爭力分析表（competitive analysis）時最為明顯。這張表包含所有競爭對手產品的所有可能特點。他們似乎希望，表上的特點都成為新產品的需求要件。

銷售人員可能會說，新產品如果具有所有競爭對手產品的特點，就一定賣得掉。這聽起來沒錯。如果勞斯萊斯（Rolls Royce）車系的價格和耗油量與福斯（Volkswagen）汽車一樣，當然兩三下就賣光了（參見圖23-2）。

圖23-2　如果以福斯汽車的價格和耗油量來銷售勞斯萊斯汽車，當然很容易——但是你能用可獲利的成本製造出來嗎？

　　但是，你能夠製造出這種車而且獲利嗎？每次你增加一項特色，似乎就增加對於其他特點的限制。某種刀具有一萬種刀片，銷售當然強過瑞士刀——如果你能將重量控制在十磅以下，而且價格控制在一百美元以下。

　　所以，為什麼不往另一個方向走，思考不讓你的產品變成瑞士刀系列品？方法很多，其中最有效的是，於描述產品時即說明功能。你無須去比較現有產品的各個特點，而是試著確認具有競爭力的功能，然後以通常方式發展出這些功能的特性。

　　譬如你設計一款新車，競爭力分析指出，其他同級車在方向盤上都有一個金色圖徽。當行銷人員試圖將「方向盤上的金色圖徽」加入需求要件，你就問：「這有什麼功能？」

　　通常你得到的答案是：「沒有任何功能，只是和競爭對手別苗頭。」

　　「這樣的話，」於是你說：「它的功能就是『和競爭對手別苗頭』。那麼金色圖徽如何和競爭對手別苗頭？」

　　「它們很酷！它們有賣相！」

　　「很好，所以我們可以說，我們要的功能是『與競爭對手的賣相別苗頭』。」

　　「當然，但我們會怎麼做呢？」

　　「或許會在方向盤上做金色圖徽，或許不會。或許設計者會在保險桿上加白金圖徽。也許設計者會綜合考量價格、酷、效果，想出一個辦法。這由設計者決定，我們的工作是告訴他們需求要件。」

23.4 心得與建議

- 有一個方法特別有效,即詢問是否記得現有產品初上路時的情形。在公司的文化氛圍沒有改變的情況下,那些記憶能給你一些產品特色的暗示,使產品在各種環境下使用都能被認可。

- 另一個類似的方法為,試著找出整個產品消失的案例。與新客戶第一次合作,詢問這家公司是否有未曾完成產品的開發案,是否有產品完成但使用後棄置的開發案。對這些案子進行分析,通常能獲得豐富的訊息。

- 將現有產品升級,就像是製造瑞士刀那樣的系列產品。為了服務既有使用者,你必須保留所有舊功能,並增加新功能,以使顧客滿意。但是為了吸引新使用者,你的產品必須簡單又便宜。但瑞士刀系列的設計模式,似乎無法實現這兩項特色。開發案進行至某一點時,最佳選擇為,將產品分割為兩個相關產品——一個是便宜又沒有負擔的產品,以吸引新顧客;另一個則是針對喜新厭舊型顧客的精緻產品。何時將需求要件作業一分為二,是一種藝術,也是一個你永遠必須銘記在心的可能性——尤其是功能表開始顯露出失控狀況的時候。

23.5 摘要

為什麼?

運用現有產品測試需求要件,因為它們是獲知人們對於新產品期望事項的另一個管道。

何時？

需求要件初稿完成時，就進行這項測試。在需求要件作業階段的任何
時刻也可以進行這項測試。的確，舊產品仍在使用，我們就很難避開
它們。但不可誤以為，這項測試是在需求要件完成之後才進行。

如何？

依循下列步驟：

1.　對照現有產品，找出新需求要件可能遺漏的功能，列成一張表。
2.　訪談現有產品的使用者，找出現有產品遺漏的功能，製成表。
3.　將舊產品與它的需求要件進行比較，找出開發新產品可能遭逢的
　　問題，製成表。特別注意舊產品遺漏的需求要件，以及建入後又
　　移除的功能。
4.　避免每一項產品都使用瑞士刀式設計模式。不可讓未經過需求要
　　件作業程序的功能偷渡成功。

何人？

試圖找出不曾參與初始訪談的使用者，以檢測你的初始樣本。必要的
話，重複訪談同一使用者也能獲得許多有價值的訊息。還有，試著找
到不使用現有產品的人，並問明原因。

24
意見合致

如同我們之前說明的，決策樹圖顯示，設計工作就像沿著眾多可能性進行探索。探索起始於決策樹的根部，也就是對於問題的最初陳述；結束於單一片樹葉，也就是某個解決方案。進行探索的方式是做決策，每一根枝杈表示一個決策。選擇其中一根枝杈，即是減少問題的語意曖昧，並朝解決方案更接近一步。但除非這些決策是眾人意見合致（agreements）的結果，否則將只是夢想。這即是本章要討論的內容。

24.1 決策從何而來？

本書大部分內容都在討論決策樹根部附近的決策——至少它們應該是接近根部的決策。如果這些決策的形成過程都是優質的，我們可以信心十足且有效率地繼續前進，以設計出符合需求要件的產品。如果這些決策的形成過程並非優質，我們必須時常回頭再做一次決策，不然就會達臻不理想的解決方案。所以我們說，所有需求要件作業的目的，即在選擇正確的枝杈，並避免我們回頭追溯。

24.1.1 選擇、假設、強迫

一項開發案的需求要件作業完成之時,我們已經做了千百個決策。其中有許多決策是我們直接且有意識做成的,我們稱之為選擇。但並非所有的決策都是選擇。有些決策出於我們未察覺的疏忽、偏見、錯誤判斷,或欠缺資訊,這些決策稱為假設。

有些決策則是強制進入開發案——或因為法律規定,或習慣,或高層指示,或趁我們不注意時偷渡進入開發案。不論是哪一種狀況,這類決策是別人代我們做的,因此我們稱為強迫。我們以電梯資訊裝置為例說明。

圖24-1 需求要件作業建構出一棵穩固的樹木,使得設計、產製、產品得以
　　　　生長。如果沒有需求要件作業,即便我們擁有所有資訊,這些資訊
　　　　終將被砍成一堆薪柴。

24.1.2 *電梯資訊裝置決策實例*

下列各個電梯資訊裝置的決策，可能是選擇、假設、或強迫：

1. 每一部電梯只有一個控制／展示板。
2. 電梯只能垂直移動。
3. 符合紐約州對於電梯的所有法律規範。
4. 電梯內不准吸菸或攜帶點燃的菸草，而且系統必須能強制實施這項規定。
5. 大樓失火時，只有狀況危急者能使用電梯。
6. 除了緊急供電系統之外，所有的電力由大樓公用電力供應，並符合 IEEE 標準。
7. 大樓斷電時，電梯資訊裝置供應的備援電力，是唯一的緊急用電。
8. 備援電力必須為儲存式，例如電池。不可使用發電機。
9. 備援電力必須足以供應電梯資訊裝置執行正常功能四小時。
10. 電梯必須符合大型建築物的標準電梯規格，地板面積為八乘八英呎至十二乘十五英呎，天花板高度為八英呎至十二英呎。
11. 電梯必須是長方形；於正常使用情況下，地板和天花板平面都維持水平。
12. 電梯必須每次使用都安全。
13. 電梯內部溫度保持在華氏六十度至八十度之間。
14. 電梯四面至少有一面，可以全部用於控制、顯示，以及電梯資訊裝置的其他功能。
15. 乘客可以由標準電動嵌入式前門或後門進出電梯。
16. 乘客可以獲知電梯是否超載，以避免發生推擠、衝撞、跌倒等情形。

17. 電梯速度的上限為每分鐘 1,440 英呎，加減速為每秒 4.4 英呎。

18. 電梯資訊裝置可以嵌入或外裝於電梯牆面——每部電梯只用一種方式。

19. 電梯資訊裝置使用或輸出的訊息可以被電梯內的乘客獲知。所有的資訊偵知和傳輸功能，都由其他單位負責。

20. 除非緊急用電已使用超過四小時，否則電梯必須隨時都有燈光。

21. 乘客企圖作弄系統，或使系統顯得愚蠢（例如電腦駭客），系統都將不予理會。

22. 這項裝置的任何部分，不得嵌入電梯超過四分之一英吋。

24.1.3 記下可追溯的需求要件

即便這些只是需求要件的一部分，你可以看得出來，這些明確的敘述可以避免許多矛盾。譬如：

2.　電梯只能垂直移動。

這個需求要件可能是一項假設——我們從來不曾想過電梯可以水平移動，或是類似艾非爾鐵塔（Eiffel Tower）上的斜坡電梯。如果我們從未想到過上述狀況，我們的設計決策將會基於「垂直移動」觀念而深植於系統中，因而限制了產品的市場。

　　當然，任何一個被寫成白紙黑字的需求要件，都被推定為並非假設。這就是要把所有的選擇轉換成書面同意的最佳理由——任何沒有白紙黑字寫下來的東西，要不是留待大家公開討論，就只是劣質的、片面的決策而已。

　　如果某人提出了「垂直」這項限制，大家會熱烈討論這個想法從何而來。可能是某個州的強制規定；也可能是考慮到，非垂直移動電

梯的市場太小，無須為此浪費精力。由於設計者一定要知道這個需求
要件是假設、或強迫、或選擇，因此每一個需求要件都必須可追溯。

譬如，如果這個需求要件是強迫性的，可以將這項限制寫成：

2.　電梯只能垂直移動；只因為在我們的市場裏，沒有任何一個州的
　　法律，允許非垂直移動的電梯。

這個陳述能使設計者知道，在哪種情況下可以挑戰這項限制；或
許我們還可以給設計者一個估計值，說明將來開發這項裝置裝設於非
垂直移動電梯時，開發費用將是多少。

另一方面，如果這個限制是一個選擇，可表達如下：

2.　電梯只能垂直移動；只因為目前我們看不出，非垂直移動電梯的
　　市場值得重視。

如此，設計者對於產品的未來將有更多的訊息。

24.2 錯誤的假設從何而來？

在決策樹模式中，我們可以將需求要件作業視為秩序井然又可靠的方
法，以形成主幹和第一個分枝，然後分枒發枝，最後生長出產品的葉
片。如果我們的假設不可靠，就無法形成穩固的枝幹以支持設計工
作。

24.2.1 缺乏正確訊息

有些假設從一開始就是錯誤的，但我們不知道它們是錯誤的。基於石
綿無害於人體的假設，建築商使用石綿製水管和石綿製絕緣板。這個

假設造成千百人死亡。

24.2.2　知識隨著時代演進

有些假設現在是正確的，但逐漸變成是錯的。美國剛開始設計電話系統的時候，認為打電話是獨立行為（不影響第三人）。但設計電話系統是在收音機普遍之前，逐漸地，全國民眾被收音機緊密聯繫。一九四五年四月十二日，羅斯福總統（Franklin Delano Roosevelt）的死訊經由收音機廣向全國人民宣布，許多人同時間聽到這則新聞，立即打電話告知其他人，於是電話系統當天因超載而全面不通。於是，打電話是獨立行為的觀念不再正確。

24.2.3　關卡效應

經濟學有一項常見的假設為「完全（競爭）市場」（perfect market）。在完全市場裏，銷售一項產品將不會影響到市場上其他產品的交易量和價格。在現實生活中，則有許多「不完全」市場。有些產品一旦使用後，產品本身使得原先的假設由正確變成錯誤。

　　譬如，設計電腦系統時必須先考慮它的負載條件，並根據假設的最大使用量進行系統容量設計。但舊系統的低容量導致系統反應遲緩，因而限制了負載量。現在，新系統的較大容量移除了這項限制，於是負載量加大了。但在負載量增加太多的情況下，也會使新系統當機。這就是「關卡效應」（turnpike effect）或「停車場效應」（parking lot effect）（參見圖24-2）。

24.2.4　衍生需求要件

衍生需求要件也可能使假設變成不正確。產品經過使用後，新需求要

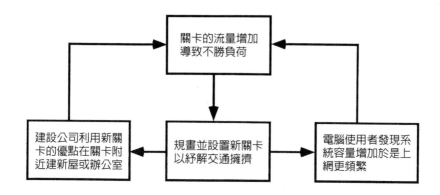

圖24-2 「關卡效應」或「停車場效應」即是，容量較大的新系統，終將導致
　　　　負載量超過限制而當機。

件因應而生。新需求要件可能是關卡效應導致的更大容量需求；或用
來「修正」問題——需求要件錯誤、設計錯誤、實作錯誤、訓練錯誤
等導致的問題。也許是使用者熟悉新產品之後，希望進一步突破，而
要求新的功能，導致新的需求要件。觀察新產品到使用者手上一年
後，你將發現，已「衍生」出數百個新需求要件（參見圖24-3）。

24.3　意見合致的決策

需求要件作業的目的，在於引導嗣後產品開發的各項作為。但是即便
所有的決策都是正確的，也不一定能正確引導嗣後的作為。尤其是假
設和強迫形成的條件，並非由開發者直接掌控。這些條件能決定開發
案的成敗。假設和強迫是開發案能否依時程有效完成的風險。

　　由於強迫可被視為障礙，有些開發者可能對它們心懷怨懟，或至
少不同意它們。開發者可能不順從於強迫，而每一個不遵循的行為，

圖24-3　衍生需求要件為正式需求要件作業程序之外的新需求要件。某軟體
　　　　公司的某一產品，於六個星期內，經由十四個來源，提出二〇二項
　　　　衍生需求要件。

都將使專案偏離決策樹的正確枝枒。

　　而假設可能是隱藏式的，有些人或許沒有去真正了解。同樣地，
有些人可能對於已確定但未曾溝通過的選擇有所誤解。事實上，未經
溝通的選擇，有些成員甚至不知道它的存在。所以，即便參與者沒有
惡意，也可能因為無知而偏離了決策樹的正確枝枒。

　　總而言之，如果選擇、強迫和假設，沒有經過每一個參與者的了
解和認同，就是失敗的需求要件作業。因此，在需求要件作業進入下
一個階段之前，所有相關單位都必須了解和接受需求要件作業的成
果。否則，顧客將對產品大失所望。為了確保每個人都了解和接受，
你必須將每一個選擇、強迫和假設，轉製成明確的同意書。

24.4 心得與建議

- 我們喜歡讓每一個人在同意書上簽名。有些人認為這樣做太正式而拒絕，但我們發現，未經簽名的文件只是沒有價值的紙頭。簽名能增加價值。

- 簽名也是一種測試。如果有人猶豫不肯簽名，不要強迫他們，而要和他們一起探索造成他們猶豫的原因。通常你將發現，會有另一個假設必須記錄下來。

- 「團隊作業有時盡，需求要件作業無盡期。」有些假設的界定必須留待設計者、製造者或使用者完成。你能做的是，把「某些假設留給他人界定」的後設假設寫下來。

- 把假設留給他人界定的後設假設寫下來，是創造安全因子（safety factors）。工程師們常說：「我們不知道這裏要假設什麼；所以我們預留一個寬闊空間容納錯誤──對於假設的理解錯誤。」你應該效法工程師們，在自己的同意書中說明安全因子：「我們不知道這裏要假設什麼；所以我們假設一個寬闊的空間。這樣做可能導致設計空間太大，請留意可縮減假設的機會。」

- 安全因子的概念顯示，試圖達臻意見合致其實是因為風險。當你試圖將假設轉化為同意時，就是試圖減少風險。進行這個程序的時候，你不必認為它只是一份文件。最理想的狀況是，你注意到某些地方，使得轉變假設的作為成為減少風險的行動。譬如，你同意找出遺漏的事項，或擔心專案失敗而去買保險，或請一位特殊人士參與開發案。

24.5 摘要

為什麼？

將假設提升至意識層次，俾能於開發案進行的程序中控制它們。

何時？

需求要件作業完成之前，以寫成明確書面同意的方式，來測試假設。

如何？

採取下列步驟，以達成書面同意：

1. 寫下每一項假設。

2. 探討每一項假設的根源：它是選擇、強迫或同意？

3. 增加假設的相關訊息，以辨識其根源。

4. 請參與者在每一份文件上簽名。

5. 找機會讓大家同意採取某些作為，以減少假設造成的風險。

誰？

進行意見合致時不在場的人，之後很可能會現身並帶來麻煩；所以務必讓每一個日後可能帶來麻煩的人參與討論。

25
結束

生命之書起始於伊甸園裏的一個男人和一個女人。

結束於上帝的啟示。

——王爾德（*Oscar Wilde*），《無足輕重的女人》（*A Woman of No Importance*）

25.1 對於結束的恐懼

需求要件作業起始於語意曖昧，但並非結束於上帝的啟示，而是意見合致。更重要的是，它結束了。

但需求要件作業如何結束？有時候，需求要件作業很像王爾德的名言：「整個早上，我努力潤飾我的詩句，於是拿掉一個逗點；到了下午，我又把它放回去。」

相當大比例的開發案並非從需求要件作業開始。經過兩年、五年、甚至十年，你深入研究還在進行的需求要件作業，發現作業人員早上拿掉一個逗點，下午又把它放回去。這些人早應該在需求要件作業階段就槍斃掉，而不是讓他們被凌遲至死。

弔詭的是，為了完成需求要件作業，這些人才得以苟延殘喘。需

375

求要件作業階段結束於意見合致，但產品完成之前，需求要件作業永不完工。但某個時點，你認為已有足夠的一致意見，就可以冒險進入設計階段。

25.2　一了百了的勇氣

沒有人可以告訴你，什麼時候可以躍下萬丈深淵。這是勇氣的問題。面對任何一項需要勇氣的行為，人們都會發明減少勇氣的方法。需求要件作業也一樣，人們已發明好幾種方法，以減少結束需求要件作業所需的勇氣。

25.2.1　自動設計與生產

取代勇氣的「發明品」之一，即是某種形式的自動設計，以及／或，自動開發（automatic development）。

　　自動生產程序，即是以已完工的需求要件為輸入元，輸出品就是成品。目前已有少數幾項簡單型產品，用類似方法製造。譬如，許多光學鏡片在輸入需求要件後，就可以自動生產。

　　以決策樹而言，自動開發就像一棵樹有一個主幹，一個分枝，沒有其他枝枒，而且只有一片樹葉（參見圖25-1）。這種結構狀況，完成需求要件作業不成問題。當你認為你已經完成需求要件作業，然後按下按鈕，看一看出來的產品。如果產品不正確，表示你並沒有完成需求要件作業。

　　難怪很多人經常作這種美夢。就像童話故事裏的小精靈，可以實現無數個願望。對於少數幾種自動產製的產品而言，產製程序已然存在；需求要件作業的唯一好處，是節省試製產品的時間和精力。如果

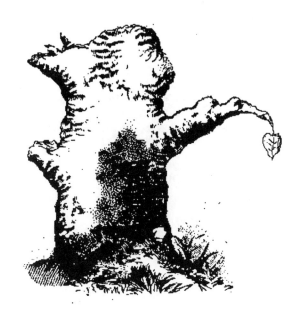

圖25-1　自動開發就像一棵樹有一個主幹，一個分枝，沒有其他枝枒，而且
　　　　只有一片樹葉。

試製產品的成本低廉，我們可能相當輕鬆就可完成需求要件作業。

25.2.2 *灌木叢法*

事實上，自動開發除了需求要件作業之外，並無其他。這是只有一幹
一枝一葉的簡單程序。另一個極端則是灌木叢法（hacking），也就是
開發工作並沒有明確的需求要件作業。這種狀況就像我們開發一項產
品，先試做，然後修正，然後再試做；直到我們認為滿意了，就停
止。以決策樹模型而言，這不是一棵樹，而是一叢灌木：有很多枝
幹、很多枝枒、很多葉片；但沒有主幹（參見圖25-2）。

　　純粹的灌木叢法因為不進行需求要件作業，所以沒有結束需求要
件作業的問題。另一方面，灌木叢法也可以是一種需求要件作業——

圖25-2 　灌木叢有很多枝幹、很多枝枒、很多葉片；但沒有主幹。

每一枝灌木都是找出真正解決方案的途徑。

任何一個真實世界中的專案，不論規畫如何完善，管理如何優良，都包含若干灌木枝枒；因為真實的世界總是和我們的假設作對。憎惡灌木叢法的人，可能會想去創造完美的需求要件作業。他們正是創造「植物人」式需求要件作業的人。

25.2.3 凍結需求要件

相當矛盾地，以需求要件作業的觀點而言，灌木叢式開發法和自動開發法是全然相同的程序。它們之所以相同，是因為它們並沒有把需求要件作業和開發工作分割開來。真實世界大多數的產品開發，都介於純粹灌木叢法與自動開發之間。這就是為什麼，我們必須對於需求要件作業的結束問題傷腦筋。

即便我們已將每一個需求要件，以同意書的方式寫下來，我們仍

然認為需求要件作業還沒有結束。我們知道這些同意書將來可能改變；因為在真實世界中，假設會改變。有些人企圖免於假設改變的恐懼，因此凍結需求要件。他們在進入設計階段的時候宣布：不得更動任何需求要件。

　　了解真實世界本質的人都知道，為什麼凍結需求要件行不通。我們曾見過一個強迫凍結需求要件的開發案，那是一家軟體公司簽下某製造商的合約，內容為開發庫存管理系統，合約中註明要凍結需求要件。十八個月後，庫存管理系統完成了；這個系統符合所有的需求要件，但仍然被退件。

　　這個被凍結的系統完全派不上用場；因為十八個月前的狀況，與目前工廠的運作情形迥然不同。客戶拒絕付款；軟體公司威脅要循法律途徑解決。客戶反駁說：一家專業的軟體公司敢在法庭上說，他們自己有「凍結狂」嗎？最後，兩家公司坐下來談，工廠同意支付四分之一的價款。談判將結束時，某人說，如果在開發過程中多做溝通，就不用浪費這麼多時間進行談判，而且開發的成果會使雙方都滿意。

25.2.4 *繼續溝通*

凍結需求要件的觀念其實是一種妄想，用來抵制對於需求要件作業結束的恐懼。除非確知有再溝通的可能，我們無法放心地結束需求要件作業。所以，需求要件作業的最後一個步驟為：雙方同意繼續溝通。

　　訂定繼續溝通程序，也是對於需求要件作業程序本身的最後一項測試。如果需求要件作業運作良好，則已經奠定了嗣後繼續溝通的基礎。團隊成員都已確定，而且知道如何進行合作。他們已嫻熟繼續溝通的技巧，因為這個技巧與達臻意見合致的技巧相同。

25.2.5 擔心假設曝光

當然，同意繼續溝通的結論必須白紙黑字寫下來；雖然這個動作使許多人膽顫心驚。另一個避免需求要件作業結束的方法為，避免寫下需求要件作業已結束的同意書。有些設計者擔心需求要件作業結束，是因為白紙黑字的同意書使得各個假設非常明確。這一點固然令人訝異，但下述例子有助於各位了解這種狀況。

有一次我們與某州的高速公路局合作專案，遭遇到一個問題，即對於特別危險的大彎道應該怎麼辦（參考圖25-3）。根據統計，平均每年有六個人在這個彎道因為汽車墜崖而死亡。但這是一條景觀高速公路，減少彎道的彎度既不實際，也不符合期望。於是高速公路當局

圖25-3　如何降低這個彎道的危險性？

指示，在彎道處設置強固護欄，以免失控的汽車墜崖。

　　設置護欄似乎是個好主意，但另有一個因素必須考量。失控車撞上強固護欄反彈後，如果剛巧撞上對面來車，將使兩輛車上的人全部送命。這種狀況，預估三年會發生一次。

　　根據估計，裝設護欄後每年在彎道失事死亡的人數，將是不裝設護欄的五分之一。但設計者必須考量其他因素。如果一輛車失控墜崖，媒體將責怪駕駛不小心。但如果某人酒醉駕車，撞上護欄後，反彈回來撞上對向車道汽車，造成對方一家七口喪命。這時候，媒體會指責設置護欄決策不當，並要求高速公路局長下台。

　　因此，高速公路工程師不希望他們不設置護欄的決定，記錄在檔案裏。這項決策攸關他人生死，也攸關他們的飯碗。因此，他們為了保護自己，找到一個安全位置：「如果我沒有想到過這個問題，就無須為忽視這個問題負責。」而且，如果關於這個問題的討論沒有留存紀錄，誰能說他們曾經想過這個問題呢？

25.3 富貴險中求

許多工程師和設計師聽到這則故事，也說出他們曾遭遇的類似狀況，並且認為，有些決定確實不適宜記錄下來。我們相信，這樣的藉口是一種專業力量的濫用。如果我們還記得需求要件作業的正當功能，這種濫用顯然是可以避免的。

　　設計者的工作不是決定產品需要什麼，而是協助顧客發現顧客的真正需要。高速公路設計者應該將這兩種情況都記錄下來，讓高公局長自己做抉擇。然後設計者根據高公局的決定，設計最適當的解決方案。

假設那些當官的回過頭來，丟出一個不可能的需求要件，例如：

高速公路彎道必須重新設計，保證五年內不會發生致命車禍。

這時候，工程師可以向顧客說明：除非不准汽車行駛這條公路，否則沒有任何解決方案可以滿足這個需求要件。或許工程師會丟掉飯碗，但這就是專業人士應該遵守的原則——切勿答應你明知無法達成的事。

需求要件作業的目的，在於避免錯誤，使開發案克竟全功。當然，你不是全知全能者，不可能永不犯錯。如果你不願意承擔犯錯的風險，如果你不願意承擔表現不佳的風險，那麼需求要件作業永遠無法成功。就像中國那句老話：「富貴險中求。」你必須承擔風險。

25.4　心得與建議

* 如果你希望成為專業的設計者，你必須重新塑造自己，尤其是培養以專業做事的勇氣。不可將全部時間耗費於技術層面的事務，或為他人進行協調。至少要將一半的時間花在自己身上。[1]

25.5　摘要

為什麼？

特別注意需求要件作業的結束點，因為擔心不完美可能使你陷入永不超生的輪迴。

[1] 關於自我發展，例如成為一位技術負責人，可參考Gerald M. Weinberg, *Becoming a Technical Leader* (New York: Dorset House Publishing, 1986). 中譯本《領導者，該想什麼？》經濟新潮社出版。

何時？

握有所有必要的同意書，表示需求要件作業已結束。憂心需求要件作業結束，與宣布它已結束，是兩碼子事。如果你不面對自己的恐懼，需求要件作業將永遠無法結束。

誰？

所有的參與成員必須同意需求要件作業已結束，否則他們會繼續做變更。當眾人同意繼續溝通時，即表示他們同意結束。

如何？

結束需求要件作業就像一本書完稿——尤其書的主題就像需求要件的定義一樣，是開放式的。完稿之後，有時你覺得意猶未盡，但這些情況大多是：早上拿掉一個逗點，下午又加回去。遇到這種狀況，你只須承擔若干概念不完美的風險，以及若干啟示隱而不顯的風險。你只須檢查手稿是否完整，然後鼓足勇氣套上筆蓋即可。

參考書目

Alexander, Christopher. *Notes on the Synthesis of Form*. Cambridge, Mass.: Harvard University Press, 1979.

從非自我意識（unself-conscious）／自我意識（self-conscious）持續運作的一般性活動的觀點，來探討設計工作。設計過程被認為是，試圖在下列兩個實體之間找一個適切點：問題的形式與內容的形式。

Ashby, W. Ross. *An Introduction to Cybernetics*. London: Chapman and Hall, 1964.

內容為控制論（cybernetics）或反饋系統（feedback system）的早期架構。以反饋系統做為客戶與設計者之間的訊息通道，用在設計工作上，效果非常好。

Boehm, Barry W. *Software Engineering Economics*. Englewood Cliffs, N.J.: Prentice-Hall, 1981.

提供眾多已完成的軟體開發案的原始數據，並提出多項評量基準。

Brooks, Frederick P. *The Mythical Man-Month*. Reading, Mass.: Addison-Wesley, 1982. 中譯本《人月神話》經濟新潮社出版

篩選當時最複雜的系統 —— OS/360 —— 於設計和開發階段所發生的事件，集結成非常有價值的一本書。書中有許多值得各種大小型系

統開發案學習的經驗談。

Buzan, Tony. *Using Both Sides of Your Brain*. New York: E.P. Dutton, 1976.

第一本說明心智圖（mind maps）的書，或許也是最好的一本。

Carroll, Lewis, and Martin Gardner. *The Annotated Snark*. New York: Simon and Schuster, 1962.

這本書是Lewis Carroll的Hunting of the Snark，附有Martin Gardner註解的版本。唐納德說，這本書其實與設計工作無關（真的嗎？），但他認為每個人都應該讀它。傑瑞認為這本書是在談：如何在不了解需求要件的情況下，進行開發工作。

Case, Albert F., Jr. *Information Systems Development: Principles of Computer-Aided Software Engineering*. Englewood Cliffs, N.J.: Prentice-Hall, 1986.

1986這一年，運用電腦輔助軟體工程（CASE）的個案調查報告。也是如何運用電腦來輔助軟體開發專案的入門書。

Conte, S.D., H.E. Dunsmore, and V.Y. Shen, *Software Engineering Metrics and Models*. Menlo Park, Calif.: Benjamin-Cummings Publishing Co., 1986.

對於軟體工程基準的正式統計，著重於評估軟體的複雜度、生產力與成本。

Curtis, Bill, ed. *Tutorial: Human Factors in Software Development*. Los Angeles: IEEE Computer Society, 1981.

收錄了溫伯格、Schulman，及其他重要論文的選集，主要談軟體開
發，兼及需求工程。

DeMarco, Tom. *Structured Analysis and System Specification*. Englewood
Cliffs, N.J.: Prentice-Hall, 1978.
說明軟體開發專案如何使用結構化分析找出需求，是一本文筆流暢的
經典之作，值得一讀。

DeMarco, Tom. *Controlling Software Projects*. Englewood Cliffs, N.J.:
Prentice-Hall, 1982.
本書對於參與大型軟體開發專案的規畫、組織，以及評估時程、成本
等工作的開發人員和經理人，提供極有價值的資訊。

Deming, W. Edwards. *Out of the Crisis*. Cambridge, Mass.: MIT Center
for Advanced Engineering Study, 1986. 中譯本《轉危為安》經濟新潮
社出版
戴明闡示需求要件作業與品質的關係，並強調偏好的可度量性。許多
人深受這本書的影響。

Doyle, Michael, and David Straus. *How to Make Meetings Work: The New
Interaction Method*. Chicago: Playboy Press, 1976.
這是一本可讀性高，經濟實惠的小書。可以分發給開會經驗不足，或
希望會議有效率的人。

Edwards, Betty. *Drawing on the Artist Within*. New York: Simon and
Schuster, 1986. 中譯本《像藝術家一樣反轉思考》時報文化出版
以近來對於左右腦功能的研究為基礎，本書以帶領讀者進行視覺之旅

的方式，以及其他右腦功能練習，來加強個人的創造力。

Freedman, Daniel P., and Gerald M. Weinberg. *Handbook of Walkthroughs, Inspection, and Technical Reviews*, 3rd ed. New York: Dorset House Publishing, 1990.

內容為技術審查，包括：檢討測試案例、找出危險用語、檢視文件的方法，以及多種審查需求要件的檢查表。本書以問答的方式使你釐清所需要的訊息。

Gause, Donald C., and Gerald M. Weinberg. *Are Your Light On? How to Know What the Problem Really Is*, 2nd ed. New York: Dorset House Publishing, 1989. 中譯本《你想通了嗎？》經濟新潮社出版

本書討論界定問題時可能遭逢的許多困難，對於系統設計師（解決問題的人）以及客戶和終端使用者（碰到問題的人）都具有啟發性。

Glegg, G.L. *The Design of Design*. Cambridge, England: Cambridge University Press, 1969.

Glegg, G.L. *The Science of Design*. Cambridge, England: Cambridge University Press, 1973.

Glegg, G.L. *The Selection of Design*. Cambridge, England: Cambridge University Press, 1973.

Glegg, G.L. *The Development of Design*. Cambridge, England: Cambridge University Press, 1981.

Gregory, S.A., ed., *The Design Method*. London: Butterworth, 1966.

這五本書都是討論，設計複雜系統時解決問題的方法。

Grosser, M. *Gossamer Odyssey*. Boston: Houghton Mifflin, 1981.

本書生動描述某空中運輸專案的設計者，如何將自我驅動的需求和專
案結合起來。

Halprin, Lawrence. *The RSVP Cycles: Creative Processes in the Human
Environment*. New York: George Braziller, Inc., 1969.

作者是專業的環境規畫者和設計者。他在書中將人文學科中的創意化
為一套設計方法，然後將這個方法延伸為通用的設計工具，可用於
傳統的設計工作。

Hanks, Kurt, Larry Belliston, and Dave Edwards. *Design Yourself*. Los
Altos, Calif.: William Kaufmann, Inc., 1977.

這本手冊以有趣的方式，向讀者介紹突破傳統思維模式的方法，以獲
臻創意的解決問題方法和解決方案。

Hatley, Derek J., and Imtiaz A. Pirbhai. *Strategies for Real-Time System
Specification*. New York: Dorset House Publishing, 1987.

這書的書名是這本書唯一語意曖昧之處。本書內容並非如何設計單一
個即時系統，而是如何使你設計的系統即時掌握需求。本書很徹底
地討論設計過程的正式作業部分，因此，和注重人的因素的《從需
求到設計》合併閱讀很不錯。

Jones, David E.H. *The Inventions of Daedalus*. Oxford: W.H. Freeman
and Co., 1982.

內容談到102個顛覆傳統觀念的產品，包括：耳鳴暈眩、沉默以及非
聲音、疲倦燈、氣味擴大器、磁力毛皮、反牛頓力學的褲子。作者
是一位英國科學家。對於需要大量創新概念的設計案，本書很值得
參考。

Jones, J. Christopher. *Design Methods*. New York: Wiley-Interscience, 1980.

內容討論許多設計問題的特殊解決方法。

Keirsey, David, and Marilyn Bates. *Please Understand Me: Character & Temperament Types*, 4th ed. Del Mar, Calif.: Prometheus Nemesis Book Co., 1984.

本書目前仍是Myers-Briggs性格類型指標的最佳參考書。Myers-Briggs性格類型指標的功用，使你在日常生活及需求要件作業時遇到各種個性的人，都能了解他們而且彼此互動良好。

Koberg, Don, and Jim Bagnall. *The Revised All New Universal Traveller*. Los Altos, Calif.: William Kaufmann, Inc., 1981.

該書作者指出：「設計就是使夢想成真的過程。」幻想、概念形成和創造力，是設計和解決問題的最關鍵要素。

Marca, David A., and Charles L. McGowan. *SADT Structured Analysis and Design Technique*. New York: McGraw-Hill, 1988.

運用 Doug Ross創發的技巧，探討資訊系統分析。Doug Ross親自為本書寫序。

Martin, James, and Carma McClure. *Diagramming Techniques for Analysis and Programming*. Englewood Cliffs, N.J.: Prentice-Hall, 1985.

本書對於資訊系統分析和設計的圖示法，探討最為全面，包括：決策樹及其表格、流程圖、HIPO (hierarchic input-process-output) 圖、Jackson diagrams、Nassi-Shneiderman charts、狀態轉化圖（state

transition diagrams）、結構圖、 Warnier-Orr diagrams。

Mckim, Robert H. *Thinking Visually*. Belmont, Calif.: Wadsworth, Inc., 1980.
本書介紹解決問題者處理非傳統的、視覺化問題的輔助工具，包括： ambidextrous thinking、relaxed attention、pattern-seeking、 autonomous imagery、idea-sketching。

McMenamin, Stephen M., and John F. Palmer. *Essential Systems Analysis*. Englewood Cliffs, N.J.: Prentice-Hall, 1984.
完整介紹資訊系統分析；對於如何分析現有系統，有很出色的討論。

Osgood, Charles E., George J. Suci, and Percy H. Tannenbaum. *The Measurement of Meaning*. Urbana, Il.: University of Illinois Press, 1957.
討論概念的語意歧異之原因，我們的使用者滿意度測試法正是由此而來。

Perry, William E. *A Structured Approach to Systems Testing*. Wellesley, Mass.: QED Information Sciences, 1983.
討論資訊系統測試；其中需求要件階段的測試一章，非常實用。

Petroski, Henry. *To Engineer Is Human*. New York: St. Martin's Press, 1985. 中譯本《工程、設計與人性》經濟新潮社出版
主要討論機械系統和結構性系統；書中列舉精彩的實例，以說明資訊錯誤或缺乏資訊，將導致系統失敗。

Satir, Virginia. *Making Contact*. Berkeley, Calif.: Celestial Arts, 1976. 中

譯本《與人接觸》張老師出版

薩提爾女士比任何人都了解，人們是如何一起工作的。這本小書談到
　　如何應付壓力，以及與他人坦誠相處。本書是了解薩提爾著作的入
　　門書，也是了解你自己的入門書。

Spradley, James P., *Participant Observation*. New York: Holt, Rinehart &
　　Winston, 1980.
介紹參與式觀察的一本好書——沒有任何社會科學背景的人也看得
懂。

Weinberg, Gerald M. *The Secrets of Consulting*. New York: Dorset House
　　Publishing, 1985. 中譯本《顧問成功的祕密》經濟新潮社出版
這本書是談論，當你應別人的要求而提供建議時，你該怎麼做。內容
　　廣泛，對於「柳橙汁測驗」有完整的說明。

Weinberg, Gerald M. *Becoming a Technical Leader*. New York: Dorset
　　House Publishing, 1986. 中譯本《領導者，該想什麼？》經濟新潮社
　　出版
如果你是一個領導者或主管，如何自我成長，也包括如何領導產品開
　　發工作。

Weinberg, Gerald M., *Rethinking Systems Analysis & Design*. New York:
　　Dorset House Publishing, 1988.
系統分析的進階書，內容包括：黑箱理論、「力求完美徵候群」及治
　　療方法、「鐵道的矛盾」完整介紹、Wiggle 圖表的完整討論，還有
　　觀察及訪談的實用方法。

Weinberg, Gerald M., and E.L. Schulman, "Goals and Performance in Computer Programming," *Human Factors*, Vol. 16, No. 1 (1974), pp. 70-77.

Weinberg, Gerald M., and Daniela Weinberg, *General Principles of Systems Design*. New York: Dorset House Publishing, 1988.
討論由生存必要性所衍生的多種系統設計基本原則。

Williams, C. *Craftsmen of Necessity*. New York: Random House, 1972.
介紹許多土法煉鋼型的設計案例。這種非自我意識的設計過程,把終端使用者也納為設計者。其設計與實作並沒有明顯的界線,而且是以漸進式的嘗試—錯誤程序來完成。設計出來的產品會包含大量環境資訊,可能相當成功。

致謝

這本書是我們六十年來,擔任多家企業的顧問或成立工作坊期間,萌發、經過修正及測試的眾多概念的集合。這些企業大者包括IBM、太平洋電訊(Pacific Telesis)、麥道航空(McDonnell Douglas)、飛利浦(Philips)、易利信(Ericsson);以及許多規模較小、知名度不高,但活力充沛的小公司。謹向這些曾給予我們鼓勵的企業致上謝意。

寫作本書期間,珮蒂・泰倫(Patty Terrien)根據草綱,提出關鍵問題,並提供背景資料;肯恩・拉溫尼(Ken de Lavigne)和艾立克・明屈(Eric Minch)為我們釐清最顯著的語意曖昧之處;史泰勒斯・羅伯茲(Stiles Roberts)、吉姆・衛瑟(Jim Wessel)、珍妮斯・翁明頓(Janice Wormington)為第一次初稿提出諸多寶貴意見;馬提・費雪(Marty Fisher)和霍威・羅斯(Howie Roth)持續引介遭逢真正問題的真正的設計者給我們;在此一併致謝。我們尤其感謝茱蒂・諾伊(Judy Noe),對於這本書提出見樹見林的宏觀視野。

更特別感謝數千個參加我們工作坊和課程的人士,與我們分享工作上的歡欣、挫折與心得。

書　號	書　　　名	作　　者	定價
QB1051X	從需求到設計：如何設計出客戶想要的產品（十週年紀念版）	唐納德・高斯、傑拉爾德・溫伯格	580
QB1052C	金字塔原理：思考、寫作、解決問題的邏輯方法	芭芭拉・明托	480
QB1053X	圖解豐田生產方式	豐田生產方式研究會	300
QB1055X	感動力	平野秀典	250
QB1058	溫伯格的軟體管理學：第一級評量（第2卷）	傑拉爾德・溫伯格	800
QB1059C	金字塔原理Ⅱ：培養思考、寫作能力之自主訓練寶典	芭芭拉・明托	450
QB1061	定價思考術	拉斐・穆罕默德	320
QB1062C	發現問題的思考術	齋藤嘉則	450
QB1063	溫伯格的軟體管理學：關照全局的管理作為（第3卷）	傑拉爾德・溫伯格	650
QB1067	從資料中挖金礦：找到你的獲利處方籤	岡嶋裕史	280
QB1068	高績效教練：有效帶人、激發潛能的教練原理與實務	約翰・惠特默爵士	380
QB1069	領導者，該想什麼？：成為一個真正解決問題的領導者	傑拉爾德・溫伯格	380
QB1070X	你想通了嗎？：解決問題之前，你該思考的6件事	唐納德・高斯、傑拉爾德・溫伯格	320
QB1071X	假說思考：培養邊做邊學的能力，讓你迅速解決問題	內田和成	360
QB1073C	策略思考的技術	齋藤嘉則	450
QB1074	敢說又能說：產生激勵、獲得認同、發揮影響的3i說話術	克里斯多佛・威特	280
QB1075X	學會圖解的第一本書：整理思緒、解決問題的20堂課	久恆啟一	360
QB1076X	策略思考：建立自我獨特的insight，讓你發現前所未見的策略模式	御立尚資	360
QB1080	從負責到當責：我還能做些什麼，把事情做對、做好？	羅傑・康納斯、湯姆・史密斯	380

經濟新潮社 　　　〈經營管理系列〉

書　號	書　　名	作　　者	定價
QB1082X	論點思考：找到問題的源頭，才能解決正確的問題	內田和成	360
QB1083	給設計以靈魂：當現代設計遇見傳統工藝	喜多俊之	350
QB1084	關懷的力量	米爾頓・梅洛夫	250
QB1085	上下管理，讓你更成功！：懂部屬想什麼、老闆要什麼，勝出！	蘿貝塔・勤斯基・瑪圖森	350
QB1086	服務可以很不一樣：讓顧客見到你就開心，服務正是一種修練	羅珊・德西羅	320
QB1087	為什麼你不再問「為什麼？」：問「WHY？」讓問題更清楚、答案更明白	細谷 功	300
QB1089	做生意，要快狠準：讓你秒殺成交的完美提案	馬克・喬那	280
QB1091	溫伯格的軟體管理學：擁抱變革（第4卷）	傑拉爾德・溫伯格	980
QB1092	改造會議的技術	宇井克己	280
QB1093	放膽做決策：一個經理人1000天的策略物語	三枝匡	350
QB1094	開放式領導：分享、參與、互動——從辦公室到塗鴉牆，善用社群的新思維	李夏琳	380
QB1095	華頓商學院的高效談判學：讓你成為最好的談判者！	理查・謝爾	400
QB1096	麥肯錫教我的思考武器：從邏輯思考到真正解決問題	安宅和人	320
QB1098	CURATION策展的時代：「串聯」的資訊革命已經開始！	佐佐木俊尚	330
QB1100	Facilitation引導學：創造場域、高效溝通、討論架構化、形成共識，21世紀最重要的專業能力！	堀公俊	350
QB1101	體驗經濟時代（10週年修訂版）：人們正在追尋更多意義，更多感受	約瑟夫・派恩、詹姆斯・吉爾摩	420
QB1102	最極致的服務最賺錢：麗池卡登、寶格麗、迪士尼都知道，服務要有人情味，讓顧客有回家的感覺	李奧納多・英格雷利、麥卡・所羅門	330
QB1103	輕鬆成交，業務一定要會的提問技術	保羅・雀瑞	280

書　號	書　　　名	作　　者	定價
QB1104	不執著的生活工作術：心理醫師教我的淡定人生魔法	香山理香	250
QB1105	CQ文化智商：全球化的人生、跨文化的職場——在地球村生活與工作的關鍵能力	大衛・湯瑪斯、克爾・印可森	360
QB1107	當責，從停止抱怨開始：克服被害者心態，才能交出成果、達成目標！	羅傑・康納斯、湯瑪斯・史密斯、克雷格・希克曼	380
QB1108	增強你的意志力：教你實現目標、抗拒誘惑的成功心理學	羅伊・鮑梅斯特、約翰・堤爾尼	350
QB1109	Big Data大數據的獲利模式：圖解・案例・策略・實戰	城田真琴	360
QB1110	華頓商學院教你活用數字做決策	理查・蘭柏特	320
QB1111C	V型復甦的經營：只用二年，徹底改造一家公司！	三枝匡	500
QB1112	如何衡量萬事萬物：大數據時代，做好量化決策、分析的有效方法	道格拉斯・哈伯德	480
QB1114	永不放棄：我如何打造麥當勞王國	雷・克洛克、羅伯特・安德森	350
QB1115	工程、設計與人性：為什麼成功的設計，都是從失敗開始？	亨利・波卓斯基	400
QB1117	改變世界的九大演算法：讓今日電腦無所不能的最強概念	約翰・麥考米克	360
QB1118	現在，頂尖商學院教授都在想什麼：你不知道的管理學現況與真相	入山章榮	380
QB1119	好主管一定要懂的2×3教練法則：每天2次，每次溝通3分鐘，員工個個變人才	伊藤守	280
QB1120	Peopleware：腦力密集產業的人才管理之道（增訂版）	湯姆・狄馬克、提摩西・李斯特	420
QB1121	創意，從無到有（中英對照×創意插圖）	楊傑美	280
QB1122	漲價的技術：提升產品價值，大膽漲價，才是生存之道	辻井啟作	320
QB1123	從自己做起，我就是力量：善用「當責」新哲學，重新定義你的生活態度	羅傑・康納斯、湯姆・史密斯	280

書　號	書　　　名	作　　者	定價
QB1124	人工智慧的未來：揭露人類思維的奧祕	雷・庫茲威爾	500
QB1125	超高齡社會的消費行為學：掌握中高齡族群心理，洞察銀髮市場新趨勢	村田裕之	360
QB1126	【戴明管理經典】轉危為安：管理十四要點的實踐	愛德華・戴明	680
QB1127	【戴明管理經典】新經濟學：產、官、學一體適用，回歸人性的經營哲學	愛德華・戴明	450
QB1128	主管厚黑學：在情與理的灰色地帶，練好務實領導力	富山和彥	320
QB1129	系統思考：克服盲點、面對複雜性、見樹又見林的整體思考	唐內拉・梅多斯	450
QB1131	了解人工智慧的第一本書：機器人和人工智慧能否取代人類？	松尾豐	360
QB1132	本田宗一郎自傳：奔馳的夢想，我的夢想	本田宗一郎	350
QB1133	BCG頂尖人才培育術：外商顧問公司讓人才發揮潛力、持續成長的祕密	木村亮示、木山聰	360
QB1134	馬自達Mazda技術魂：駕馭的感動，奔馳的祕密	宮本喜一	380
QB1135	僕人的領導思維：建立關係、堅持理念、與人性關懷的藝術	麥克斯・帝普雷	300
QB1136	建立當責文化：從思考、行動到成果，激發員工主動改變的領導流程	羅傑・康納斯、湯姆・史密斯	380
QB1137	黑天鵝經營學：顛覆常識，破解商業世界的異常成功個案	井上達彥	420
QB1138	超好賣的文案銷售術：洞悉消費心理，業務行銷、社群小編、網路寫手必備的銷售寫作指南	安迪・麥斯蘭	320
QB1139	我懂了！專案管理（2017年新增訂版）	約瑟夫・希格尼	380
QB1140	策略選擇：掌握解決問題的過程，面對複雜多變的挑戰	馬丁・瑞夫斯、納特・漢拿斯、詹美賈亞・辛哈	480
QB1141	別怕跟老狐狸說話：簡單說、認真聽，學會和你不喜歡的人打交道	堀紘一	320

國家圖書館出版品預行編目資料

從需求到設計：如何設計出客戶想要的產品／唐納
德‧高斯（Donald C. Gause）、傑拉爾德‧溫伯
格（Gerald M. Weinberg）；褚耐安譯. ‑‑ 二版.
‑‑ 臺北市：經濟新潮社出版：家庭傳媒城邦分
公司發行, 2017.10
　面；　公分. ‑‑（經營管理；51）
10週年紀念版
譯自：Exploring requirements: quality before design
ISBN 978-986-95263-2-6（平裝）

1.工業設計　2.工業產品

962　　　　　　　　　　　　　　　106017638